한류와
아시아 팝문화의 변동

글로컬 팝문화연구 시리즈 ❶

한류와 아시아 팝문화의 변동

초판 1쇄 발행 2014년 8월 25일

지은이 장원호 · 김익기 · 송정은

펴낸이 김선기
펴낸곳 (주)푸른길
출판등록 1996년 4월 12일 제16-1292호
주소 (152-847) 서울시 구로구 디지털로 33길 48 대륭포스트타워 7차 1008호
전화 02-523-2907, 6942-9570-2
팩스 02-523-2951
이메일 purungilbook@naver.com
홈페이지 www.purungil.co.kr

ISBN 978-89-6291-263-0 93600

＊이 도서의 국립중앙도서관 출판시도서목록(CIP)은 서지정보유통지원시스템 홈페이지(http://
seoji.nl.go.kr)와 국가자료공동목록시스템(http://www.nl.go.kr/kolisnet)에서 이용하실 수 있
습니다.(CIP제어번호 : CIP2014024064)

이 저서는 2011년도 정부재원(교육과학기술부 사회과학연구지원사업비)으로 한국연구재단
의 지원을 받아 연구되었음(NRF-2011-330-B00119).

글로컬 팝문화연구 시리즈 ❶

한류와
아시아 팝문화의 변동

장원호 · 김익기 · 송정은 지음

머리말

　이 책은 필자들이 한국연구재단의 사회과학연구지원사업(Social Science Korea, SSK)의 일환으로 동북아시아 4개국, 동남아시아 5개국을 직접 필드워크한 자료를 바탕으로 구성되었다. 필자들은 한류가 현재 아시아를 대표하는 팝문화라고 보고 한류의 전파에 따라 아시아 팝문화도 많이 변하리라는 가정하에 이 책을 집필하기 시작하였다.

　여러 문헌을 통해 한류의 인기에 대해 알고 있었지만, 막상 필드워크를 위하여 아시아 각국을 다녀 보니, 필자들이 의아할 정도로 한국의 드라마와 K-POP이 많은 사랑을 받고 있었다. 2012년 2월, 한일 관계가 악화되기 전에 필자들은 일본에서 초점면접조사(Focused Group Discussion, FGD)와 전문가 조사를 하였는데, 당시 조사에 임했던 한 일본 주부는 한국 드라마가 인생의 유일한 낙(樂)이라고까지 말하였다. 30대의 한 남자 응답자는 소녀시대처럼 음악과 춤, 아름다움을 갖춘 그룹은 일본에서 지금까지도 없었고 앞으로도 없을 것이라고 말했다. 물론 일본의 한 남자 대학생은 한국이 너무 한류로 흥분되어 있어 이것이 가라앉으면 한국 사람들의 충격이 클 것 같다는 걱정 반, 조롱 반의 얘기를 하기도 했다.

　태국을 조사할 때, 태국의 한인교포들은 한국 드라마와 K-POP의 전파가 기적과도 같은 일이라는 얘기를 했다. 태국은 전통적으로 일본문화가 깊숙이

자리 잡고 있었고 또 지금도 일본이 가장 공을 들이고 있는 나라인데, 여기서 한국 드라마와 K-POP이 일본 팝문화를 압도하게 된 것이 믿어지지 않는다는 것이다. 또 태국과 미얀마에서 선교를 하는 한 젊은 한국 여성은 한류로 인해 크게 덕을 보았다는 이야기를 해 주었다. 그녀는 미얀마의 산골마을에서는 밤에 발전기를 돌려 DVD로 한국 드라마를 보는 것이 일상적인 일이라고 하면서, 자신이 처음 그 마을에 갔을 때 한국 사람이라는 사실 하나만으로 마을 사람들이 자신을 엄청나게 환영해 주었다고 했다. 그녀는 자신의 외모가 호감을 주는 스타일이 아니라고 겸손히 말하면서(실제로는 그녀는 참 호감을 주는 타입이었다), 선교하면서 그렇게 환영받은 적은 처음이었다고 말했다.

베트남에서는 청소년들의 K-POP 사랑이 가히 광적일 정도여서 사회적인 문제가 되기도 하였다. 전문가 조사에 응했던 한 베트남 문화 전문가는 자기 딸이 초등학생인데 한국 K-POP을 너무 좋아해서 걱정이라고 말했을 정도이다. 베트남에서 드라마 대장금은 지상파로 9번 상영되었고 향후 또 상영될 수도 있다고 했다.

이 모든 현상을 실제로 보면서 필자들은 기쁨과 동시에 무거운 책임감을 느꼈다. 우리의 팝문화가 외국에서 큰 인기를 끈다는 것에 자부심을 느끼는 한편 우리는 이들로부터 이익만 보려고 하고 있는 게 아닌지 걱정되기도 하였

다. 베트남에서 조사할 때 한국 관광객들이 베트남 사람만 만나면 "유 노 싸이?(You know Psy?)" 하면서 으스대는 것을 볼 때면 마치 졸부의 자랑을 보는 것 같아 마음이 착잡하기도 했다.

사실 한류에 대한 지금까지의 연구는 한류를 통한 경제적 이익의 극대화 또는 한류를 통한 정치적, 외교적 소프트파워의 향상과 같은 우리의 이익만을 강조하는 국가주의의 경향이 강했다. 필자들은 그런 접근이 우리 드라마와 K-POP을 그냥 순수하게 좋아하는 아시아인들에 대한 정당한 태도는 아니라고 생각하였다. 필자들은 우리 쪽에서도 한류를 사랑하는 이들을 이해하려고 노력하고, 한류를 바탕으로 이들과의 소통이 깊어지고 넓어지는 것이 향후 한류가 지향해야 하는 모습이라고 생각한다. 더 나아가 한류를 통해 아시아 및 전 세계의 팝문화 팬들의 초국적 문화공동체가 형성되는 것을 향후 한류의 방향으로 삼아야 할 것이다.

이 책은 필자들의 필드워크가 주된 재료이지만, 이 재료를 정리하고 다듬고 자신들의 의견으로 책의 많은 부분을 채워 주었던 동국대학교와 서울시립대학교 대학원생들의 도움이 없었다면 완성될 수 없었을 것이다. 동국대 사회학과 박사과정의 허윤정 선생, 서울시립대 도시사회학과 박사과정의 김상현 군, 석사과정의 최성문 군과 정가림 양의 도움에 다시 한 번 깊이 감사한다. 또

부족한 원고를 흔쾌히 출간하겠다고 해 준 푸른길의 김선기 사장께도 감사를 표한다.

부족한 이 책이 향후 한류에 조그마한 이정표가 되기를 바란다.

필자들을 대표하여 장원호

차례

한류와
아시아 팝문화의 변동

Hallyu and the Transformations of Asian Pop Culture
by Wonho Jang, Ikki Kim, Jung Eun Song

제1장

서론

아시아 팝문화의 변동

1990년대 말 한류가 중국을 중심으로 전파되기 시작했을 때, 아무도 한류가 아시아 팝문화(POP-Culture)[1]를 주도할 것이라고 예상하지 못했다. 당시 아시아 팝문화는 홍콩과 일본의 팝문화에 의해 좌우되고 있었다. 홍콩 팝문화는 1960~1970년대부터 중화권을 기반으로 한국과 일본 등지에서도 큰 인기를 얻었고, 일본 팝문화는 1980~1990년대 아시아 전역에서 인기 있는 문화상품이었다.

2000년대에 들어서면서 한국의 팝문화는 중국, 일본, 대만, 홍콩 등의 동북아시아를 넘어서, 필리핀, 말레이시아, 싱가포르, 인도네시아, 베트남, 캄보디아, 태국, 미얀마 등 동남아시아 각국에 급속도로 전파되었다. 물론 이 시기에 중국과 대만의 팝문화도 아시아의 중화문화권에 많은 영향을 미쳤다. 또 일본의 애니메이션, 팝송, 영화 등도 꾸준히 아시아 각 지역에서 인기를 유지하고 있었다. 그러나 한국의 드라마와 가요는 아시아 전역에 걸쳐 이례적인 속도로 전파되었고, 한국 팝문화의 확산은 1990년대 말 이후 아시아 팝문화 변동을 설명하는 가장 주요한 특징적 사건이 되었다.

한류는 정말 뜻밖의 현상이었다. 이러한 이례적인 현상에 대하여, 문화학뿐 아니라 언론학, 사회학, 경영학에 이르기까지 여러 학문 분야에서 다양한 설명을 제시하였다. 문화 연구나 콘텐츠 연구 분야에서는 한류콘텐츠의 특성이나 강점, 성공 요인 등 한류의 내재적 특징을 밝혀내는 것이 연구의 주된 테마였다. 또한 한류는 한국적인 특징을 지닌 문화콘텐츠로 여겨졌기 때문에 한국 문화콘텐츠가 가진 문화적 경쟁력을 밝히는 것도 주된 연구 주제였다[2].

이후 한류 팽창기로 접어들고 한류콘텐츠로 인해 경제적인 이익을 거두게

1. POP-Culture를 대중문화라고 번역할 수도 있다. 하지만 본 연구는 기존의 대중문화(Mass Culture)가 일방적이고 수동적인 특징이 있다면 POP-Culture는 쌍방향적, 능동적, 창조적 특징을 보인다는 점에서 팝문화라는 표현을 쓰고자 한다.
2. 이 분야의 대표적인 연구로는 고정민(2005), 권도경(2004), 김성옥(2007) 최민성(2005) 등을 들 수 있다.

되면서 한류 연구는 새로운 국면에 접어들게 되었다. 예상치 못한 경제적 이익이 부각되면서 한류 연구자들은 한류를 단순한 문화적 유행에서 경제적·산업적 상품으로 재인식하게 되었다. 또한 문화콘텐츠 부문의 무역수지 개선에 이어 관광객 증대, 국가 인지도 상승 등 한류가 유발한 2차적 부가 효과 역시 한류가 가진 정치·경제적 가치를 부각시켰다…**3**.

한류가 아시아 전역으로 확산된 현재, 한류 연구자들은 지금까지의 한류가 거둔 성과를 정리하면서 한류의 유지와 확장을 위한 전략적 방안 모색에 중점을 두기 시작하였다. 특히 최근 일본과 중국을 비롯한 아시아 각지의 혐한류 혹은 반한류 반응의 영향으로, 한류 연구는 한류가 지속적으로 인기를 유지할 수 있을 것인가에 대해 의문을 제기하며 한류의 지속적 발전을 위한 정책 및 전략을 주로 다루고 있다…**4**.

최근에는 한류에 관한 기존의 국가주의적 접근…**5**을 벗어나 한류를 창조적 혼종문화로 보면서 한류를 통한 초국가적(Transnational) 문화 교류, 더 나아가 글로벌 문화공동체 형성을 추구하는 연구들이 나타났다. 이 관점에서 한류는 아시아 및 서구의 문화가 한국적 정서 속에서 창조적으로 재생산된 것으로, 이러한 창조적 혼종성이 범아시아적 유행을 불러일으킨 한류의 내적 요인이었다고 지적한다…**6**.

이 책은 같은 맥락에서 한류를 혼종성(Hybridity)을 띤 문화로 보고 이를 아

3. 한류가 한국산 소비재 수출 증진에 미친 영향을 알아보거나(김정곤 등, 2012) 관광객 유입에 한류가 끼치는 영향을 파악하는 연구(김은정 등, 2010) 등 연구자들뿐 아니라 대한무역투자진흥공사, 문화체육관광부, 한국콘텐츠진흥원, 한국관광공사 등의 기관에서도 연구에 힘쓰고 있다.
4. 이 분야의 연구로는 김은희(2012), 김익기(2012), 김익기 외.(2014), 박상현(2007), 박정수(2013), 송정은 외.(2013), 이윤경(2009), 한은경 외.(2007) 등이 있다.
5. 국가주의적 접근이란 한류와 한국을 관련시키는 모든 시각을 말한다. 이 시각에는 한류를 한국문화의 우수성으로 보는 시각, 한류를 통해 경제 이익을 증대시키려는 시각, 한류를 한국 소프트 파워의 증진의 수단으로 보는 시각 등이 포함된다.
6. 김수정(2012), 양재영(2011), 이동연(2006), 이진석 외.(2006), 윤선희(2009), 조한혜정(2002), 김연순(2008), 현남숙(2012), Jang et al.(2012) 등은 한류의 혼종적 성향에 대한 연구 흐름을 보여 주는 예이다.

시아의 팝문화 변동이라는 맥락에서 바라보고자 한다. 즉, 한류를 단순히 한국 팝문화의 해외 성공사례로 보는 것이 아니라, 아시아적 팝문화 변동의 한축으로 주목하고자 한다. 또한 한류가 아시아 각국에 수용되는 과정에서 현지인들의 적극적인 참여에 주목하고자 한다. 즉, 현지인들은 한류라는 문화상품을 일방적 혹은 수동적으로 접하게 되는 것이 아니라, 자신들의 인지적, 감정적 성향을 바탕으로 능동적으로 한류를 수용하면서 새로운 문화적 공감대를 형성해 왔다는 것이다. 한류 팬들은 한류를 단순히 수용하는 데에만 그치지 않고, 소셜 네트워크를 이용하여 전파하는 역할도 한다. 이런 의미에서 한류는 그들에게 수동적인 대중문화(Mass Culture)라기보다 능동적인 팝문화에 가깝다고 할 수 있다. 팝문화는 다양한 사람들의 문화적 체험 및 교감을 바탕으로 하는 다수의 문화로, 문화 전달자와 수용자와의 감정적 교류가 매우 중요하기 때문이다.

이런 의미에서 한류의 확산을 통한 아시아 팝문화의 변동에 대한 이해를 위해 한류가 아시아 각국에게 어떻게 수용되고 있는지, 즉 각 나라의 현지인들은 한류의 영향력과 문제점을 어떻게 인식하고 있는지에 대한 심층적인 분석이 필요하다. 이 책은 지난 2년간의 아시아 8개국에 대한 필드워크와 전문가 심층면접, 그리고 일반인들에 대한 초점토론조사(Focused Group Discussion)를 바탕으로 한류의 확산에 따른 아시아 팝문화 변동, 특히 각국의 현지인들이 느끼는 자국의 팝문화 변화를 구체적으로 제시할 것이다.

한류의 확산과 더불어 변동하는 아시아 팝문화를 연구하기 위해서는 한류 이전의 아시아 팝문화의 현황을 인식할 필요가 있다. 한류 이전에도 범아시아적으로 인기를 끌었던 대중문화로는 일본과 홍콩의 팝문화가 단연 독보적이다. 이와부치(Iwabuchi, 2007)는 일본의 대중문화가 아시아 대중문화의 흐름을 주도할 수 있었던 배경을 아시아 내 일본의 위상과 역량, 아시아적 정체성, 그리고 서구와 교류하며 혼종화된 일본문화의 발전으로 설명한다. 홍

콩도 중화문화라는 광범위한 문화적 전통과 영국의 서구문화가 혼합된 풍부한 문화상품을 생산하였다.

1970~1980년대에는 애니메이션, 만화 등의 일본 팝문화와 홍콩의 영화가 아시아 전역에 영향력을 행사하고 있는 비교적 단순한 팝문화의 흐름을 보인다. 일본은 애니메이션을 필두로 영화 및 음악산업에서도 아시아에 많은 영향을 미쳤다. 홍콩은 1970년대 이후 아시아 영화산업의 중심으로 성장하였다. 홍콩 영화는 중화

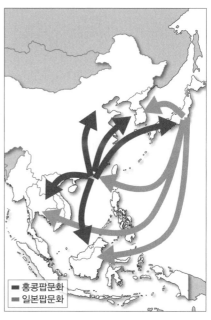

그림 1. 1970~1980년대 팝문화 흐름도

권과 한국, 일본 등 아시아 전반에 강력한 영향력을 행사하였으며 이러한 경향은 1990년대까지 이어지면서 아시아를 대표하는 대중문화로 자리매김하였다.

1990년대 팝문화의 교류는 1970~1980년대에 비해 다양한 아시아 팝문화가 영향을 주고 받는 특징을 보인다. 애니메이션을 필두로 하는 일본의 팝문화에 록음악 중심의 J-POP과 트렌디 드라마, 영화 등이 가세하면서 아시아 전역에 지속적인 영향을 미쳤다. 반면, 홍콩 영화는 1990년대 중반 이후에 급격한 하향세를 보이면서 아시아 팝문화 교류의 무대에서 점차 사라지는 경향을 보였다. 이와는 반대로 대만은 영화, 드라마, 음악에서 중화권 및 한국·일본에 영향을 미치기 시작했고, 중국도 영화와 드라마로 중화권에 영향을 미치기 시작하였다. 동남아시아에서는 태국이 영화와 드라마로 지역

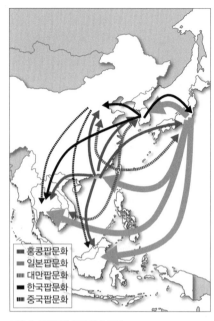

그림 2. 1990년대 팝문화 흐름도

내에서 문화적 주도권을 장악하기 시작하였다. 한국의 드라마와 K-POP의 일부가 중국, 대만, 동남아시아에 전파되기 시작하였다.

우리는 이러한 다변화된 팝문화 흐름을, 아시아 문화산업을 주도하던 일본과 홍콩의 문화콘텐츠를 수용하는 국가들이 혼성화 과정을 통해 각 국가의 맥락에 맞는 지역화된 콘텐츠를 재창조한 결과로 본다.

2000년대에 들어서면서 한국 팝문화의 진출이 눈에 띄게 증가하였다. 드라마와 K-POP이 일본, 중국, 동남아시아에서 크게 인기를 얻기 시작하면서 한국 팝문화는 아시아를 주도하는 문화로 성장하였다. 반면 일본의 트렌디 드라마와 애니메이션의 문화적 영향력이 1990년대 후반부터 아시아 대중문화 시장에서 점차 감소하였다. 또한 홍콩 팝문화의 영향력도 크게 감소하였다. 반면 중국의 드라마와 영화는 점차 그 영향력이 중화권을 넘어 확대되고 있다. 태국 팝문화는 한국 드라마의 동남아시아 진출로 인해 동남아시아에서의 인기가 점차 떨어지는 경향을 보인다.

이를 볼 때 아시아 팝문화는 그 영향력의 투사 방향이 뒤섞이는 등 끊임없이 새로운 조류를 형성하고 있다. 현재 대표적인 아시아 팝문화는 단연 한류이다. 일본이나 중국과 같이 아시아에서 영향력이 큰 국가에서도, 한국의 팝문화가 중요한 위치를 차지하고 있다. 두 나라에서 한국의 드라마는 반한류

영향으로 그 인기가 감소되었다고 하지만, 여전히 많은 시청자층을 보유하고 있다. K-POP도 양국에서 안정적으로 인기를 유지하고 있다.

동남아시아에서는 한류의 인기가 더욱 두드러진다. 베트남의 경우 2012년 3월 KBS의 〈뮤직뱅크〉 공연에 3000명을 초청하였는데, 이 공연이 베트남 사회 전체에 영향을 미쳤다. 초청자 수가 너무 적었기에 청소년들 사이에서는 이 공연의 표를 얻는 것이 힘 있는 부모가 있다는 증거로 통용되

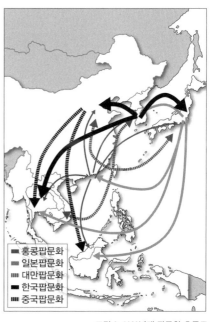

그림 3. 2000년대 팝문화 흐름도

었다. 심지어 정부의 고위급 인사도 자녀들의 표를 구하지 못해 하소연했다는 뒷이야기도 있다"[7]. 그래서 11월 MBC의 〈쇼!음악중심〉 공연은 유료화하여 3만 5000석의 대규모 공연으로 기획하였는데, 이번에는 청소년들이 비싼 공연 표를 사기 위해 아르바이트를 하는 등 공부를 소홀히 하여 부모들과 마찰이 심했다고 한다. 지금 베트남에서는 청소년들의 K-POP에 대한 과도한 열광이 하나의 사회적 문제로 대두된 상황이다. 이 현상에 대해 베트남 정부가 그 대책을 논의하기 시작하였고, 미디어에서는 이 문제와 관련한 토론회를 여러 차례 개최하였다.

태국에서는 2006년부터 2009년까지 4년 동안 3개 공중파 방송사에서만

7. 위의 내용은 베트남 현지조사 시 전문가 심층면접조사에서 베트남 방송전문가가 증언한 내용이다. 베트남 전문가 심층면접조사는 2013년 1월 19~20일에 실시되었다.

133편의 한국 드라마를 방영하였다. 이를 시간으로 환산하면 4년 동안 매일 한 시간 반 이상씩 한국 드라마가 공중파 TV에서 방영된 것이다. K-POP의 경우 태국 음악채널 V의 〈아시아 송〉 순위 1위에서 48위까지를 한국 아이돌 그룹이 휩쓸었고, 동방신기의 팬클럽 회원 수는 2010년 기준 77만 명에 이르렀다.

미얀마의 고산마을은 전기 및 TV 수신이 안 되는 지역인데도 대부분의 주민들은 발전기를 돌려 DVD를 통해 한국 드라마를 시청한다. 또한, 한류의 인기에 힘입어 한국계 가수 '싱싱'은 미얀마에서 가장 인기 있는 가수로 활동하고 있다. 인도네시아에서는 K-POP을 모델로 하는 새로운 아이돌 그룹들이 한국식으로 훈련 받고 있다. 최근 크게 인기를 끌고 있는 미얀마 아이돌 그룹 'S4'는 그 결과물이다.

이 책에서는 아시아 팝문화를 문화의 세계화 과정에서 아시아적 정체성을 공유하며 아시아 각국에서 지역화되어 재창조된 문화콘텐츠로 규정한다. 이 중에서 한류는 서구의 문화와 상호작용하며 혼종화된 콘텐츠이자 동시에 글로벌 시장에서 한국 및 아시아적 정체성을 표출하는 팝문화콘텐츠라 할 수 있다. 이런 의미에서 한류는 아시아 각 국가에게 한국적, 아시아적, 그리고 서구적 요소를 동시에 전달하는 문화상품이라 할 수 있다. 아시아 지역의 한류 수용자들도 한류를 서구의 문화 형식과 아시아문화의 정서가 혼합된 문화라는 공감대를 형성하고 있다.

한류는 혼종성으로 인해 수용하는 국가에 따라 다양하게 이해되었다. 예를 들어, 일본과 홍콩의 한류 수용자들은 한국 문화콘텐츠를 통해 과거 자신들의 문화를 회상하는 경향이 있는 반면, 동남아시아 국가에서는 한류를 글로벌 문화를 한국적으로 수용한 세련된 문화콘텐츠로서 받아들인다. 이 책은 이러한 혼종문화인 한류와 그것을 수용하는 국가 간의 문화적 교류와 변동을 다룬다.

이 책은 먼저 아시아의 팝문화 특성과 한류의 확산으로 인한 향후의 변동, 그리고 아시아 팝문화의 대표 주자로서의 한류의 글로벌 확산 가능성과 미래를 분석할 것이다. 그 과정에서 이 책만의 특징이 있다. 이 책은 기존의 연구와 자료 등을 충분히 참고하였지만, 많은 내용들은 저자들의 직접적인 현지조사에 근거한 것이다. 저자들은 이 책에 나오는 지역을 모두 현지조사하였다"[8]. 현지조사의 내용은 크게 두 가지였다. 먼저 저자들은 문화산업 관련 교수, 공무원 및 실제 문화산업 종사자들로 구성된 현지 전문가들을 대상으로 현지 팝문화의 현황, 그리고 한류의 확산, 한류 확산 이후의 팝문화의 변화에 관하여 심층면접조사를 실시하였다. 두 번째로는 현지 일반인들을 대상으로 초점토론조사(Focused Group Discussion, FGD)를 실시하였다. 저자들은 각 나라에서 20대 남녀 집단과 30대 이상 남녀 집단, 네 집단을 대상으로 초점토론조사를 하였고 그 결과물은 모두 녹취한 후 분석하였다. 이런 의미에서 이 책은 아시아 각국 시민들의 생생한 목소리의 기록이라고도 할 수 있다.

이 책은 구성은 다음과 같다. 제2장에서 제5장까지는, 동북아시아에서의 한류의 전파와 그에 따른 문화변동을 다룬다. 이 책은 3인의 저자가 공동으로 집필한 것이지만, 그중 중국과 대만은 김익기가, 일본은 장원호가, 그리고 홍콩은 송정은이 초고를 집필했다. 초고 집필자들은 각 지역의 필드워크와 전문가 면접, 그리고 초점자 조사를 담당했다.

제6장에서 제9장은 동남아시아에서의 한류의 전파와 그에 따른 각국의 문화변동을 다룬다. 베트남은 장원호가, 태국은 김익기가, 그리고 인도네시아와 말레이시아는 송정은이 초고를 작성했다. 이 또한 각국의 현지조사 책임자 집필의 원칙에 따른 것이다.

제10장과 제11장에서는 한류의 글로벌 확산과 한류를 통한 문화공동체 형

8. 말레이시아는 저자들과 공동연구를 담당하였던 상명대 소금주 교수가 현지조사를 하였다. 저자들은 소금주 교수로부터 모든 자료와 조사한 내용을 받아 말레이시아 챕터를 작성하였다.

성에 관해 다룬다. 이 책은 한류가 현재 아시아를 대표하는 문화상품이라고 보고 한류의 확산을 아시아 문화의 확산으로 해석한다. 따라서 향후 한류의 진행은 아시아 문화의 미래와도 연결된다고 생각하고 한류의 지속 가능성을 다룰 것이다. 이 과정에서 한류를 통한 아시아 각국의 소통과 문화교류, 더 나아가 글로벌 문화공동체 형성의 가능성을 제시할 것이다.

제2장

중국

유교 향수가
깃든 한류

KOREAN WAVE

1. 중국의 팝문화

중국을 비롯한 아시아 지역에는 한류 열풍이 시작되기 전에 이미 다른 나라의 대중문화가 많은 영향을 주고 있었다. 지구화(Globalization)의 영향으로 인해 서구, 특히 미국의 대중문화가 전 세계로 확산되는 과정에서 근대 아시아에서의 대중문화의 선두 주자는 일본이었다. 그러나 중화(中華)라는 단어에서 알 수 있듯이 중국은 전통적인 문화강국이라고 할 수 있다. 일찍이 막스 베버(Weber, Marx)는 중국의 유교와 도교를 서구의 프로테스탄트와 대비되는 개념으로 사용하였으며, 세계 각지에 퍼져 있는 화교(華僑)들과 차이나타운은 중국의 문화적 역량을 보여 준다고 할 수 있다. 특히 동아시아 지역 문화의 형성에 있어 중국으로부터의 한자, 불교, 율령체제의 전파는 핵심적인 부분이라 할 수 있다.

중국은 한족(漢族)의 단일문화로 이루어진 국가처럼 보이지만, 상당히 높은 문화적 다양성과 개방성을 갖춘 나라이다. 이미 기원전부터 이슬람 지역, 유럽 지역과 활발한 교역을 하였으며, 그 결과 중국에는 무슬림이 많이 분포하고 있다. 당나라 때에는 수도 시안(西安)에 모스크가 들어섰고, 불교도 인도에서 전래되었다. 불교는 외래 종교임에도 불구하고 최근까지 중국 대중들에게 큰 영향력을 미치고 있다.

중국은 문화적으로 다양할 뿐 아니라 인종적으로도 다양하다. 중국 인구의 90%는 한족이나, 그 외에도 55개 민족[1]이 분포하고 있다. 각 민족은 인구수에 따라 자치가 인정되고 있으며, 고유의 문화 및 전통을 유지할 수 있도록 중국 정부가 배려하고 있다. 하지만 근대 이후 사회주의 이념의 영향으로 대중문화라는 표현을 잘 사용하지 않았으며 해외 대중문화와의 교류도

1. 중국에는 공식적으로는 55개의 소수민족이 인정되고 있지만, 실제로는 훨씬 더 많은 소수민족들이 산재해 있다.

오래되지 않았다. 중국의 대중문화는 정치적 수요에서 비롯되었기에 영화나 가요가 일정한 제한을 받았다. 경제체제의 전환과 시장경제체제의 도입 이후 대중매체가 급격히 발전되는 모습을 보여 왔다. 즉 개혁개방 이후 정치적 사상에서 다소 벗어나 오락성과 소비성을 나타내기 시작하였으나, 문화대혁명···2 당시 전통문화의 파괴가 이루어지기도 하였다. 1980년대 중반 이후, 일본, 서구 유럽, 미국, 홍콩 및 대만의 대중문화가 중국에 크게 영향을 미치기 시작했으며, 이 중에서도 특히 할리우드 영화와 일본 음악, 애니메이션, 드라마 등의 대중문화가 크게 영향을 미쳤다.

저널리스트이자 중국계 미국인인 자젠잉(Zha, Jianying, 査建英)은 「차이나팝」이라는 저서에서 중국 대중문화의 시작을 사회주의체제하에서 경직되어 있던 '속물적인 것'들의 표현이 활발하게 나타난 시점으로 보고 있다. 이전과는 달리 상업적 내용을 담고 있는 문화콘텐츠들이 활발하게 생산되고 유통되기 시작하였다는 것이다. 즉, 중국의 대중문화의 시작은 사회주의라는 체제가 억압하고 있던 인간의 자연스러운 욕구들이 자유롭게 분출되는 하나의 과정으로 볼 수 있다.

> 애초 중국은 대중문화라는 말이 없어요. 중국은 개방한 후에 홍콩, 일본 대중문화를 들여왔어요. 일본의 영화, 드라마, 노래 등. 그 다음에 미국 대작 영화 등이 중국 시장에 들어왔고 그 영향이 아주 컸어요. 90년대에 한국 드라마가 중국 방송국에서 방송되었고 한동안 중국 주부한테서 인기를 많이 얻었어요. 한국과 중국은 가깝지만 서로에 대해 잘 몰라 새로운 느낌의 한국 드라마가 인기를 얻었어요. (중국인민대학 신문편집장)

2. 중국의 문화대혁명은 1966년에 모택동이 느슨해진 공산주의를 더욱 강조하는 사상개조운동을 하면서 시작되었고, 1976년에 모택동이 사망하면서 막을 내렸다. 이때 유교를 비롯한 많은 문화가 파기되고 손상되었다.

중국 개방 이후 강점을 보이는 문화 영역으로 영화를 들 수 있다. 현재 한국에도 널리 알려진 중국 영화계의 중진을 이루는 천카이거(陳凱歌), 장이머우(張藝謨), 톈좡좡(田壯壯), 장쥔자오(張軍釗) 등 감독들은 중국 내뿐 아니라 세계적으로도 그 영상미를 인정받고 있다. 이들은 중국문화계의 암흑기였던 문화대혁명이 끝난 직후 배출된 감독들이다. 이들의 영상은 인공적인 아름다움이 아닌 일상생활에서 드러나는 광경을 스크린에 잘 담아내는 것으로 알려져 있다.

영화뿐 아니라 드라마에서도 중국은 독보적인 지위를 차지하고 있다. 수천 년간 명멸하였던 다양한 인간군상의 활약상은 그 자체로 이미 훌륭한 드라마 소재이다. 〈삼국지〉나 〈초한쟁패〉 등의 역사극은 한국, 일본은 물론, 베트남이나 태국에 이르기까지 다양한 나라에서 인기 있는 드라마이다. 전쟁, 정치 갈등, 영웅 등 전통적인 형태의 사극뿐 아니라 퓨전 사극 역시 많이 제작된다. 특히 〈황제의 딸〉, 〈보보경심〉 등은 중국 드라마가 가진 창의성을 잘 드러낸 예라 할 만하다. 최근 젊은이들의 PC 및 모바일 열풍에 따른 인터넷 열풍도 매우 일상적인 일이 되었으나 일부에서는 걱정의 목소리도 높다.

미국, 일본, 한국의 대중문화의 촉진 덕분에 중국의 대중문화도 발전되었어요. 영화나 각종 드라마도 TV, 인터넷 및 각종 통로를 통해 많이 보고 있어요. 중국의 젊은 사람들이 어렸을 때부터 이러한 외부 문화에 쉽게 접촉되었고 생각도 많이 개방되어 있어요. 중국의 영화 시장은 요즘 빨리 발전하고 있어요. 또 하나는 컴퓨터 게임이 젊은 사람들한테 인기가 많아요. 특히 인터넷 게임이 아주 유행해요. (중국인민대학 신문편집장)

한류는 중국의 대중문화가 시장화된 이후 미국, 유럽 서구문화의 유입에 이어 문화 취향 변화의 한 축으로 입성하였다. 사회주의 사회의 약화 및 새

로운 소비사회의 출현 등에 대한 대안문화로서 한류가 자리매김하기 시작한 것이다. 대안문화로서의 한류가 자리매김한 데에는, 한류가 서구문화의 소비 취향과 동양인의 정서가 어우러진 한국화된 서구문화의 특성을 나타내고 있기 때문으로 보인다.

2. 중국 한류의 현황

1) 한류의 도입

중국에서의 한류가 어떻게 시작되었는가에 대하여 여러 가지 의견이 있지만 주로 1997년 방영된 〈별은 내 가슴에〉, 〈사랑이 뭐길래〉 등의 드라마의 중국 시장 진출을 그 시작으로 보고 있다(교춘언, 2011). 〈사랑이 뭐길래〉의 경우 중국의 대표적 방송인 CCTV에서 4.3%라는 시청률을 기록하였는데, 이는 당시의 외국 드라마로서는 획기적인 것이라 말할 수 있다. 황금시간으로 표현되는 밤 9시에 재방송이 결정되기도 하였다…[3].

〈표 1〉에서는 중국에서 한국 드라마가 본격적으로 방영하게 되는 시기인 1999년에서 2005년 사이에 중국에 수출된 한국 드라마의 제목을 소개하고 있다. 표의 내용을 살펴보면 1999년 당시 이미 14편의 한국 드라마가 중국에서 방영된 것을 알 수 있다. 2001년만 제외하고는 중국에서 한국 드라마가 꾸준하게 방영된 것으로 나타나고 있다. 중국에서 한국 드라마에 대한 열기가 본격적으로 나타나게 된 것은 2002년부터이다. 당시 일본과 동남아에서 크게 인기를 끌었던 〈가을동화〉와 〈겨울연가〉도 방영되었으나, 중국에

3. 한국경제, 2001년 8월 6일, "천자칼럼 韓流 열풍"

〈표 1〉 중국에 수출된 한국 드라마 개황(교춘언, 2011: 59)

년도	드라마 제목
1999	'거짓말', '결혼', '내 마음을 뺏어봐', '달빛가족', '로맨스', '미스터 Q', '바람의 노래', '순풍산부인과', '승부사', '욕망의 바다', '웨딩드레스', '의가형제', '토마토', '파트너'
2000	'경찰특공대', '사랑은 블루', '사랑의 전설', '젊은 태양', '청춘의 덫', '초대', '크리스탈', '8월의 신부', '팝콘', '해피 투게더'
2001	'로펌', '불꽃', '웬만해선 그들을 막을 수 없다'
2002~2005	'가을동화', '갈채', '겨울연가', '귀여운 여인', '그대 나를 부를 때', '까치시리즈', '꼭지', '꽃', '내 안의 천사', '눈', '다모', '대장금', '도시남녀', '딸 부잣집', '명성황후', '명랑소녀 성공기', '목욕탕 집 남자들', '보고 또 보고', '유리구두', '이브의 모든 것', '인생은 아름다워', '인어아가씨', '천국의 계단', '첫사랑', '프로포즈'

서 가장 크게 히트한 한국 드라마는 단연 〈대장금〉이었다(김익기, 2013). 드라마 〈대장금〉은 2005년 중국의 국경일 연휴를 맞아 베이징, 난징(南京), 상하이 등 대도시를 중심으로 시청률이 급상승하면서 시청자가 무려 1억 6천만 명을 돌파한 것으로 잠정 집계되었고, '상하이 문화보(上海文化报)'의 보도에 따르면, 국경일 기간 상하이 시민의 62%가 TV를 시청했다고 밝혔다(교춘언, 2011).

드라마 이외에도 K-POP으로 표현되는 한국 음악 역시 중국에서의 한류의 기원과 성공을 논하는 데 있어 핵심적인 부분이다. 중국에서의 1세대 K-POP 가수로는 H.O.T.와 클론을 말할 수 있는데, 이들은 당시에 큰 인기를 끌었다. 당시 이들의 인기는 2000년 1월 H.O.T.의 베이징 공연 이후, 중국의 언론사들이 '한류'라는 단어를 '한국 대중문화 붐'이라는 뜻을 가진 고유명사처럼 사용한 것으로부터 확인할 수 있다(이은숙, 2002).

개방 이후 중국의 대중문화에 강력한 영향력을 주었던 대만, 홍콩, 미국,

일본의 명성에도 불구하고, 중국에서 'American wave'나 'Japanese wave' 등의 단어는 나타나지 않았었다. 이후 한국의 대중문화가 점차적으로 이들 문화를 대신하면서 2004년에는 중국의 백과사전(Contemporary Chinese Dictionary)에 'Korean wave'란 단어가 정식으로 수록이 되었으며 현재, 중국 전역에서 한류가 중국인의 생활 깊숙이 영향을 미친다는 사실을 부인할 수 없게 되었다(교춘언, 2011).

2) 중국 한류의 현황과 특성

🐭 드라마

드라마 〈대장금〉의 성공 이후에도 중국에서 한류 드라마의 인기는 계속되고 있다. 한국 배우들이 중국 드라마에 출연하여 큰 인기를 끌고 있으며, 인터넷 매체를 통하여 최신 드라마를 시청하는 등의 행태가 나타나고 있다. 이러한 한국 드라마들의 활약은 〈시크릿가든〉, 〈시티헌터〉 등의 드라마를 통해 현재에도 이어지고 있으며, 최근에는 드라마 〈별에서 온 그대〉(중국어 제목 '来自星星的你')가 인기를 끌고 있다. 언론 보도에 따르면 드라마 〈시티헌터〉에 출연했던 배우 이민호는 중국에서 '롱다리 남신'으로 불리며 할리우드 스타들 못지않은 인기를 얻고 있다.

특히, 〈별에서 온 그대〉는 "침체되어 있던 중국 한류의 부활을 이끌었다."라는 평가를 받을 정도로 현지에서 인기를 끌고 있는데, 실제로 중국 현지인이 '천송이 코트'를 구매하지 못하였다는 불평이 국내의 인터넷 정책에도 영향을 줄 정도로 드라마 〈별에서 온 그대〉의 영향력은 실로 놀라운 수준이라고 할 수 있다. 중국 최대 정치 행사인 양회(兩會)에서 왕치산(王岐山) 중국 중앙기율검사위원회 서기가 베이징 대표단을 만난 자리에서 최근 중국에서 큰 인기를 끌고 있는 한국 드라마 〈별에서 온 그대〉를 언급할 정도였다. 왕서기

그림 1. 중국의 치맥 열풍 관련 보도(출처: http://www.gasengi.com/data/cheditor4/1402)

는 한국 드라마가 중국 시장을 점령하고 바다 건너 미국, 유럽까지 영향을 주고 있는 원인에 대해 한국 드라마의 핵심과 영혼은 바로 중국 전통문화를 승화시켰기 때문이라고까지 진단했다.

• FGD를 통한 분석

　　전반적으로, 중국인들은 한류 영화보다 드라마에 더 관심이 있는 것으로 보인다. 중국의 한류 드라마에 대해서 언급한 내용을 분석해 보면 성별과 세대에 따라 다른 평가를 내리고 있다. 중국 남성들은 한국의 대작 영화들이 기술적 수준에서 중국보다 조금 앞서 있거나 영화 화면이 중국보다 더 좋다는 기술 중심의 언급이 많았고, 여성의 경우에는 이야기가 섬세하고 줄거리 내용이 생동감이 있으며 생각 외의 결말이 나온다는 스토리 중심의 장점을 주로 언급하였다. 이에 반해 비극이 너무 많다거나 비슷한 줄거리가 반복된다는 등의 의견도 볼 수 있었다.

　　이러한 드라마의 성공에는 인터넷이 많은 영향력을 발휘하고 있다. 인터넷은 먼 거리에 위치한 사람들을 연결시켜 주고, 정보를 빠르게 전파할 수 있다는 점에서 한류의 전파와 확산에 큰 부분을 차지하고 있다고 할 수 있다. 예를 들어, 〈대장금〉과 같은 드라마가 한국에서 흥행한 후 해외 시장에 진출하기까지 소모되는 시간적 차이가 거의 없어졌다. 중국에서 현재 방영 중인 한국 드라마가 흥행하거나 한류 스타가 출연하는 영상이 인터넷을 통해 실시간으로 유통된다. 이는 FGD 결과에서도 확인할 수 있었는데, 중

FGD를 통해 살펴본 드라마 한류

〈풀하우스〉는 아주 낭만적이고요. 그리고 어머니들이 보기 좋은 〈인어아가 씨〉는 저희 엄마가 아주 좋아해요. 요즘 나온 〈시크릿가든〉이 작년에 인기 많이 받았어요.

<div align="right">(중국 여자 대학생 2)</div>

한국 드라마는 새로운 방향으로 가고 있는 것 같아요. 현실을 묘사하는 것이 아니라 묘한 걸로 바꾸는 것 같아요. 한국 드라마 제작이 아주 세밀 해요. 이야기 내용도 재미있어요. 이해하기 쉽고 길지는 않아요. 어머니 들은 긴 드라마 보기를 좋아해요. 젊은 사람들은 짧은 드라마를 보기 좋 아해요. 한국어를 할 줄 몰라도 여자들이 한국 드라마 보기를 좋아한 다고 생각해요. 남자들은 한국 드라마를 별로 안 좋아할 것 같아요.

<div align="right">(중국 여자 대학생 5)</div>

한국 드라마는 변화가 있어요. 처음에는 비극이 많지만 요즘 재미있어요. 저는 밥 먹을 때 한국 드라마 보는 것을 즐거워해요.

<div align="right">(중국 성인 여성 2)</div>

드라마에서 나온 배우 중 좋아하는 사람이 있으면 그 배우가 나온 잡지, 앨 범들을 샀어요. 그렇지만 다른 드라마가 나오고 다른 배우를 좋아하게 되면 전에 좋아했던 배우를 잊어버려요.

<div align="right">(중국 여자 대학생 1)</div>

드라마에 대한 인상이 좋아요. 좋은 드라마를 머릿속에서 깊게 기억하고 있 어요. 그렇지만 한국 드라마 이야기의 내용은 비슷하고 창의가 조금 부족해 졌어요.

<div align="right">(중국 성인 남성 3)</div>

국 현지인들은 인터넷을 통한 한류 마케팅을 매우 긍정적으로 평가하고 있 었다.

❀ 중국에서의 한류 영화

중국에서의 한국 영화는 2000년대 초반 〈엽기적인 그녀〉의 큰 호응에 힘

〈표 2〉 중국에서 정식 개봉한 한국 영화 매표 수입

중문제목	작품	박스오피스(RMB)	상영시기
汉江怪物	괴물	1420만	2007
丑女大翻身	미녀는 괴로워	1550만	2007
龙之战	디워	2960만	2008
海云坮	해운대	855만	2009
非常主播	과속스캔들	1362만	2009
特工强档	7급공무원	1420만	2009

출처: '중국 영화산업 현황 및 한국 영화산업의 중국 진출', 중국 콘텐츠 산업동향, 한국콘텐츠진흥원 중국사무소, 2012.

입어 소개되기 시작하였다. 하지만 최근 드라마의 폭발적 흥행과 함께 영화의 대부분을 인터넷이나 불법 DVD 등을 통해 시청하기 때문에 실제 영화가 알려지는 것에 비해 극장에서의 흥행 성적은 매우 저조한 편이다. 한국 영화의 상영일도 생각만큼 많지는 않지만, 한국 영화에 대한 관심은 꾸준히 나타나고 있는 것으로 보인다.

FGD를 통해 살펴본 결과 한국 영화를 접촉하게 된 방식은 매우 다양하게 나타났다. 대부분 각종 영화 소개평이나 예고편을 보고 재미있다고 생각해서였고 친구나 지인의 추천으로 보게 되었다는 얘기도 많았다. 또한 한국 드라마를 보다가 좋아하는 배우가 생겨서 그 배우가 나온 영화도 보게 되었다는 등의 다양한 대답이 나타났다.

중국 현지에서 한국 영화들의 현황은 주로 성별과 세대에 따라 다소 다르게 나타남을 확인해 볼 수 있었다. 남자 대학생들의 경우 액션, 느와르 등 다양한 장르의 영화들을 선호하는 것으로 나타났다. 성인들의 경우 코미디를 다소 선호하였다. 특히 이들은 한국 영화가 CG와 같은 기술적 측면에서 뛰어나다는 점을 말하고 있었다. 이에 비해 여자 대학생들이나 성인 여성의 경

우 로맨틱하거나 남녀의 애잔한 스토리가 담겨 있는 영화에 호응이 높은 편이었다. 한편으로는 깊이 있는 묘사의 영화를 좋아하는 경우도 있었다.

• FGD를 통한 분석

초기의 한류 영화의 열풍에 비해 현재의 한류 영화는 그 열기가 그렇게 높지 않다. 특히 세대에 따라 다른 대중문화에 대한 경험적 폭이 매우 작아 보였다. 예를 들어, 성인 남성들은 한국 영화와 한국 드라마에 대한 시청 경험이 많지 않은 것으로 보이지만 여성 대학생들의 경우는 인터넷을 통해 매우 다양한 영화를 다운로드 받아 보는 것으로 나타났다. 〈조폭마누라〉, 〈색즉시공〉 등의 성인 코미디, 〈해운대〉, 〈디워〉 등의 CG가 가미된 대작, 〈실미도〉, 〈태극기 휘날리며〉 등의 역사 액션극 등이 인기를 얻었고 전통적으로 〈엽기적인 그녀〉에 힘입은 로맨스나 청춘물 등은 여성들에게 인기가 있었다.

FGD를 통해 살펴본 영화 한류

〈실미도〉, 〈디워〉를 봤어요. 영화 줄거리 소개 보고 제가 좋아할 것 같은 영화라서 봤어요. 괜찮아요. 주로 인터넷을 통해서 봐요. 한국 영화들이 기술적 측면에서는 중국보다 뛰어나요.

(중국 남자 대학생 2)

많이 봤어요. 저는 〈태극기 휘날리며〉, 〈해운대〉 등 대작 영화 좋아해요. 그리고 공포 영화. 예를 들어, 〈여고괴담〉, 인터넷에서 다운로드 받아서 봐요.

(중국 남자 대학생 1)

한국 영화를 봤어요. 한국 드라마 보고 한국 사람들이 섬세하고 감정이 풍부하다는 것을 알게 되었고, 한국문화를 좀 더 알기 위해서 한국 영화를 보게 되었어요. 한국 영화를 볼 때 이야기가 섬세하고 화면도 예뻐요. 줄거리

내용이 생동감이 있고 예상하지 못한 결말이 나와요.　　　　(중국 여자 대학생 3)

저는 한국 영화 같은 것만 봤어요. 예를 들어, 〈조폭 마누라 I, II〉, 아주 재미있고 웃겨요. 그리고 〈색즉시공〉도 인상 깊어요. 중국인 정서에 맞아요.
　　　　(중국 성인 남성 2)

저는 한국 영화 〈오아시스〉를 본 적이 있어요. 이 영화는 대작이 아니지만 저는 이 영화를 아주 좋아해요. 이 영화는 중국 제6대, 제7대 젊은 감독들이 찍은 영화처럼 지금 현대 사회에서 살고 있는, 사회 바닥에 살고 있는 사람들의 심리 상태를 묘사하는 거예요.　　　　(중국 성인 여성 4)

🐾 중국의 K-POP

H.O.T.가 중국에 진출한 지 벌써 10년이 지난 현재에도 K-POP에 대한 인기는 여전하다. 〈표 3〉에서 볼 수 있듯이, 중국 '인웨이타이(YINYUETAI)'의 종합순위에서도 한국 가수들의 이름을 쉽게 확인할 수 있다.

최근 이러한 현상 속에서 중국 현지인들은 K-POP에 대하여 어떤 느낌을 가지고 있을까? FGD를 통해 K-POP의 인기 비결을 살펴본 결과, 중국인들은 대체로 K-POP의 빠른 리듬감, 안무의 수준 등에 호감을 가지는 것으로 보인다. 집단토의에 참여한 한 여학생은 한국 노래를 '빠른 리듬감을 가진 음악', '노래보다는 춤' 등으로 인식하고 있었다.

20대 남성들은 '소녀시대'의 노래를 비롯해 〈쾌걸 춘향〉에서의 OST 등을 알거나 들어 본 경험이 있다고 말하였다. 남자 대학생들은 "괜찮다", "듣기 편하다", "멜로디가 좋다"라는 의견과 "가사를 모르니까 재미없다" 등으로 간단하게 대답했지만, 여대생들 상대적으로 많은 관심을 보이고 있다. 여자 대학생들은 "FT-Island를 좋아해요", "매주 '인기가요'를 봐요", "한국 드라마

<표 3> 중국 현지에서의 K-POP

인위에타이(yinyuetai) 종합 MV 순위 (2013.8.21)			
순위	곡명	가수	점수/판매량(万枚)
1	할 말 있어요	승리	99
2	最後のドア	AKB48	99
3	Rock n Roll	Avril Lavigne	97.94
4	Applause	Lady Gaga	97.46
5	勇敢很好	杨丞琳	95.93
6	封面恋人	魏晨	94.30
7	Trap(중국어 버전)	Henry	92.43
8	Growl(중국어 버전)	EXO	92.42
9	我好想你一	苏打绿	90.06
10	恋するフォーチュンクッキー	AKB48	89.11

출처: http://mv.yinyuetai.com/

에 나오는 노래나 드라마에 나오는 배우의 앨범을 들어요", "저는 고등학교 때 가수 비를 좋아 했어요"라는 등 다양한 응답이 나타났다.

• FGD를 통한 분석

한류 음악의 일방통행식 수출 탓에 혐한류 기류도 목격되면서 근래에는 현지 콘텐츠 제작에 본격적으로 나섰다. 중국인 가수를 국내 문화기술(CT)로 육성하고 중국에 데뷔시켜 중국어 곡으로 활동시키는 방식이다. 대표적인 팀이 SM엔터테인먼트 소속인 12인조 그룹 'EXO(엑소)'다. EXO는 데뷔 때부터 EXO-K와 EXO-M으로 6인조씩 나눠 한국어와 중국어로 부른 앨범을 양국에서 동시에 발표하고 활동했다.

중국인 멤버 4명(루한, 타오, 레이, 크리스)이 포함된 EXO-M은 중국 CCTV 〈글로벌 중문음악 방상방〉에서 중국어로 부른 신곡 '중독'으로 1위를 차지했

다. 이를 단계별로 살펴보면 1단계는 2000년부터 시작됐으며 H.O.T., 보아 등 스타를 '수출'하는 개념이었고, 2005년 이후에는 슈퍼주니어 멤버로 중국인 한경을 영입하는 등 합작 개념인 2단계였으며, 2012년 등장한 엑소는 현지화 전략인 3단계에 해당한다. 국적과 언어적인 측면에서 문화적인 이질감이 없다 보니 자국 아티스트처럼 받아들이는 효과가 있다.

FGD를 통해 살펴본 K-POP

저는 몇 곡 들어 봤어요. 거의 다 〈쾌걸 춘향〉에서 나온 OST. 드라마를 좋아하니까 드라마에서 나온 노래까지 좋아해요. 노래 자체도 리듬감 있어요. 저는 한국 노래를 좋아해요. 한국 노래를 들으면 좋은 느낌이 생겨요. 기분이 가벼워져요. 피로를 풀 수 있어요.
(중국 남자 대학생 1)

저는 소녀시대를 좋아해요. 특히 뮤직비디오의 내용과 춤이 다 재미있어요. 그리고 'Gee'의 뮤직비디오도 괜찮아요.
(중국 여자 대학생 2)

한국 노래는 리듬이 빨라요. 빠른 노래가 많아요. 한국에 와서 보니깐 한국 노래의 리듬이 다 빠른 거였어요. 다들 노래방에 가서 신나게 놀면서 노래하기 좋아요.
(중국 성인 여성 2)

괜찮아요. 그렇지만 너무 시끄러워요. 한국 노래 별로지만 춤은 아주 멋있어요.
(중국 성인 여성 3)

한국 SM엔터테인먼트에 있는 가수들이 중국에서 비교적으로 인기가 많아요. 한국 스타들 데뷔 전에 많은 훈련을 받아야 한다는 거 알고 있지만 중국 스타들은 그렇지 않은 것 같아요. 중국의 스타가 한국에 가서 훈련을 받은 경우도 있어요.
(중국 남자 대학생 3)

비교적으로 저는 소녀시대를 좋아해요. 그들의 뮤직비디오를 좋아해요. 이야기 내용과 춤이 다 재미있어요. 'Gee'의 뮤직비디오도 괜찮아요.
(중국 여자 대학생 4)

🐭 중국에서의 한류의 영향력

한국 드라마와 K-POP 등의 성공은 자국의 문화에 큰 자부심을 가지고 있는 중국인들에게도 한국의 대중문화가 충분히 통할 수 있다는 사실을 보여주었다. 나아가 한국 방문객의 증가, 한류 관련 상품 수출 등의 부수적인 효과를 가져오고 있다.

일례로, 문화체육관광부의 조사에 따르면 2011년의 경우 2009년에 비해 중국인 관광객들이 패션이나 최신 유행 등의 세련된 문화를 체험하기 위해 한국을 방문한다고 응답한 경우가 크게 증가한 것을 살펴볼 수 있다. 중국인에게는 초기 가수 보아나 배우 권상우 등 인기 연예인들이 홍보 모델로 활동을 하면서 한국 화장품이 인기를 끌기 시작했는데 최근에는 저렴한 제품도 출시되어 다양한 품목이 인기를 얻고 있다. 한국 화장품의 종류는 미백, 보습, 주름 개선용에서부터 메이크업, 매니큐어, 안티에이징 제품에 이르기까지 다양한 라인업을 가지고 중국 여성에게 인기를 끌고 있다. 또한 의류의 경우에도 중국 젊은 여성들에게 있어서 한국은 모든 손님의 요구를 충족할 수 있는 독특한 미적 감성을 바탕으로 한 우수한 디자인, 뛰어난 품질 그리고 합리적인 가격을 선점하고 있다고 생각된다. 서울, 명동, 동대문 시장과 세련된 쇼핑 지구인 이화여대 앞에 최신 패션을 구입할 수 있는 곳으로 많은 관광객들에게 소개되고 있다. 가로수길, 홍대, 대학로, 삼청동과 같은 장소에서는 패션 감각이 뛰어난 디자이너의 부티크 의류 구입이 가능한 것으로 소개하고 있다. 최근에는 드라마 〈별에서 온 그대〉로 인한 '치맥 열풍…4'이 화제가 되기도 하였다.

보다 중요한 점은 중국인들이 단지 한국 화장품만을 좋아하는 것이 아니고, 예전에 잘 알지 못하였던 한국이라는 나라에 대해 점차 알아 가게 되었

4. '치맥'은 드라마 〈별에서 온 그대〉의 대사 중에 전지현이 독백으로 내뱉은 말인데, 이 말로 인해서 중국의 대도시에 있는 한국 치킨집에 치킨을 사러 오는 손님들이 매우 늘어났다.

다는 것과 한류가 한국에 대한 긍정적인 이미지를 형성하는 데 이바지하였다는 것이다. 이러한 점에서 한류의 의의는 단순히 한국의 대중문화를 소개하는 것을 넘어서, 현지인들에게 일정한 영향력을 행사하는 것으로 나타나고 있다. 그 대표적인 예로, 중국 여성들의 성형 열풍을 들 수 있는데, 2013년 8월에는 중국의 공영방송인 CCTV가 중국인의 '한국 성형 관광'을 주제로 다루기도 하였다…[5].

• FGD를 통한 분석

현지인을 대상으로 실시한 FGD에서 젊은 층들은 남성과 여성 모두 한류가 청소년들에게 많은 영향을 끼쳤다고 이야기하고 있으며, 한류로 인한 경제적인 현상, 예를 들어 한국 제품들이 잘 팔리는 현상에 대해 긍정적인 평가를 내리고 있었다.

이상의 내용들은 한류가 단지 한국 드라마를 보거나 한국 음악을 듣는 것을 넘어서 중국인들의 실제 생활에 영향을 미치고 있음을 보여 주고 있다. 물론 한류의 전파가 한국에 대한 이미지나 한국 상품의 인기와 직접적인 인과관계를 가지는 것에 대해서는 보다 많은 연구가 이루어질 필요가 있다. 이러한 부분과 관련하여 제시할 수 있는 가설은 중국인들의 눈에 비친 한국의 이미지가 한류의 성공에 이바지하고 있다는 것이다. 특히 젊은 층들이 한국에 대하여 세련된 도회적, 현대적 이미지를 가지고 있으며 한국의 대중문화 수용에 더욱 더 적극적이라는 것이다.

그럼에도 불구하고, 한류에 대한 인기가 이전만 못하다는 의견도 상당수 나타났다. 특히, 20대 대학생들보다는 30대 이상의 성인들에서 이러한 의견이 많이 나타났는데 이에 대해서 몇 가지의 해석이 가능할 것이다. 첫째,

5. 한국문화산업교류재단, 글로벌 한류동향 41호, p.6.

한류의 열풍이 상대적으로 젊은 층들에게만 집중되어 있다는 해석이 가능하다. 한류가 생활양식에 깊게 자리 잡은 젊은 층들과는 달리 성인층에서는 그저 스쳐 지나가는 현상 정도로 인식하고 있는 것이다. 둘째, 한국문화

FGD를 통해 살펴본 한류의 영향력

한류는 주로 청소년들한테 영향을 많이 준 것 같아요. 만약 지금의 청소년들이 성인이 된다면 한류의 영향력이 더욱 더 커질 것 같아요.

(중국 남자 대학생 1)

한류의 영향력이 크다고 생각해요. 제 주변 친구들이 다 한류를 좋아해요. 중학교 때 많은 친구들이 동방신기를 좋아하고 이야기를 자주 하는 편이었어요. 요새 중국 중, 고, 대학생들이 한류를 좋아해요. 저는 요즘 유행하는 한국 노래를 대부분 들어 봤어요. 그리고 주변에서 한국 버라이어티 쇼를 많이 봐요. 아마도 한국 드라마의 영향을 받아서 그런 것 같아요.

(중국 여자 대학생)

(한류가) 젊은 사람들의 대표적인 상징이 되었어요. 옷의 특징이 변했어요. 한류는 한국의 여행 사업을 촉진한 것 같아요. 많은 젊은 사람들이 한국에 갈 생각이 없었는데 한국 드라마를 보고 한국에 놀러 갈 생각이 생기는 거예요. 가서 한국 사람들이 어떻게 지내고 있는지 어떻게 쇼핑하는지 봐요. 한류는 경제적인 영향은 크지 않다고 생각해요. 그저 중국의 소비자들한테 한 가지 선택을 주는 것뿐이에요. 전에는 아마 IBM, DELL만 샀으나 이제는 삼성도 고려할 거예요.

(중국 30세 이상 성인 여성)

저는 의류에 대해서 이야기하고 싶어요. 중국의 한 사이트에 가 보면 판매된 옷 아래에 한국 옷이라고 적혀 있어요. 많은 여자들이 한국 스타일을 좋아해요. 색깔이 화려하지 않고 순해요. 쇼핑하러 갈 때도 한국 옷이라고 하면 잘 팔리고 비싸요. 패션의 대표예요. 그리고 한국 머리 스타일, 화장품도 영향이 커요. 예를 들어, BB크림 등.

(중국 여자 대학생 2)

의 콘텐츠적 측면을 말할 수 있다. 앞서 K-POP의 사례에서도 언급하였듯이 'K-POP=빠른 리듬과 댄스'로 굳어져 있기 때문에 보다 다양한 욕구를 충족시키기 힘들다는 것이다. 마지막으로 중국의 경제적 성장과 더불어 더 이상 한국문화가 그들의 욕구를 충족시키지 못하게 된 상황에서 일본이나 미국의 문화를 더 높게 평가하게 되어 한류에 대한 관심이 줄어들고 있다는 해석도 가능하다. 드라마나 K-POP의 인기 및 현지인들의 생활양식에 큰 영향을 미치고 있다는 점에서 중국에서의 한류가 성공적이라는 점을 말할 수 있을 것이다. 그러나 한류는 한순간의 성공에서 머무는 것이 아닌, 현지인들로부터 지속적인 평가를 받는다는 점을 명심해야 할 것이다. 고여 있는 물이 썩기 쉽듯이 한류도 변해야 지속된다는 점을 언급할 수 있을 것이다.

🎬 중국에서의 반한류

초첨집단토의에서 중국의 현지인들은 한류가 미치는 영향에 대해서 높게 평가하기도 하지만 한류가 중국의 전통문화를 약화시킬 수 있다는 우려를 표명하기도 하였다. 즉, 한류가 가져오는 문화적 충격으로 인한 부작용에 대해 인식하고 있는 것이다. 이는 생소한 문화에 대한 경계심 혹은 중국에서 한류의 영향력이 크다는 것을 반증하는 사례로 볼 수 있지만, 한류 자체에 반대하는 반한류의 가능성으로 해석할 수도 있다.

실제로 중국에서의 한류에 대한 반감은 '항한류(抗韓流)라는 이름으로 나타나고 있다. 이러한 항한류의 기본적인 배경은 우선, 중국의 자국문화산업 보호의 맥락으로 말할 수 있다. 한류에 대해 위기감을 느낀 중국 내 언론매체들과 방송 및 연예계 관계자들이 중국 영화 및 드라마를 지지하면서 한류를 의도적으로 깎아내리는 발언을 하고 중국 정부에 대해 한국 드라마 방영을 줄이라는 압력을 가하고 있다"**6**.

항한류는 자국의 문화산업 육성을 위하여 대외국문화 수입에 대한 규제를

강화하고 있는 중국 정부의 태도와도 밀접한 관련이 있다(Liu & Liu, 2012).

그 결과, 중국 정부에 의한 '한류 규제'는 중국 내의 미디어의 편성권을 통제하고 있는 중국국가광전총국(中国国家广电总局, SARFT···7)를 통해서 이루어지고 있는데, 심의를 통해 방송을 제한하고 쿼터제를 통해 총량을 줄이려는 방향으로 전개되고 있다···8.

이은숙(2002)은 중국의 항한류가 자국 대중문화 종사자로부터 촉발된 논리적인 대응이라는 점에서 격을 달리한다고 주장한다. 즉, 중국에서의 반한류는 일본 우익단체들의 '혐한류'와는 그 성격을 달리한다는 것이다. 그는 반한류가 한류 콘텐츠 자체에 대한 저항이 아니며, 한국의 대중문화가 자국의 문화 영역을 점령한 결과 나타나는 문화적 현상에 대한 우려인 만큼 중국의 항한류는 결과적으로 한류의 위세를 반증하면서 한류 콘텐츠의 우수성을 말해 주는 근거가 되고 있으며, 항한류가 일반 대중들의 뜻이 아닌 일부 문화종사자 및 정책적 차원들에 의해 촉발된 것임을 언급한다.

그러나 항한류와 관련된 또 다른 원인인 문화적 자부심이나 역사 및 정치

6. 이와 관련된 사례는 다음과 같다(교춘언, 2011: 52~53). 장궈리(张国立)/배우: "대장금을 보고 화가 났다. 중국인이 발명한 침술을 마치 한국이 발명한 것처럼 묘사한다." 장창(张强)/영화사 사장: "대장금의 내용과 복장, 도구 등 모두가 중국에 못 미친다." 청룽(成龙)/홍콩배우: "중국 언론이 한국의 2류나 3류 스타를 위해 너무 많은 지면을 할애한다. 한국에서 그저 그런 연예인이 와도 중국 신문은 기사를 대문짝만하게 내보낸다. 그런데 내가 한국에 갔을 때 보니까 한국 신문에서는 나를 아주 두부 조각만 하게 보도하더라. 한국 신문에서는 죄다 자기네 스타들을 위해 지면을 할애하고 있다. 우리도 자국 스타들을 지지해서 '서구문화'와 '한류'에 대항해야 한다." 왕징(王晶)/감독: "한국 드라마 중 〈대장금〉만 유일하게 좋은 작품이다. 나머지는 억지로 눈물을 짜내고 극본도 수준이 낮다."

7. 중국국가광전총국(中国国家广电总局, The state administration of radio film and television, SARFT)은 중국의 라디오 TV 방송 관리 부서로서 중국의 라디오와 TV에서 상영하는 프로그램에 대한 선전 및 창작 활동을 관할하고 외국 프로그램의 수입 허가 및 규제 활동을 담당한다.(www.chinasarft.gov.cn)

8. 이와 관련된 내용을 살펴보면 다음과 같다(교춘언, 2011: 50~51):. "TV 방송국에서 매일 방송하는 프로그램 중 수입 TV 드라마 총 방송시간의 25%를 초과하지 못하고 그중 황금 시간대에는 15%를 초과하지 못한다." (2000년 6월 15일 TV 드라마 관리규정, 제4장 24조) "TV 방송국이 해외 영화 TV 드라마를 방송할 경우 필름 도입부에 발행 허가증 번호를 명시해야 한다. 각 TV 채널에서 매일 방송되는 해외 영화 TV 드라마는 해당 채널의 당일 영화, TV 드라마 총 방송시간의 25%를 초과하지 못한다. 매일 방송되는 기타 해외 TV 프로그램은 해당 채널의 당일 총 방송시간의 15%를 초과하지 못한다. SARFT의 허가를 받지 않고는 골든아워(19:00~22:00)에 해외 영화 TV 드라마를 방송하지 못한다."(2004년 9월 23일 해외 TV 프로그램 도입, 방송 관리규정, 제18조)

적 관계를 살펴본다면, 항한류가 그리 간단한 문제가 아님을 말할 수 있다. Liu & Liu(2012)에 따르면, 인터넷상에서 "한국의 문화가 중국의 전통문화에서 유래된 중국의 하위문화인데 한국인들이 부끄럼도 없이 중국의 문화를 도용해 쓰고 있다."라는 식의 글들이 적지 않게 올라오고 있으며, 이러한 글들과 관련하여 네티즌들 또한 한국에 대한 반감을 가지는 것으로 보인다.

중국에서의 항한류의 기류는 한국에 대한 중국인의 국민감정이 어그러졌을 때 더 크게 나타났던 것으로 보여진다(장원호·김익기, 2013). 중국인들은 2005년 당시 '단오'가 한국의 문화로 세계문화유산에 등재된 것에 대하여 크게 분노하였는데 이것은 '단오제'…9가 중국의 전통 명절인데 그것을 한국이 가로채서 먼저 유네스코에 등재시켰다는 주장에서 나타나고 있다.

이들은 더욱이 한국의 드라마가 중국의 역사를 왜곡하고 있다고 하며 한국이 중국의 문화를 침략하고 있다고 주장하고 있다. 강릉단오절은 중국 전통의 '단오제'와는 그 내용과 형식이 다름에도 불구하고, 다수의 중국인들은 이름이 같다는 이유로 한국인이 이것을 가로챘다고 인식하고 있는데 이는 상호 간의 이해와 인식이 잘 이루어지지 않았기 때문이라고 할 수 있다. 이 주장은 본 연구에서 실시한 전문가 심층면접에서도 언급되고 있다.

진짜인지 가짜인지 모르겠지만 인터넷에서 나오는 이야기인데요. 중국 사람들이 한국에 있을 때 차별 대우 받았다고요. 중국 사람들 존중하지 않는대요. 그리고 한국 사람들이 단오절로 문화유산을 신청한다고요. 단오절은 중국 것인데 왜 한국 것이에요? 또 하나, 어떤 사람이 공자가 한국 사람이라고 하는 것을 인터넷에서 들었어요. 기본적으로 말하면 한국의

9. 중국에서의 단오제(端午節)는 중국의 춘추전국 시절부터 유래되어 온 고대 축제로서 2,000여 년의 역사를 가지고 있으며 그 유래에 대해서는 많은 전설이 있으나 가장 유력한 것이 초나라의 대신이었던 '굴원'이 유배되는 이야기에서 나왔다는 것이다. 음력 5월 5일에 열리므로 쌍오절(雙五節)이라고도 하고 용 모양의 배로 시합을 한다고 해서 용선절(龍船節)이라고도 한다.(www.baidu.com)

정치 지위가 그만큼 높지 않아서 그래요. 한국의 문화, 경제는 어느 정도 발달되어 있지만 정치 지위는 그만큼 높지 않아서 다른 나라가 한국을 받아들이기 쉽지 않다는 거죠. 한국은 작아요. 세계에서 지위 있는 나라로 발전하는 것은 질투 받을 수도 있죠. 진짜일 수도 있고 가짜일 수도 있어요. (중국인민대학 신문편집장)

현지의 전문가는 단오절 사건을 항한류의 출발로 보고 있으며, 항한류의 이면에는 '중국문화 엘리트들의 한국문화에 대한 견제'가 담겨 있다고 보고 있다.

중국인들이 느끼는 것은 한류가 중국에서 절정에 올라갔을 때는 한국에 대한 전반적인 여론은 좋은 여론이었고 한류가 주춤하면서 여러 가지 역사적인 분쟁이 생기기 시작했습니다. 이것들이 혐한류의 시작이 됐습니다. 그러면서 그다음부터는 한국에 대한 이미지가 급속히 호감에서 비호감으로 바뀌었습니다. 그중 하나의 발단 원인이 단오절입니다. 중국인들은 단오절을 자신들의 명절이라고 알고 있었는데 한국에서 유네스코에 등재하면서 중국에 큰 충격을 주게 됩니다. 그것이 한국의 문화에 대해서 경계심을 높이게 된 계기가 아닐까 싶습니다. 그 이후에 인터넷 상으로 반한류 감정이 퍼지게 됩니다. 저는 이것은 중국 관중들의 뜻이 아니라 문화 엘리트들이 의도한 것이라고 봅니다. 문화 엘리트들이 한쪽으로 치우치는 것을 막기 위한 내부의 방어체계의 발동이라고 봅니다. (중앙민족대학 박 교수)

이외에도 인터넷상에서는 2004년과 2005년에 동북공정과 고구려 문제 논쟁 등 역사 문제로 인한 반한 발언이 줄을 이었다. 역사 문제는 2006년 당시

중국의 동북공정에 대한 반응으로 한국에서 상영되었던 〈주몽〉, 〈대조영〉, 〈연개소문〉 등의 드라마에서 중국을 비하하였다는 인식이 확산되기도 하였다. 이러한 모습은 드라마라는 문화상품의 모습으로 나타났지만 그 이면에는 한국과 중국 간의 정치적 문제가 자리 잡고 있음을 말할 수 있다. 이는 비단 한국만의 문제라고 할 수 없다. 최근 중국에서의 '반일(反日)' 감정 역시 '센카쿠(중국명 댜오위다오)' 문제나 역사 왜곡과 관련하여 나타나고 있으며, 문화산업계에서도 중일전쟁 당시의 역사적 사건을 소재로 한 드라마들이 많이 제작되고 있는 실정이다. 이러한 상황에서 일반인들은 항한류에 대하여 어떻게 생각하고 있을까?

• FGD를 통한 분석

FGD에 참가한 한 성인 여성은 항한류가 정치 문제와 밀접한 관련이 있다고 이야기하고 있다. 즉, 정치적 문제로 인해 한국과 한류에 대한 좋지 않은 시각이 나타날 수 있다는 것이다. 이외에도 한류의 주된 향유층인 청소년들에 대한 우려가 나타났다. 한류가 청소년들에게 나쁜 영향을 줄 수 있으며, 청소년들이 무분별하게 한류를 따르는 것이 가정의 경제적 부담과 같은 문제들을 야기한다는 것이다. 이러한 부분은 주로 성인층들에게서 나타나고 있는데, 초점집단토의에 참가한 한 성인 남성은 한류가 깊이가 없고 젊은이들에게 좋지 않은 영향을 미칠 것이라고 우려하고 있었다. 동시에 중국은 고유의 문화가 이미 발달해 있으므로 한류가 중국문화를 위협한다고 생각하지는 않는 것으로 말하고 있는데, 이는 앞서 중국의 성인 남성들이 한류를 '한철' 혹은 '감기'로 표현한 것과 같은 맥락이라고 할 수 있을 것이다.

중국에서의 반한류에 대해서 남성들은 한류가 중국의 전통문화에 충격을 주고 있어서 반한류가 당연한 것이라고 주장하고 있다. 한류가 중국의 문화에 충격을 줄 정도로 큰 영향을 미치고 있다고 주장하고 있으나 여성들은 깊

은 영향력이 없다고 이야기 하고 있으며 40, 50대는 중국에서의 반한류는 중국문화를 보호하기 위해서 나타나고 있다고 주장하고 있다.

중국 정부 역시 문화산업 육성을 위한 대대적 지원과 외국문화 수입에 대

FGD를 통해 살펴본 반한류

청소년들이 콘서트 보러 한국에 가는 것이 부모님께 부담을 줄 수 있어요. 저는 학생들이 한국의 스타를 따라다니는 모습을 좋게 생각하지 않아요.

(중국 여자 대학생 2)

한류는 그 지방의 전통 행위 심지어 생각까지 바꿀 수 있어요. 한류는 원래 있는 문화와 새로운 문화가 만나 보다 발전된 문화가 나타나는 계기가 될 수 있지만, 중국 전통문화의 발전에 장애가 될 수도 있어요. 심지어 한류로 인해 중국의 전통문화가 없어질 수도 있어요. (중국 남자 대학생 1)

저는 '반한류' 현상이 나타나는 것은 당연할 거라고 생각해요. 그리고 '한류' 도 중국 전통문화에게 충격을 줄 수 있기 마련이에요. 예를 들어, 단오절은 한국의 명절이라는 민감한 단어들이 중국 사람들의 분노를 일으킬 수 있어 요. (중국 남자 대학생 2)

그저 한 현상이라고 생각해요. 그렇지만 이 현상의 영향력을 무시하면 안 돼요. 우리가 더 깊은 내용을 원해서 반한류가 나타나는 거라고 생각해요. 어떤 중국 사람들이 한류가 젊은 사람들에게 나쁜 영향을 줄까 봐 걱정하는 거겠죠. 나이 많은 사람들이 이미 철이 들었는데 젊은 사람들이 아직 철이 덜 들고 외모만 중시하면 안 좋아요. (중국 성인 여성 3)

예를 들어 어떤 젊은 사람들이 한류를 접한 뒤 생각하는 한국의 모습은 사 실 한국의 진정한 모습이 아니에요. 따라서 부모님들이 한류를 무조건적으 로 따라하는 아이들을 나쁜 아이로 생각해서 한류를 반대하겠죠.

(중국 성인 남성 2)

한 규제 강화 등으로 이러한 항한류의 분위기에 호응하고 있다. 그 결과, 중국에서의 한류 규제는 미디어의 편성권을 통제하고 중국국가광전총국 심의를 통해 방송을 제한하고 쿼터제를 통해 총량을 줄이려는 방향으로 전개되고 있다.

3. 한류의 확산과 중국 대중문화의 변동

문화의 상업화와 관련된 일련의 과정은 중국 자체의 콘텐츠의 생산도 포함하고 있으나 주로 서구 자본주의 체제를 갖춘 지역이나 국가의 대중문화를 수입하는 경우가 더 많았음을 논할 수 있다. 현지인들을 대상으로 한 FGD 결과에서도 이러한 부분을 쉽게 찾아볼 수 있었는데, 이들이 인식한 초기의 자본주의 문화는 홍콩과 대만의 대중문화라고 할 수 있다. 그다음으로 일본, 유럽, 미국, 한국 등의 문화가 추가로 도입되고 있는 상황으로 해석할 수 있다.

현지인들은 홍콩문화의 전성기 이후, 일본, 미국, 한국의 문화가 자신들에게 영향을 주고 있음을 말하고 있다. 특히, 미국의 대중문화 중 드라마는 중

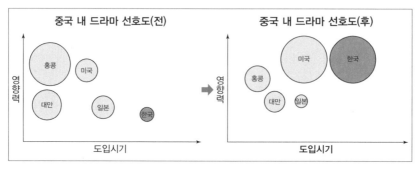

그림 2. 중국 내 드라마 선호도의 변화

국인들이 가장 선호하는(그들에게 가장 큰 영향을 준다는 의미에서) 문화로 나타났으며, 다른 여타의 문화에 비해서 큰 영향을 받고 있다는 평가를 내리고 있었다.

• FGD를 통한 분석

이러한 한류의 영향력 속에서 중국 내 대중음악은 우리가 본질적으로 의문을 가졌던 한류로 인한 변화와 그 영향력을 어느 정도로 표현할 수 있을

FGD를 통해 살펴본 중국 대중문화의 변동: 드라마

저는 중국 대륙에 영향을 제일 먼저 영향을 준 문화는 홍콩과 대만문화라고 생각해요. 그 다음으로 일본, 미국, 한국의 문화들이 중국에 들어왔어요.
(중국 성인 여성 1)

중국에서는 미국문화의 영향력이 제일 커요. 미국문화 그 자체의 경쟁력이나 스타일 모두 중국문화를 위협할 수 있어요. 반면, 일본문화나 한국문화나 중국 사람들에게 위기감을 줄 정도는 아니라고 생각해요.
(중국 성인 남성 2)

지금 미국의 영향이 더 크죠. 영화, 드라마, 디즈니 동화. 중국은 이 문화들에게 개방되어 있어요.
(중국 여성 대학생 2)

80, 90년대 홍콩문화가 우리한테 영향을 많이 줬어요. 21세기에는 한류가 중국에게 많은 영향을 줬어요. 이것은 그 나라의 경제 발전과 관련이 있어요.
(중국 남자 대학생 1)

저는 서양 유럽 나라들의 문화가 가장 수준이 높다고 생각해요. 반대로 중국, 인도 같은 나라는 최저점에 있고 한국과 일본은 과도기에 있어요.
(중국 성인 여성 3)

까? FGD의 내용을 통해 K-POP이 가져온 변화와 영향력을 가늠할 수 있는 단서를 제공해 주고 있다. 중국 현지에서 어떤 나라의 대중음악이 성공하는 가는 그 나라의 경제적 역량 즉, 그 나라의 문화가 얼마나 자본주의적 속성을 담고 있는가에 따라 결정된다는 것이다.

이러한 점에서 미국의 대중문화는 중국에서 지속적으로 영향을 미치고 있으며, 한국은 일종의 '후발 주자'로서 최근에 영향력을 행사하고 있다고 판단할 수 있다. 일본의 영향력은 90년대에 비해 다소 누그러진 상황이다. 이는 한 FGD 응답자가 일본과 한국의 문화를 '과도기'로 표현하고 있는 것에서도 살펴볼 수 있었다. 이러한 중국의 음악시장이 중요한 이유는 중국은 한번 인기를 얻으면 꽤 오랫동안 사랑받는 시장으로 통하기 때문이다. 인기 부침이 심한 가수들에게 이 같은 중국 팬들의 의리는 매우 매력적으로 느껴진다. 영토가 넓은 만큼 전국구 스타가 되는 데에 훨씬 많은 시간과 돈이 투자되지만, 한번 통하면 그에 대한 보답이 상당한 수준이다. 중국에서 한번 스타로 자리 잡은 연예인들이 쉽게 한국으로 중심을 옮기지 못하는 것도 이 같은 이유이다. 10년 전 인기를 끌었던 아이돌 그룹 멤버들이 아직도 중국에서는 열렬한 환영을 받는데, 최근 국내 트렌드와 큰 관계없이 이 같은 의리를 보여 주고 있다.

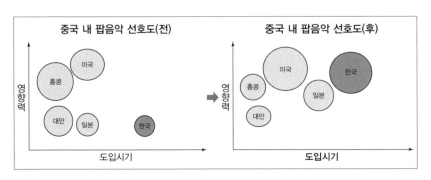

그림 3. 중국 내 팝음악 선호도의 변화

FGD를 통해 살펴본 중국 대중문화의 변동: 음악

한국 음악에 빠지게 된 것이… 원래 일본 음악은 물론 서양 음악도 좋아했었어요. 그런데 중국과 미국이나 유럽의 서양인들이 전혀 다른 인종이며 문화나 생활, 생각이 다르지만 중국에는 없는 것을 듣는다는 게 멋있어 보였고 오히려 그 위화감을 즐겼어요. (중국 성인 남성 2)

그렇지만 최근 1년 정도 미국 음악을 갖고 온 것과 같은 것을 볼 때 또 변해왔다는 생각이 듭니다. 예전에는 K-POP을 듣는 게 중학생이나 고등학생이었던 반면 최근에는 성인도 K-POP을 듣게 되어서 그런 점을 간과하지 않고 있다는 생각이 듭니다. (중국 성인 여성 2)

제3장

일본

한류의 양극화

1. 일본의 팝문화

일본의 팝문화를 알기 위해서는 일본사회의 혼종성을 알아야 한다. 이러한 혼종성은 메이지 유신(明治維新) 이후 이와쿠라 사절단에서 그 기원을 찾을 수 있다. 1871년 당시 외무부장관에 해당하는 외무경(外務卿)이었던 이와쿠라 도모미(岩倉具視)는 특명전권대사(特命全権大使)로 사절단을 구성하여 유럽과 미주를 순방하며 각국의 서양문물을 접하게 되었다…[1]. 이를 통해 미국의 철도, 영국의 공업기술, 독일의 헌법과 프랑스의 민법에서 각종 철학사조에 이르기까지 당시 서구 열강의 핵심을 구성하던 국가들의 정수를 체험하고 이를 기록한 보고서를 메이지 조정(1867~1912)에 보고하였고 메이지 정부는 이를 바탕으로 근대화를 단행하게 된다. 메이지 조정의 뒤를 이은 다이쇼 조정 시기(1912~1926)에는 앞선 메이지 유신 집단의 적극적인 대외 전략보다 '국민의 생활 수준'을 주요한 정책 기준으로 삼자는 다이쇼 데모크라시가 나타났다. 이러한 사상에 입각하여 노동3권의 보장, 양성평등, 지역격차의 해소에서부터 국가기관의 감독하에 위치하던 문화예술의 자유와 독자성을 제도적으로 인정하라는 요구까지 매우 광범위하게 일어났다. 비록 쇼와 천황의 즉위와 계속되는 식민지 전략, 그리고 이를 통한 군부의 권력 독점에 의해 와해되었으나, 이 시기의 경험이 기층 국민들과 소장파 지식인들에게 미친 영향은 매우 컸다.

패전 후, 미국의 군정시기에 일본은 급격한 서구화를 겪었다. 한국전쟁 발발 이후 일본은 UN군의 병참기지 역할을 수행하였고 이를 바탕으로 고도의 경제 성장을 이룬다. 한국전쟁의 종전 후 안정된 동북아시아 정세와, 생산과 소비의 윤택함은 일본 국민들로 하여금 자연스레 문화예술에 대한 관심을

1. 당시 사절단은 이와쿠라 도모미를 비롯하여 카츠라 코고로, 오쿠보 도시미치, 이토 히로부미 등 이후 일본 대내외 정책의 구상에 있어 핵심을 이루는 인사들로 구성되어 있었다.

불러일으켰다. 1970년의 오사카 엑스포(EXPO)를 전후로 꽃피운 일본의 대중문화는 매우 다양한 장르에 걸쳐 급성장을 구가하였다.

1963년, 일본의 가수 사카모토 규(坂本九)가 부른 'Sukiyaki(원제 上を向いて 歩こう)'가 미국의 빌보드(billboard) 주간 차트에서 1위를 차지한다. 이는 일본뿐 아니라 아시아 전체를 통틀어 최초의 성과였고 이에 서방세계에서는 일본 대중음악 및 문화산업 전반에 대한 관심이 폭발적으로 증가하게 된다. 이의 반영으로, 1966년에는 당시 냉전 중 서방진영의 최고 인기 그룹이었던 '비틀즈(beatles)'가 아시아 최초 투어로 내일(来日) 공연을 가졌다. 1968년에는 '설국'의 가와바타 야스나리가 노벨문학상을 수상했고 몇 해 지나지 않아 1971년에 일본 성인문화의 초석을 세웠다고 평가받는 '로망 포르노(ロマン ポルノ)'의 첫 작품이 개봉했다. 또, 유럽발 소위 '68혁명'은 일본의 청년 계층에도 큰 영향을 끼쳤다. 다양한 시민 사회단체의 설립과 함께 전투적인 사회운동 세력인 '전공투'가 출현하기도 했고, 포스트모던 경향의 대중문화도 큰 인기를 끌었다. 당시 일본 청년층의 팝문화는, 서구권에서도 실험적인 장르에 속했던 아프리카의 레게(reggae) 리듬에 기반한 곡을 발표하는 메이저 밴드가 등장하고 아시아의 첫 일렉트로니카(Electronica) 그룹이 결성되는 등, 다양하고 높은 수준을 보이고 있었다. 한국에서도 널리 알려진 데즈카 오사무의 만화영화 '아톰'이 제작된 것도 이 시기이다. 또한 지금까지 이어지는 지브리 애니메이션의 출발이 이때 이루어졌다. 1985년에는 빌보드 주간 차트 록 부문에서 아시아 최초로 일본의 록밴드 '라우드니스(Loudness)'가 100위권 내에 진입(74위)하고 메디슨 스퀘어 가든에서 공연을 가졌다. 이에 힘입어 록그룹 '엑스재팬(X-Japan)'은 일본 특유의 비주얼 록을 해외에 선보여 전 세계적으로 큰 반향을 이끌어냈다.

일본 '아니메(アニメ, animation의 일본식 조어)'의 성장은 애니메이션을 단순한 만화에 그치지 않고 철학적 의문을 투사하는 도구로까지 발전시키게 되

었다. 세계사에 등장했던 각종 정치적 논쟁을 만화에 담아내려 했던 시도로
는 먼저 지브리를 들 수 있다. 이들은 '스팀펑크(steam punk)'라는 장르를 통해
전쟁 반대와 생태주의로의 회귀를 그려 냈다. 또한 '사이버 펑크(cyber punk)'
의 걸작이라 일컬어지는 1988년의 '아키라(AKIRA)' 등은 가상의 수도 네오도
쿄라는 무대를 통해 세기말적 시대상에 대한 암울한 묘사를 시도했다.

　1980년대 일본은 사회문화적으로 유례 없는 다양함과 역동성을 보였다.
그 최전성기라 할 수 있는 버블호황 시기에는 "무엇이든 만들면 팔린다"고
할 정도로 장르의 다양성이나 각 장르의 생산량에 있어 정점을 구가했다. 출
판, 음반, 방송, 애니메이션 등 많은 부문에서 상품이 쏟아졌고 각종 동인지
나 저예산 영화, 인디밴드 등 서브컬처의 초기 신(scene)이 이 시기에 형성되
었다. 사회는 이를 만들고 소비할 수 있는 능력이 있었다. 따라서 이들은 자
국의 문화뿐 아니라 해외의 문화에도 눈을 돌릴 여력이 충분했다.

　일본 문화산업의 고도화는 자연스레 주변국으로의 수출로 이어졌다. 예술
성의 담보에 따른 장르적 진출 외에도 아니메를 비롯, 일본의 드라마나 영화
등은 아시아를 넘어 미주와 유럽으로까지 진출이 이루어졌고 큰 호응을 얻
었다. 드라마의 경우 수출 시장에서 지금은 다소 꺾인 감이 있지만 1980~
1990년대를 중심으로 가장 활발한 해외 진출이 이루어졌고, 영화의 경우도
자국산 영화가 일본 영화 소비 시장에서 50% 이상의 비중을 차지하고 있을
정도로 내수 시장이 탄탄하였다.

　1990년대 초 버블의 붕괴로 비롯된 위기는 일본경제의 장기 침체를 가져
왔다. 이것은 대중문화 산업에도 영향을 미쳤는데, 이 시기 이후 일본의 드
라마 산업의 해외 진출이 급속도로 감소하였다. 영화산업도 지금은 자국 영
화 시장 점유율이 50% 이상으로 회복됐지만, 한때 점유율이 30%대에 머무
른 적도 있었다. 또, 지난 2011년 발생한 동북대지진은 일본사회 전체에 강
력한 타격을 입혔다. 그 결과, 현재 일본은 전례 없는 보수화의 물결에 휩쓸

리고 있다. 1960~1980년대 급진적 사회운동의 흐름은 옛말이 된 지 오래고, 그 자리에 인터넷의 출현과 함께 가상세계의 공간에 안주하던 청년 보수층들이 2010년대 들어 전국적 네트워크를 갖추고 거리로 쏟아져 나오기 시작했다…2. 외국의 것, 외국의 문화에 배타적인 태도를 취하는 이들은 매우 공격적인 언사가 담긴 플래카드와 피켓, 확성기를 앞세워 동경의 한류 중심지 신오쿠보를 비롯하여 전국 각지의 외국인 거주 지역에서 연일 집회를 이어 오고 있다. 이들의 행동을 지지하는 문화계 인사의 발언에서부터 출판물까지 가세하여 현재 일본 대중문화는 일본문화와 그 외의 문화 간의 정치적 각축장으로 변모하고 있는 듯하다.

그럼에도 2014년 현재 일본의 대중문화산업은 여전히 아시아에서 가장 큰 규모를 지니고 있다. 그 질과 다양성, 역사에 있어서는 아시아를 넘어 세계 각국이 여전히 주목하고 있는 성공사례로 회자된다. 한국의 각종 대중문화가 그 질적 성장에 발맞추어 일본 진출을 계속 타진하는 것도 이와 무관하지 않다.

2. 일본의 한류

1) 일본 한류의 기원

일본에서의 한국 대중문화 진출 역사는 약 40년 전으로 거슬러 올라간다.

2. 2006년 12월 2일, 이들 중 일부는 인터넷을 벗어나 오프라인 단체를 결성한다. 단체의 이름은 '재일 외국인의 특권을 용서하지 않는 시민의 모임(在日特権を許さない市民の会, 통칭 재특회)'이며, 회원 수는 14,076명으로 현재 일본 우익단체들 중 규모나 지명도 면에서 수위를 차지하고 있다. 이들의 주 활동 방침은 이름에서도 유추할 수 있듯 주로 재일 외국인들의 참정권이나 연금, 생활보호 정책 등에 대한 반대에서부터 북한 미사일 발사와 납치자 문제에 대한 항의, 원자력 발전소 유지 요구 등 매우 다방면에 걸쳐 있다. 여기서 '재일'은 일본에 체재 중인 외국인을 의미하나 주되게는 한국인을 주요 대상으로 삼는다.

비록 다양한 분야에 걸친 진출이 아니었고 한국이라는 국가적 아이덴티티보다는 진출한 개개인의 인기에 의존한 바가 컸지만, 일본 대중문화 속 한류의 시초라 부를 수 있는 사례들은 이 시기에 첫 등장한다.

🎬 한류의 시초: 이성애, 조용필, 계은숙, 김연자

한국 대중가수 출신으로 일본 가요계에 처음 데뷔한 사람은 이성애다. 이성애는 1977년 'ガスマプゲ(가슴아프게)', '釜山港へ帰れ(돌아와요 부산항에)', 'サランヘ(사랑해)' 등을 발표하며 도시바 EMI에서 4장의 싱글, 5장의 LP, 10개의 테이프를 발매하여 6억 5천만 엔의 매상을 기록했다. 이성애는 전후 일본이 받아들인 한국 대중문화 최초의 한류 스타일 가수라 할 수 있다(박순애, 2009).

그다음으로는 조용필을 들 수 있다. 조용필은 1982년 '釜山港へ帰れ(돌아와요 부산항에)'와 '想いで迷子(추억의 미아)' 등으로 큰 인기를 끌었다. 조용필은 홍백가합전(紅白歌合戰)···3에 1987년부터 1990년까지 연속 4회 출연하였고, 1992년에도 출연하여 통산 5회 출장 기록을 세움으로써 일본에서 유명 가수의 대열에 올랐음을 증명했다.

조용필보다 조금 늦게 일본에서 데뷔한 가수는 계은숙과 김연자가 대표적이다. 계은숙은 1984년 데뷔하여 1988년부터 1994년까지 홍백가합전 7회 연속 출연 기록을 세우며 유명한 가수로 자리 잡았다. TV 드라마 주제가를 부르거나, 단독 콘서트가 언론에 중계되기도 하는 등 일본 내에서 그의 위치는 확고하였다.

김연자는 1984년에 데뷔하였으나 처음에는 큰 주목을 받지 못했다. 그녀

3. 홍백가합전은 NHK에서 제작하여 연말에 방영되는 프로그램인데, 가요계를 총정리하는 방송이라 할 수 있다. 프로그램의 시청률은 40%를 넘으며, 1951년 첫 방송 이래 일본 국민프로그램의 지위를 차지하고 있다. 홍백가합전 출연자라는 것은 곧 최고의 가수라는 것을 의미하기도 할 만큼 일본 연예계에서는 중요하게 여겨지는 방송이다.

는 1988년 서울올림픽 폐막식에서 부른 '아침의 나라로'를 일본어로 개사하며(朝の国から) 다시금 데뷔하여 성공을 거두었다. 김연자는 이후 1989년, 1994년, 2001년에 걸쳐 꾸준히 홍백가합전에 출장하는 한편 여러 상을 휩쓸며 현재도 일본의 대표적인 엔카 가수로서 활약하고 있다. 그녀는 한국을 일본에 알리는 데에도 적극적이어서 한국어 가사로 씌어진 신곡을 발표하거나 한복을 입고 나오는 등 한국인 가수로서 활동하였다.

이들은 곡의 대부분을 일본어로 개사하거나 혹은 일본어 원곡을 만들어 발표했다. 하지만 개사하지 않은 채 한국어 그대로 멜로디를 전달하기도 하였는데, 매 앨범 발매 시 같은 곡을 일본어 트랙과 한국어 트랙으로 두 번 수록하거나 콘서트에서 어느 곡을 한국어로만 부르기도 하는 등의 방식은 한국어와 한국적 정서에 대한 관심을 불러일으키는 계기가 되었다.

〈표 1〉 역대 한국 가수의 홍백가합전 출장 현황

가수	출장 횟수	출장 연도
계은숙	7회	88, 89, 90, 91, 92, 93, 94
보아	6회	02, 03, 04, 05, 06, 07
조용필	5회	87, 88, 89, 90, 92
김연자	3회	89, 94, 01
동방신기	3회	08, 09, 11
패티김	1회	89
류	1회	04
이정현	1회	04
카라	1회	11
소녀시대	1회	11

🎬 드라마 및 영화의 도입

한류라는 말의 등장에 앞서 한국의 대중문화가 소개된 것은 음악의 경우만이 아니라 드라마나 영화에서도 그 시초를 찾을 수 있다. 일본에서 한국의 드라마가 TV를 통해 소개된 것은 1996년이었다. 당시 일본의 후쿠오카 지역 민간 방송 TXN(테레비 도쿄 계열 지사. 현재 TVQ 규슈로 개칭)은 설립 5주년을 맞아 한국 드라마 〈MBC 미니시리즈〉를 세 편 방영하였다. 당시만 하더라도 한국 드라마에 대한 팬덤은 그리 활성화되지 않아서 시청률은 낮았다. 하지만 이 방송을 통해 최수종, 한석규, 김혜수 등의 배우가 소개되었고 이 중 한석규가 주연한 〈쉬리(1999)〉가 2000년 일본에서도 개봉하여 동원 관객 130만, 흥행 수입 18억 엔을 올리며 화제에 올랐다. 이를 계기로 일본에서 한국의 대중 영상물에 대한 관심이 높아져, 일본의 KNTV 위성방송 등 한국어 채널에서 종래 한국 방송 뉴스를 생방송으로 내보내는 위주의 편성에서 벗어나 한국 드라마가 방영되기 시작하였다. 일본어 자막을 입힌 한국 드라마는 차츰 여성 주부층을 중심으로 팬층을 넓혀 갔고 주류 방송사들은 이를 주목하기 시작했다.

2) 일본 한류의 전개와 현황

🎬 드라마 한류

1. 겨울연가

2003년, NHK에서 일을 낸다. NHK의 위성방송국인 BS2는 2003년 4월에서 9월까지 〈겨울연가〉(일본 제목 冬のソナタ)를 방송했는데 인기가 컸던 나머지 같은 해 12월 재방송에 들어간다. 직후 팬들의 요청에 따라 NHK 지상파에서도 2004년 4월부터 8월까지 방송했고, 12월 말 BS2에서 미공개 신을 포함한 '완전판'을 열흘간 일본어 자막판으로 방송하기도 했다. 지상파 방송

분의 최종화는 심야 11시라는 시간에도 불구하고 관동 지방에서 20.6%, 관서 지방에서 23.8%의 시청률을 기록했다. 〈겨울연가〉의 일본식 줄임말인 '후유소나(冬ソナ)'는 그해의 10대 유행어 중 상위에 오르고(1948년 창간한 '현대용어의 기초지식'이 매해 선정) 드라마의 주역인 배용준이 얻은 '욘사마(ヨンさま)'라는 별명은 아사히신문사가 매해 집계하는 유행어 대상 '워드 오브 더 이어 2004'에서 대상을 수상했다.

〈겨울연가〉의 성공은 일본 방송 시스템의 변화와 밀접한 관계를 맺고 있다. 특히 BS 방송의 보급과 아날로그에서 디지털 방송으로의 전환은 한류 붐의 중요한 요인으로 지목된다. 일본은 본래 TV 천국이라고 할 만큼 다양한 방송이 송출되기 때문에 굳이 한국과 같은 아시아권 프로그램을 방영할 필요가 적었다. 그러나 2000년 12월 BS 디지털 위성방송이 시작되었고, 2003년에는 BS 방송이 더 손쉬워짐에 따라 많은 시청자들이 BS 방송을 보게 되었다…4. 따라서 각 BS 방송국은 새롭게 콘텐츠 고갈에 직면하게 되었고, 한국 드라마를 실험적으로 방영해 보는 결정을 내렸다. 〈겨울연가〉가 성공할 수 있었던 것은 이와 같은 일본 방송산업계의 사정과 큰 연관이 있었다. 또, 〈겨울연가〉가 성공함에 따라 민간 BS 방송국들은 한국 드라마의 가능성을 확신하고 다투어 수입하게 되었다.

〈겨울연가〉는 한일외교의 공신이기도 했다. 2004년 7월 한국의 문화관광부와 일본의 국토교통성이 가진 '2005 한일 공동방문의 해' 조인식에서는 〈겨울연가〉의 또 다른 주역인 최지우가 한국 측 홍보대사로 임명되었다. 이 자리에서 당시 일본의 총리였던 고이즈미는 〈겨울연가〉의 팬을 자처했고, 현 총리인 아베 신조의 부인은 〈겨울연가〉를 계기로 한국어를 배웠다고 밝힌

4. 초창기 BS 방송은 별도의 전용장비가 필요하여 보급률이 낮았으나 지상파 방송이 디지털로 전환됨에 따라 전용장비 없이도 쉽게 볼 수 있게 되었다. 특히 NHK 시청료에 945엔만 추가하면 BS 방송을 무료로 볼 수 있게 된 것은 BS 방송 보급을 더 쉽게 한 요인이다.

바가 있다. 2004년 NHK 지상파 방송 이후로도 인기는 계속되어, 2007년 이후 일본의 18개 지역 민간 방송에서 〈겨울연가〉를 방영했다.

〈겨울연가〉는 한일 국민들 간의 친선에도 크게 기여했다. NHK에 따르면 2004년 당시 일본 국민 중 90%가 〈겨울연가〉를 알고 있었으며, 시청해 본 사람은 38%에 달했다…[5]. 〈겨울연가〉 시청자들은 한국에 대한 이미지와 평가가 바뀌었다고 답했으며, 시청하지 않은 사람들도 한국에 대해 호의적인 반응을 보였다. 또한 NHK는 같은 조사에서 〈겨울연가〉의 가장 큰 성과는 한국 드라마, 문화, 나아가 한국에 대한 국민들의 관심이 높아진 것으로 파악하여 드라마의 파급력을 실감하게 하였다.

2. 드라마 한류의 확대

〈겨울연가〉의 대히트는 다른 한국 드라마들의 진출을 불러왔다. 지역 민간 방송에서의 방송 상황까지 전부 다루기에는 지면이 부족하니 여기서는 NHK와 5대 민간 방송사를 중심으로 살펴보도록 하겠다.

NHK에서는 '한국 드라마 시리즈(韓国ドラマシリーズ)'라는 총칭으로 일주일에 하루씩(요일과 시간은 유동적) 〈겨울연가〉 이후 순서대로 〈아름다운 날들〉, 〈올인〉, 〈대장금〉, 〈첫사랑〉, 〈다모〉, 〈국희〉, 〈봄의 왈츠〉, 〈태왕사신기〉, 〈황진이〉, 〈스포트라이트〉, 〈이산〉, 〈동이〉, 〈시크릿가든〉, 〈공주의 남자〉, 〈해를 품은 달〉, 〈태양인 이제마〉를 2004년에서 2013년 현재까지 꾸준히 내보내고 있다.

니혼테레비(일본테레비방송망)는 NHK의 〈겨울연가〉의 흥행 성공으로 자극을 받아 2004년 '드라마틱 한류(ドラマチック韓流)'라는 프로그램을 편성하여 매주 월요일부터 목요일 낮 10시 30분에서 11시 25분까지 〈레디 고!〉를 시

5. NHK, 2004, 〈放送研究と調査〉.

작으로 〈호텔리어〉, 〈진실〉, 〈파파〉, 〈별은 내 가슴에〉, 〈파리의 연인〉, 〈가을동화〉, 〈옥탑방 고양이〉 등을 방영했다.

같은 해 후지테레비(주식회사후지텔레비전)에서는 '토요 와이드·한류 아워(土曜ワイド·韓流アワー)'라는 이름의 프로그램으로 매주 토요일 오후 4시에서 5시 30분까지 드라마와 한국의 연예계 정보를 1년간 내보냈다. 〈천국의 계단〉, 〈슬픈 연가〉 등이 이 시기에 방영되었다. 이후 2010년 1월에서 2012년 8월까지 '한류α(韓流α)'라는 이름으로 한국 드라마 전문 프로그램을 부활시켜 매주 월요일부터 금요일 오후(방영시간은 유동적)까지 방송했다. 이 시기에 〈내 이름은 김삼순〉을 시작으로 〈화려한 유산〉, 〈내 생애 마지막 스캔들〉, 〈궁〉, 〈미남이시네요〉, 〈커피 프린스 1호점〉, 〈제빵왕 김탁구〉 등이 방영되었다.

TBS(주식회사TBS테레비)는 2011년부터 2014년까지 매주 월요일부터 금요일 오전 10시부터 11시까지 '한류 셀렉트(韓流セレクト)'라는 이름의 프로그램을 편성했다. 이 시기에 〈공부의 신〉(일본 드라마 '드래곤 사쿠라'의 한국판 역수입), 〈내 여자친구는 구미호〉, 〈내조의 여왕〉, 〈드림하이〉, 〈꽃보다 남자〉(일본 드라마 '꽃보다 남자'의 한국판 역수입), 〈더킹 투하츠〉, 〈옥탑방 왕세자〉, 〈그겨울 바람이 분다〉, 〈성균관 스캔들〉 등이 방영되었다.

테레비아사히(주식회사테레비젼아사히)에서 방영된 드라마는 〈연개소문〉, 〈호텔리어〉, 〈허준〉, 〈천국의 계단〉, 〈천추태후〉, 〈장화홍련〉, 〈솔약국집 아들들〉, 〈쩐의 전쟁〉, 〈모래시계〉, 〈주홍글씨〉, 〈제국의 아침〉, 〈왕의 여자〉, 〈황금물고기〉 등이 있다. 텔레비전아사히는 2014년 3월 현재 BS 채널을 통해 하루에 다섯 편의 드라마를 동시에 송출하고 있다. 시간대를 살펴보면 먼저 〈유리가면〉이 오전 9시에 월요일에서 금요일까지, 〈너라서 좋아〉가 오후 3시에 월요일에서 금요일까지, 〈미친사랑〉이 오후 5시에 월요일에서 목요일까지, 〈웃어라 동해야〉가 심야 2시에 월요일에서 금요일까지, 〈상도〉가 심

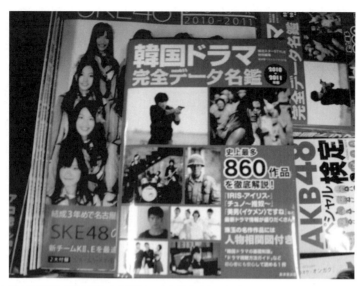

그림 1. 일본의 서점에 비치된 한류 사전, "한국 드라마 완전 데이터 명감". 그 옆으로 일본의 유명 아이돌 AKB에 대한 자료집이 보인다. (김익기 촬영)

야 3시에 월요일에서 금요일까지 매일 방영 중에 있다.

테레비도쿄(주식회사테레비도쿄)는 한국 드라마를 2006년에 첫 방영했으며, 2012년에는 '한류프리미어(韓流プレミア)'라는 이름의 프로그램으로 평일 8시 25분에서 9시 21분까지 고정적으로 내보내고 있다. 현재까지 방송한 드라마는 〈아일랜드〉, 〈가을동화〉, 〈이산〉, 〈크리스마스에 눈이 올까요〉, 〈궁〉, 〈커피프린스 1호점〉, 〈미안하다 사랑한다〉, 〈자이언트〉, 〈신사의 품격〉, 〈추노〉, 〈주몽〉, 〈베토벤 바이러스〉 등이 있다.

이상 NHK와 5대 민간 방송사에서 방영한 드라마들을 각각 방영 순서대로 나열하였다. 5대 방송사들뿐 아니라 지역 민방까지 합치면 2000년 이후 한국에서 방송된 드라마의 거의 전부가 일본에서도 방송되었음을 알 수 있다. 이 모든 드라마가 〈겨울연가〉처럼 히트를 친 것은 아니었다. 하지만 각 방송사들은 멜로, 비극, 코미디, 사극, 학원, 성장, 액션 등 다채로운 장르에

〈표 2〉 일본 각 지상파 방송국의
한국 드라마 방영 개수

방송국	드라마 방영 개수
NHK	17개
니혼테레비	8개
TBS	41개
테레비아사히	63개
테레비도쿄	43개
후지테레비	30개

걸쳐 한국의 드라마와 정서, 그리고 한국인을 꾸준히 소개함으로써 한류로 일컬어지는 한국 대중문화를 이끄는 견인차 역할을 하였다.

　최근 반한류의 확장으로 일본의 TV 방송국에서 한국 드라마 방송 편수를 급격히 줄이고 있다. 하지만, 일본의 드라마 방송 관계자들은 한국 드라마들이 일본 내에서 경쟁력을 갖추고 있다고 설명한다. 지난 2013년 10월에 열린 제8회 아시아 드라마 컨퍼런스에서 〈마왕〉, 〈미남이시네요〉의 리메이크판을 연출한 TBS의 PD 다카하시 씨는 한국 드라마의 정열적이면서도 섬세한 부분이 창작자들의 뛰어난 능력을 보여 준다고 칭찬을 아끼지 않았다. 전에 비해 늘어난 한류에 대한 저항감으로 일본 방송사에서의 한국 드라마 방송 편수는 줄었으나, 지상파 방송사들의 한국 드라마 편성은 계속되고 있으며 BS나 지역 민방 등에서 과거 방영된 인기 드라마 중심으로 재방송 프로그램을 편성하는 것은 여전하다. 반면, DVD 시장에서의 한국 드라마의 인기는 크게 떨어지고 있는 것으로 나타났다. 전술한 아시아 드라마 컨퍼런스에 참가한 유통업체 SPO의 이사인 요코타 히로시 씨는, 드라마 한류의 인기가 정점이었던 것은 2011년이었고 현재 한국 드라마 DVD의 판매량은 그 시기의 4분의 1 수준이라고 설명하였다. 그는, 양국 간 영토 문제와 같은 정치적인 사안에서부터 한류 스타의 출연료 상승에 따른 판촉 활동의 위축 등이 DVD 판매량 감소의 원인이라고 보았다.

• FGD 분석

　한국 드라마에 대한 FGD 그룹의 의견을 분석한 결과, 30~40대 여성 대

담 그룹의 경우 한국 드라마가 자신들이 젊은 시절에 봤던 달콤한 연애 드라마와 닮은 점이 있어 젊은 시절을 떠올리게 한다는 언급이 나왔다. 그리고 지금의 일본 드라마에서는 이러한 요소가 적기 때문에 한국 드라마를 더욱

FGD를 통해 살펴본 드라마 한류

드라마 등을 보면 일본도 옛날에는 연애 드라마라든가 그런 게 있었다고 생각합니다만, 지금의 일본 방송은 풍자적인 내용의 것이 많습니다. 그래서, 일본에서도 있었던 것 같은 느낌이 들며 그러한 의미에서 친근함과 동시에 매력을 느끼는 부분이 있다고 생각합니다. (30대 이상 성인 여성)

저의 경우는 (한류를 처음 접하게 된) 계기는 드라마와 영화입니다. 앞서 다른 분이 말씀하신 대로 옛날에 우리가 보았던 것 같은 드라마를 하고 있어서…. (30대 이상 성인 여성)

한국 드라마는 너무 길고 출생의 비밀과 같은 소재가 많은 드라마에서 반복적으로 공유되는 것 같다. (30대 이상 성인 남성)

한국 드라마는 한 패턴으로 흘러가는 편이 안정적으로 느껴져 안심하고 볼 수 있다. (30대 이상 성인 남성)

아줌마들한테 인기 있는 것 같습니다. 한 세대 전에 엄마들이 젊었을 때 했던 드라마라는 느낌입니다. 친절하게 다가가면 아줌마들은 좋아하기 때문에… 일본에 들어와 있는 한국문화는 일본에서 먹힐 만한 한국문화의 일부분이라고 생각합니다. (20대 성인 여성)

드라마를 보면 한국의 패션이 드러나는데, 저는 한국의 패션을 전혀 좋아하지도 않고. 촌스럽다고 생각됩니다. 색이 진하고 화려합니다. 개인적으로 그런 스타일을 별로 좋아하지 않아서, 역시나 한국은 일본에 비해 조금씩 뒤쳐져 있다는 인상을 줍니다. 좀 지나간 느낌의… 가격 면에서도 싸다고 느끼지 못하겠고요. (20대 성인 여성)

흥미롭게 볼 수 있다는 의견을 보였다. 또, 고부갈등, 부모와 자식 이야기 등을 다루는 데 있어 한국 드라마 쪽이 감정표현이 더 섬세하다는 언급이 있었다. 한 시즌이 12화 정도에 불과한 일본 드라마에 비해 한국 드라마는 20화 이상이 보통이므로 표현이 더 자세하고, 몰입해서 볼 수 있다는 것이다. 또 20대 여성 대담 그룹의 경우 대담자들이 공통적으로 한국 드라마는 일본 드라마에는 없는 꿈이나 로맨틱한 요소가 있다고 언급하며 부러움을 시사했다.

🐾 영화 한류

일본에서의 한국 영화 이야기를 하려면 다시금 드라마 〈겨울연가〉의 영향력을 돌이켜 보아야 한다. 2003년 〈엽기적인 그녀〉가 일본 영화시장에서 큰 반향을 불러일으켰지만, 한국 영화에 대한 관심이 고조된 것은 역시 〈겨울연가〉의 히트 이후인 2004년부터였다. 2004년 한국 영화의 흥행 수입은 도합 40억 엔에 달했다. 특히 같은 해 개봉된 〈태극기 휘날리며(ブラザーフッド)〉는 무려 300개의 상영관에서 상영되었다. 뒤이어 12월에 개봉된 〈내 여자친구를 소개합니다(僕の彼女を紹介します)〉도 302개 상영관에서 상영되어 일본에서 한국 영화가 주목받고 있음을 알려 주었다.

2005년은 아예 기획 단계에서부터 한류를 의식하여 제작한 영화가 개봉하였다. 〈외출(四月の雪)〉은 배용준과 손예진이 주연하였는데, '욘사마'가 스크린에 출연한다는 소식에 개봉관은 역대 최다인 400개가 확보되었고 최종 흥행 수입은 27억 5천만 엔을 기록하여 이전까지의 한국 영화 기록을 갈아치웠다. 같은 해 10월에는 〈내 머리 속의 지우개(私の頭の中の消しゴム)〉가 최종적으로 30억 엔의 흥행 수입을 올리며 역대 최다 흥행 수입을 기록하였다. 원래 〈내 머리 속의 지우개〉는, 일본 요미우리테레비(요미우리테레비방송주식회사)에서 2001년 방영했던 드라마 〈Pure Soul~君が僕を忘れても~(Pure

<표 3> 일본에서의 한국 영화 역대 흥행순위

흥행순위	작품	배급사	개봉연도	흥행수입
1	내 머리 속의 지우개	GAGA USEN	2005	30억 엔
2	외출	UIP	2005	27.5억 엔
3	내 여자친구를 소개합니다	워너	2004	20억 엔
4	쉬리	어뮤즈	2000	18억 엔
5	태극기 휘날리며	UIP	2004	15억 엔
6	공동경비구역 JSA	어뮤즈	2001	11.6억 엔
7	폰	월드 디즈니 스튜디오	2003	10억 엔
8	누구나 비밀은 있다	토시바 엔터테인먼트	2004	9억 엔
9	스캔들-조선남녀상열지사	시네콰논, 쇼우치쿠	2004	9억 엔
10	달콤한 인생	카도카와영화	2005	6.5억 엔
11	실미도	토에이	2004	6억 엔

Soul~당신이 나를 잊더라도~)〉를 영화화한 것이다. 이 영화는 한국 영화계에서 일본 대중문화를 흡수하여 하이브리드 문화상품을 만든 후, 이를 재수출하여 개가를 올린 매우 기념비적인 작품이라고 평가되고 있다.

그러나 2005년을 정점으로 일본에서의 한국 영화의 인기는 수그러들었다. 〈표 3〉에서 알 수 있듯이, 한국 영화 흥행 Top10 중 대부분의 영화가 모두 2005년 이전에 개봉된 것이다. 그 이후 일본에서 개봉된 영화는 모두 6억 엔 미만의 저조한 성적을 거두었다…**6**.

6. 이는 2000년대 중반 이후 일본 영화의 약진과도 어느 정도 관련이 있다.
 각 연도별 일본 영화의 내수시장 점유율(단위: %)

• FGD 분석

FGD 조사에서도 최근 한국 영화의 일본에서의 저조한 성적을 반영이라
도 하듯 대담 그룹 전체적으로 한국 영화에 대한 언급이나 흥미의 표시는 적
었다. 다만, 대담에 참여한 20대 남성들은 전반적인 한류에 대해 다른 대담
그룹들에 비해 유독 한국 영화에 대해서만큼은 〈쉬리〉, 〈실미도〉, 〈태극기

FGD를 통해 살펴본 영화 한류

재미있다고 생각한 점이, 스파이 등을 테마로 한 게 많구나, 라는 느낌이 있
습니다. 일본의 영화와 비교했을 때 일본에는 이런 게 없으니까….

(20대 성인 남성)

〈쉬리〉는, 대체로 그렇지요. 나라와 나라의… 그러게요. 조선반도에 대해 흥
미가 있어서요. 저는 그러한 군사적인 면에 관심이 있어서요.

(20대 성인 남성)

몸이… 저는 근육이 많은 몸, 그런 것을 좋아하지 않는데, 한국 배우들의 대
부분은 근육이 많아요. 한국에서는 근육이 많은 것이 좋다고 여겨지는 것
같지만, 저는 호리호리한 쟈니스 스타일을 좋아하기 때문에. 강동원은 별로
근육질이 아니기 때문에 좋습니다.

(30대 이상 성인 여성)

저도 영화관에서 본 것은 〈연리지〉 정도입니다. DVD로는 〈천국의 우편배
달부〉라는 동방신기의 재중이 나온 것과 〈내 머리 속의 지우개〉입니다. 〈내
머리 속의 지우개〉는 일본에서도 붐이었네요. 보고 울었습니다. 그건 DVD
로 빌려 보았습니다. 또 장근석이 나오는 영화.

(20대 성인 여성)

연도	2004	2005	2006	2007	2008	2009	2010	2011	2012
점유율	37.5	41.3	53.2	47.7	51.9	58.8	53.6	54.9	65.7

출처: 통계청. 「주요 영화산업국가의 자국 영화점유율 현황」 (http://www.index.go.kr/potal/main/EachDtlPa
geDetail.do?idx_cd=2444)

휘날리며〉 등 전쟁을 주제로 한 영화에 대한 언급과 함께 일본에는 없는 주제를 담은 영화라며 흥미를 표했다.

🎬 다시 음악으로: K-POP의 진출

그렇다면 같은 시기 음악 쪽은 어떠한가. 앞서 서술한 바와 같이 한국 대중문화를 일본에 알린 첫 세대에 속하는 가수들은 각자 활동한 시기 동안 일본에서 전국적으로 주목 받을 만한 성과를 올렸다. 다만 그들이 활약한 장르는 엔카에 제한되어 있었다. 드라마는 무수한 작품이 방영되어 거의 모든 장르를 아울렀고 영화도 역대 흥행 1위에서 10위까지 고른 장르 분포를 보인다. 그러나 음악은 장르에 따라 연령별 소비층이 뚜렷하게 나뉘는 경향이 있어, 엔카 위주의 한국 가수들의 활약은 모든 연령층에 걸쳐 영향력을 행사했다고 보기 어렵다.

엔카 이외의 장르에서 첫 진출을 시도한 한국 대중가수로는 S.E.S.를 꼽을 수 있다. 1998년 일본에서 첫 싱글을 시작으로 1998년에서 2001년 사이에 싱글과 정규 앨범을 합쳐 총 13장을 발매하며 활발하게 활동했으며 소속사를 일시적으로 한국의 SM엔터테인먼트에서 일본의 에이벡스(Avex Group)로 이적까지 했지만 큰 성과는 내지 못했다. 앨범의 판매량은 고작 최고 1만 3000장에서 최저 2,000장에 그쳤다.

2001년에 같은 소속사의 보아(BoA)가 일본에 진출한다. 보아는 일본에 대뷔 즉시 오리콘 차트 싱글 20위에 올랐고, 그 다음해 발표한 첫 앨범이 한국인으로서는 최초로 오리콘 차트 1위에 오르며 밀리언 히트를 쳤다. 2002년에는 첫 홍백가합전에 출장하는 등 일본에서 가장 이목이 쏠린 가수 중 한 명으로 급부상한다. 2003년 발매한 두 번째 앨범도 오리콘 차트 1위와 밀리언 히트를 기록하면서 일본 골드디스크대상 본상을 수상한다. 이 해 홍백가합전에 또다시 출장하여 외국인으로서는 최초로 첫 주자로 노래를 불렀다.

2004년에는 새 번째 앨범을 발매하며 세 번째 오리콘 차트 1위를 기록한다. 그리고 또다시 일본 레코드대상 금상 수상과 함께 홍백가합전에 출장하게 된다. 이후로도 보아의 인기는 식지 않고 2005년, 2006년, 2007년 발매한 앨범이 모두 오리콘 차트 1위에 오르며 6년 연속 홍백가합전에 출장하였다. 2008년의 여섯 번째 앨범 역시 오리콘 차트 1위에 오르면서 1위를 차지한 정규 앨범의 수가 6개가 되었는데, 이는 오리콘 차트 역대 2위의 기록이다.

보아의 흥행에 힘입은 SM엔터테인먼트는 2004년에 남자 아이돌 그룹인 동방신기를 일본에 진출시켰다. 동방신기는 현지화 전략의 일환으로 숙소를 일본으로 옮긴 후 2005년 첫 번째 싱글을 발표하지만 37위에 머물고 그해의 오리콘 차트 연간 랭킹은 525위에 그친다. 그러나 일본에서의 활동을 계속한 결과 싱글을 중심으로 조금씩 순위가 상승하기 시작하여, 2009년에는 연간 랭킹 3위에 등극한다. 동방신기는 2005년에서 2014년까지 일본에서 총 40개의 싱글과 7개의 정규 앨범을 발표했다. 이 중 오리콘 차트 1위를 차지한 싱글은 총 11개, 2위를 차지한 싱글은 총 10개이고, 정규 앨범의 경우는 2008년 4위, 2009년 2위, 2011년, 2013년, 2014년 연속 1위를 차지했다. 홍백가합전은 2008년, 2009년, 2011년에 출연했으며 특히 2011년에는 또 다른 한류 가수 카라, 소녀시대와 동반 출연을 함과 동시에 그해의 홍백가합전 인기투표에서 1위를 차지했다. 가장 최근의 일로는 2014년 2월 27일에 있었던 제 28회 골든디스크대상에서 5관왕을 달성했다.

보아와 동방신기의 활약은 한국 가수의 성공 사례로서 중요한 사건이지만, 이 두 가수는 국적이라는 아이덴티티 보다는 철저한 현지화 전략과 개개인의 뛰어난 실력이 어우러진 가수라는 인상이 강하다. 한국이라는 아이덴티티를 본격적으로 내세워 이를 강점으로 삼은 가수로는 2010년 일본에 진출한 카라와 소녀시대를 들 수 있다.

카라는 2010년 8월 11일 첫 싱글 앨범을 발매, 주간 차트 5위를 차지한다.

이후 2013년 11월까지 10개의 싱글을 발매하며 모든 싱글이 주간 차트 10위권 내에 진입하였다. 1위 한 개를 비롯, 3위권에 들어간 싱글은 모두 7개로 최상위권의 성적을 유지하고 있다. 이 중 특히 주목할 것은, '해외 여성 그룹 아이돌'로서 첫 발매된 앨범 순위가 10위권 내로 들어간 것은 30년 만에 처음이라는 점이다. 정규 앨범의 경우 2013년 9월까지 오키나와 지역 한정판을 포함 5개를 발매했으며, 이 중 한정판을 제외한 나머지 앨범들의 순위는 순서대로 2, 2, 1, 3위를 차지하여 일본의 최정상급 여성 아이돌 그룹으로 자리매김하였다.

소녀시대의 일본 데뷔는 2010년 8월 1일로, 카라와 거의 동시기 일본에 진출했다. 소녀시대가 여지껏 일본에서 발매한 싱글은 8개, 정규 앨범은 3개이며, 정규 앨범은 2011년 6월 발매 앨범이 1위, 2012년 11월 발매 앨범이 3위, 2013년 12월 발매 앨범이 1위를 차지한 바 있다. 이와 같이 소녀시대는 최근의 한류 가수들 중에서 오리콘 차트 순위 기준으로는 가장 높은 인기를 구가하고 있다.

이외에도 눈에 띄는 활약을 펼친 한류 가수로는 빅뱅, 샤이니 등이 있다. 빅뱅의 경우 첫 번째 싱글 앨범은 2009년 6월에 이루어졌으나 이보다 2년 앞선 2007년, 일본의 인디 신에 먼저 진출하여 언더그라운드적인 인기를 모으고 있었다. 정규 앨범은 2008년 10월에서 2012년 6월에 걸쳐 5개를 발매했으며, 순서대로 13위, 3위, 1위, 3위, 3위를 기록하여 명실상부한 최상위권 한류 아이돌 그룹에 포함되었다. 샤이니는 2011년에서 2013년에 걸쳐 싱글 앨범을 9개 발매했으나 정규 앨범은 2개에 그쳤다. 그러나 각 정규 앨범의 순위가 2011년 12월 발매 앨범 4위, 2013년 6월 발매 앨범 2위에 랭크되어 높은 인기를 증명했다.

일본에서의 한국 K-POP의 성공은 한국 음반시장의 배출요인과 일본 음반시장의 흡입요인이 동시에 작용한 결과이기도 하다. 2000년 이후 한국의

〈표 4〉 한국 아이돌의 오리콘 차트 정규앨범 주간 순위(보아, 동방신기, 카라, 소녀시대)

가수	일본 발매 오리지널 앨범	주간 순위
보아	LISTEN TO MY HEART(2002년 3월)	1위
	VALENTI(2003년 1월)	1위
	LOVE & HONESTY(2004년 1월)	1위
	OUTGROW(2006년 2월)	1위
	MADE IN TWENTY(2007년 1월)	1위
	THE FACE(2008년 2월)	1위
	IDENTITY(2010년 2월)	4위
동방신기	Heart, Mind and Soul(2006년 3월)	25위
	Five in the Black(2007년 3월)	10위
	T(2008년 1월)	4위
	The Secret Code(2009년 3월)	2위
	TONE(2011년 9월)	1위
	TIME(2013년 3월)	1위
	TREE(2014년 3월)	1위
카라	GIRL'S TALK(2010년 11월)	2위
	SUPER GIRL(2011년 11월)	1위
	GIRLS FOREVER(2012년 11월)	2위
	FANTASTIC GIRLS(2013년 8월)	3위
소녀시대	GIRL'S GENERATION(2011년 6월)	1위
	GIRL'S GENERATION 2(2012년 11월)	3위
	LOVE & PEACE(2013년 12월)	1위

음반시장은 디지털 음원의 보급으로 급격히 축소되었다. 반면 일본의 음반
시장은 전 세계에서 그 축소폭이 가장 적었고, 음반시장 자체만으로는 세계
1위의 시장 규모를 유지하고 있다. 이러한 한국에서의 배출요인과 일본의

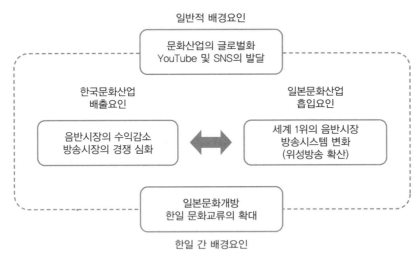

일반적 배경요인

문화산업의 글로벌화
YouTube 및 SNS의 발달

| 한국문화산업 배출요인 | 일본문화산업 흡입요인 |

음반시장의 수익감소
방송시장의 경쟁 심화

⬄

세계 1위의 음반시장
방송시스템 변화
(위성방송 확산)

일본문화개방
한일 문화교류의 확대

한일 간 배경요인

그림 2. K-POP 일본진출을 위한 한·일 간 배출 및 흡인요인 분석(출처: 장원호·김익기·김지영, 2012, "한류의 확대에 관한 문화산업적 분석")

흡입요인인 한국 K-POP이 일본에 지속적으로 진출하게 되는 구조적 요인이라 할 수 있다.

보아와 동방신기가 데뷔한 이래 일본에서 싱글을 발표한 K-POP 분야의 한국 가수는 아이돌 그룹만 대략 40개에 이른다. 이들은 한국에서 먼저 데뷔하여 일본으로 건너갔으며, 마찬가지로 누군가는 인기를 누렸고 다른 누군가는 고배를 삼켜야 했다. 다만 흥미로운 점은 한국보다 일본에서 더 인기 있는 아이돌도 있다는 점이다. 예컨대 그룹 '초신성(超新星)'은 한국에서는 차트 순위가 하위권에 머물지만 일본에서는 평균 10위권 안팎을 꾸준히 유지하며 1만 2천 석 규모의 콘서트가 매진되기도 했다. 그룹 '유키스(U-KISS)'의 경우도 이와 비슷하여 한국에서의 낮은 인지도에 비해 일본에서는 싱글 7장이 전부 10위권 안에 안착했으며 앨범 2장(각 2012년, 2013년 발매)은 각 5위, 6위를 기록하여 높은 성적을 내고 있다. 이들은 기존에 논의되었던 '진출'이나 '현지화'와는 다른 모습을 가진다. 즉, 한국에서의 인기를 바탕으로 검증

된 아이돌이 이후 일본으로 진출하여 가능성을 타진하던 방식을 넘어 새로운 성공 유형을 보여 주어 시사하는 바가 크다.

K-POP의 대중적 인기에 비해 홍백가합전에서 한류 가수를 보기는 더 어려워졌다. 이는 후술할 '혐한류(嫌韓流)'와도 깊은 관련이 있다. 한류 붐이 확장될수록 일본에서는 한류 위주의 방송 편성이나 한류 그 자체에 대한 저항이 일기 시작했다. 최초에는 인터넷을 중심으로 한 비판 여론이었던 것이 한류에 대한 비판 캠페인이나 불매운동 등으로 이어졌기 때문에, 대중문화 공급자들로서도 이를 의식할 수밖에 없었다. 2012년 이후 한류 가수의 홍백가합전 출장이 없어진 것은 이러한 배경 때문이다.

• FGD 분석

FGD의 분석 결과 K-POP이 어필할 수 있었던 이유는 크게 두 가지로 볼 수 있는데, 첫째, 가수들이 데뷔할 때부터 완성도가 높다는 점이었다. 일본의 아이돌은 데뷔 초 상대적으로 불완전한 모습을 보이는 데 반하여 한국의 아이돌은 '프로페셔널'하다는 인상과 함께 의상이나 겉모습이 세련되었다는 데 의견이 일치했다. 두 번째로, 한국의 드라마에 대해 옛 향수를 느낀다는 중장년층 여성의 의견과 비슷한 발언이 남성에게서 관찰되기도 하였다.

K-POP에 대해 가장 큰 관심을 보이는 연령은 20대였으며, 특히 여성들이 지대한 관심을 보였다. 한국 아이돌에 대한 완성도의 언급이 여기서도 등장하는데, 예컨대 일본의 아이돌 'AKB'의 경우 이들은 친근한 이미지인 데 반해 한국 아이돌은 절대적인 존재라는 느낌이 듦을 피력했다. 동시에 한국 아이돌은 수명이 짧은 것 같다며 이것이 높은 완성도를 만들어 내기 위한 무리한 일정 등으로 비롯된 것은 아닌가 하며 아쉬움 또한 나타냈다. 한국 아이돌의 완성도에 대한 언급은 20대 남성 대담그룹과 30대 남성 대담그룹에게서도 찾아볼 수 있었다.

FGD를 통해 살펴본 K-POP 한류

저는 쇼와 세대입니다. 그 시절은 애니메이션도 그렇지만 눈물과 땀이라는 소재가 주류였는데, 그게 한국의 음악에는 아직 남아 있다는 것이 굉장히 안도감을 주고 또 그리움을 불러일으킵니다.　　　　　　　(30대 이상 성인 남성)

한국 아이돌은 모두 완성되어 나오기 때문에 완성도가 완전히 다릅니다. 일본에서 AKB가 인기 있는데, AKB는 친근한 이미지의 아이돌입니다. 만나러 갈 수 있다던가. 한국은 톱 아이돌, 하늘 위의 존재와도 같은 느낌인데 그런 점이 일본과 전혀 다르다고 생각합니다.　　　　　　　(20대 성인 여성)

일본이 귀여운 느낌이고, 한국은 예쁩니다. 일본이 귀여움으로 매상을 올리고 있으니까 노래라든가 댄스는 적당히 하고 있다는 느낌이려나. 한국 쪽이 완성되어 있다는 느낌입니다.　　　　　　　(20대 성인 여성)

AKB는 귀여운 느낌인 데 반해 카라나 소녀시대는 스타일이 좋고 잘 준비된 댄스, 그런 점이 다르다고 생각합니다. 일본에는 그런 그룹이 없습니다. AKB보다 소녀시대나 카라 등을 매우 좋아한다고 하는 사람도 많습니다.　　　　　　　(20대 성인 남성)

제가 K-POP을 좋아하는 이유는 바로 프로페셔널한 점. 옛날에는 일본도 이런 느낌이었다는 생각이 듭니다. 저의 청춘시절이라고 해야 하나, 아이돌을 무척 좋아했던 시절의 일본 음악계는 저랬는데, 라는 느낌 말이죠.　　　　　　　(30대 이상 성인 남성)

제가 K-POP에 빠진 계기는 동방신기입니다. 배용준이 나온 〈태왕사신기〉에서 나온 주제가를 동방신기가 불렀는데, 그때부터 동방신기를 알게 되었습니다. 동방신기를 찾아보면서 K-POP에 빠져들었습니다. 그래서 카라나 소녀시대가 일본에서 데뷔하기 전부터 알고 있었습니다. FT아일랜드, CN-BLUE 등도 모두 멋있어요. 뮤직비디오 등도 i-pod에 50곡 정도 들어 있어요. 동방신기가 남자답게 멋있다면 김현중은 귀여운 느낌이에요. 동방신기가 젊은 사람에게 인기가 있다면 김현중은 아줌마들에게 귀여움을 받는 이미지예요.　　　　　　　(20대 성인 여성)

3) 한류의 영향력

한류가 유행한 이후 일본에서 한국 및 한국인에 대한 인식은 크게 바뀌었다. 일본인에게 한국은 식민 지배와 같은 껄끄러운 과거도 있고 하여 친해지기에는 좀 꺼려지는 이웃이었다. 그러던 것이 한류의 도입과 성공 이후로 한국은 일본 사람들이 가장 친밀감을 느끼는 국가로 변했다. 일본 내각부가 조사하는 통계에서도 이것이 드러나는데, 한국에 친밀감을 느끼는 일본인의 비율은 2002년 이전에는 50% 이하였는데, 한류의 성공 이후 2012년에는 65%에 육박할 정도로 높아졌다····7. 물론 뒤에 서술할 반한류 기류로 인해 2013년 이 친밀감은 많이 떨어졌지만, 한류가 일본사회 전체에 한국에 대한 관심과 호의적인 인식을 크게 증가시킨 것은 의심할 바 없는 사실이다.

한류의 성공은 한국과 관련된 상품의 인기로도 이어졌다. 특히, 김치를 필두로 하는 한국 음식과 비비크림과 같은 한국 화장품은 이미 일본인들의 생활에서 없어서는 안 되는 필수품이 되었다. 이러한 인기를 바탕으로 동경 신주쿠 근처의 신오쿠보에 있는 한국 식당과 한국 상품점 거리는 주말뿐 아니라 주중에도 많은 한류 팬들로 인해 혼잡할 정도이다.

동경뿐 아니라, 각 대도시의 번화가 곳곳에서 한류와 관련한 상품들을

그림 3. 한류 백화점의 입구. 문전성시를 이루고 있다.(김익기 촬영)

7. 内閣府, 〈外交に関する世論調査〉

파는 전문점들이 우후죽순으로 생겨났으며 이들은 일본의 문화소비자들에 있어 새로운 핫 스팟으로 자리매김하게 되었다.

• FGD 분석

FGD에서도 한류로 인해서 한국에 대한 이미지가 많이 달라졌음을 알 수 있었다. 응답자들은 또한 한국과 일본의 국가 간 관계는 여전히 안 좋을 수 있지만, 개인 간의 관계는 친구로 발전할 수 있다는 것을 강조하였다.

FGD를 통해 살펴본 한류의 영향력

저도 한류 붐은 많은 사람이 한국에 가게 된 계기가 되었다고 생각합니다. 단지 문화와는 달리 한국의 국가적 정책(외교)은 꽤 달라서, 국가와 국가의 관계를 생각하면 한국 사람들은 일본에 대해서 비판적이라고 생각합니다. 하지만 사람 대 사람, 친구의 관계가 되면… 한류 붐은 민간 차원의 레벨에서는 활발하게 벌어지고 있다고 생각합니다. (20대 이상 성인 남성)

한류를 제대로 의식하게 된 건 드라마를 보기 시작하면서입니다. 이전에는 다른 사람들과 마찬가지로 한국도 중국도 그냥 아시아의 국가 중 하나라고만 여기고 한국을 특별히 의식한 적이 전혀 없었습니다. 한국에 대해서는 여지껏 배워 왔던 것, 일본과 한국 사이에 어떤 벽이 있다는 선입견은 있었습니다. 드라마를 보게 되고, 드라마 속의 문화나 생활을 보면서 한국도 일본과 다를 것이 없다는 것과 오히려 일본이 잃어버린 점을 간직하고 있다는 생각을 했습니다. 그 후로 점점 한국을 의식하게 되었고 최근 몇 년간 음악도 꽤 나오면서 좋아하는 국가가 되었습니다. (30대 이상 성인 남성)

놀란 것이, 유치원에서 일하는 친구가 아이에게 댄스를 가르치고 있는데 의상이 전부 한국의 것이라고 합니다. 유치원 아이들의 댄스 의상까지 한국제일 줄은… 인터넷에서 구입하는 물건은 한 번 입으면 그것으로 끝 아닌가

라고 생각했는데 막상 직접 보니 귀여웠습니다. 싸기도 하고. 일본에서 사면 일부러 이것저것 미싱으로 달지 않으면 안 예쁜데…. (30대 이상 성인 여성)

지금 일본에는 없는 것이 한국에는 있다는 생각입니다. 음악에서도 영화에서도. 일본 음악이나 드라마는 재미가 없다고 항상 생각해 왔습니다. 일본 TV를 최근에 거의 보지 않습니다. 왜냐하면 한국 드라마 등을 보면 상당히 재미있고 음악에는 이미 빠져 있는 상황이기 때문입니다. K-POP만 듣는 게 벌써 몇 년 되었습니다. 한국 것만 먹고 한국 음악을 듣는 비율이 높아진 생활을 하고 있습니다. (30대 이상 성인 남성)

4) 일본의 반한류 : '혐한류(嫌韓流)'

'혐한(嫌韓)'이란 의미는 넓게 해석하면 한국이나 북한 또는 한민족에 대한 혐오를 지칭하는 단어다. 그 기원은 1990년대 후반에서 2000년대 초반으로 거슬러 올라간다. 인터넷이 대중화되면서 한국 내 여론 및 언론을 일반인들도 직접 접할 수 있게 된 것이 중요한 계기가 되었다. 네이버 재팬, 2ちゃんねる(2chan.net) 등의 사이트에서 한국 뉴스 및 댓글이 일본어로 번역되어 전달되었고, 일부 사람들은 한국에 대한 혐오를 표현하기도 하였다. 이런 와중에 2004년 〈겨울연가〉 등을 통해 일본사회에서 높아진 한류 붐은 이들의 화를 돋우기 충분했다. 또, 일본의 전통적인 우익 인사들과 언론 등을 중심으로 한국문화의 일본 진출에 대한 경계의 목소리가 높아지는 가운데, 2005년 '만화 혐한류(嫌韓流)'가 출간되었다. 이 책은 얼마 지나지 않아 일본 아마존(인터넷 서점)에서 1위에 랭크되었고 관련 사실이 한국, 일본, 미국, 영국 언론을 통해 보도되며 혐한이라는 단어가 본격적으로 입에 오르기 시작했다.

혐한류가 유명해진 것은 재특회의 활동이 대중에게 알려진 이후이다. 재

그림 4. 재특회(在特会, 재일외국인의 특권을 용납하지 않는 시민모임)의 집회 모습(출처: 위키피디아)

특회는 한국 드라마를 많이 방영한 후지테레비를 지목하여 대한 비난 집회를 개최하였다. 2011년 여름 재특회는 "공공재인 전파를 사용한 한국의 프로파간다"라며 후지테레비를 비난하였다. 이 비난 집회는 8월부터 시작하여 다음해 3월 25일에 이르기까지 장기간 진행되었으며, 각 집회당 수천 명이 운집할 정도로 큰 파급력을 보여 주었다.

혐한류의 대두는 각종 매체 등에서의 한국 대중문화의 점유율 상승에 따른 위기의식과, 통신망의 발달로 한국 내 일본에 대한 반일 감정 등에 대한 정보를 여과 없이 알 수 있게 된 것이 맞물린 결과다. 또한 일본 내 불안한 정세와 특히 청년층을 중심으로 한 불안정 고용 등에 따른 경제적 위기감은 그 해소를 위해 일종의 희생양을 필요로 했고, 한류는 적절한 타깃이 되었다.

• FGD에서의 생생한 의견

FGD 조사에서도, 모든 대담그룹이 혐한류(嫌韓流)에 대해 공통적으로 언

FGD를 통해 살펴본 혐한류

불신감이라던가 싫은 느낌은 없지만 시청률을 위해 한국 드라마를 편성한다는 느낌입니다. 모두가 보고 싶어한다면 상관없지만, 보게 만들기 위해 편성한다는 느낌….

<div align="right">(20대 성인 여성)</div>

일본의 남자배우가, 저녁에 한국 드라마만 하고 있다면서 자기 일거리가 사라지고 있다고 말한 적이 있습니다. 미야자키 아오이의 남편이었나… 그래서 이혼했어요. 그런 일이 있었던 것 같습니다. 일본의 연예인들은 일거리가 사라진다는 위기감이 있을지도 모르겠는데, 저에게는 영향이 없는 일이기는 하지만… 주변에서 그런 이야기를 하는 것을 들은 적이 있습니다.

<div align="right">(30대 이상 성인 여성)</div>

다 한류에 흥미가 있는 것도 아닌데, 자꾸 잘 모르는 콘텐츠가 반복해서 여기저기에서 보이면 좀 불쾌한 느낌을 주는 것도 있는 것 같습니다.

<div align="right">(30대 이상 성인 남성)</div>

한국에 대해 잘 모르는데, 관심이 없거나 평소 접할 기회가 없다 보니 그래서 한국문화를 싫어하게 되는 것도 있는 것 같아요. 알아 가는 과정이라는 것도 있으니까. 그런데 그게 쉬운 거는 아니니까.

<div align="right">(20대 성인 남성)</div>

저는 여성에게는 유행하고 있다고 생각하지만 남성들에게는 별로 그렇지 않다는 인상이 있습니다. 음악, 드라마 영화만 잔뜩이고 스포츠의 교류는 별로 없다는 생각이 들어서요. 제가 스포츠를 좋아해서 이러는 것일지도 모르겠습니다만, 교류 시합이라든가 이런 거 별로 없잖아요. 한국인이 가끔 일본에 오는 경우는 있어도 일본인이 한국에 야구를 하러 가는 건 없으니. 그러니까 좀 더 스포츠에서의 교류를 늘리는 편이 좋다고 생각합니다. 음악은 잘 안 듣는 남성들이 있으니까요. 스포츠라면 좀 더 남성들에게 (한류가) 널리 퍼질지도.

<div align="right">(20대 성인 남성)</div>

급한 것은 미디어에서의 잦은 노출이 그 원인이라는 점이다. 이것에 대한 흥미로운 발언은 여성 대담그룹에서 나왔는데, 각기 일본 대중문화의 소비자와 공급자의 입장을 반영하고 있다.

3. 한류의 전개와 일본 대중문화의 변화

1) 일본 내 드라마 선호도의 변화

그림 5와 같이 한류 드라마가 수입되기 전까지 일본 드라마 시장은 자국산이 대부분을 차지하였고, 미국 드라마가 약간 소개되는 정도였다. 황금시간대는 일본의 드라마가 주를 이루었으며 미국의 드라마는 이보다 조금 늦은 시간대인 11시나 12시를 넘은 심야에 주로 방영되었다. 드라마를 제작하기 위한 예산과 이를 위시한 인력 풀, 그리고 자국산 최신 기술의 기자재에 이르기까지 일본의 드라마 제작 기술과 그 성과물들은 아시아를 넘어 서방세계와 견줄 수 있는 실력을 갖추고 있었다. 이 시기, 한국 드라마는 기타 범주의 영역에도 들 수 없을 정도였다.

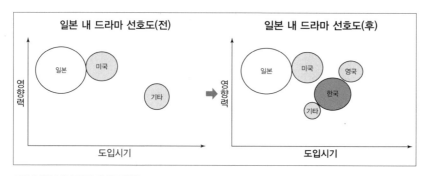

그림 5. 일본 내 드라마 선호도 변화

한국 드라마의 도입 이후 일본의 드라마 시장의 판도는 크게 바뀌었다. 일본의 5대 지상파 방송사들은 경쟁적으로 한국 드라마를 방영하였고, 지상파 방송과 더불어 산하 지역 민방이나 케이블 TV에서 여러번 재방송까지 하였다. 그 결과, 위 그림의 극적인 변화에서 보이듯 한국 드라마는 미국을 누르고 드라마 점유율 2위를 차지하게 된다. 한국 드라마의 최전성기인 2010년을 전후해서 한국 드라마는, 방영 개수와 방영 시간에 있어서 일본 드라마와 큰 차이를 보이지 않았다. 각종 언론에서는 "한국 드라마가 일본을 점령했다."라는 취지로 이 새로운 문화 현상을 다루었고 이것은 결국 반한류로 연결되었다.

2) 일본 내 팝음악 선호도의 변화

일본의 음반시장은 2005년 기준 세계시장의 18%를 차지하고 있었으며 이는 미국(34%)에 뒤이은 세계 2위 규모였다. 이처럼 일본의 거대한 음반시장은 소비자의 다양한 기호를 충족하였는데, 아래 그림에서 보듯 일본 음반시장은 다양한 국가의 음악으로 구성되어 있었다. 일본 음악이 가장 큰 비중을 차지한 가운데 미국이 만만치 않은 존재감을 보였고, 영국 또한 선호되는 국

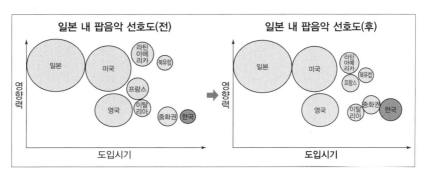

그림 6. 일본 내 팝음악 선호도 변화

가였다. 그 밖에도 라틴아메리카의 다양한 재즈와 블루스, 프랑스와 이탈리아의 샹송이나 칸초네 등 전통적 장르에 대한 소비 욕구 또한 무시하기 어려울 정도로 존재하였다. 한국의 팝음악은 중국이나 북유럽의 팝음악보다 덜 알려져 있는 상황이었다.

2013년 일본의 세계 음반시장 점유율은 미국에 이어 여전히 2위이다. 그러나 일본 내 시장은 K-POP의 본격적인 진출 이후로 사정이 다소 바뀌었다. 비록 K-POP 가수가 일본에서 성공한 경우는 적었지만, 그 파급력은 강했다. 그림에서 보여지듯이 한국 팝음악은, 일본, 미국, 영국에 이어 4위권에 랭크될 정도로, 일본시장에서 빠르게 성장하였다.

• FGD에서의 생생한 의견

FGD 그룹별로 한류 드라마에 대해 다양한 비판과 지적이 오갔지만, 공통적으로 긍정하는 것은 한국 드라마 특유의 코믹함이었다. 같은 코믹함이라도 미국의 드라마와는 다른 종류의, 또 일본의 드라마가 제공하지 않는 코믹함을 한국 드라마를 통해 얻을 수 있다는 점은 선호하는 배우나 장르를 떠나 대담자의 성별과 연령을 막론하고 모두가 호감을 표하는 지점이었다.

한국 외 국가들의 음악과 K-POP을 비교하는 의견은 주로 남성 대담자들에게서 나왔다. 이들은 공통적으로 K-POP 특유의 파워풀한 리듬이나 사운드를 언급했다. 일본 아이돌의 귀여운 느낌과는 다른 강하고 선명한 K-POP은 그간 일본에서 찾아보기 어려웠던 매력을 제공한 것으로 여겨진다. 록적인 색채가 느껴지지만, 이 느낌이 실제 록이 아닌 아이돌의 노래와 댄스를 통한 작품으로 구현되었다는 점은, 신선함과 익숙함이라는 양 극단에 선 요소를 고루 취했다는 점에서 K-POP의 음악성에 대한 매우 흥미로운 평가였다고 생각한다.

일본 드라마는 거의 보지 않게 되었지만, 미국 드라마나 다른 해외 드라마는 많이 보고 있습니다. 그 안에 한국 드라마도 들어 있는데, 좋아하는 것은 아니지만 미국 드라마하고는 다른 러브 코미디가 신선한 느낌을 줍니다.

(30대 이상 성인 남성)

일본 드라마를 보면서 웃지는 않지만 한국 드라마는 엄청 웃을 수 있습니다. 웃음을 유발하는 요소가 자리하고 있다고 생각합니다. 물론 한국 드라마 중에도 슬픈 것도 있지만 그런 건 일본에도 있습니다. 그렇지만 웃을 수 있는 건 한국이 뛰어나다고 생각합니다. 일본에 비해서.

(20대 성인 여성)

저도 K-POP에 빠진 지 2년 정도 됐습니다. 원래 일본 아이돌을 매우 좋아했습니다. 일본 아이돌을 좋아하는 친구가, 가끔 SNS로 재미있는 동영상이 있으니까 보라고 했었는데 그때 소녀시대의 연습 동영상을 보았습니다. 연습 풍경 영상을 처음으로 보았습니다. 연습 중인데도 불구하고 너무 잘해서 충격을 받았습니다. YouTube에서 영상 한 개를 열면 관련된 영상을 소개해 주잖습니까. 그래서 다른 동영상들도 계속 보기 시작했고 어느새 처음에 소개해 준 친구보다도 더 빠져들었습니다.

(30대 이상 성인 남성)

저는 서양 음악은 영어 공부의 의미로 듣고… 듣는 빈도는 확실히 서양 음악이 가장 많네요. K-POP은 그 폭발적인 느낌이 좋아서, 제가 피곤할 때 듣곤 합니다. 기운을 내려고. 친구들과 같이 가라오케에 갈 때는 AKB와 같은 아이돌 음악을 노래합니다. 소녀시대나 카라도 부르고요. 분위기를 띄울 수 있어서.

(20대 성인 남성)

AKB는 귀여움을 오타쿠에게 파는 방법을 취하고 있습니다. 중학생이나 고등학생 대상으로. 카라나 소녀시대의 타겟은 연령적으로 조금 더 위라는 느낌입니다. 대학생, 아마 남성이 아니라 여성, 멋있는 여성을 대상으로 하고 있는 것 같습니다. 그것을 보면 록적인 것이 강하지 않나 하고 생각합니다.

(20대 성인 남성)

제4장

대만

애증 속의 한류

KOREAN WAVE

1. 대만의 팝문화

대만의 대중문화는 중화권과 맥을 같이한다. 대만은 원래 네덜란드가 사용하던 교역 항이었으나 중국 본토에서의 명·청 교체 시기에 정성공(鄭成功)이 서양 세력을 몰아낸 이후부터 본격적으로 한족(漢族)에 의한 문화가 형성되기 시작하였다. 이후 대만은 일본에 의한 식민지 경험을 겪었으나 한국과 달리 해방 이후 미 군정에 의한 지배를 받지 않았고 전통적 문화가 파괴될 만큼의 전쟁이 없었던 까닭에 중국 본토의 문화를 유지할 수 있었다.

이러한 맥락에서 대만 대중문화 변동의 양상은 대만의 정치적 상황과 밀접하게 연관되어 있음을 말할 수 있다(김성건, 2011). 우선 대만은 대만 본토에 거주하고 있던 본성인(本省人)들과 국공내전 이후 대만으로 이주한 장개석을 비롯한 국민당 세력 즉, 외성인(外省人)들로 구성되어 있다. 또한 중국이라는 위협이 항시 존재하는 상황이다. 이와 같은 상황적 요인들은 대만의 지도층들이 사회 내부의 갈등 및 외부의 위협으로부터 사회 질서의 유지를 위한 강력한 통제 수단을 사용하게 만들었다.

대만은 제2차 세계대전 이후 '대만 대중음악 재흥(再興)기'를 맞지만 이 좋았던 시기는 국민당의 대만 통치로 막을 내린다. 중국의 본토 언어인 만다린어 가사의 애국가곡들이 대만어 가사 음악을 대체한 것이다. 소수의 외성인들이 다수의 본성인들을 통제하기 위해서 그들이 가져온 중국 본토 즉, 국민당의 문화를 바람직한 것으로 규정하였기 때문이다. 대만 출신의 연예인들은 중국 대륙과 세계 각지의 화교 사회에서 큰 인기를 얻고 있다.

대만에서는 국민당에 의한 문화 통제가 1987년 계엄령이 해제되기 전까지 계속되었다. 계엄령이 해지된 이후 대만의 언론들은 정치 및 예술 등의 부분에서 자유로운 표현을 할 수 있었으며, 공영방송 이외에도 케이블, 라디오 채널 등이 크게 증가하였다(김성건, 2011).

대만의 팝문화는 외래 문화들에 의하여 큰 영향력을 받았다. 외래 문화는 대표적으로 미국과 일본의 문화를 말할 수 있는데, 미국문화의 경우 공산권과의 대립과 경제적 성장을 우선시한 정부의 방침과 부합한다는 점에서 적극적으로 수용되었다. 대만에서 서양 대중음악이 퍼져 나간 시기는 1960년대 중반 이후였다.

대만에서의 일본문화의 수용과 전파, 유행의 과정은 전 세대 간의 비교를 통해 그 독특함을 살펴볼 수 있다. 기성세대들은 식민지 경험을 통해 일본 문화에 대한 친숙함을 가지고 있다. 종전 이후 일본에 생겨난 주둔군 클럽이 일본 팝음악 문화의 모형을 만드는 장이었고 이를 대만에서는 편안하게 받아들였다. 반면 젊은 층들은 90년대를 풍미한 애니메이션, 음악 등의 일류(日流)의 영항으로 인해 일본문화를 접촉하고 수용하였다. 그러나 중요한 것은 기성세대와 젊은 층이 일본문화를 접한 배경은 다르지만 두 세대 모두 일본에 대한 호감을 가지고 있다는 점이다. 일본의 팝음악은 미국의 팝음악이 지닌 사상 등을 능숙하게 제거하고 그 스타일만을 향수했다. 따라서 대만에서는 외국문화 중 일본의 대중문화가 가장 큰 영향력을 가질 수 있었다고 볼 수 있다. 대만에서 제작된 영화나 드라마 중에는 일본의 만화나 소설을 원작으로 한 것이 많다. 최근에는 한류 열풍으로 젊은 층을 중심으로 한국의 대중문화에 대한 관심도 커지고 있다.

대만은 중국, 일본과 더불어 동아시아 지역에서의 한류 열풍의 중심지라고 할 수 있다. 그동안 대만은 한류를 논하는 데 있어 한류의 발원지라는 중국과 일본에 비해 상대적으로 덜 주목을 받았다고 볼 수 있을 것이다. 그러나 대만 현지에서는 한국 대중문화가 유행하고 있으며 한국에 대한 관심 역시 매우 높게 나타나고 있다(김익기, 2013). 그러나 대만에서도 일본이나 중국에서처럼 일부 언론들의 '한국 비하'와 같은 반한류 현상이 나타나고 있는 상황이다.

이는 마치 한국과 일본 사이의 관계를 설명할 때처럼 한국과 대만이 '가까우면서도 먼 나라'가 될 수 있다는 점을 나타내고 있다. 한국과 대만은 경제적으로 긴밀한 관계를 유지하고 있고 상호 간의 방문이나 문화교류 등이 이루어지고 있지만 공식적으로는 '단교' 상태로 남아있는 미묘한 상태를 유지하고 있다.

대만은 한국과 함께 '아시아의 4마리의 용'이라고 불릴 정도로 경제적 생활 수준이 높은 나라인 동시에 중화 문화권에 속해 있지만, 반(反)공산주의라는 국가의 성격으로 인해 서구 자본주의 국가들이나 일본의 문화에도 친숙한 태도를 보인다는 특성을 지니고 있다. 앞서 이야기한 중국에서의 한류를 서구문화에 익숙하지 않은 공산주의에서 자본주의로의 전환 과정에 있는 신흥 경제 강국에서의 한류라는 측면에서 접근하였다면, 대만에서의 한류는 우리와 비슷한 사회·경제적 성장을 보인 국가에서의 한류를 살펴본다는 점에서 의의를 가질 수 있을 것이다.

2. 대만 한류의 영향

대만은 중국이나 일본에 비해 한류 초창기의 성공이 크게 주목받지 못한 측면이 있으나 한류 열풍과 관련하여 중요한 지역이라고 할 수 있다. 대만에서의 한류 열풍의 시작은 중국과 마찬가지로 드라마와 K-POP의 열풍이라고 할 수 있다.

대만에서 방영된 최초의 한국 드라마인 〈그대 그리고 나〉를 통해 차인표, 송승헌 등의 배우가 대만에 알려지기 시작하였다. 이후, 〈토마토〉, 〈미스터 Q〉, 〈웨딩드레스〉 등이 케이블 TV를 통해 방송되면서 본격적으로 한국 드라마가 대만에서 방영되기 시작하였다. 일반적으로 대만의 방송국은 프로

그램을 자체 제작하기보다 외국 프로그램을 수입해 방영하는 것을 선호하는 편으로 한국 드라마가 진출하기 이전에는 일본 드라마와 오락 프로그램의 수입이 절대다수를 차지하고 있었다. 이러한 상황 속에서 한국 드라마의 진출이 가능했던 이유는 한국과 대만의 문화적 공감대가 흡사하다는 점과 대만 방송업체들의 이해관계가 맞았기 때문으로 해석된다.

즉, 1990년대의 일본 열풍으로 일본 드라마의 수입가가 지속적으로 인상되자 대만 방송업체들이 단가가 저렴한 한국 드라마의 수입으로 돌파구를 모색한 것으로 볼 수 있다(KOTRA 글로벌 윈도우, 2007···[1]). 이때부터 한국 드라마가 일본 드라마의 인기를 대신하기 시작하였으며, 젊은 여성들이 한류 드라마를 시청하기 위해 일찍 귀가하는 현상도 나타났다고 한다(전성홍, 2006). 한류 드라마에 대한 인기는 2000년대 중반에 방영된 이영애·차인표 주연의 〈불꽃〉 이후로 급상승 하였으며, 2001년 빠다(八大, G TV) 방송국을 통해 방영된 〈가을동화〉가 대만에서 전체 시청률 1위를 차지하기도 하였다. 드라마 2004년에는 드라마 〈대장금〉이 대만 현지에서 큰 인기를 끌었으며, 드라마와 관련된 상품의 매출도 크게 증가하였다···[2].

• **FGD에서의 생생한 의견**

FGD를 통해 살펴본 대만 한류의 시작

(처음 언제 한국 드라마를 봤습니까?) 초등학교 때였는데 이영애와 차인표 씨가 출연한 〈불꽃〉을 봤어요. 그때 10살쯤인 것 같아요. 어머니와 같이 봤었어요.

(대만 여자 대학생 3)

1. http://www.globalwindow.org/gw/overmarket/GWOMAL020M.html?BBS_ID=10&MENU
2. 한국일보, 2004년 8월 4일, "韓流 못말려… 대만 〈대장금〉 열풍".

(처음에 봤을 때 느낌이 어땠습니까?) 무섭다고 생각했어요. 왜냐하면 그때 남주인공은 여주인공과 여주인공이 사랑하는 사람이 헤어지게 만드는 드라마를 봤어요. 이것을 보고 나서 한국 드라마에 대해 좋은 인상이 아니었습니다. 나중에 우리 가족들이 같이 〈가을동화〉를 봤고, 너무 재미있었고 그때부터 계속 한국 드라마를 봐 왔어요.
(대만 여자 대학생 2)

1) 대만 한류의 현황

📷 드라마

드라마 〈대장금〉, 〈가을동화〉로부터 시작된 한국 드라마에 대한 인기는 현재도 계속되고 있다. 〈별에서 온 그대〉, 〈황금무지개〉 등 최신 드라마들 이외에도 〈하늘이시여〉, 〈주군의 태양〉과 같은 드라마들도 방영되고 있다.

〈표 1〉 대만 현지에서 방영되고 있는 한국 드라마

제목	방영일	방영 채널
주군의 태양	2014.01.07.~02.18.	STAR CHINESE CHANNEL (衛視中文台)
하늘이시여	2014.02.04.~	中國電視(China Television)
엄마가 뿔났다	2014.03.26.~	東森戲劇台(ETTV DRAMA)
가족의 탄생	2014.02.06.~04.18.	八大戲劇台(GALA TELEVISION 41)
육남매	2014.02.06	
못난이주의보	2014.03.20.~	緯來戲劇台(VIDEOLAND DRAMA)
황금무지개	2014.04.16.~	緯來戲劇台(VIDEOLAND DRAMA)
별에서 온 그대	2014.05.05.~	緯來戲劇台(VIDEOLAND DRAMA)
수상한 가정부	2014.02.19.~04.01	緯來戲劇台(VIDEOLAND DRAMA)

출처: http://dorama.info/tw/drama/d_rate.php (검색일: 2014년 5월 22일)

특히 〈육남매〉, 〈하늘이시여〉, 〈엄마가 뿔났다〉와 같은 드라마들은 아래의 표에서 보는 바와 같이 2009년에 방영된 이후로 현재에도 다시 방영되고 있어 그만큼 현지에서의 인기가 높다고 할 수 있다. 가장 최근에는 한국에서도 큰 인기를 끌었던 〈기황후〉가 대만 현지에서 방영될 예정이라고 한다.

• FGD에서의 생생한 의견

현지인들을 대상으로 한 초점집단토의에서 한국 드라마에 대해서는 대체로 긍정적인 평가가 나타났으며, 특히 다양한 내용, 배우의 외모, 드라마의 질을 높이 평가하는 것으로 보인다. 남자 대학생들 중에서는 〈대장금〉이나 〈상도〉, 〈황진이〉 등의 사극을 통해 한국 고유의 문화를 접할 수 있어 좋았다는 평가가 있었다. 일반적으로 애니메이션과 같은 부분에서는 일본에 비해 수준이 높지는 않지만 드라마는 일본보다 수준이 높다고 생각하고 있었다.

그러나 한국 드라마가 남녀 사이의 연애나 애정과 같은 측면에만 집중되고 있어 고유의 특색을 잃어 가고 있다는 비판을 제기하기도 하였다. 여자 대학생들은 "줄거리가 재미있다", "OST가 좋다", "의미가 있다" 등의 평가를 보였으나 한국 드라마의 유행이 대만의 드라마 발전에 좋지 않은 영향을 줄 수 있다는 견해를 보이기도 하였다. 성인 남성들은 한국 드라마의 질이 대만이나 홍콩에 비해 높다고 평가하고 있었다. 또한 배우들의 외모가 예쁘다는 의견도 있었다. 성인 여성들 역시 한국 배우의 외모가 뛰어나며 감정 묘사가 뛰어나다는 평가를 내리고 있었다(김익기, 2013).

성인들의 경우 남성과 여성 모두 한국 배우의 외모에 대해 말하고 있었는데 이러한 응답은 전성홍(2006)이 한국 드라마의 성공 요인으로 제시하고 있는 드라마를 통한 대리만족의 일부분으로 생각할 수 있다. 남성들은 '섹스어필'이라는 측면에 만족을 느끼는 반면 여성들은 드라마 속 한국 여성들의 자

유로운 행동과 연애, 높은 자존감 등을 통해 만족을 느끼는데, 이러한 모습은 이전의 홍콩이나 대만, 일본 드라마에서 쉽게 볼 수 없는 모습이기 때문에 한국 배우들이 일본이나 홍콩 배우들의 자리를 대체하고 있다는 것이다.

FGD를 통해 살펴본 한류 드라마

저는 한국 사극을 좋아해요. 옛날 사극이 대부분이었고 〈상도〉, 〈대장금〉, 〈황진이〉 등의 사극을 봤고, 〈유리구두〉, 〈풀하우스〉 등 현대 드라마도 보았어요. 원래는 한국 드라마가 줄거리나 장면에 대해 신경을 많이 쓰고, 독특한 미감이 있고 사극을 통해서도 다양한 문화 특색을 볼 수 있어서 한국 드라마에 대한 인상이 좋았어요.
(대만 남자 대학생 3)

한국 드라마가 멜로 드라마가 많은 것 같고 줄거리도 재미있어요. 예를 들어, 재산을 위해 형제끼리 싸우거나 출생의 비밀 같은 것이 많은 것 같아요. 평일에는 드라마를 안 보고 방학 때 많이 챙겨 보는 편이에요.
(대만 여자 대학생 1)

한국 드라마 대단해요. 대만 드라마는 한국 드라마를 못 이길 것 같아요. 밑바닥에서부터 해야 할 것 같아요. 한국 사람들은 일할 때 아주 세심하고 꼼꼼한가 봐요. 같은 화면이라도 한국은 더 잘 만들어요. 한국 드라마 극본도 좋아요. 한국은 드라마 제작은 엄격해요. 한국 배우도 예뻐요. 그 배우들의 실물을 봐도 예뻐요.
(대만 성인 남성 2)

한국 드라마는 대만에 비해 주제가 다양해요. 한국 드라마가 아주 재미있고 거의 매일 보고 있어요. 한국 드라마는 사람의 감정에 대해 섬세하게 묘사해요. 남녀 주인공이 다 멋있고 예뻐요. 저는 TV나 인터넷에서 한국 드라마를 봐요.
(대만 성인 여성 1)

🎬 대만에서의 한국 영화

세계적인 명성을 가지고 있는 영화감독 이안(李安: Lee Ang)은 대만 출신이다. 그는 '브로크백 마운틴'이라는 영화 이전에 대만 현지에서 '음식남녀(1995년)' 등의 영화로 성공을 거두기도 했었다. 그럼에도 불구하고, 그가 할리우드를 선택한 이유는 여러 이유가 있을 수 있지만, 대만 현지 영화산업의 열악한 여건과 대중적 무관심이 영향을 미친 것으로 보인다. 아래의 그림은 대만의 영화 매출의 비율을 보여 주고 있는데 외국 영화의 매출이 대만이나 중국 본토의 매출보다 월등하게 높은 것으로 나타나고 있다.

실제로 대만의 영화시장에서는 아래의 그래프에서 보듯이 대만과 홍콩 영화를 상영하는 극장의 수가 할리우드 영화를 상영하는 극장의 수보다 적게 나타나고 있고, 흥행의 부분에서도 할리우드 영화들에게 뒤처지고 있다.

그렇다면 왜 이런 현상이 벌어진 것일까? 한국무역진흥공사(KOTRA)의 보고서에서는 대만인들이 줄거리보다는 특수효과가 사용되거나 액션 등의 볼거리가 풍부한 영화를 선호하기 때문에 할리우드식의 영화를 선호한다

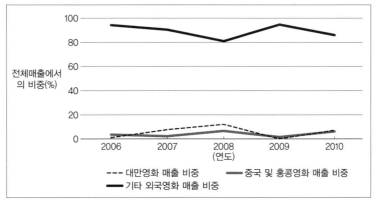

그림 1. 대만 영화시장의 매출 구조(출처: 영화진흥위원회, 한국 영화 2011, 16권 6호, p.20.)…**3**

3. http://files.kofic.or.kr/eng/publication/18-290%20Special1.pdf

고 분석하고 있다. 그렇다면, 대만인들의 이러한 성향은 현지에서의 한국 영화의 수용에 어떤 영향을 미쳤을까? 대만 현지에서의 조사 결과에 따르면, 2003년부터 2007년까지 대만에 진출한 한국 영화들 중 주로 공포영화들이 다른 장르의 영화들에 비해 성공을 거두었다는 점이 나타나고 있다(KOTRA, 2013). 이는 영화를 '내용'과 '의미'보다는 단순한 '볼거리'로 여기는 대만인들의 성향이 다분히 반영된 결과로 해석할 수 있다.

〈표 2〉 연도별 대만 내 한국 영화 흥행작 TOP 3

년도	순위	영화명	관람객수	장르
2007년 1~10월 (총 5편)	112	스승의 은혜	9,940	공포/스릴러
	134	아랑	6,632	공포
	164	싸이보그지만 괜찮아	4,341	드라마/멜로/코미디
2006년 (총 11편)	112	왕의 남자	18,253	드라마
	139	괴물	8,865	모험/액션/스릴러
	146	데이지	7,336	멜로/액션
2005년 (총 27편)	84	레드 아이	31,036	공포
	115	외출	10,150	드라마
	137	분홍신	6,154	공포/스릴러
2004년 (총 28편)	63	분신사바	33,495	공포
	92	스캔들	18,675	드라마/멜로
	101	내 여자친구를 소개합니다	14,047	멜로
2003년 (총 15편)	48	장화, 홍련	48,300	공포/스릴러
	61	폰	33,731	공포/스릴러
	78	오! 해피데이	20,078	코미디/멜로

출처: TPBO臺北票房情報網, KOTRA 글로벌 윈도우에서 재인용····**4**

4. http://www.globalwindow.org/gw/overmarket/GWOMAL020M.html?BBS_ID=10&MENU_CD=M10103&UPPER_MENU_CD=M10102&MENU_STEP=3&ARTICLE_ID=2040354

• FGD에서의 생생한 의견

　현지인을 대상으로 진행된 초점집단토의에서도 영화와 관련된 대만인들의 성향을 어느 정도 유추할 수 있었다. 우선, 영화의 기술적 수준에 대한 이야기를 들어 볼 수 있었다. 한국 영화의 기술력 혹은, "주연 배우의 외모가 뛰어나다."와 같이 '눈에 보이는 부분들'에 대한 좋은 평가가 나타났는데, 이는 앞선 조사들에서 언급된 바와 같이 할리우드를 좋아하는 대만인들의 모습으로 나타나고 있다. 그럼에도 불구하고 한국 영화에 대한 느낌이 각각 다

FGD를 통해 살펴본 한국 영화

대만과 비교하면, 한국 영화가 더 자세하게 잘 만들었어요. 영화 제작도 국제적인 수준이에요. 대만의 영화는 밖으로 판매하기 어려워요. 그렇지만 한국 영화는 할리우드에서도 참조하고 있고 국제화된 영화가 많아요.

<div align="right">(대만 성인 남성 2)</div>

저는 한국 영화의 촬영 기술이 좋고 일상생활에 매우 가깝다고 생각해요. 한국 영화를 보면 쉽게 몰입을 할 수 있거든요. 저는 한국 영화를 자주 보는 편은 아니지만 (만약 보게 된다면) 보통 공포영화를 많이 보고 학교 도서관에서 본적이 있고 DVD를 사서 보기도 해요.　　　(대만 남자 대학생 2)

〈아름다운 소리〉, 〈당신이 있으니까 좋다〉 등 감동적인 영화를 본 적이 있어요. 친구의 추천을 통해서 본 것이고 보통 방학 되자마자 영화를 챙겨 보는 편이에요. 주로 PPS 등을 통해서 한국 영화를 많이 보는 편이에요.

<div align="right">(대만 여자 대학생 4)</div>

〈대통령의 이발사〉를 본 적이 있었고 다른 영화는 단지 일부분만 봤어요. 선생님이 추천해서 본 것이고, 줄거리와 취재가 재미있었고 그중에서도 민족적인 의식을 많이 가지고 있는 것 같아요. 저는 (한국 영화를) 자주 보는 편이 아니에요.　　　(대만 남자 대학생 4)

르게 나타나고 있다는 점 역시 확인할 수 있었는데, "내용이 감동적이다."와 같이 감성적 부분을 높게 평가하는 모습이 동시에 나타나기도 하였다. 이는 내용적 측면 역시 대만인들이 영화를 볼 때 중요하게 여기는 부분이라는 점을 보여 준다. 단, 한국 영화가 민족적 색채를 지나치게 담고 있다는 의견도 있었는데, 남녀 간의 사랑과 같은 주제는 수용할 수 있지만, 민족성이나 정치적 이해관계가 포함된 내용은 크게 좋아하지 않는다는 것이다.

🎬 대만에서의 K-POP

대만에서의 한류가 K-POP을 통해서 시작되었다는 점을 고려해 볼 때, 한국 대중음악에 대한 분석을 심도 있게 살펴볼 필요가 있다. 대만에서의 K-POP은 가수 김완선과 장호철의 대만 활동으로부터 시작되었으며, 1990년대 2인조 남성 그룹 클론의 '쿵따리 샤바라'가 흥행에 성공하였다. 당시 대만의 음악시장은 드라마와 마찬가지로 주로 일본 음악의 영향력이 강하였으나 클론의 쿵따리 샤바라를 통해 일본 음악에 뒤지지 않는 한국 음악이라는 인상을 심어 주게 되었다(전성홍, 2006).

보다 최근에는 소녀시대, 슈퍼주니어, 서인국 등의 가수가 인기를 끌고 있다. 대만의 유명 음악사이트인 'GMUSIC'의 외국 음악 순위 차트를 보면 상위권에 위치한 노래들 대부분이 한국 노래임을 살펴볼 수 있다. 샤키라, 브루노 마스(미국) 아델, 일 디보(영국)와 같이 미국이나 유럽의 가수들과 미즈키 나나(水樹奈奈)와 같은 일본가수들도 보이지만 정준영(鄭俊英), CNBLUE, 2NE1와 같은 한국 가수들이나, 별에서 온 그대(來自星星的你)와 같은 드라마 OST도 순위권에 올라와 있는 모습을 쉽게 확인할 수 있다. 1980년대 까지 일본 음악과 팝송이 대세였던 대만에서 현재는 K-POP이 제일 선호되고 있는 것이다.

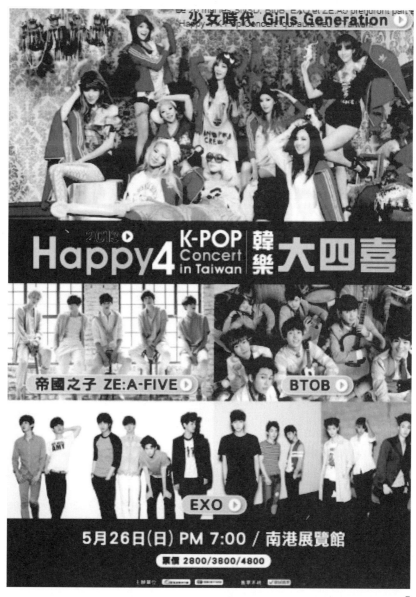

그림 2. 대만과 K-POP 가수 공동 콘서트 포스터···5

5. http://www.soompi.fr/media-tags/exo-planet-2/page/13/

순위	가수	음반명	제작사	국가
1	鄭俊英	首張同名迷你專輯	環球	한국
2	水樹奈奈	自由聖殿	金牌大風	일본
3	SUPER JUNIOR-M	SWING	愛貝克斯	한국
4	電影原聲帶	冰雪奇緣 (겨울왕국 중국OST)	環球	중국
5	電視劇原聲帶	來自星星的你 (별에서 온 그대)	SONY MUSIC	한국
5	CNBLUE	Can'tStop	華納	한국
7	2NE1	CRUSH	華納	한국
7	愛黛兒(Adele)	二十一歲	映象	영국
9	東方神起	神起樹語	愛貝克斯	한국
9	電視原聲帶	繼承者們電視原聲帶1 (상속자들)	華納	한국
9	電視原聲帶	繼承者們電視原聲帶2 (상속자들)	華納	한국
9	火星人布魯諾 (Bruno Mars)	情歌正傳	華納	미국
9	Toheart(INFINITE- WOOHYUN & SHINee-KEY)	首張迷你專輯	愛貝克斯	한국
9	EXO	XOXO(Kiss&Hug)	avex	한국
9	美聲男伶(Il Divo)	世紀之約 (L'Alba del Mondo)	SONY MUSIC	영국
9	少女時代	Mr.Mr.	環球	한국
17	電視原聲帶	主君的太陽韓劇原聲帶 (주군의 태양)	SONY MUSIC	한국
17	夏奇拉(Shakira)	魅惑夏奇拉	SONY MUSIC	미국

순위	가수	음반명	제작사	국가
17	EXO	12月的奇蹟	avex	한국
17	SUPER JUNIOR 東海&銀赫	奔馳快感	愛貝克思	한국

출처: http://www.g-music.com.tw/ (2014년 5월 2일 검색)

• FGD에서의 생생한 의견

현지인을 대상으로 수행한 초점집단토의 결과, 대만 대학생들의 경우, 주로 댄스곡에 대한 언급이 많았으며, '리듬감', '익숙한 멜로디' 등이 한류 음악에 대한 긍정적 인식에 영향을 미친 것으로 보인다. 이는 가사 내용에 대한 정확한 전달보다는 노래의 분위기와 같은 특성이 중요함을 보여 준다(김익기, 2013).

젊은 대학생들의 경우, 한국 음악을 듣게 된 계기로는 한국어 학습을 위해 듣기 시작하였으나 주위에서의 반응이 좋아지자 자연스럽게 듣게 되었다는 응답들이 있었다. 또한, 드라마나 영화, 온라인 게임의 OST에도 호감을 가지는 것으로 나타났다. 현지의 젊은 층들은 자신들이 한국 음악을 좋아하는 이유로 한국 음악의 추세가 경쾌한 리듬감에 있으며, 이러한 특성이 최신 경향에 잘 맞는다는 점을 말하고 있다.

FGD를 통해 살펴본 K-POP

나는 매일매일 한국 노래를 들어요. (왜 좋아합니까?) 경쾌감을 느낄 수 있을 것 같아서요. 중국어로 번역된 가사를 보면서 들어요. 가사까지 완벽하게 따라서 부를 수는 없지만 멜로디는 쉬워서 좋아요.

(어느 가수를 제일 좋아합니까?) 소녀시대, KARA, Miss A, 2PM 등을 좋아

하지만 거의 모든 그룹을 다 좋아해요. (대만 남자 대학생 2)

저는 한국 노래를 자주 듣는 편이에요. 소녀시대뿐만 아니라 다른 가수의 노래도 많이 듣고 있어요. 처음에 한류를 좋아해서 K-POP을 듣게 되었고 한국 음악 프로그램도 자주 보고 있는데, 매주마다 새로운 노래가 나오고 댄스도 사람의 관심을 이끌어낼 수 있는 것 같아요. 저는 K-POP 이외에 다른 나라의 음악들도 많이 듣는 편인데, 한국은 다양한 음악이 많이 있는 것 같아요. 저는 주로 YouTube에서 K-POP을 듣고 있어요. (대만 여자 대학생 2)

한국 음악을 많이 듣지는 않아요. 소녀시대의 노래를 들어 본 적은 있어요. 제 딸아이가 한국 노래를 좋아해서 듣게 되었어요. 저는 한국의 몇몇 아이돌 그룹 이름만 알아요. 예를 들어, 동방신기, 소녀시대 등입니다. 그중에서 저는 소녀시대의 노래와 춤을 참 좋아해요. 한국 가수들의 실력이 일본 가수들보다 나아요. (대만 성인 남성 4)

처음의 노래가 참 듣기 좋았는데 요즘은 댄스곡이 주로 나오니까 가사와 멜로디도 매우 취약하고 사람들이 한 번 들으면 바로 따라 부를 수 있지만, 오래 듣다 보면 지겨운 것 같아요. (대만 남자 대학생 3)

그러나 댄스곡에 대한 부정적 반응 또한 존재하였다. 특히 남자 대학생들 중에서는 소녀시대의 음악이 단순히 서양의 스타일을 답습한 것에 지나지 않아 아쉽다는 반응을 보이기도 하였고, 여자 대학생들 중에서는 처음과는 다르게 댄스 음악 이외의 다른 음악이 거의 없어 지루하다는 의견도 있었다.

2) 대만 한류의 영향력

앞서 언급한 한국 드라마나 K-POP에 대한 현지인들의 응답은 대만 현지에서 한류가 성공적으로 정착하였음을 보여 주고 있다. 초점집단토의에 참

여한 남학생은 한류에 대하여 잘 알고 있으며, "특히, 젊은 사람들에게 큰 영향을 주고 있으며, 대만의 번화가에 한국 문화가 가득 차있다."라고 응답 하였다. 그렇다면 한류는 대만 현지에 어떤 변화를 가져오고 있을까?

창(Chuang, 2012)은 한국 의류를 통해 대만 사람들의 한류 소비의 유형을 연구했다. 이 연구에 의하면, 대만에서 한국의 드라마를 보는 주 대상은 주부들이며, 한국 드라마의 영향력이 크다는 결과를 제시하고 있다. 그 이유로, 남자들에 비해 여자들이 유행에 민감하여 한국 드라마에 나오는 한국의 유행에 따라 가기 위하여 한국 의상을 구입한다는 점을 말하고 있다. 동시에 한국 옷의 품질이 중국제보다 우수하고 값은 일본제보다 싸기 때문이라고 한다.

2012년 무역투자진흥공사(KOTRA)가 대만 현지에서 진행한 설문조사에서는 반 이상의 대만인들이 한류 스타가 출연하는 TV 광고를 보고 제품을 구매하였다고 응답하였으며 그중 가장 주된 품목은 화장품이었다. 물론 한국제품을 구매하는 가장 큰 이유로는 우수한 품질과 저렴한 가격이라고 응답하였지만 드라마나 음악과 같은 한류 콘텐츠의 영향력이 존재함을 부정할 수는 없을 것이다.

초점집단토의의 결과에서도 이와 유사한 응답이 대부분으로 나타났는데, 30세 이상의 남자들을 제외하고 대부분 한국 옷을 구입해 보았다고 답하였다. 남성들은 한국 옷이 디자인이 예쁘고 질과 가격도 합리적이라고 이야기하고 있으나 여자들은 한국 옷이 질은 좋으나 가격이 조금 비싸다고 주장하고 있다.

한류가 대만 현지에 미친 영향은 한식에 대한 인기를 통해서도 확인할 수 있다. 요즈음 배우 이서진과 원로 배우들의 여행을 소재로 한 케이블 예능 프로그램 '꽃보다 할배'가 인기를 얻고 있다. 이들의 두 번째 여행지였던 대만에서 한류의 영향력을 살펴볼 수 있었는데, 식사거리를 마련하기 위해 방

문한 대만의 한 마트에서 김치와 라면 등 한국 식품을 판매하고 있었다. 대만에서 일본문화가 유행하였을 때 '아사히', '마일드 세븐' 등의 일본 식료품 등이 인기를 끌었던 것처럼 한류가 유행하는 현재 한국 식품에 대한 인기도 높아진 것이다. 이러한 한식에 대한 인기의 요인으로는 드라마 혹은 인기 스타의 영향력이라고 말할 수 있다(전성홍, 2006). 얼마 전 한국을 방문한 대만의 여배우 계륜미(桂綸鎂)는 "평소에 대만에서도 한국 음식을 즐겨 먹었다. 돌솥 비빔밥, 냉면, 떡볶이 등을 즐겨 먹었고 한국에서 삼계탕을 먹고 싶다."라고 말하기도 하였다···**6**. 타이페이의 딩시(頂溪) 역 부근과 시닝난루(西寧南路) 부근의 한국 거리에는 다양한 한국 식품과 한식당들이 몰려있다.

그림 3. 대만의 딩시(頂溪) 역 근처에 위치한 한국 상품 판매점(http://blog.naver.com/baifan0106/110157968940)

6. 조이뉴스, 2013년 1월 18일, "계륜미 "평소 한식 즐겨, 삼계탕 먹고 싶다" 내한 소감"
　(http://joynews.inews24.com/php/news_view.php?g_menu=701100&g_serial=718709&rrf=nv)

3) 대만의 반한류

대만에서는 2010년 11월 아시안게임 여자 태권도 49kg급 1차 예선에서 대만의 양수쥔 선수가 경기 도중 몰수패를 당하자 격렬한 반한(反韓) 운동이 발생했다. 게다가 2008년 3월 대만에서 열렸던 베이징 올림픽 야구 예선 경기 도중 대만 관중들이 '개고기의 나라 한국' 등 혐한(嫌韓) 내용이 담긴 플래카드를 들고 응원하여 한국인들의 심기를 불편하게 한 바 있다. 이외에도, 대만 언론들의 한국 여자 연예인에 대한 과도한 성형 및 성접대 의혹 보도는 한국과 대만 네티즌들 사이의 관계를 냉각시키기도 하였다.

보통 대만인들은 타국의 문화에 대해 관대한 편으로 여겨지지만, 한류에 대해 매우 강렬하고 호전적인 미디어 담론을 생산하기도 하였다. 2004~2005년경 대만의 언론은 "한국인이 할 수 있다면, 우리는 왜 못하는가! 새로운 한국의 세력은 경제에서 승리하기 위해 영화를 사용하고 있다."는 식의 담론을 경쟁적으로 생산하였다. 이는 한국의 성장과 한류가 대만인들에게 국제 정치·경제적으로 소외되어 있다는 생각을 갖게 한다는 점으로 생각할 수 있다(심두보·민인철, 2011).

그림 4. 대만에서 열린 제3회 월드베이스볼클래식(WBC) 한국전을 앞두고 대만 언론이 유행시킨 '봉타고려(棒打高麗)'. "한국을 방망이로 친다."라는 의미이다.

• FGD에서의 생생한 의견

반한류와 관련하여 대만의 남자 대학생들은 대부분의 대만 남자들이 한국을 좋아하지 않지만 진짜 반대하는 것이 아니라 특정 사항에 대해서만 반대하고 있다고 이야기하고 있다. 이외에도 특이한 점, 한류를 싫어하는 것이

반한류는 아니라는 인식을 가지고 있었다는 점이다.

대만 여학생들은 반한류의 감정에 대해 남학생보다 구체적인 응답을 보여주었다. 한국에 대한 무조건적인 반대보다는 특정 부분이나 사건 특히, 운동 경기와 관련된 부분에서 한국에 대한 불만이 있음을 말하였다. 또한 미디어의 과도한 보도에 대해서는 우려를 표현하고 있었다. 그러나 그들의 부모 세대가 경제적 부분에서 한국을 견제해야 한다고 말한 것을 들었던 경험 내지는 가족이나 주위 사람들 특히, 남성들이 한국에 대해 반대하는 입장을 가지

FGD를 통해 살펴본 대만에서의 반한류

(반한류에 대하여) 별로 반한류에 대해 들은 적이 없어요. 저는 한류를 좋아해요.
(대만 남학생1)

어떤 사람들이 한류를 반대하는 것을 봤었지만 '반한류'라는 구체적인 표현은 들은 적이 없어요.
(대만 남학생 4)

(반한류에 대하여) 들어 보지 못했어요. 한국을 싫어하는 사람도 꼭 한류를 반대하는 사람이 아니고, 비록 대만과 한국이 충돌이 있더라도 사람들이 그것 때문에 꼭 한국 대중문화를 싫어하게 되는 것은 아니라고 생각해요. (그럼에도) 젊은 사람들 중에 한류를 반대하는 사람이 많다고 생각해요.
(대만 남학생 2)

체육 경기가 있을 때 한국을 반대하는 의식이 나타난 것 같아요. 경기를 할 때 한국 사람의 행동이 대만 사람들의 분노를 일으킬 수 있는 것 같아요. 그러나 이것은 매체와 관계가 있다고 생각해요. 사람들은 진정한 사실을 몰랐을 뿐이죠. 매체가 한국 사람들의 행동을 거의 매일 보도를 하고 있고 사람들을 중립적으로 생각하기 힘들게 만들어요. 또한 몇몇 사람들은 한류가 '용돈을 지나치게 쓰게 만든다'는 이유로 고등학생들에게 안 좋은 영향이 있다고 생각하지만 그렇게 큰 문제는 아니라고 생각해요.
(대만 여학생 2)

고 있다고 생각한다고 말하였다.

대만과 한국은 공식적으로는 단교 관계가 지속되고 있지만 경제와 문화의 부분에서는 활발한 교류가 지속되고 있다. 특히, 한류는 두 나라가 여전히 밀접한 관계를 유지하고 있음을 보여 주는 대표적인 예라고 할 수 있을 것이다. 그러나 동시에 반한류 현상이 나타나고 있다는 점에서 두 나라 사이의 친밀한 관계를 증진시키는 것이 얼마나 어려운 일인지를 다시금 확인할 수 있다. 그러나 대만의 대중매체들이 생산해 내는 반한류 즉, 연예인, 한국 드라마, 음식 등에 대한 비하를 현지인들이 맹목적으로 수용할 것이라는 걱정은 일종의 '기우(杞憂)'라고 생각된다. 우리가 인터뷰를 진행했던 대만인들은 미디어의 호전성에 대하여 충분히 인식하고 있었고 한류의 부족한 점을 보완하여 더 수준 높은 문화가 될 수 있다는 조언을 하고 있었다. 심지어 대만 내 반한류의 시작으로 여겨지는 양수쥔 사건의 관련자들도 이제는 한국을 미워하지 않는다고 한다"[7]. '승풍파랑(乘風破浪)'이라는 말처럼 현재 대만에서의 한류는 분명 불안 요소를 가지고 있다. 그러나 이러한 불안 요소를 극복하고 대만과 한국 두 나라 간의 친교를 쌓을 수 있는 계기가 올 날을 기대해 본다.

3. 한류와 대만의 문화변동

한국의 대중문화가 대만에 진출하기 이전에 대만 현지에서는 일본과 미국의 대중문화가 영향력을 행사하였다. 특히 대만은 한국과 마찬가지로 냉전 시기 공산권에 대한 자유주의 진영의 보루로서의 역학을 수행하였기 때문에

7. 데일리안, 2014년 4월 17일, "대만 태권도 대부 "반한 감정? 양수쥔 때만 잠깐…""

미국식 상업주의 대중문화의 영향을 받았다고 할 수 있다.

하지만 대만의 대중문화에 가장 큰 영향을 미친 것은 미국보다 바로 일본의 대중문화라고 할 수 있다. 대만에서의 일본의 대중문화의 경우 한국, 중국과 달리 일본에 의한 식민지 지배 경험에 크게 반감을 가지지 않고 있다는 점과 애니메이션, 음악, 드라마, 영화 등 문화콘텐츠의 수준이 높다고 인식되었다는 점에서 그 성공 요인을 찾을 수 있다.

대만에서의 한류는 90년대 후반에 드라마와 K-POP으로 시작되었다는 사실을 고려해 본다면, 현지의 일본의 문화가 가지는 영향력은 한류가 극복해

FGD를 통해 살펴본 대만과 일본문화

어렸을 때에는 대부분 일본의 대중문화를 접했어요. 일본의 식민지라는 과거의 경험이 있어서 그런지 몰라도 일본의 대중문화는 친근감이 느껴졌어요. 초등학교, 중학교 때 일본의 음악, 만화, 애니메이션이 정상에 올랐었어요.

<div align="right">(대만 남학생 1)</div>

일본과 미국은 대만에게 큰 영향을 주었어요. 한류는 이제부터 시작하는 것이에요.

<div align="right">(대만 성인 남성 3)</div>

대만은 50년 동안 일본의 식민지였어요. 이것이 뿌리가 있는 것이고 한류는 그저 살짝 날아가는 것인 것 같아요. 일본의 영향이 깊고 커요.

<div align="right">(대만 성인 남성 1)</div>

저는 일본문화에 관심이 많아요. 저는 매일 일본의 정치, 경제적 상황을 지켜봐요. 하지만 요즘 대만에서는 일본 드라마와 노래가 이전처럼 그리 유행하지 않는 것 같아요. 점차 일본의 경쟁력이 떨어진다고 생각해요.

<div align="right">(대만 성인 남성 4)</div>

야할 일종의 과제로 파악될 수 있다. 다시 말해, 한류의 도입 이후 대만 현지의 대중문화가 어떻게 변화했는가를 살펴보는 것은 한류의 영향력이 일류(日流) 만큼의 영향력을 행사하고 있느냐를 살펴보는 것이 될 것이다.

우선 일본문화는 대만 현지인들이 느끼는 '친근감' 내지는 '뿌리'라는 표현에서 확인할 수 있듯이 대만 현지에 가장 먼저 도입된 문화라고 할 수 있다. 또한 여전히 대만 현지에서 큰 영향력을 행사하고 있다.

반면, 홍콩 영화, 드라마로 대표되는 중국문화는 현재나 과거 모두 큰 영향력을 가지지 못하는 것으로 보인다. 한국의 대중문화 즉, 한류의 경우 도

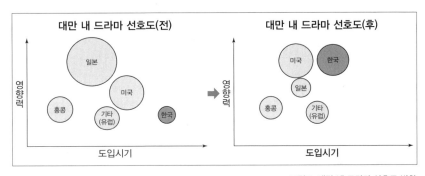

그림 5. 대만 내 드라마 선호도 변화

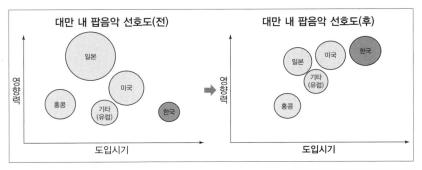

그림 6. 대만 내 팝음악 선호도 변화

입 시기는 가장 늦었지만 단기간에 그 영향력이 급상승한 경우로 말할 수 있는데, 특히 드라마, 영화, 음악 등의 분야에서 일본문화의 영향력을 앞서나가고 있는 상황으로 볼 수 있다. 이러한 변화는 주로 30대 이상의 성인층과 20대 젊은층 사이의 비교를 통해서도 살펴볼 수 있다. 이들은 모두 이전에 일본문화를 경험하였고 그에 대한 높은 호감도를 가지고 있었다. 성인층들은 여전히 일본문화를 가장 선호한다고 응답한 반면, 젊은 층들은 가장 선호하는 문화로 한류(특히 남성), 미국, 일본 등 다양한 응답을 보여 주고 있다.

FGD를 통해 살펴본 대만의 문화변동

현재 일본 드라마는 그리 유행하지 않아요. 일본 노래도 전에처럼 그리 인기가 많지 않아요. 점차 일본의 경쟁력이 떨어진다고 생각해요.

(대만 성인 남성)

일본의 대중문화는 만화, 애니메이션과 같은 부분에서 전 세계에서 유명할 정도로 발전하였어요. 한국은 이러한 측면에서 일본보다 덜 발전된 것 같아요. 하지만 한국은 드라마에서 일본의 드라마보다 훨씬 좋은 평가를 받고 있어요.

(대만 20대 남성)

K-POP을 제일 많이 들어요. 고등학교 때 〈꽃보다 남자〉 드라마의 주제곡을 듣고 나서 너무 좋아서 그때부터 한국 노래를 듣기 시작했어요. 한국 노래의 멜로디가 너무 듣기 좋고 한 번 들어도 바로 기억할 수 있어서 좋아요.

(대만 20대 여성)

제5장

홍콩

한류와 아시아
팝문화의 세계화

1. 홍콩의 팝문화

세계 경제와 문화의 이동이 빈번한 홍콩은 국제도시로서 동서양의 문화교류를 촉진시켰다. 홍콩 전체 인구의 95%는 중국계로 주로 광둥어가 통용되고 중국어와 영어는 공용어이다. 홍콩의 문화는 일찍이 유럽, 미국, 일본문화의 영향을 많이 받았으며 현지인들은 이문화에 대한 수용이 일상화되었다. 이들은 다양한 수용 경험으로 인해 발전된 홍콩의 문화적 취향 및 식견에 대한 자부심도 크다. 따라서 홍콩인들은 외국의 문화와 미디어 프로그램을 개방적이고 적극적인 태도로 수용하고 있다.

홍콩은 일본과 함께 1970년대부터 1990년대 초반까지 아시아 문화산업의 중심지였다. 언어와 전통적 생활양식 등 홍콩의 문화는 중화권 문화권역에 바탕을 두고 있지만 160년간 영국의 통치로 인해 홍콩은 선진국의 팝문화를 일찍 수용할 수 있었다. 이로 인해 홍콩은 동서양 문화의 혼종화를 이루는 문화적 역량을 갖추었다. 또한 국제적 기업의 투자, 인력자원, 제작 시스템 등 팝문화 산업의 성장을 촉진하는 환경적 요인에 따라 홍콩의 팝문화는 아시아 지역에서 일본과 함께 팝문화 산업을 선도할 수 있었다. 1960년대부터 홍콩의 영화산업은 아시아 국가들과의 지속적인 공동제작을 통해 아시아 영화산업의 발전을 이끄는 중심적 역할을 하였다. 1980~1990년대 홍콩의 문화산업은 아시아를 비롯한 세계무대로 확산되었으며 칸토팝(Cantopop)과 영화는 홍콩문화의 대표적 상징이 되었다.

하지만 홍콩의 팝문화 산업은 1990년대 후반에 홍콩이 중국에 반환된 후 쇠퇴하였다. 문화산업이 개방되기 전 중국에는 홍콩의 문화콘텐츠를 지속적으로 발전시킬 수 있는 환경이 마련되지 않았다. 중국 내에는 미디어 프로그램에 대한 규제가 강했고 국제 팝문화 환경에 대한 이해 및 국제적 네트워크가 활성화되어 있지 않았다. 이로 인해 홍콩의 주요 문화산업 분야의 인력자

원의 일부는 외국으로 떠났으며 영화와 방송 프로그램에 대한 투자도 줄어 질적으로 성장하지 못했다. 콘텐츠의 내용도 환경적 변화에 맞춰 중국과 중화 문화권역 수용자를 대상으로 제작되었다. 즉 1997년 홍콩의 중국으로의 반환은 글로벌화되었던 홍콩의 팝문화 산업이 중국 지역 문화에 적응하며 글로컬 문화로 변모하는 계기가 되었다.

홍콩은 중국과의 CEPA 협약[1]으로 경제뿐 아니라 문화산업에서도 중국 시장을 타겟으로 하여 문화상품을 기획, 제작하고 있다. CEPA 협약 이전에도 홍콩과 중국 양지의 영화 합작은 비교적 활발했다. 하지만 CEPA 이후로 두 지역은 「영화기업 경영자격 진입 잠행 규정」, 「외상투자 영화관 잠행 규정」 등의 보충규정을 마련하여 공동제작 영화의 편수를 늘리고 각 지역에서 영화관을 개조하는 사업이 증가하였다[2].

최근 제7차 CEPA 보충 협정에서는 홍콩 정부가 지정한 6대 육성산업(의료서비스, 시험인증서비스, 환경, 혁신기술, 문화콘텐츠, 교육산업)에 대한 지원책을 추가하였다. 홍콩의 문화산업의 발전을 지원하는 정부기관인 크리에이트 홍콩(Create Hong Kong)은 광고, 패션, 건축, 출판, 영화, 음악, 게임, 방송 등의 영역을 관장하고 있으며, 크리에이트 홍콩은 과거 텔레비전과 엔터테인먼트 산업 위주로 문화산업을 지원했던 TELA(Television and Entertainment Licensing Authority)에 비해 디자인과 출판 등으로 지원 영역을 확대하였다[3].

홍콩은 아시아를 넘어 중화권 문화가 전파되어 있는 세계 전 지역으로 방송 프로그램을 수출하고 위성 및 케이블을 통해서 프로그램을 송출하는 등

1. CEPA: The Closer Economic Partnership Arrangement between Hong Kong and the Mainland, 홍콩-중국 간의 경제긴밀화 협정
2. 영화진흥위원회, 2008년 7월 24일, [중국] 중국과 홍콩의 영화합작 현황, 보충 규정은 홍콩과 마카오의 서비스 제공자가 중국의 비준을 얻은 후에 대륙에서 독자기업을 설립하여 중국 국산영화를 발행하거나 합자, 합작, 독자의 형식으로 영화관을 개조 및 경영할 수 있도록 허가했다.
3. http://news.khan.co.kr/kh_news/khan_art_view.html?artid=201312132039235&code=960100

중화 문화의 확산에 중심적 역할을 하고 있다. 홍콩의 방송 프로그램 송출은 말레이시아나 인도네시아에서도 한류를 접할 수 있는 기회가 되었다. 홍콩의 방송 프로그램은 영어와 중국어 채널을 운영하는 2개의 지상파방송국 TVB과 ATV와 5개의 유료 TV 플랫폼 —Star TV가 운영하는 Hong Kong Digital TV, TVB 소유의 Galaxy Satellite Broadcasting, 영국 회사 Elmsdale, 대만 유료 TV 회사 Pacific Digital Media, 인터넷 회사인 Sino-i.com 소유의 Hong Kong Network TV— 등을 통해 방송된다"[4].

TVB는 홍콩 최초의 민영 지상파 방송사로 방송시장에서 점유율이 매우 높으며 자체 제작한 방송물 위주로 편성한다. 홍콩에서 시청률이 높은 드라마의 대부분은 TVB에서 제작하였다. 홍콩의 TV 채널의 주 시청자는 중장년층으로 이들을 위해 외국에서 수입한 방송 프로그램은 광둥어로 더빙하고 중국어 자막을 삽입하는 경우가 많다. 이렇게 현지화된 방송 프로그램들은 중국계 인구가 많은 동남아시아 국가에 수출되거나 위성채널을 통해 전파된다. ATV는 아시아 지역 내 해외 방송 프로그램을 주로 방영하며 다수의 한국 드라마를 방영한다.

2013년에 홍콩TV(HKTV)는 지상파 방송으로 개국을 요청하였으나 홍콩 정부에서 불허하였다. 이에 대해 기존 지상파 방송사 채널 외에 다양한 채널을 원했던 홍콩 시민들은 "창조산업의 발전을 방해하는 조치"라며 정부의 결정에 반대하는 시위를 벌였다"[5][6].

1990년대 이후, 홍콩의 음악산업은 가시적인 변화를 나타내지 못하고 있

4. http://www.kocca.kr/knowledge/trend/abroad/1250069_3315.html
5. FGD 조사에 따르면 홍콩인들은 TVB의 독점적 점유율에 거부감을 느끼고 있었다.
 (홍콩의 팝문화는) 한 인기있는 텔레비전 방송사에 의해 컨트롤되는데, 그 방송사(TVB)는 모든 팝문화계의 종사자들(음악기획사 등)에 영향력을 미칩니다. 우리(시청자)들은 똑같은 형식의 드라마, 음악, 영화를 보게 되고 우리는 홍콩의 팝문화에 자부심이 없습니다.(20대 남성 4)
6. http://news1.kr/articles/1369733

으며 현지인들은 주로 외국의 음악을 소비하고 있다. 홍콩은 지리적 특성상 전 세계 음악을 다양하게 접할 수 있는 글로벌 음반 회사의 주요 유통지이기도 하다. 중국으로 반환된 후 홍콩에서 광둥어 사용이 점차 감소되면서, 칸토팝이라 명칭되는 홍콩의 팝음악의 영향력도 낮아졌다. 특히 현지의 청년층에서 광둥어를 구사하지 못하는 인구가 늘어나면서 전체적으로 칸토팝의 소비는 줄어들고 있다. 서구와 일본의 영향으로 현지인들은 록음악 장르를 선호하며 대만의 팝음악도 지속적으로 소비한다.

현재 홍콩에서 유행하고 있는 K-POP은 홍콩과 한국 간의 문화교류가 증가할 수 있는 계기가 되었다. K-POP은 현지에서 기존에 유행하였던 J-POP(Japanese-pop)과 차별되는 특성으로 인해 10~20대에게 인기가 높다. 또한 K-POP은 현지에서 댄스음악 장르를 활성화시키고 있으며, 한국의 솔로 가수나 그룹의 퍼포먼스 및 패션 스타일은 현지의 팝음악 가수와 그룹에게도 영향을 미쳤다.

2. 홍콩 한류의 현황

1) 홍콩 한류의 도입

한국 방송 프로그램은 1990년대 중반부터 홍콩과 한국 간의 방송산업 교류와 케이블 채널 구축으로 인해 홍콩에 전파되었다. 홍콩은 대만과 중국으로부터 현지에서 유행하는 외국 방송 프로그램을 정식으로 수입하거나 또는 불법적인 방법으로 외국 방송 프로그램을 수용하기도 한다[7]. 대만이나 중국을 통해 홍콩으로 유입된 한국 방송 프로그램의 경우에는 초기에는 한국

7. 전문가 인터뷰.

어 자막이 없이 광둥어로 더빙이 되어 한국 방송 프로그램에 대한 인지도가 낮았다. 1990년대 후반부터 MTV와 중국 내에서 한류가 확산되기 시작하며 홍콩인들도 자연스럽게 한국의 드라마, 영화, 팝음악을 접하기 시작하였다. 이후 TVB, ATV, Pay TV, I-cable 등의 방송 채널과 DVD, 인터넷 등의 미디어를 통해 한류를 적극적으로 수용하고 있다. 한국 드라마, 영화, 팝음악 콘텐츠는 1990년대 후반부터 답보 상태였던 홍콩의 문화산업 콘텐츠를 대체할 수 있는 해외 문화콘텐츠 중 하나가 되었다. 한류 콘텐츠의 질적 수준이 향상되면서 현지에서 유행하는 팝문화로 정착되었다.

홍콩의 한류 수용자들의 정서와 가치관에 따라 홍콩의 한류는 중국과 차이점을 보인다. 홍콩의 한류 수용자들은 한류의 유입과 현지 내 한류의 확산에 대해 '외국의 팝문화가 수유입되고 유행하는 현상'이라는 매우 자연스런 현상으로 인식한다. 한류는 홍콩에 존재하는 해외의 팝문화 중 하나로 홍콩 팝문화의 다양성을 촉진시킨다""[8]. 중국 정부가 한국 방송 프로그램의 방영을 규제하였던 것과 달리 홍콩에서는 공식적인 규제를 실시하지 않았다. 하지만 현지 내에 한류의 영향력이 고조되면서 홍콩의 팝문화가 성장할 수 있는 기회가 감소될 것을 우려하고 있다. 현재 홍콩은 일본과 한국의 팝문화 성장에 자극을 받아 홍콩 문화산업의 글로벌화를 재건하려 노력하고 있다.

〈표 1〉과 같이 2011년 한류의 경험률과 선호도 조사 결과 홍콩은 한류의 성숙 지역으로 한류 종합 경험률(56.7%)과 한류 선호도(4.34/7점 만점) 면에서 아시아 12개국 중 7위를 차지하였다. 장르별로 살펴보면 드라마 경험률 70.7%, 영화 경험률 61.3%, 그리고 대중음악 경험률 48.5%를 나타내었다.

홍콩인들은 한류를 계기로 드라마, 영화, 팝음악 및 한류 관련 상품을 통해 한국문화를 일상적으로 수용하기 시작하였다. 한국의 전통과 현대문화도

8. FGD 조사.

<표 1> 홍콩의 한국 드라마·영화·대중음악 경험률(단위: %)

	드라마 경험률	영화 경험률	대중음악 경험률
홍콩	70.7	61.3	48.5

자료: 국가브랜드위원회·KOTRA·산업정책연구원, 2011, 「문화 한류를 통한 전략적 국가브랜드맵 작성」.

한국 드라마, 영화, 팝음악의 유행과 함께 광범위하게 한국의 문화와 한국을 알리고 있다. 한류의 유행은 한국 제품의 선호도 증가와 함께 한국 기업들이 해외에 진출할 수 있는 기회가 되었다. 2010년부터 홍콩의 한류는 한국의 음식, 전통, 언어문화와 캐릭터산업 등이 성장하기 시작하였고 현지 내에서는 이와 관련한 한국 음식점 및 어학원의 수가 증가하는 등 한류를 경험할 수 있는 범위가 확대되었다"[9]. 이는 한류의 인지도 상승뿐만 아니라 현지에서 한국 기업과 현지 산업이 성장할 수 있는 기회가 되었다. 한류는 홍콩에서 '한국의 팝문화가 세계적으로 유행하는', '10대의 문화' 현상으로 인식되며 소비 정도의 차이와 상관없이 한류는 현재 홍콩에서 유행하는 문화이다"[10].

2) 홍콩 한류의 현황

🎬 한국 드라마

홍콩에 첫선을 보인 한국 드라마는 〈모래시계〉로 1995년에 방영되었다. 이후 홍콩 지상파 및 위성채널(스타TV) 사업자들이 한국에서 인기를 끈 작품들을 수입하여 방영하면서 한국 드라마의 선호도가 점차 높아지기 시작하였다"[11]. 초창기 수입된 한국 드라마들은 현지 성우의 더빙을 입혀 방영되었

9. 한국콘텐츠진흥원, 2010, 홍콩 한류 결산.
10. FGD 조사.

기 때문에 시청자들은 한국 드라마로 인식하지 못한 경우가 많았다. 현재는 한국 드라마가 독자적인 위치를 확고히 하였고, 인기 있는 드라마의 경우 한국 배우 팬클럽이 생기기도 한다. 현재 홍콩에서 인기 있는 한국 드라마 장르는 사극, 가족극, 로맨틱코미디 등이다.

한국 드라마로 인해 홍콩에 한국문화가 소개되면서, 한국 드라마는 특히 홍콩인들이 가지고 있던 한국에 대한 부정적인 인식을 바꾸는 데 큰 공헌을 하였다. 1990년대까지만 해도 홍콩인들은 한국 여성의 사회적 지위가 매우 낮기 때문에 다수의 여성이 가정폭력을 당하거나, 불평등한 대우를 받는다고 믿었다. 이러한 편견은 대개 '아는 사람'이나 미디어를 통해 형성된 것이었는데 한국 트렌디 드라마와 가족극이 방영되면서 이러한 편견은 많이 줄어들었다. 또, 한국 사극은 한국에 대한 호기심을 자극하였다. 〈대장금〉은 홍콩에 방영된 한국 드라마 중 가장 인기 있는 드라마로 꼽힌다. TVB 채널에서 〈대장금〉의 최고 시청률은 47%를 기록할 정도로 인기가 높았으며, 이로 인해 홍콩 시청자들은 한국 전통문화와 한식에 큰 관심을 보였다. 특히 한식은 웰빙 식품으로 널리 알려지게 되었다…[12].

한국 드라마는 지상파 및 케이블 방송뿐 아니라 인터넷을 통해서도 활발히 전파되고 있다. 한국 케이블 방송인 tvN은 홍콩에서도 인지도가 높으며, 동영상 공유 사이트인 유튜브(YouTube), 투도우(Tudou) 등을 통해서도 한국 드라마를 소비하는 사람이 많다. 인터넷을 통해 드라마를 보는 현지 팬들은 여러 웹사이트에서 드라마에 대한 의견을 교환하면서 한국에 대한 정보를 교환하는 모습을 보인다. 한국 드라마 팬들 간의 소통은 대개 현지어를 통해 이루어지는 경우가 많다. 하지만 일부 적극적인 팬들은 영어를 사용하여 다른 나라에 있는 한국 드라마 팬들과 한국을 주제로 소통하거나 한국문화에

11. 동아일보, 1995년 2월 9일.
12. FGD 조사.

대한 정보를 공유한다.

• FGD 분석

FGD 조사 참여자들은 한국 드라마가 홍콩 드라마에 비해 흥미롭다고 생각하였다. 하지만 드라마에서 다루는 주제가 남녀 간의 사랑으로 편중되어 있기 때문에 금세 식상해지는 경향이 있다고 지적하였다. 또, 대부분의 한국 드라마가 너무 자극적인 소재를 사용하거나 편수가 많아서 지속적으로 관람하기 힘든 면이 있다고 답하였다.

또한 한국 드라마에 등장하는 여성 배우들을 통해 한국 여성들의 미에 대한 지나친 집착을 느꼈다는 조사 참여자도 있었다. 한류 스타들의 아름다움은 한국산 화장품이나 패션용품에 대한 수요를 높이는 요인임과 동시에 한국에 대한 부정적인 인식을 불러일으키는 요인이기도 하였다. 외모에 대한 지나친 집착이나 성형수술로 만들어진 미인 등 한국 여성에 대한 부정적인 이미지는 한류의 부정적인 결과로 인식되었다.

FGD를 통해 살펴본 한국 드라마

나는 항상 한국 드라마를 집에서 주말에 본다. 한국 드라마를 보는 이유는 홍콩 드라마를 정말로 보기 싫기 때문이다. 그리고 한국 드라마가 홍콩에서 제작된 드라마보다 재밌고 흥미롭다고 생각하기 때문이다. 한국 드라마의 대부분은 로맨틱한 사랑에 관한 것이다.

(20대 여성 3)

〈대장금〉, 〈공부의 신〉, 〈식객〉 등의 드라마를 봤다. 주인공들은 매우 드라마틱하고 항상 많이 울거나 또는 웃는다. 주요 인물의 스토리는 매우 불행하다. 그렇지만 어떤 방법으로 주요 인물은 항상 싸워서 목표를 이룬다. 한국 드라마의 대부분은 사랑과 관계에 대한 것에 초점이 맞추어져 있다.

(20대 남성 2)

한국 드라마들은 참신하고 표현이 매우 고상하다. (시크릿가든처럼) 드라마에서와 달리 한국 여성들은 현실에서는 우세한 것 같지 않다. (20대 남성 4)

나는 한국 드라마를 사랑한다. 한국 드라마의 주제는 홍콩, 싱가폴, 대만, 중국 드라마의 것보다 훨씬 재밌다. 한국 드라마의 주제는 매우 고유한 것이다. 나는 한국어 능력을 향상하기 위해 하루에 2시간 정도 한국 드라마를 본다. 한국 배우들은 매우 프로페셔널하다. (30대 이상 여성 2)

내가 일본 드라마를 좋아하는 이유는 줄거리가 섬세하고 주제가 일본사회를 반영하듯 약간 어두운 면이 있기 때문입니다. 이런 점은 홍콩 드라마와 한국 드라마에서도 찾아볼 수 없습니다.
한국 드라마에 관해 얘기하면 홍콩 드라마와 실제 비슷한 점이 많은데, 홍콩 드라마에 나타나는 상투적인 문제점이 한국 드라마에도 나타납니다.

(30대 이상 남성 2)

🎬 한국 영화

홍콩 영화는 1980년대까지만 해도 한국에서 절대적인 인기를 구가하였다. 홍콩의 영화배우 및 가수들은 한국의 TV 광고에 출연할 정도로 인기가 높았다. 이 시기의 홍콩 영화는 주로 액션 장르로서 코믹 또는 로맨틱한 요소가 포함되었으며 영화 속 장면의 일부는 한국에서 패러디될 정도였다. 현재 한국 영화의 중견 감독 중 상당수가 청소년기 접했던 홍콩 영화로부터 영향을 받았다고 회고한다.

그러나 1997년 홍콩의 중국 반환 이후 홍콩 영화의 인기는 홍콩뿐 아니라 아시아 전역에서 하락하였다. 이제 홍콩 영화시장의 대부분을 할리우드 영화가 차지하고 있을 정도로 홍콩 영화는 쇠락하였다. 반면에 한국 영화는 1990년대부터 급성장하였고, 그 결과 한국 드라마와 함께 한국 영화는 한류

의 확산을 가능하게 하였으며 해외의 대표적 영화제에서 여러 차례 수상하는 등의 성과를 이루었다…13.

한국 영화는 2001년부터 극장 상영 외에도 DVD를 통해 홍콩에 소개되었다. DVD의 경우 한국에서 흥행한 영화가 불법적으로 유포되어 공식 집계가 되지 않는 경우가 많다. FGD 조사 참여자들은 극장보다는 친구에게 전달받은 DVD를 통해 한국 영화를 관람한 경우가 대부분이었다. 한국 영화는 〈엽기적인 그녀〉와 같은 인지도 있는 작품이 아닌 경우 흥행이 쉽지 않고, 유명 배우가 출연하지 않는 이상 인기몰이에 한계를 보인다. 이는 한국 영화가 재미없기 때문에 관객이 적다기보다는 불법 DVD가 만연한 탓으로 보인다.

• FGD 분석

FGD 조사 참여자들은 한국 영화의 수준이 높다는 데에 대체로 동의하였으며, 영상미뿐 아니라 내용면에서도 감동적인 작품이라고 언급하였다. 드라마와 마찬가지로 한국 영화 역시 한국에 대한 편견을 일소하는 데 일조하였다. 하지만 한국 영화 자체의 브랜드 파워는 높지 않았다. 장기간에 걸쳐 방영되는 드라마와 달리 영화는 몇 시간 내에 압축적으로 내용을 전개하기 때문에 한국문화에 대한 지식이 전무한 사람에게는 향유에 걸림돌이 있다는 평도 많았다. 따라서 홍콩의 한국 영화 소비자들은 액션, 코미디 등 문화적 맥락이 적은 영화를 보거나 좋아하는 배우가 출연하는 영화를 보는 경우가 많았다. 홍콩에서 널리 알려진 한국 영화는 〈엽기적인 그녀〉, 〈마더〉, 〈하모니〉, 〈조폭마누라〉, 〈미녀는 괴로워〉, 〈도둑들〉 등이며, 현지에서 선호하는 영화배우는 전지현, 송혜교, 이영애, 지진희, 비(Rain) 등이다.

13. 홍콩에서 한국 영화는 2010년 '제4회 아시아 필름 어워드(AFA)'에서 〈마더〉가 최우수영화상, 여우주연상, 각본상 수상. 박찬욱 감독의 〈박쥐〉는 시각효과상 수상.

FGD를 통해 살펴본 한국 영화

한국 영화는 매우 로맨틱하고 슬프면서 코믹적 요소가 동반한다. 그렇지만 한국 영화들은 (내용적인 면에서) 매우 유사하다. 슬픈 영화에서 항상 몇 사람이 암으로 죽는다. 한국 영화를 보러 갈 것인데, 가장 중요한 점은 매력적인 줄거리이다. 1년에 한두 편 정도 한국 영화를 극장이나 인터넷으로 본다.

(20대 남성 1)

한국 영화에 대한 인상은 영화 제작자(감독)들이 따뜻한 감성을 지녔고 그리고 보다 많은 디테일을 스토리에 포함하고 있으며 감동적이고 의미 있다는 것이다.

(30대 이상 남성 2)

몇 년 전에 다수의 한국 영화가 홍콩에서 상영되었다. 나는 만약 내가 흥미를 느끼면 영화관에서 볼 것이다. 때로는 스타 때문에 때로는 스토리 때문에.

(30대 이상 남성 3)

나는 한국의 예술영화에 매우 감동을 받았다. 그렇지만 나는 감독이나 배우에 대해 많이 아는 정도의 팬은 아니다.

(30대 이상 남성 4)

나는 한국 영화들을 전에 봤지만 드라마를 보는 것을 선호한다. 이유는 영화는 1시간 30분동안 이어지는데 가끔 문화적인 차이로 인해 이해하기 어려운 부분이 있기 때문이다. 나는 보통 장르가 익숙하거나 유명한 배우들이 출연하는 영화를 본다.

(30대 이상 여성 1)

🎬 한국의 팝음악

K-POP은 현재 홍콩에서 한류를 선도하고 있으며, 유튜브, MTV, 인터넷, 모바일 다운로드 등 다양한 경로를 통해 소비되고 있다. 홍콩인들은 K-POP을 화려한 퍼포먼스를 선보이는 음악으로 인식한다. 특히 K-POP 뮤직비디오에 담긴 드라마적인 서사는 언어적 한계를 넘어선 표현력을 가진 것으로 평가된다. 세련된 영상미와 표현력은 한국 가수들이 잘 다듬어진 '프로'라는

인식으로 이어져 한국 전반에 대한 긍정적인 인식을 향상시키고 있다. 홍콩에서 인기 있는 K-POP은 아이돌 그룹 음악이나 주로 드라마 삽입곡인데, 드라마 삽입곡은 발라드가 대부분이다.

K-POP 팬들은 본인이 좋아하는 스타의 사진과 음반을 구입하기 위해 공동구매를 하는 경향이 있는데 이를 위해 팬클럽, SNS의 K-POP 스타 팬페이지, K-POP 관련 인터넷 사이트를 주로 이용한다. 홍콩의 유명 쇼핑몰인 하버시티 내 대형 음반 매장에서는 K-POP 카테고리를 만들어 한국 음반 및 영화 DVD를 판매하고 매주 인기 있는 음반을 소개한다. 비록 많은 한류 팬들이 음원 및 DVD등의 관련 상품을 불법으로 구하는 경우가 빈번하지만 K-POP은 정품 구매율이 높고 유행하는 상품이다. SINO 마켓은 한류 콘텐츠 관련 제품의 정품과 불법 복제품 모두를 다루는 쇼핑몰로서 청소년들이 자주 방문하는 장소이다.

• FGD 분석

조사 참여자들 대다수가 최근 홍콩 음악계에 K-POP의 영향력이 크다고 답하였다. 신진 가수들의 대다수가 K-POP 스타일의 음악을 따라하는 경우가 많다. 하지만 오랜 기간 동안 훈련받아 온 한국 가수들에 비해 현지 가수들은 단기간에 훈련을 마쳐 숙련도가 부족한 탓에 현지 팬들에게 지지를 얻지 못하고 있다. 이를 볼 때 이제 한국 아이돌 그룹은 자신만의 영역을 확고히 한 것으로 평가할 수 있다. 또한 드라마에 비해 단순한 한국어를 가사로 사용하기 때문에 한국어 학습의 첫 단계로서 K-POP을 선택하는 사람이 늘어나는 현상도 나타나고 있다.

슈퍼주니어, 원더걸스, 소녀시대의 음악을 들었다. 그들의 노래는 멜로디가 매우 기억하기 쉽고 코러스의 대부분이 영어로 되어 있다. 이런 점 때문에 홍콩에서는 그들의 음악을 'brainwashing song'이라고 하지만 이는 긍정적인 의미이다.

<div align="right">(20대 남성 2)</div>

내가 좋아하는 가수의 음악과 발라드를 주로 듣는다. 처음에 한국 음악은 'brainwashing' 음악이었는데 IU의 '좋은 날'을 들으면서 한국 음악을 듣기 시작했다. 그 후 드라마 〈드림하이〉를 보고 그 삽입곡을 들었다. 몇몇의 사람들은 한국 음악을 'brainwashing song'이라 하지만 나는 매일 한국 음악을 듣는다.

<div align="right">(20대 남성 4)</div>

나는 한국 음악을 듣지 않았는데 슈퍼주니어의 'sorry sorry'를 매우 좋아하게 되었다. 한국 아이돌 그룹들은 노래도 잘하고 춤도 잘 춘다. 그들은 무대에서 강한 카리스마를 나타낸다. 현재 일주일에 한 번 꼴로 한국 음악을 듣는다. 멜로디 라인이 기억하기 쉽고 춤도 매우 좋다.

<div align="right">(20대 여성 1)</div>

매일 한국 음악을 듣는다. 첫인상은 멜로디가 기억하기 쉽고 춤이 굉장히 좋다는 것이다. … 가수들은 훈련이 잘 되어 있고 노력을 많이 한 것처럼 보인다.

<div align="right">(20대 여성 4)</div>

비록 내가 한국 팝문화에 대해 잘 알지 못하지만 한국과 홍콩의 팝음악은 다르다. 유사점은 아이돌을 육성하는 데 목적을 두고 그들의 외모와 분위기, 퍼포먼스가 다수에게 수용될 수 있도록 한다. 또한 이익을 내기 위해 섹스어필한 분위기도 연출한다. 반면 홍콩은 한국처럼 10대의 보이, 걸그룹이 많지 않다.

<div align="right">(30대 이상 여성 2)</div>

3) 홍콩 한류의 영향력

한류가 유행한 결과 홍콩인들은 한국과 한국인에 대해 새롭게 인식하기 시작하였다. 기존의 부정적 이미지는 희석되고, 한국문화 전반에 대한 관심이 높아졌다. 또한, 한국을 지속적으로 발전하는 나라로 인식하였다. 이러한 과정에서 '문회보(文匯報)', '사우스 차이나 모닝포스트(South China Morning Post)', '대공보(大公報)' 등 홍콩의 주요 언론이 수행한 역할이 지대하였다. 홍콩 주요 일간지들은 2005년부터 한류의 유행을 보도하면서 한국과 한국문화에 대한 인지도를 향상시키는 데 일조하였다"**14**.

한류의 영향력은 홍콩의 일상 문화에서도 명백히 나타난다. 음식, 패션 등 다양한 영역에서 한국 상품은 환영받고 있다. 특히 홍콩은 미각의 도시라고 칭해질 정도로 식문화가 발달한 곳인데, 한식은 〈대장금〉의 성공 이후 웰빙 푸드로 받아들여졌으며, 홍콩 내에서도 한식을 취급하는 음식점이 여럿 생겨났다.

한류 관련 상품은 홍콩 내에서 다양한 경로를 통해 유통되고 있다. 한류의 유행과 함께 한국의 화장품 산업은 아시아 지역에서 급속도로 수출이 증대되었는데, 홍콩 역시 한국 화장품의 소비가 높으며 시내에 한국 화장품 브랜드의 매장들이 위치하고 있다. 한국식 웨딩 촬영은 한국 드라마의 영향으로 인해 홍콩인들에게도 널리 보급되었으며, 특히 예비부부들이 드라마에서 본 한국의 명소들을 웨딩 촬영 장소로 선호하는 등 그 파급효과가 큰 것으로 나타났다"**15**.

한류의 파급력은 청소년층과 여성층에서 두드러진다. 10~20대층에서는

14. 2011년 홍콩의 5개 일간지에 실린 한국 관련 기사는 총 8,738건이었으며 이 중 연예와 관광 관련 뉴스를 포함한 '문화·스포츠' 관련 기사가 55%(4,843건)로 가장 큰 비중을 차지해 역시 한류가 한국 관련 뉴스에서 가장 큰 관심사인 것으로 분석됐다.(한국콘텐츠진흥원, 2012년 해외 한류동향-홍콩)

15. http://english.cntv.cn/program/cultureexpress/20120615/108045.shtml

한류 스타의 패션 및 라이프 스타일을 민감하게 수용하는 경향을 보이며, 20대 이상의 여성들은 한국식 패션을 전형적으로 받아들인다. 이들 중 일부는 한국에 성형수술을 하러 방문하는 경우도 있을 정도로 한국식 아름다움에 대한 홍콩인의 관심은 높다.

홍콩의 청소년들은 Y세대라 칭해지는 (1977~1994년생) 계층으로 제품 구매력이 높은 편이다. 이들은 한류 스타의 패션을 모방하는 데 큰 관심을 보이고 있는데,

그림 1. 홍콩 패스트푸드 점에서 판매하는 김치 데리야끼

구입뿐 아니라 주변에 한국 패션 아이템을 전파하는 역할을 수행하기도 하였다. 이 Y세대들은 또래집단이 추종하는 것을 따라하려는 경향이 큰 편이다. 이러한 특성은 한류 관련 상품의 파급력이 강력해지는 한 요인이다"**16**.

• FGD 분석

홍콩의 FGD 조사 참여자들은 한국을 '어느 정도 알고 있는' 나라로 인식하였는데 이는 '한국 드라마를 통하여 한국문화를 인식'할 수 있었기 때문이다. 조사 참여자들이 말하는 한국의 문화는 전통의복, 음식, 한국어, 한국인의 관습 및 특징, 기후, 관광명소 등으로 요약할 수 있으며, 한국인들에 대

16. (재)국제문화산업교류재단(현: 한국문화산업교류재단)의 한국문화상품에 대한 동아시아 소비자 및 정책조사 연구(2006)에 따르면, "홍콩에서 한류가 인기를 얻고 있으나 한국 패션이나 문화를 추종하는 분위기는 다소 약하게 나타났다. 이는 홍콩인들 자체가 유행을 추종하는 문화를 갖고 있지 않고, 또한 한국 프로그램 외에도 대만, 일본, 서구 영화의 잦은 방영으로 경쟁자가 많은 상황이기 때문에 한국문화가 독점적인 주목을 끌기에는 미흡한 면"이 있었다. 하지만 2012년 한국콘텐츠진흥원의 한류 동향에 따르면 현재 홍콩의 10~20대는 한국 패션의 영향을 많이 받는데 한국 패션은 스타일리시하며 상대적으로 일본 패션 상품보다 가격이 저렴하다고 인식하고 한국 옷을 구입하는 경향이 높다. 또한 한국 팝스타의 스타일은 홍콩 팝스타들에게 영향을 미치기도 한다.

한 긍정적 인상은 '예의범절을 실천하는', '성실한' 등이었다. 조사 참여자들은 한국과 한국인에 대해 부정적 인상을 언급하지 않은 편이었다. 이는 홍콩과 한국의 정치, 경제, 사회, 문화적 관계에서 충돌하는 부문이 별로 없기 때문인 것으로 보인다. 한류의 유행 이후 한국인과 홍콩인 간의 교류는 늘어나고 있으며 홍콩 내 한국 유학생들이 민간 문화교류를 위해 중요한 역할을 수행하는 경우가 많아지고 있었다. 그 외에도 홍콩과 한국 간의 인적, 물적

FGD를 통해 살펴본 한류의 영향력

한국 음악과 한국 드라마에 성인과 청소년이 열광하는 현상으로 나아가 패션, 액세서리 상품들에게까지 영향을 미친다. (20대 남성 4)

긍정적이다. 한국 팝문화는 홍콩문화보다 더 많은 선택(더 많은 종류의 문화상품)을 주었다. (20대 여성 3)

1980년대 홍콩은 일본문화에 영향을 받아 많은 사람들이 일본문화를 따랐다. 홍콩인들이 한국문화를 수용하면서 2000년대에 한국문화가 일본문화보다 홍콩에서 더 많은 영향을 미쳤다. 팝음악부터 영화, 드라마 그리고 여행지까지 (한국이) 홍콩에서보다 인기가 있다. (30대 이상 남성 2)

몇 년 동안 다수의 친구들이 휴일에 한국으로 여행을 갈 것이라고 하였다. TV에 보다 많은 수의 한국 드라마가 방영되고 있고 라디오에도 마찬가지이다. 동시에 한국 브랜드도 많아지고 있다. 한류는 홍콩의 전 연령층에 영향을 미친다. 내 딸과 나의 시부모님께도. (30대 이상 여성 1)

내 생각엔 좋은 영향과 나쁜 영향이 공존한다. 좋은 영향은 음악의 종류가 하나 더 늘었다는 점과 홍콩 팝문화가 배울 수 있는 점을 제시한다는 것이다. 나쁜 영향은 보다 많은 수의 홍콩인들이 홍콩 팝문화를 포기하고 K-POP을 들을 것이다. (20대 남성 1)

교류를 위한 MOU 체결도 늘어나는 추세이다…**17**.

하지만 한류의 영향력이 높아짐에 따라 홍콩 고유의 문화가 소외될 수 있으리라는 우려 역시 커지고 있음을 알 수 있었다. 또, 한류의 유행이 주로 패션, 스타일 등 외모에 치중한 요소가 많았기 때문에 외모 만능주의로 이어질 것이라는 의견도 개진되었다.

4) 홍콩의 반한류

반한류는 '혐한류', '항한류' 등으로도 일컬어지는 현상으로서 '한류의 영향력에 대한 거부감에서 비롯된 한국과 한국인에 대한 부정적 태도'라 할 수 있다. 현지에서 한류가 급격히 확산되고 사회 다방면에서 영향력을 넓혀 가면서 현지인의 일부는 한류에 대해 저항하는 인식 및 태도를 가지기 시작하였다. 대표적인 반한류 현상은 한국 방송 방영 제재(중국), 한류 스타에 대한 모함, 혐한류 만화책 발간(일본) 및 퍼포먼스 등을 꼽을 수 있다. 이러한 반한류 활동은 주로 대중에 의해 주도되는 경향을 보인다.

홍콩에서는 한류의 경제적, 문화적 영향력이 증가하면서 현지 문화산업의 성장을 저해할 수 있다는 위기의식은 분명 나타나고 있지만 그것이 반한류로 이어지지는 않았다. 홍콩 대중에 의한 반한류는 없지만, 팝문화 전문가 집단에 의한 반한류 현상이 발생할 수 있다는 우려는 상존하고 있다. 현재 홍콩의 문화산업 전문가들은 홍콩 팝문화가 한류에 의해 압살될 가능성을 염려하고 있다. 홍콩의 팝문화 산업은 중국어권 지역을 중심으로 유지되고 있지만 예전에 비해 현지에서 영향력이 적다. 또한 홍콩 정부는 기본적으

17. "창원시는 창원시청을 방문한 샐리웡 홍콩경제무역대표부 수석대표 일행이 김종부 창원시 제2부시장을 만난 자리에서 창원시와 홍콩 간의 인적, 물적 교류 협력이 더욱 확대되기를 희망한다는 다방면의 교류 의사를 나타냈다고 전했다."(한국콘텐츠진흥원, 2012년 해외 한류동향-홍콩)

로 자유방임주의를 취하고 있기 때문에 문화산업에 대해 지원하지 않는다. 홍콩인들은 한국 정부가 문화산업 발전 전략으로 한류를 지원하고 있다고 인식하고 있어서, 이로 인해 자신들이 상대적으로 불이익을 얻고 있다고 생각한다.

홍콩의 방송 관계자는 인터뷰에서 한국과의 공동작업 시에 갈등 요소를 설명하며 한국 팝문화 산업의 경영 및 관리 시스템의 문제점을 지적하였다. 매뉴얼 체계가 확실하게 자리 잡은 홍콩의 팝문화 산업에 비해 한국은 매우 변동이 심하여 때로는 공동작업 시에 상대에게 일방적이고 거만하다는 인상을 준다. 이어서 방송 관계자는 현재는 홍콩에서 한류의 유행으로 인해 이러한 갈등 요소를 홍콩 측에서 거론하지 않고 있지만 홍콩의 팝문화 관계자들에게 한국과의 공동행사 진행이 매우 '스트레스적인' 일로 인식되고 있다고 덧붙였다. 이러한 것을 볼 때 홍콩의 반한류에 대한 연구는 팝문화 산업 관계자들을 간과해서는 안된다.

• **FGD 분석**

FGD 조사 참여자에 의하면 한류의 문제점은 크게 다음과 같다. 1) 현지 문화에 대한 관심 및 투자 저하, 2) 고가의 과소비를 조장하는 한류 관련 제품, 3) 청소년 및 여성들의 과민한 반응, 4) 한류 방송 콘텐츠의 빈약한 내용 등이다.

미디어의 자유가 보장되고 문화적 다양성이 실천되는 홍콩에서는 반한류 현상이 발생할 가능성이 매우 적다. 하지만 지속적으로 언급되고 있는 답보 상태의 현지 문화산업의 경쟁력과 한류 콘텐츠의 수출 간의 관계는 유심히 고려되어야 할 부분이다. 한류 콘텐츠는 분명 현지에서 유행하고 있는 주요 문화콘텐츠이지만 이미 일부 한류 팬들에게조차 '콘텐츠의 식상함'이 지적되고 있다. 이러한 한류의 단점은 한국 팝문화가 홍콩과 같이 순식간에 수그러

FGD를 통해 살펴본 홍콩에서의 반한류

반한류에 대해 들어본 적이 없다. 내 생각에 반한류는 홍콩에서 한국 팝문화가 너무 인기 있는 현상에 반대하는 것이다.　　　　　　　　　(20대 여성 1)

반한류에 대해 전에 들어 본 적이 있다. 그렇지만 나는 홍콩에서는 반한류 이슈가 중요하지 않다고 생각하는데 왜냐면 홍콩은 다양한 문화를 수용하는 다문화도시이기 때문이다.　　　　　　　　　　　　　(30대 이상 남성 1)

반한류에 대해 들어 본 적이 있다. (하지만) 이는 정치적인 이슈이고 나는 반한류 이슈가 (홍콩과 한국)문화의 발전에 영향을 미칠 것이라 생각하지 않는다.　　　　　　　　　　　　　　　　　　　　　(30대 이상 여성 1)

홍콩 내 제작에 대한 후원이 적어질 것이다. 한국 음악과 드라마가 홍콩의 팝문화 제작을 대체할 것이라는 의미가 아니라 홍콩인들의 관심을 홍콩 지역 음악과 TV 드라마로부터 멀어지게 할 것이라는 뜻이다.　　　(20대 남성 3)

너무 많은 수의 쇼와 드라마가 제공되어 사람들이 그를 보느라 시간을 낭비하거나 밤을 새고 일을 하지 않을 수 있다. 일반적으로 한국 물건들은 비싸서 절약하기 힘들다.　　　　　　　　　　　　　　　　　(20대 남성 4)

들 수 있다는 위험을 내포함을 보여 준다.

3. 한류의 확산과 홍콩 내 팝문화의 변동

한류가 확산되면서 홍콩에서는 해외 드라마, 영화, 팝음악 수용자들의 소비 패턴에 변화가 일어났다. 이러한 변화는 홍콩 문화산업의 환경적 요인과 자생력 그리고 수용자들의 다양한 문화 수용력과 밀접하게 연관된다. 경우

에 따라, 소비층이 적었던 해외 문화콘텐츠는 한류의 확산으로 인해 그 영향력이 크게 감소하기도 하였다. 하지만 이는 현지에서 한류의 영향력이 독보적 혹은 지배적이라고 주장하기 위함은 아니다.

FGD 조사 참여자들은 다양한 이유와 방법으로 현재 유행하고 있는 한류 문화콘텐츠를 수용한다. 예를 들어, 조사 참여자는 한국 드라마는 시청하지 않지만 리듬과 스타일이 부각되는 K-POP은 적극적으로 미디어를 활용하여 소비한다. 또한 한류 팬인 조사 참여자는 유행하는 한국 드라마와 팝음악을 우선적으로 소비하지만 여전히 일본이나 미국 드라마를 소비한다. 따라서 현지에서 주로 소비되는 다양한 해외 문화콘텐츠와 한류 콘텐츠의 상호작용을 다음과 같이 장르별로 나누어 한류의 확산에 따른 문화의 변동을 살펴보려 한다.

1) 한류의 확산과 홍콩 팝문화의 장르별 변화

🎬 드라마

그림 2는 홍콩의 FGD 조사 참여자들이 선호하는 드라마의 제작국을 요약한 것으로, 한류의 확산을 기점으로 현지의 드라마 수용자들의 변화를 보여 준다. FGD 조사 참여자들은 개인적 취향에 따라 다양한 국가의 드라마를 언급하였지만 그중 중복되는 국가를 중심으로 그림을 구성하였다. 또한 현지에서 한국 드라마의 영향력을 살펴보기 위하여 홍콩을 포함하였다.

한류의 확산 이전에 홍콩에서는 홍콩, 미국, 일본, 중국, 대만, 및 기타(유럽 등) 국가에서 제작한 드라마가 유행하였다. 1997년 홍콩이 중국에 반환되면서 홍콩의 드라마 산업의 제작 환경과 목표가 전환되었다. 제작 인력이 해외로 이동하면서 현지 드라마는 이전보다 제작 역량이 약해졌다. 또, 중국의 드라마 시장에 진출하기 위하여 중국인들의 취향에 부합한 홍콩 드라마가

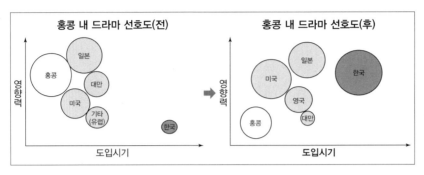

그림 2. 한류의 확산 후 홍콩 내 외국 드라마 선호도 변화

다수 제작되었다"…**18**. 이는 미국과 일본 드라마에 익숙한 현지의 젊은 세대가 홍콩의 드라마에 흥미를 잃게 되는 계기가 되었다.

한국의 드라마는 1990년대 초중반부터 홍콩에 소개되었는데 이는 현지 스타TV의 위성채널 및 케이블 방송사 설립의 영향이 높았다. 현지의 방송사들은 콘텐츠 제공량을 증가하기 위하여 저렴한 가격의 외국 드라마를 수입하였다. 이후 1990년대 후반부터 〈이브의 모든 것〉, 〈가을동화〉, 〈겨울연가〉, 〈호텔리어〉, 〈대장금〉 등이 높은 시청률을 얻으면서 홍콩 드라마 산업에 한국 드라마의 영향력이 급증하였다.

한국 드라마의 유행으로 인하여 현지인의 홍콩, 일본, 대만의 드라마의 수요가 적어졌다. 홍콩의 경우 한류의 확산 시기와 맞물리는 시점에서 현지 드라마 산업에 일어난 변화가 요인이 되었다. 지리적으로 문화적 근접성이 높은 대만의 드라마는 일부 경쟁력이 높은 드라마를 제외하고는 한국 드라마의 유행에 뒤처지기 시작하였다. 일본 드라마는 현지 방송사를 통한 노출 빈도는 줄어들었지만 기존의 일본 드라마 수용자들이 다양한 미디어를 통해 지속적으로 소비하고 있다. FGD 조사 참여자 중 한 명은 한국 드라마와 상

18. 전문가 인터뷰.

관없이 일본 드라마의 인기가 하락하는 이유는 일본 내 경제문제로 인하여 드라마 제작에 대한 투자가 적어졌기 때문이라고 응답하였다.

🎵 팝음악

전 연령층의 남, 여 FGD 조사 참여자 중 대다수 참여자들은 홍콩과 한국의 팝문화는 매우 다르다는 데 동의하였다. 이러한 문화적 차이는 드라마와 영화의 주제에 대한 토론에서도 언급되었지만 팝음악 분야에서 가장 강조되었다. 홍콩의 칸토팝은 발라드 템포의 솔로 가수 음악이 가장 일반적인 형식으로 현지의 전 세대가 즐겨 듣는다. 하지만 광둥어 활용이 점차로 줄어들면서 칸토팝의 특색도 잃어 가고 있다.

홍콩의 문화산업은 투자비 감소와 재능 있는 인적 자원의 부족으로 인해 창의성과 다양성이 부족하다고 지적받고 있다…[19]. FGD 조사 참여자들은 현지 방송사에서 자체 제작하는 콘텐츠에 대해 반복적이고 획일적인 콘텐츠로 평하였다. 현지 방송사는 방송 프로그램뿐만 아니라 음악산업에도 영향을 미치기 때문에 음악 분야에서도 유사한 문제점을 지적하였다.

K-POP이 확산되기 전 홍콩에서는 영국, 일본, 미국, 홍콩, 대만의 팝음

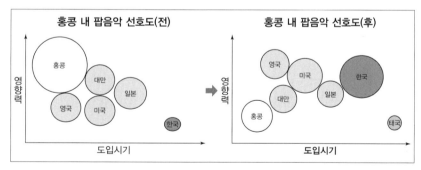

그림 3. 한류의 확산 후 홍콩 내 외국 팝음악 선호도 변화

19. FGD 조사, 전문가 인터뷰.

악이 유행하였다. 홍콩인들의 다양한 문화적 취향으로 인해 각 국가별 팝음악은 장르별로 선호도가 구분된다. 영국의 'Brit Pop', 일본의 댄스그룹과 J-Rock, 미국의 R&B, 홍콩과 유사한 대만의 싱어송라이터 위주의 느린 템포의 음악 등이다.

그림 3은 K-POP이 본격적으로 확산되기 전후 과정을 나타낸 것으로 K-POP의 영향으로 일본, 홍콩, 대만의 음악 소비가 줄어들었다.

드라마와는 달리 30대 이상 조사 참여자들은 남, 여 모두 K-POP에 대한 관심이 적은 편이었다. 30대 이상 남성 조사 참여자 중 일부는 쉬운 리듬과 새로운 스타일의 한국 걸그룹의 영향으로 K-POP을 선호하였다. 30대 이상 여성 조사 참여자 중 일부는 자녀 및 지인의 영향으로 K-POP을 수용하고 있다. 하지만 대체로 30대 이상 조사 참여자들은 청소년기에 접했던 일본 및 대만의 팝음악에 친근감을 느꼈다. 이처럼 청소년기에 접한 문화의 영향력이 개인의 문화적 취향 형성에 결정적 영향을 나타낸다. 현재 K-POP을 비롯한 한류 콘텐츠는 일반적으로 10~20대 초반의 소비자들에 의해 소비되고 있기 때문에 한류의 미래는 고무적일 수 있다. 일부 조사 참여자들은 일본의 팝문화는 전체적으로 한국의 팝문화보다 수준이 높지만 일본경제의 침체와 문화산업의 경쟁력이 낮아짐에 따라 인기가 하락하게 되었다고 인식하였다.

아이돌 그룹 중심의 K-POP은 2000년 중반부터 유행하기 시작하였지만 홍콩에서는 1990년대 말부터 한국의 발라드와 댄스음악이 간간히 소개되었다. 1990년대 말에 중국에서 한국의 댄스그룹들의 음악이 유행하기 시작하면서 중국으로부터 한국 음악을 접한 10대 여고생과 우연히 한국의 팝음악을 듣게 되는 라디오 방송 DJ 등 대중을 통해 한국의 팝음악은 홍콩에 자연스럽게 소개되었다"[20]. 이후 한국의 발라드 음악은 한국 드라마나 영화의

20. 전문가 인터뷰.

주제곡으로 홍콩에 소개되었다.

과반수 이상의 FGD 조사 참여자들은 K-POP을 적극적으로 소비하였는데 이들은 주로 20대 연령층에 속하였다. 이들은 10대부터 K-POP을 수용하기 시작하였고 K-POP 스타의 패션 스타일을 따라하는 등 다양한 방법으로 K-POP을 소비하였다. K-POP의 선호 요인으로는 노래와 춤을 완벽히 병행하는 K-POP 가수들의 실력, 외모와 패션 스타일, 가볍게 즐길 수 있는 리듬, 뮤직비디오의 표현력 등이다. 이러한 요인들은 30대 이상 조사 참여자를 비롯한 현지인들이 즐겨 듣던 일본의 댄스음악과도 차별되는 것으로 K-POP이 유행하기 시작하면서 브랜드화될 수 있었다.

• FGD 분석

드라마의 경우, 20대 이상 여성의 한국 드라마 소비가 늘어나면서 전반적으로 일본 및 대만 드라마의 소비가 감소하였다. 한국 드라마는 언어적 차이가 있지만 현지에서 더빙이나 자막 처리가 되어 방영된다. 또한 시청률이 높았던 한국 드라마는 재방영되며 방영 시간대도 다양하여 중장년층 여성도 쉽게 소비할 수 있다. 이외 현지에서 꾸준히 유행하고 있는 미국 드라마는 20~40대 드라마 수용자들에게 '내용이 풍부하고 볼 만한' 드라마로 인식되고 있는데 주된 이유는 '결말에 대한 유추가 쉽지 않은', '소재가 다양한', '재밌는' 등이다.

그렇다면 FGD 조사 참여자들이 생각하는 해외 드라마와 구별되는 한국 드라마 선호 요인은 무엇일까? 첫째는 한국 드라마는 한국의 역사와 전통문화를 소개한다는 점이다. 한 조사 참여자는 〈대장금〉을 예로 들며 홍콩에서 〈대장금〉의 방영 이후에 한국 음식에 대한 호감도는 물론 전통문화에 대한 관심이 고조되었던 현상을 설명했다.

둘째, 한국 드라마는 '성취하는', '감동적이고 따뜻한', '재밌는' 스토리를

표현하며 주로 연인 또는 가족 간의 사랑과 같은 인물 간의 다양한 관계를 다룬다. 또한 한국 드라마의 출연자들은 연기 실력이 높으며 종종 K-POP 스타들이 출연하기도 한다.

셋째, 현지에서 제작하는 드라마에 비해 한국 드라마에 대한 만족도가 높다. 조사 참여자들은 현지 드라마의 내용에 대한 불만을 가지고 있지만 한국 드라마를 시청하는 이유는 한국 드라마만의 주제에 만족하기 때문이다.

팝음악의 경우, FGD 조사 참여자들은 K-POP이 다방면에서 홍콩의 팝음악 및 문화 소비에 영향을 주었으며 대표적 예가 홍콩의 연예인들의 패션 스타일의 변화와 가수들의 퍼포먼스 스타일이라고 답하였다. 이는 K-POP의 선호 요인이기도 하지만 동시에 기존의 홍콩 팝음악의 형식과 차이가 커서 거부감을 일으키는 요인이 되기도 한다. 대체로 조사 참여자들은 홍콩의 연예인들이 한국의 보이·걸그룹의 외모와 의상을 따라하려는 경향을 우려하였다.

FGD 조사 참여자들은 K-POP의 지속 가능성에 대해 의견의 차이를 나타내었다. K-POP을 열정적으로 소비하는 조사 참여자 외에 다수의 조사 참여자들은 K-POP이 지속되기 위해서는 한 단계 성장할 수 있는 변화가 필요하다고 하였다. 이 중 일부는 이미 K-POP의 스타일이 획일화되고 있다고 생각하면서 아이돌 그룹의 음악 외에 한국의 팝음악을 유튜브를 통해 검색하기도 하였다.

마지막으로 일부 FGD 조사 참여자들은 태국의 팝음악이 향후 홍콩에서 유행할 가능성이 있다고 예측하였다. 태국의 음악은 언어적 장벽이 있어 쉽게 이해할 수는 없지만 리듬이 K-POP과 유사하다고 평가하였다.

홍콩의 한류는 아시아 팝문화 간 균형의 변동을 나타내는 현상으로 아시아 팝문화의 중심지였던 홍콩은 한국 팝문화가 성장할 수 있는 환경을 제공하였다. 홍콩의 팝문화에 영향을 받으며 꾸준히 교류하였던 한국은 혼합문

화인 한류를 홍콩에 전파하였다. 유사한 시기에 홍콩의 팝문화산업이 후퇴하면서 한류는 홍콩에서 빠르게 확산될 수 있었다. 홍콩의 한류 수용자들은

FGD를 통해 살펴본 홍콩 한류의 확산과 문화변동

〈대장금〉이 유행했던 몇 년 전에 홍콩인들이 한국 역사에 대해 보다 더 알기를 원했습니다. … 〈대장금〉과 비교해서 한국문화의 어떤 것도 그만큼 관심을 받지 못합니다.
(20대 남성 1)

항상 한국 드라마를 본다. 사실 한국 드라마는 홍콩 드라마보다 재밌다. 한국 드라마는 많은 다양한 주제를 가지고 있는 점이 매력적이다. 처음에 TVB를 통해 한국 드라마를 봤고 그 이후 매일 인터넷으로 한국 드라마를 본다.
(30대 이상 남성 1)

젊은 세대들은 보다 한국이 트렌디하다고 생각합니다. 그래서 홍콩 지역의 문화산업은 젊은이들의 관심을 끌기 위해 그들이 선호하는 음악과 드라마의 표현 방식을 따라하려는 경향이 있습니다. 이런 경향은 한국문화에만 국한되지 않고 일본과 대만문화에도 적용됩니다.
(20대 남성 4)

한국 연예인들과 아이돌들은 재능이 있고 다방면에서 활동한다. 그렇지만 홍콩 아이돌 스타들은 단지 가수 또는 배우로 활동한다(병행하지 않는다). (그래서) 춤, 노래, 연기를 하는 K-POP 아이돌 스타들은 흥미롭다.
(20대 여성 1)

여전히 우리는 광둥어 팝음악에 영향을 받고 나중에는 홍콩인들이 지지할 것 같습니다. K-POP은 가까운 미래에 더 유행할 것이지만 내 생각엔 5~10년 이후에도 좋아할 것 같지 않습니다. 어느 시점에서 K-POP은 그 자체로 클리세(Cliché)가 될 것 같습니다. K-POP이 발전하지 않으면요. 먼 미래에 K-POP이 지금과 비슷하면, 사람들이 많이 소비하지 않을 것 같습니다.
(20대 남성 1)

한류의 특징적 요소를 선호하며 팝문화 장르로서 한류를 즐기고 있다. 홍콩은 정치, 경제, 사회, 문화적 변화에 따른 아시아 팝문화 지형의 변화를 받아들이고 있다. 현재 한류는 홍콩의 팝문화 외에도 일상생활 문화에 영향을 주며 지속적으로 확산되고 있다. 홍콩의 한류는 세계화의 영향으로 문화산업 선진국의 팝문화를 흡수한 한국이 지역적 특성을 혼합한 한류를 홍콩 팝문화 시장에 확산시키는 과정을 통해 아시아 팝문화의 흐름과 이와 관련된 다양한 요인들을 나타내는 대표적인 사례라 할 수 있다. 또한 홍콩은 경쟁의식이나 반감에 따른 규제보다는 열렬한 호응과 비판을 통해 한류와 홍콩의 팝문화가 상호 발전할 수 있는 토대를 구축하고 있다.

베트남

한류,
청소년의 신문화

1. 베트남의 팝문화

베트남은 기원전 7세기경, 체계를 갖춘 국가가 성립된 이후 근대 이전까지는 주로 중국과 주변 동남아시아 국가들과 교류하여 왔다. 베트남은 중국의 많은 침략에도 불구하고 18세기까지 독립적인 통치를 유지할 정도로 동남아시아의 맹주의 역할을 담당하여 왔다. 하지만, 18세기 응우옌(阮) 왕조에 이르러서는 왕조의 유지를 위해 청나라의 조공국이 되었고, 이후 1883년 프랑스의 식민지가 되었다. 제2차 세계대전을 겪으면서 베트남은 일본의 점령과 프랑스의 재점령을 겪었는데, 이 시기를 거치면서 베트남에는 동서양의 다양한 문화가 전파되었다. 1975년 미군 철수로 남베트남과 북베트남의 20년 전쟁이 끝나면서 베트남은 100년에 걸친 타국의 개입에서 벗어나 통일국가를 형성하였다.

베트남문화의 형성은 이러한 역사적 맥락과 궤를 같이한다. 자국의 문화와 중국의 문화가 융합된 베트남문화는, 19세기 들어 프랑스의 지배하에서는 프랑스문화를 흡수하였다. 베트남어의 로마자 표기와 가로쓰기가 이 시기에 걸쳐 정착했고 베트남 도시 곳곳에 프랑스식 건물이 들어섰다. 그 건축물 중 파리의 노트르담 대성당을 모델로 한 고딕 양식의 하노이 대성당, 파리의 오페라극장을 모델로 한 아르누보(Art Nouveau) 양식의 오페라하우스 등이 유명하다. 이외에도 일상 깊숙이 침투한 프랑스식 문화는 현재의 베트남식 커피, 아침식사로 즐겨 먹는 바게트빵 등으로 남아 있다.

중국과 프랑스 등 외국 문화의 유입에 따른 다채로운 모습은 베트남문화의 강점이라고 볼 수 있으나, 이것은 전통문화의 보존과 세습이라는 측면에서는 부정적인 결과를 가져왔다. 오랜 세월 베트남의 국문이었던 추놈(chu nom)의 경우 프랑스 식민지 시절을 거치며 사용자가 사라졌으며 지금은 학문적 연구의 대상으로만 그 명맥을 유지하고 있다. 또한, 베트남 북부의 독

자적인 전통음악인 카쮸(Ca trù)는 민간에서부터 궁정에 이르기까지 많은 사람들의 사랑을 받아 오던 장르였으나, 지금은 유네스코 '긴급보호 세계유산 목록'에 등재될 정도로 그 존속을 고민해야 할 상황이다.

1985년 개혁이라는 의미의 '도이머이(Doi moi)' 정책을 통해 베트남은 서구식 시장경제모델과 대중문화를 능동적으로 받아들이게 된다. 이후, 자본주의 자유시장경제의 유입은 베트남 국민들에게 새로운 경험을 안겨 주었다. 드라마, 영화, 음악은 말할 것도 없고 가전제품 등의 공산품과 외국계 대기업들의 판매, 제조 및 유통 시스템은, 베트남 공산당 정부가 몇 차례나 '해외 침투' 우려의 발표를 할 정도로 베트남 전역에 급속도로 전파되었다.

베트남은 서구 문화의 급속한 유입을 견제하면서, 서구의 자본과 기술력을 베트남의 문화콘텐츠에 접목하려는 노력을 진행하고 있다. 하지만, 베트남의 기존 문화콘텐츠가 빈약한 상황에서, 서구의 팝문화, 그리고 최근엔 한국의 팝문화가 베트남 팝문화를 주도하는 것을 막을 수는 없었다.

베트남은 지금 대중문화를 둘러싸고 세대 간 갈등을 겪고 있다. 꾸준히 성장일로를 걷고 있는 경제규모에도 불구하고 아직은 개발도상국의 지위를 지닌 베트남에서 경제적으로 앞선 국가들의 문화콘텐츠들은 소비하는 것은 큰 부담이 아닐 수 없다. 그럼에도 이를 소비하고자 하는 젊은 층과 이로 인해 가계 부담을 걱정하는 부모들, 그리고 국가의 무역수지와 자국문화의 유실 등을 우려하는 정부 사이의 줄다리기는 현 베트남의 대중문화의 역동성과 한계를 동시에 보여 주고 있다.

베트남의 대중음악, 영화, 드라마는 비록 제도적으로 자국의 비율을 유지하려고 하지만, 자국산 대중문화의 문화적 코드는 미국 혹은 한국과 일본 등의 구성을 철저히 따라가고 있다. 베트남의 박스오피스의 상위권 영화는 대부분 미국의 블록버스터 영화이고, 젊은 층 위주로 형성된 대중음악 시장은 생산, 소비 시스템에서부터 음악의 장르, 패션, 곡의 진행 포맷까지 한국과

일본을 따라가고 있다. 드라마 또한 베트남 정부가 외국 드라마 방송을 제한하는 제도적 강제를 마련할 정도로 한국, 중국, 미국 드라마 일색인 상황이다.

2. 베트남의 한류

1) 베트남 한류의 도입

베트남은 한류라는 말이 등장하기도 전인 1996년, 동남아에서는 처음으로 한국의 드라마 〈첫사랑〉을 방영했다. 〈첫사랑〉은 당시 많은 베트남 사람들의 호평을 얻었고, 이후 1997년 호치민시 TV(Ho Chi Minh City Television, 〈HTV〉)는 KBS 드라마 〈느낌〉을 인기리에 방영했다. 이듬해 1998년에는 SBS 드라마 〈금잔화〉와 〈의가형제〉가 방영되었다. 특히 〈의가형제〉는 호치민시 TV뿐 아니라 VTV3(Vietnam Television 3), VTV Da Nang, VTV Hanoi 등에서 재방송될 정도로 인기가 높았고, 주연배우 장동건은 베트남에서 가장 인기 있는 배우로 급부상하였다. 〈의가형제〉는 원래 LG그룹의 계열사인 LG VINA가 자사의 화장품을 홍보하기 위해서 90년대 중반 베트남 방송국에 무료로 배포함으로써 방영이 시작되었다. 〈의가형제〉의 내용은 의료 드라마라는 특징 외에도 형제 간 우의나 상급자와 하급자, 그리고 여타 인간관계에 있어 같은 유교사상을 기반으로 하는 베트남 정서와 잘 맞아떨어져서 베트남 시청자로부터 많은 공감과 호응을 받았다. 1999년에는 드라마 〈모델〉이 크게 히트하면서 여주인공 김남주가 큰 인기를 끌었다. 같은 해 테일러 넬슨(Taylor Nelson)사의 베트남 소비자의 생활주기 조사에서 가장 인기 있는 배우로 장동건이 1위, 김남주가 10위를 차지했다. 2년 후 2001년의 같은

조사에서 장동건이 여전히 1위를, 김남주는 15위를 차지하여 꾸준한 인기를 증명하였다.

한국 정부가 무상으로 제공한 드라마도 있었는데, 이 중에서 1998년에 방영한 〈아들과 딸〉은 당시 농업인구가 절반 이상을 차지하던 베트남사회에서 큰 반향을 불러일

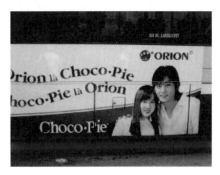

그림 1. 장동건 광고 모습

으켰다. 한국 기성세대의 유교적 가치관과 이에 저항하는 청년세대 간의 갈등 묘사는 베트남 시청자에게 외국의 선진적인 드라마이면서도 동시에 바로 자신들의 이야기로 받아들여졌다.

2) 베트남 한류의 현황

🎦 드라마

한국콘텐츠진흥원에 따르면 중국, 일본, 태국, 베트남 중 베트남 소비자들이 한류 소비에 가장 많은 시간을 투여하고 있는 것으로 조사되었다. 베트남 소비자들은 한국 드라마, 영화, 게임 부문에서 가장 많은 시간을 소비하고 있으며 특히 드라마에서 전체 드라마 시청 시간의 63%를 한국 드라마를 보는 데에 쓰고 있었다. 이런 수치를 반영하듯, 대 베트남 방송 콘텐츠 수출액은 2008년 약 84만 달러에서 2010년에는 약 460만 달러로 5.5배 가까이 성장했다. 현재 베트남에서 방영하고 있는 외국 프로그램 중에서 한국 프로그램은 70% 이상의 점유율을 보이고 있으며, 베트남 TV 전체 프로그램 가운데 한국 드라마의 방영 비율만을 보아도 10%에 육박한다…[1]

1. 한국콘텐츠진흥원, 「코카포커스 2012-05호」

전술한 〈의가형제〉의 공전의 히트로 인해 베트남사회의 한국에 대한 관심은 급속도로 높아졌다. 또한 인기리에 방영된 드라마는 드라마 삽입곡에 대한 관심을 불러일으켰고, 이것은 한국 팝음악이 진출할 수 있는 발판이 되었다.

드라마 도중에 등장하는 한국어로 된 배경음악은 드라마의 OST 등의 판매를 통해 드라마에 이은 새로운 한류 장르로 각광받았다. 한 예로 1998년에 베트남에서 방영되어 큰 인기를 끈 〈별은 내 가슴에〉를 들 수 있다. 이 드라마의 주인공, 배우 겸 가수 안재욱은 극중에서 주제가 'Forever'를 불렀는데, 이 음악이 베트남 내에서 한국 팝음악에 대한 관심을 불러일으켰다. 이러한 흐름은 드라마 〈풀하우스〉, 〈이 죽일 놈의 사랑〉, 〈상두야, 학교 가자〉 등에 출연한 배우 겸 가수 '비'의 인기로 연결되었다. 당시 비의 노래 '널 붙잡을 노래'의 조회수는 무려 8만 1650번에 달해 청년층으로부터 높은 인기를 구가했다.

베트남의 한류 확산 과정에서 드라마는 '입문'의 역할을 했다. 드라마 내에서 묘사되는 한국인의 삶과 풍경, 그리고 장면 속 각종 물품들은, 베트남 시청자들로 하여금 그전까지 별다른 교류가 없던 한국에 대하여 큰 관심을 갖게 하였다. 한국 드라마 속 한국의 모습은 분명 베트남과는 많이 다르지만, 가족의 유대나 사람과 사람 간의 관계에서 내포된 정서는 베트남 사람이 동질감을 느끼기에 충분했다. 자신들과 크게 다르지 않다고 여겨지는 삶의 양식이 다른 외국에서도 펼쳐지고 있다는 사실은, 드라마 그 자체, 그리고 드라마에서 나타난 각종 한국적인 것들에 대한 관심과 호응을 불러일으켰다.

• FGD 분석

대부분의 FGD 대담자들은 한국 드라마에 대한 지지와 더불어, 한국 드라마가 한국 제품을 간접적으로 접하는 기회가 되었음을 거론하고 있다. 또한

드라마에 삽입된 노래는 이후 K-POP의 진출에 교두보가 되어 주었다고 말했다.

FGD를 통해 살펴본 드라마 한류

저는 한국 드라마를 많이 보진 않지만 베트남에서 아줌마들이 많이 봐요. 저에게 한국 드라마는 너무 길지만, 아줌마들은 느려도 처음부터 끝까지 다 보니까요. 하지만 저도 한국 드라마가 미국 드라마보다 더 재미있다고도 생각해요. 악한 사람이 좋은 사람이 되거나 하는 진실된 모습을 그리는 점이 마음에 들어요. (20대 성인 여성)

저는 한국 드라마가 베트남에 영향을 미친 것이, 베트남 사람들의 한국에 대한 관심을 불러일으킨 점이라고 생각합니다. 그래서 드라마뿐만 아니라 한국의 기업이나 제품 등에 대해서도 관심이 많아졌어요. 그래서 TV에서도 이런 정보들에 대해 자주 얻을 수 있게 되었고요. (20대 성인 남성)

우리 어머니는 한국 드라마를 항상 봐요. 다시 보기도 해요. 다른 채널을 통해서 재방송도 또 봐요. 그래서 저도 자주 봐요. (20대 남성)

한국 드라마는 배경음악도 좋고, 배우의 연기도 좋아서 보기 좋습니다.
 (20대 남성)

한국 드라마는 주인공 배우의 외모가 훌륭합니다. 둘째, 풍속이 베트남과 가까워서 이해하기 좋습니다. 그리고 패션도 매우 아름답습니다. 드라마를 통해 한국의 문화와 노래, 패션을 알게 되었습니다. (30대 여성)

저는 한국 드라마가 베트남 사람들의 성미에 맞다고 생각합니다. 또, 한국의 배우들은 멋있고 예쁩니다. 패션도 그렇고. 연기를 잘하고 실제 같아 보여서 재미있어요. 현대드라마뿐 아니라 역사드라마도 옷이나 내용 등이 재미있습니다. 한 편을 보면 또 그 다음 편이 보고 싶어지고. (30대 이상 성인 여성)

📽 K-POP

앞에서도 설명하였지만, 한류 드라마의 열풍은 K-POP에 대한 관심으로 자연스럽게 이어졌다. 전문가들은 베트남의 K-POP 열풍이 대략 2006년부터 시작된 것으로 보고 있다. 그 전에 인기를 끌었던 안재욱과 비에 이어 동방신기, 슈퍼주니어, 2PM 등이 베트남에서 큰 인기를 끌면서 베트남에 K-POP 팬클럽이 우후죽순처럼 생겼다. 2011년 베트남의 K-POP 관련 웹사이트는 약 30개로 회원수는 50만 명에 이르렀다…².

2012년에는 베트남에서 대규모의 한국 팝음악 콘서트가 연달아서 열렸다. 수도 하노이와 베트남에서 가장 큰 도시인 호치민에서 번갈아 가며 열린 콘서트는 순서대로 3월 15일의 뮤직뱅크(슈퍼주니어, 다비치, 시크릿, 씨엔블루, 비스트, 시스타, 엠블랙, 아이유), 4월 14일의 Soundfest 2012(빅뱅, 기타 국제 및 베트남 가수), M Live Mo.A(원더걸스, 허각, ZE:A, SanE, JJ Project, 하이니), 2012년 베트남 K-POP 페스티벌 콘서트(동방신기, 소녀시대, 시스타, 비스트, 티아라, 카라, 인피니트, 틴탑, B.A.P, 미스에이, FT아일랜드, 현아, 손담비, 카오스, 피에스타)였다. 이전까지는 한국의 아이돌 그룹이 개별적으로 베트남을 방문하여 공연이나 팬과의 만남 시간을 가지는 등의 활동이 주를 이뤘는데, 2012년 복수의 아이돌이 동시에 출연하는 공연으로 베트남의 K-POP 열기는 그 어느 때보다도 고조되었다. 뒤에 서술하겠지만, 이 시기에 K-POP 열풍이 너무 높아 베트남 정부, 언론에서 대책을 논의하기도 할 정도였다.

한국문화산업교류재단에 따르면 2013년 현재 베트남에서 가장 많은 팬클럽 회원을 보유한 한류 아이돌은 슈퍼주니어, JYJ, 동방신기, 소녀시대, 빅뱅 등으로 나타났다…³. 특히 슈퍼주니어의 베트남 팬클럽인 'ELF'는 3만 1500명의 회원들이 활동 중인데, 이들은 홈페이지와 조직적 네트워크를 통

2. 연합뉴스, 2011년 7월 26일, "K-POP 열기, 베트남서도 뜨겁다"
3. 한국문화산업교류재단, 『한류NOW』 2013년 2분기.

해 공연 및 이벤트에 참여하는 부정기적 활동뿐 아니라 매달 정기 모임을 하고 있는 것으로 조사되었다. 이와 같은 K-POP 아이돌의 높은 인기는 베트남 연예계로 하여금 이들의 패션이나 창법을 참고하게 하여, 현재 비슷한 스타일의 현지 아이돌이 계속해서 탄생하고 있다. 한류 스타를 따라한 베트남 현지가수로 'HKT ft HKT M'을 꼽을 수 있다. 이들은 6인조 남성 그룹인데 한국 아이돌 '비스트'의 패션, 안무를 따라하였으며, 심지어는 노래까지 비슷하게 따라하기도 하였다.

• FGD 분석

FGD 조사 결과 K-POP은 한류 드라마, 영화 등과 달리 연령별로 선호도가 극명하게 엇갈리는 것으로 나타났다. 20대의 청년들에게서는 K-POP에 대한 절대적인 지지가 많은 반면, 30대 이상 연령층에서는 K-POP을 둘러싼 자녀와 부모 간의 갈등에 대한 우려가 많았다.

FGD를 통해 살펴본 K-POP

베트남에서 한국 가수의 인기가 높다 보니까 한국 가수들의 옷 입는 스타일을 많이들 따라해요. 그래서 한국의 패션과 베트남의 패션이 많이 비슷해진 것 같아요. (20대 성인 여성)

부모님이 엄격하셔서 직접 콘서트에 가기는 어려워요. 아무튼 요즘 제 주변 친구들이 돈을 많이 써요. 아이돌 관련 상품을 많이 사거든요. 돈이 없어도 인터넷으로 동방신기라든가 동영상을 많이 봐요. 공연을 갈 때는 저는 제가 아르바이트를 해서 보러 갔어요. (20대 성인 여성)

저는 드라마 삽입곡을 통해서 한국 노래를 좋아하게 되었어요. 특히 고등학교 때 한국 음악에 관심이 많아졌습니다. 특히 그 때 슈퍼주니어를 듣고 인

상이 좋아서 다른 한국 노래를 듣고 싶다는 생각을 가지게 되었어요.

(20대 성인 남성)

저는 한국의 노래를 좋아해서 지금 다니는 대학과 전공을 결정하게 되었습니다.

(20대 성인 남성)

요즘 젊은 애들이 자기 좋아하는 아이돌 때문에 싸워요. 싸워서 부모님이 맘에 안들어해요. 중고등학생들. 그런 잘 생각하지 못하는 아이들이 중학교 뿐 아니라. 저 초1 과외하고 있어요. 근데 틴탑을 엄청 좋아해요. 멀리 외국에 있는 사람인데 맨날 엄마 저 사고 싶어요. 그러니 어머니가 한국 사람도 나쁘게 생각해요.

(20대 여성)

제 큰아들이 한국 음악을 아주 좋아합니다. 소녀시대, 슈주, 원더걸스 등. 저는 시디를 구매하지 않으며 공연도 가지 않습니다. 공연에는 주로 어린 아이돌 팬들만 있어서요.

(30대 이상 여성)

🎥 영화

베트남에서 인기를 끌고 있는 드라마와 K-POP 등과 마찬가지로 영화도 선전하고 있으나 앞서의 둘에 비해서는 다소 아쉬운 모습을 보이고 있다. 최근 베트남에서는 대부분 할리우드 제작 영화가 인기 순위를 점하고 있으며 한국 영화는 그에 비해 흥행 성적이 부진한 편이다. 그 안에서도 선호되는 영화는 주로 드라마 혹은 K-POP을 통해 익히 알려진 배우가 출연하는 경우가 대부분이다. 따라서 향후 한국 영화의 성공 여부는 드라마와 K-POP의 베트남 내 성장세와도 관련이 있다고 하겠다.

베트남에서 최초로 개봉한 한국 영화는 드라마보다 조금 늦은 2000년, 하노이에서 개봉한 〈편지〉다. 뒤이어 2001년에 개봉한 영화 〈찜〉은 900석 규모의 하노이 탕탄극장에서 한 달 반가량 상영하며 관객 수 5만여 명, 2억

2,000만 원가량의 수익을 올렸다. 이후 한국 영화의 흥행 가능성이 확인된 이래 2002년 9편, 2002년에서 2005년 사이에는 1년에 3~4편가량이 개봉되었다. 2006년은 8편, 2007년은 7편이 개봉되었다. 베트남의 영화관은 전국을 통틀어 총 100개가량에 불과하며 영화 관람료는 베트남 국민의 소득 수준에 비해 비싼 편이다. 그럼에도 불구하고 한국 영화의 인기는 매우 긍정적으로 평가된다. 예컨대 할리우드 블록버스터 영화가 최대 10개 관에서 개봉되는 데 반하여 한국 영화 〈7급 공무원〉은 18개 상영관에서 개봉하였다. 이는 베트남에서 매우 이례적인 일로 받아들여지며, 그만큼 베트남에서의 한국 영화의 위상을 어느 정도 반영한다고 볼 수 있다.

한국 영화뿐 아니라 한국의 영화관 체인점의 진출도 이루어졌다. 롯데시네마는 2008년부터 베트남의 다이아몬드 시네마를 인수하여 현지 영화관 사업에 진출하였으며 이후 연간

그림 2. 하노이 랜드마크 빌딩에 있는 롯데시네마 모습

15편 이상의 한국 영화를 배급하며 투자 배급 회사로써의 위치를 공고화하고 있다(부티탄흐엉, 2012). 2012년 들어 기존의 롯데시네마 외에도 새롭게 CJ CGV가 베트남의 Megastar의 지분 80%를 인수하는 방식으로 베트남에 진출하였다. 롯데시네마 또한 롯데마트의 지점 확대에 발맞추어 상영관을 점차 늘려나갈 계획을 가지고 있다.

· FGD 분석

FGD에서 한국 영화에 관한 응답은 다양했다. 별 관심이 없다는 말에서부터, 과거에 비해 많이 좋아졌다는 평가도 있었고, 특히 인상 깊었던 이유로

FGD를 통해 살펴본 영화 한류

전 지금 한국어과 학생이라 입학 후 한국 영화를 봤는데 인상이 깊었던 영화는 〈태극기 휘날리며〉. 감동적이었어요. 그리고 베트남도 예전에 전쟁을 치러서 공감했어요. 한국도 그런 슬픈 시기가 있어서…. (20대 성인 여성)

예전에는 한국 영화를 잘 보지 않았지만 요즘은 관심이 많아졌습니다. 〈늑대소년〉이라는 영화를 본 적이 있는데 한국 영화가 많이 발전한 느낌이 들어요. (20대 성인 남성)

한국 영화들 중에서는 인도주의적, 휴머니즘이 있는 영화들이 아주 좋았습니다. 근데 저는 가끔만 봐요. 미국이나 중국 영화에 비해서 한국 영화에 관심이 좀 적습니다. (20대 성인 남성)

역사적 동질감을 거론하는 사람도 있었다. 여기서 얘기하는 역사적 동질성이란 전쟁의 경험이다. 우리에게는 한국전쟁의 경험이고, 베트남에게는 베트남전쟁의 경험이다. 베트남전쟁에서 양국이 서로에게 총부리를 겨눈 일이 있음에도 불구하고 그런 기억보다 양국이 동시에 겪었던 고통을 공유하고 있다는 점은 베트남 국민의 넓은 마음과 개방성을 보여 준다고 하겠다.

3. 베트남 한류의 의미와 영향력

한국문화산업교류재단의 보고에 따르면 2013년 현재 베트남에서의 한류는, 앞서 살핀 바와 같이 한국 대중문화에 대한 공감대, 흥미와 재미, 수익성, 명확한 콘셉트를 앞세워 여타 외국 문화와 차별화된 경쟁력을 구축한 것으로 나타났다. 드라마, K-POP, 영화 한류는 베트남 인들의 생활 곳곳에 침

투하면서 한국문화에 대한 이해를 높이고 한국 상품과 서비스에 대한 수요로 연결되어 베트남 사람들의 소비 트렌드를 바꾸었다.

이 중 대표적인 것이 화장품이다. 비록 베트남 1인 평균 화장품 구매액은 연간 4달러 수준에 불과하지만 소비가 점차 늘어나고 있으며, 특히 한국 화장품에 대한 수요가 젊은 층을 중심으로 크게 늘어나고 있다. 베트남 수입화장품 시장에서 한국은 2위를 차지하였으며…[4], 특히 더페이스샵, 이니스프리, 토니모리, 미샤, 스킨푸드와 같은 중저가 화장품들은 베트남 청소년 사이에서 가장 갖고 싶은 화장품으로 자리매김하였다. 한류의 인기에 힘입어 한국산 화장품 수입액은 2005년에서 2012년 사이에 약 3.1배 증가하는 등 최근 급격히 늘어나고 있다.

한류의 성공은 한국어 학습 열풍으로도 이어졌다. 현재 베트남의 각 대학교에서 한국어 교육 커리큘럼 도입이 빠르게 퍼지고 있다. 1993년 하노이국립대학교 사회과학대학에서 한국어과정이 부전공으로서 개설된 이래 2012년 기준 한국어과 또는 한국어전공이 설치된 대학교는 13개교이며 한국어 전공자는 2516명에 이른다(조선일보 일본어판, 2012년 12월 30일 기사).

이와 같은 베트남 한류는 비단 현지에서의 일뿐만이 아니다. 최근 베트남에서는 한국을 방문하는 사람이 부

그림 3. 하노이국립대학교의 한국어학과
교실 벽의 포스터들(김익기 촬영)

4. 대한화장품산업연구원, 「2010 해외 화장품산업 시장정보-베트남」, https://www.kcii.re.kr/_Document/Center/center01.asp

그림 4. 시내 고급 번화가의 한국 음식이 밀집된 빌딩의 외벽 일부. 한국 음식점 외에도 한국식 중국 음식점이 따로 있는 점이 이채롭다.(김익기 촬영)

쩍 늘었다. 2013년 하반기 기준으로 한국을 방문한 베트남 사람들의 수는 10만을 넘어섰다. 이는 베트남의 국민 1인당 GDP를 고려할 때 매우 이례적인 숫자다.

최근 '한류 거점'이라 일컬어지는 스팟(spot)의 출현도 눈길을 끈다. 베트남 최고층 건물인 하노이의 '경남 랜드마크 72'는 팍슨백화점, 롯데시네마, 병원, 교육시설 등이 자리 잡고 있어 평상시 베트남 청년들이 즐겨 찾는 곳으로, 한국의 연예인들이 각종 팬 행사나 현지 촬영 시 사용되기도 한다. 이곳에 한국 연예인들이 등장할 때마다 수천의 한류 팬들이 행사장을 에워싸는 등 인파가 몰려드는 바람에 베트남 공안에게 지원을 부탁하는 진풍경이 벌어지기도 한다(연합뉴스, 2013년 2월 5일 기사).

• FGD 분석

한국 대중문화 자체에 대한 선호는 20대 남녀 대담그룹과 30~40대 남녀 대담그룹이 다소 상이한 태도를 취했다. 20대의 경우 공통적으로 한국 대중문화의 장르별로 호불호를 표시하는 정도로, 한류에 대한 전체적인 비판은 없었다. 이에 반해 30~40대의 경우, 20대와 마찬가지로 선호하는 장르별로 한류에 대한 선호를 언급했으나, 한국 대중문화에 의한 자국 베트남 대중문화의 침식을 우려함과 동시에 20대의 한류에 대한 태도가 부모 세대의 한류관에 영향을 끼친다는 취지의 언급 또한 동시에 했다.

한류에 대한 소비 방식의 언급은 20대 남성, 여성 대담그룹에서 적극적인

언급이 보였다. 공히 인터넷을 통한 다운로드나 TV였고, 앨범이나 영화 티켓의 구매는 경제적인 부담으로 적극적이지 않다는 언급을 했다. 다만 이러한 대중문화에 대한 소비 외에 공산품은 연령층과 성별을 막론하고 한국제 휴대폰을 선호하는 경향을 보였다. 전술하였듯이 한국 화장품 선호도는 매우 높았고, 이외에도 30~40대 여성에서 한국 음식에 선호가 높았다.

FGD를 통해 살펴본 전반적인 한류 인식

젊은이들이 한류 덕분에 많이 노력했습니다. 전에 공부 잘하지 않았는데 그냥 수업에 만화 보고 수다만 떨었어요. 잘해 볼 희망이 없었어요. 그런데 한국 드라마랑 가요를 통해 저는 제가 앞으로 어떤 일을 하고 싶은지, 어떤 사람이 되고 싶은지 생각하게 돼서 지금은 이런 사람 되었어요.　　　(20대 남성)

한류의 대표적인 것은 경제입니다. 한국 대기업이 베트남에 큰 영향을 미쳐서 베트남에서 한국문화가 점점 넓어지고 있습니다.　　　(30대 성인 남성)

한류가 젊은이들에게 지나치게 영향을 미치고 있어요. 하노이대학교에서 많은 대학생이 졸업한 후에 어디에 취업할지 모르는데 한국 배우 가수 너무 좋아해서 한국어만 관심을 갖고.　　　(30대 여성)

저는 화장품을 잘 쓰지는 않아요. 그런데 우리 엄마 화장품은 거의 한국 화장품이에요. 어머니는 스킨푸드를 자주 쓰고 우리 집 티브이, 에어컨, 전기밥솥 다 한국제품이에요. 이 휴대폰도 삼성이에요.　　　(20대 여성)

한국 화장품을 제일 좋아합니다. 특히 인삼크림을 가장 좋아합니다. 다만, 품질은 좋은데 가격이 비쌉니다.　　　(30대 여성)

4. 베트남의 반한류

2010년 베트남은 방송법을 통해 자국 각 방송사의 최소 30%는 자국 프로그램을 방영하도록 규정했으며 오후 8시에서 10시 사이에는 반드시 자국 프로그램만을 방영하도록 구성했다. 이에 따라 2012년 기준으로 베트남에서 제작한 드라마는 전체 방영되고 있는 드라마의 약 45%를 차지하게 되었으며 이 수치는 꾸준히 증가하고 있다. 베트남 정부의 한국 드라마 방영 시간 규제 등과 앞의 FGD 결과 드러난 부모 세대의 걱정 등으로 알 수 있다시피, 현재 베트남에서는 한류의 인기와 반비례하여 다양한 반응이 벌어지고 있다.

지난 2012년의 상반기와 하반기에 각각 베트남 현지에서 열린 3월 KBS의 '뮤직뱅크'와 11월 MBC의 '쇼!음악중심' 공연은 앞서 살펴본 낮은 구매력과 세대 간 갈등을 확인할 수 있는 계기였다. 당시 뮤직뱅크 공연에 초대된 인원은 약 3000명으로 베트남에서의 K-POP의 열기를 생각해 보면 너무 적은 숫자였다. 청소년들 사이에서는 이 티켓을 얻었다는 것을 힘 있는 부모 덕분이라고 여기는 경향이 번질 정도로 사회문제화 되었다. 또한 공연 중의 광적인 응원은 공연장을 찾은 베트남 고위관리들을 당황하게 하였고 정부 차원에서 이에 대한 대책을 논의하기도 하였다. 쇼!음악중심은 뮤직뱅크와는 달리 초청이 아닌 유료 티켓 방식으로 3만 5000석 규모의 대규모 공연으로 이뤄졌다. 그러자 청소년들은 티켓의 구입을 위해 아르바이트를 하여 학업에 소홀해지거나 부모에게 부담을 안기는 등 마찰이 심했다. 당시 베트남 언론에서는 베트남 청소년들의 광적인 한류열풍으로 인한 베트남 가정의 문제가 보도되는 경우가 많았다.

한국 대중문화뿐 아니라 한국 제품들의 시장 점유율에 대한 우려의 여론도 높아지고 있다. 예컨대 대표적인 고가 제품이라 할 수 있는 자동차 시장

의 경우 2012년 당시 현대, 기아, 대우 등 3개 브랜드의 베트남 현지 점유율은 약 35%를 기록했다. 가전제품의 경우도 마찬가지여서 삼성과 LG 2개 브랜드가 현지 시장의 35% 이상을 점유하고 있다. 애초 2009년에 양국 관계를 전략적 동반자 관계로 격상시키며 2015년까지 달성하기로 했던 양국 교역규모는 200억 달러인데, 이미 2011년에 180억 달러 규모까지 이르렀고 2012년의 교역 규모는 216억 7200만 달러로 이는 3년이나 앞서 달성해 버린 셈이다. 이는 당초 예상했던 양국 간 무역 불균형이 생각보다 크고 빠르게 진행되고 있음을 반증한다. 실제로 베트남은 2011년 대 한국 교역규모가 수출 47억 1000만 달러, 수입 131억 7000만 달러로 큰 적자를 기록했다. 현지 전문가들은 이를 두고 한국 제품의 경쟁력이 높아진 것도 있지만, 한국 대중문화가 베트남의 주요 소비자인 주부들에게 큰 인기를 끌며 시너지 효과를 낸 탓이 크다고 보고 있다. 그러나 베트남 정부가 한국 대중문화를 규제한 것처럼 한국 상품을 법적으로 규제하기는 어렵다. 현재 양국이 2014년 내로 FTA를 조속히 체결하여 2020년까지 교역 규모를 700억 달러까지 확대하기로 한 상황에서 베트남의 무역 적자는 큰 폭으로 증가할 것으로 예상된다. 따라서, 향후 정부가 앞장서 반한류 내지 규제 정책을 펼치지 못한다 하더라도, 기층 경제 차원에서의 불만의 목소리가 가시화될 가능성도 있다.

• FGD 분석

FGD 조사 결과 반한류에 대한 언급은 30대 이상 남녀에게서 압도적으로 관찰되었다. 다만 이들의 반한류에서 발견되는 특징은 한류에 대한 전반적인 반감이라기 보다는, 주로 10~20대 연령층의 행동 패턴에서 드러나는, 한국 일색의 취향과 이로 연유하는 행동 양식에 대한 걱정에 가깝다는 점이다. 실제로 이들의 베트남 내 한류에 대한 걱정 어린 발언은 전부 K-POP을 대상으로만 이루어져 있으며, K-POP보다 더하면 더했지 결코 뒤처지지 않

는 한국 드라마나 한국의 공산품에 대한 언급은 없었다. 즉, 이들은 자신의 취향이 아닌 한류에 대해, 10~20대 연령층이 보여 주는 행동 양식을 통해 우회적인 비판을 시도하고 있다는 해석도 가능하다. 이처럼 이들 응답자들은 30대에서 40대에 걸친 연령으로 '경제적 자립도가 미약한 자식과 이들 자식을 경제적으로 책임지는 부모 세대' 사이에 끼인 존재들이며, 따라서 다소

FGD를 통해 살펴본 반한류 기류

한국 음악을 좋아하는 아이들이 있는 부모님들은 아이들이 돈을 아끼지 않고 미친 듯이 공연을 가는 이미지 때문에 마음에 들어하지 않습니다.

(30대 이상 성인 여성)

반한류가 생기는 이유를 이해해요. 한류가 너무 강해서. 자기 나라(베트남) 문화를 압도해서. 한류가 머리부터 발끝까지 영향을 미치니 자기 자신이 누군지를 잊는 것 같아요. 사람들이 점점 자기 어떤 사람인지, 자기가 어떤 사람인지를요. 그러니까, 한류가 이런 속도로 퍼지면 베트남의 문화는 미국의 문화랑 한국의 문화밖에 안 남을 것 같아요.

(20대 성인 여성)

젊은이들에게 너무 많은 영향을 미쳐요. 호치민의 과학사회대학교에서 한국 관련된 전공이 지나치게 과해요. 베트남에 관련된 학과를 잘 안 가고 한국에 관련된 전공만 갑니다. 90% 이상이 한국 관련 전공만 해서 지나쳐요.

(30대 이상 성인 남성)

주로 베트남 젊은이에게 영향을 미쳤습니다. 그래서 (한국) 아이돌을 너무 좋아해서 아이들이 성적이 좋지 않은 것 같습니다. 부모님들의 마음에는 들지 않습니다. 반한류는 이것 때문이 아닐까 합니다.

(30대 이상 성인 남성)

베트남 젊은이들이 베트남 음악보다 한국 음악을 더 많이 듣고, 특히 한국 패션으로 머리스타일도 따라했습니다. 그런데 잘 어울리지 않는다 생각합니다. 특히 염색하는 아이들은 이상하다고 생각합니다.

(30대 이상 성인 여성)

이중적인 태도를 보이고 있는 것으로 관측된다. 결론적으로, 베트남 내 주요 경제활동 계층의 반한류에 대한 기제는 이처럼 발언자의 취향이나 연령에 따른 환경적 요인이 섞여 작동하는 것으로 여겨진다.

5. 한류의 전파와 베트남 대중문화의 변동

1) 베트남 내 드라마 선호도의 변화

한류 드라마의 본격적인 진출 전의 베트남 드라마 시장은, 자국 드라마 점유율은 3분의 1 정도에 그쳐 주로 수입에 의존하는 경향을 보였다. 이 시기 한국 드라마는 그저 그 존재가 알려진 정도로 큰 영향력을 발휘하지 못했다. 중국과 베트남의 드라마 점유율은 거의 비등하지만, 실제로 베트남의 드라마 제작 방식이나 스토리의 플롯 등은 중국이나 태국을 답습하는 경향을 보였다. 중국의 드라마로부터 주로 시대극이나 유교적 색채가 강한 가정적 스토리의 영향을 받았다면 태국으로부터는, 일찍이 동서양의 다양한 문화가 고루 혼종된 색채를 띠는 국가인 것처럼, 로맨스, 코믹, 액션 등의 요소를 흡수했다고 평가할 수 있다. 또한 드라마의 수입은 주로 이들 두 국가로부터 이루어져, 베트남에서의 드라마 방영은 다양한 국가의 사람들의 삶이 펼쳐지는 시간이었다. 이것이 시청자들에게 받아들여진 것은 앞서의 FGD에서도 관찰되듯, 국가 간의 역사적 맥락과는 별개로 타문화의 수용에 대해 관대한 관점을 지닌 베트남 특유의 문화적 개방성과도 맞닿아 있다고 평가할 수 있다. 다만 이 지점에서 베트남의 남녀 간 흥미로운 시각차가 존재한다.

FGD 조사에서 한국문화 외의 다른 문화들에 대한 거론에서 드라마에 대한 언급 도중 미국문화에 대해 질문을 던지자 남성들로부터 유독 미국문화

의 자유로움에 대한 비판이 많았다. 이에 이러한 결과에 대해 여성들에게 남성들이 보수적인 반면, 여성들은 개방적인 분위기가 있는지의 여부에 대해 질문을 던지자, 여성들의 추측으로는 아마 남성들의 유교에 기인한 가부장적 성격 때문으로 생각된다는 응답이 나왔다.

아무튼 한국 드라마의 수입이 이루어진 후, 베트남 드라마 시장의 판도는 크게 바뀌었다. 베트남을 포함, 기존 주요 수입 국가들의 드라마를 모두 합친 것과 한국 드라마가 방영 시간이 대등해진 것이다. 한국 드라마가 보여준 베트남 내에서의 인기는 그만큼 절대적이어서, 중국과 태국은 그 비중이 크게 줄어들었고 베트남 정부는 제도적 제어를 심각하게 고려하기에 이른다. 그러나 이가 곧 베트남 자국 드라마의 축소만을 의미하는 것은 아니다. 상술하였듯, 베트남의 드라마 제작 과정에 한국인 기술자가 참여하여 그 질의 향상을 도모함과 아울러, 한국 드라마를 떨어뜨려 놓고 생각해 보면 그전까지 전통적인 드라마 강자였던 중국과 태국 드라마를 점유율 면에서 크게 제치기 시작했다.

베트남에서 발현되는 한국 드라마의 강점은 기존의 태국 드라마가 가진 서구적인 요소보다 더욱 현대적인 물적 묘사와 더불어, 중국 드라마로부터

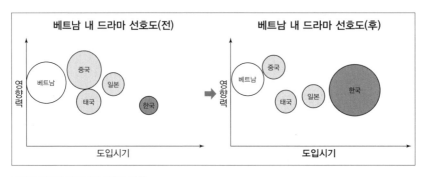

그림 5. 베트남 내 드라마 선호도 변화

느끼던 유교적 색채를 동시에 담아내고 있다는 점이다. 이는 세련됨을 선호하는 젊은 층으로부터 이들의 부모 세대에 이르기까지 넓은 소비자층으로부터 공감을 얻어 내는 한편 가족이 더불어 같은 콘텐츠를 즐기는, 그야말로 전통적인 가족주의적 경관을 자아내어 이중적인 소비 유인 효과를 구가했다.

2) 베트남 내 대중음악 선호도의 변화

드라마와 달리 일본은 베트남 내에서 대중음악의 강자였다. J-POP으로 대표되는 일본의 대중음악은 중국과 태국을 누르고 베트남에 이어 2번째의 점유율을 차지하고 있었다. 이는 베트남 음악시장의 저변이 그리 넓지 못하여, 세련되고 현대적인 J-POP이 손쉽게 시장을 제압한 탓도 있지만, 베트남에서 각 3위와 4위의 점유율을 차지하던 중국과 태국의 대중음악 시장조차 일본의 J-POP이 대중적 혹은 컬트적 인기를 누리고 있었던 것과 연관이 깊다.

그러나 한국의 K-POP이 진출 후, 대중음악 시장은 상술한 드라마시장 이

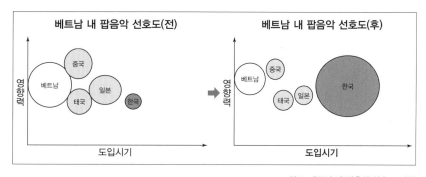

그림 6. 베트남 내 팝음악 선호도 변화

상으로 급격하게 변한다. K-POP의 점유율은 과반을 넘었으며 일본을 위시하여 기존의 2인자들이던 중국, 태국의 점유율은 대폭 축소되었다. 아이돌과 더불어 영화배우, 드라마 탤런트 등 이들 한류 인사들은 베트남에서 인기있는 '해외 스타'가 아닌, 그야말로 '베트남 스타'이다.

이 시기에 시작하여 지금까지도 계속되는 흥미로운 현상으로 꼽을 만한 것으로 베트남, 중국, 태국에서 우후죽순격으로 생겨나기 시작한 아이돌들이, 전에 없이 K-POP의 아이돌들과 유사점을 가진다는 점이다. 이는 아이돌의 육성 시스템에서부터 멜로디, 리듬 그리고 아이돌의 패션까지 벤치마킹하는 작업을 통해 K-POP 스타일을 답습한 결과다. 긍정적인 해석을 시도한다면 이 또한 한류의 재생산, 즉 새로운 형태의 한류라고 볼 여지가 충분하다.

• FGD 분석

베트남에서 한국 드라마는 온 가족이 함께 볼 수 있는 방송으로 여겨지고 있다. 내용이 친근하며, 미국 것에 비해 부담스럽지 않은 스토리는 베트남 인들에게 한국 드라마가 가진 장점이다. 중국 사극에 대한 선호도 여전한 것으로 관찰된다. 음악의 경우 대체로 미국 음악이 세련된 것임은 인정하지만, 심정적으로 보기 편한 가수는 한국 및 일본 가수라는 평이 많다. 미국은 너무 이질적인 문화이기 때문에 불편한 느낌을 준다는 것이다.

FGD를 통해 살펴본 한류 도입 이전과 이후의 팝문화 변화

예를 들어, 중국 드라마도 너무 재밌지만 제일 좋아하는 건 한국 드라마예요. 한국 영화도 제일 좋아해요. 한국문화가 베트남 사람에게 제일 적당하고 이해하기 쉽습니다. (30대 이상 성인 여성)

한국 드라마를 좋아하는 것은 한국 드라마는 가족이랑 같이 볼 수 있어요. 그런데 미국 드라마는 끝을 예상할 수 없어서 꼭 끝까지 봐야 해요. 결국 예상하지 못해서 맘이 답답해요. 중국 드라마는 역사 드라마를 좋아해요. 중국의 역사드라마는 참 재미있고 에피소드가 많아요. (20대 성인 여성)

중국과 일본문화는 한국문화와 비교하면 한국 사람이 현대문화와 전통문화를 잘 조합해서 더 좋은 것 같다고 생각합니다. (20대 성인 남성)

미국문화는 너무 자유롭고 한국문화와 베트남문화는 사람들의 예의를 중요하게 생각합니다. 차이가 너무 커요. (20대 성인 남성)

저는 한국이랑 미국 좋아요. 자율성이 있어요. 가수들은 진짜로 정말 빼어나서 노래 잘 불러서 가수가 돼요. 그런 사람들이야말로 진짜 가수라고 할 수 있어요. 그리고 또 미국 사람들은 외모가 중요하지 않아요. 자기 하고 싶은 거 하고, 하고 싶지 않은 거 하지 않고 사는 것 같아서 그게 좋아요. (20대 성인 여성)

문화라면 미국 스타일이 제일 좋다고 생각해요. 자유로워서. 그다음엔 일본과 한국 중국 비슷하고. 태국은 관심이 별로 없어요. (20대 성인 여성)

제7장

태국

일본문화 속에
피는 한류

1. 태국의 문화 이해

태국은 역사적으로 중국의 영향을 받기도 했으나 인도의 영향을 훨씬 많이 받았으며 종교적으로도 불교가 지배적인 종교가 되어 왔다. 태국에는 중국계 인종이 많이 거주하고 있으나 그들은 동남아에서는 보기 드물게 태국사회에 완전히 동화되었다.

태국은 자국에 거주하는 소수민족에 대한 차별이 없으며, 외국인과 외국문화에 대해서도 매우 관대한 편이다. 태국은 소수민족 문제를 성공적으로 해결함으로써 동남아 국가 중에는 드물게 국가 통합을 성공시킨 나라로 꼽힌다. 또 태국은 일찍부터 외국인과의 결혼이나 동거 등도 자유롭게 받아들이는 사회 풍토를 갖고 있었기 때문에 외국인들의 생활에 불편함이 없는 사회다.

태국사회는 다른 문화에 대한 수용의 폭이 큰 사회이다. 이 같은 이유는 첫째로 종교적인 측면에서 찾아볼 수 있겠다. 태국의 상좌부 불교는 개인의 자유를 중시하고 남과의 갈등을 피할 것을 가르치며, 상대주의와 보편주의를 강조하는 종교다.

둘째, 태국은 지정학적 위치로 볼 때 동서양 문물과 무역의 중심지였다. 그래서 외국인들이 많이 드나들었고 17세기 중기에는 이미 동서양의 40개 이상의 국가들로부터 들어온 사람들이 수도 아유타야에 머무르고 있었다. 아유타야 왕조(Ayutthaya, 1350~1767년) 때 외국인들이 태국의 고위 관직에 오르는 일도 많았다. 그 대표적인 예가 파울콘(Constantine Phaulkon)이다. 그는 나라이(Narai, 1656~1688년) 왕이 가장 신임하는 신하로 왕의 고문과 수상의 직까지 올랐던 인물이다. 중국인들도 고위 관직에 등용되었는데 그들은 중국과의 무역을 담당하는 부서(Krom Phra Khlang)에서 근무했고 장관에 임명되기도 했다. 외국인(일본인, 중국인, 포르투갈인 등)을 용병으로 전투에 참여시

키기도 했다. 또 에까톳싸롯(Ekathotsarot, 1605~1610년) 왕 때는 일본인들이, 나라이 왕 때는 이란인들과 프랑스인들이 막중한 왕실 경비를 담당하기도 했다. 에까톳싸롯 왕 때 아유타야에는 일본인 거주지가 만들어졌으며 나라이 왕은 프랑스 선교사들에게 토지를 하사하여 교회와 주거지를 짓도록 허락했다(Syamanada, 1973, 71-83).

셋째, 태국은 근대화가 일찍부터 시작되었던 나라였다. 태국은 일본과 함께 아시아에서 근대화가 가장 일찍 이루어지기 시작했다. 그래서 외국문화에 대한 수용도가 남다른 면이 있다. 라마 4세는 태국의 근대화를 주도하면서 왕실의 교육을 영국인 여성 가정교사인 애나(Anna Leonowens)를 초빙해 담당하게 했다. 애나는 후일 태국 생활을 바탕으로 소설을 썼는데 이 소설은 다시 '왕과 나(King and I)'라는 영화와 뮤지컬로 공연되어 공전의 히트를 치게 되었다. 왕실의 외국인들에 대한 우호적 태도는 현재까지도 이어지고 있다. 푸미폰(Bhumibol Adulyadej) 국왕의 첫째 공주인 우본 랏 라차깐야(Ubol Ratana) 공주는 푸에르토리코 출신 미국인(Peter Jansen)과 결혼했다.

이상과 같은 종교적, 역사적 요인으로 인해 태국인들은 외국인과 외국문화 수용에 대해서 전혀 거부감을 갖지 않는다. 태국인들이 한류를 용이하게 수용하는 데는 이런 태국인 특유의 태도가 작용했을 것이다.

태국에서의 한류는 일본, 중국 등에 비해 역사는 짧지만, 태국 사회, 문화, 경제 등 다방면에 걸쳐 영향을 미치고 있다. 태국의 아피싯 웨차치와(Abhisit Vejjajiva) 총리도 한국 언론과의 인터뷰에서 동방신기, 슈퍼주니어를 알고 있으며, 집에서는 한국의 히트 드라마 〈꽃보다 남자〉를 시청했다고 할 정도로 태국에서 한국 대중문화가 인기를 얻고 있다. 이러한 상황에서 한국 엔터테인먼트 업계에서는 태국을 새로운 해외 시장으로 인식하여 적극적인 마케팅을 펼치고 있다. 또한 드라마와 K-POP과 같은 연예 비지니스 부분 이외에도 패션, 음식 등 한국 제품 역시 잘 팔리고 있다고 한다. 태국에서 한류

가 시작된 지 10년이 조금 넘었지만 그 효과가 중국이나 대만, 일본에 뒤지지 않고 있는 것이다. 태국의 한 전문가는 태국 현지의 한류의 영향력에 대해 다음과 같이 말하고 있다.

(한류가) 한 10년 전에 시작되었는데, 아주 정말 강하게 영향을 미친것은 5~6년이라 생각해요. 태국에서 한류의 시작은 'My sassy girl(엽기적인 그녀)'이 굉장한 히트를 친 시점으로 말할 수 있어요. 이 영화를 봤던 젊은이들이 "한국 애들이 이래?"라는 식의 굉장히 놀라운 반응들을 보였어요. 이후에 한국 드라마가 한류의 인기를 이어 나가고 있어요.. 저 역시 옆에서 한국 사람들이 말하면 "어, 저거 내가 아는 표현인데."라고 말할 정도로 한류의 영향을 많이 받았고, 절제하려고 노력할 정도예요. 그 정도로 한류가 대단해요.

그러나 한편에서는 태국에서의 한류와 관련하여 "빨리 달아오르지 않는 구들장처럼 태국은 그리 만만히 볼 상대만은 아니다."라고 언급하기도 한다. 아직까지 콘텐츠 가격이 일본 등에 비해 열악한 상태이며 태국 현지에 대한 모니터링 체계가 갖춰져 있지 않고 일부 엔터테인먼트사의 태국 관계자들은 콘텐츠의 중요성조차 제대로 인식하고 못한 경우가 허다하다고 할수 있다. 비록 지금은 한류의 인기가 높지만 한류를 지속적으로 발전시켜 나갈 방안이 마련되지 않는다면 태국에서의 한류가 지속되리라는 보장을 할수 없는 것이다. 이 글에서는 태국 한류의 기원과 현황을 개괄적으로 살펴보고 향후의 발전을 위한 제언을 하고자 한다.

2. 태국 한류의 현황

1) 태국 한류의 전개와 현황

한류 성공의 대표적인 예인 중국이나 일본, 대만에서와 같이 태국에서도 2000년대 이후 영화나 음악보다는 드라마를 통해 한국 대중문화에 대한 관심과 인기가 높아졌다.

🎬 태국의 한류 드라마

태국 현지의 전문가에 따르면, 2000년 태국의 국영방송인 CH5에서 〈별은 내 가슴에〉를 방영하였는데 이는 태국 현지에서 최초로 한국 드라마가 방영된 사례라고 할 수 있다. 이어 2002년에는 태국 공중파에서 1년 동안 총 7개의 드라마가 방송되었으며, 그 후 6년 뒤인 2008년에는 1년 동안 무려 45편의 드라마가 방송되었다…[1].

2006년부터 2009년까지 4년 동안 태국에서 3개 공중파 방송사가 109편의 한국 드라마를 방영했는데, 이는 4년 동안 매일 1시간 30분씩 한국 드라마가 전파를 탄 셈이라고 할 수 있다. 태국에 한국 드라마가 최초로 진출하였을 때만 하더라도 주로 중국을 거쳐서 한국 드라마를 수입하였으며 일부 사극에서는 중국어 자막이 그대로 나오기도 하였다고 한다.

그러나 엄청난 영향력을 가진 공중파 TV에서 그것도 골든타임 때 경쟁적으로 방송한 것이 태국에서 '한국적인 것'이 대세로 떠오르며 한류를 견인한 결정적 동인이 되었던 것이다. 태국 현지에서의 한국 드라마의 방송은 2006년까지 iTV가 주도하였으나…[2], 2006년 이후에는 CH7과 CH3 등지의 채

1. 홍지희, 2012, 『태국 한류 현주소, 경제에 미치는 영향과 양국 교류 현황』
2. 탁신 친나왓 총리가 설립한 미디어 그룹으로 2003년 〈이브의 모든 것〉, 〈러브레터〉, 〈가을동화〉, 〈진실〉, 〈겨울

그림 1. 태국에 진출한 주요 한류드라마(출처: 국제문화산업재단 웹진, 2008,
http://www.kofice.or.kr/n_webzine/200812/03_report-6.asp)

널로 확대되었으며 특히, CH7는 〈풀하우스〉, 〈마이걸〉 등과 같은 멜로드라
마로 큰 인기를 끌었다. 〈풀하우스〉는 태국 한류의 확산에 결정적인 역할을
하였다는 평가를 받고 있다.

CH3는 멜로물 이외에 한국 사극인 〈대장금〉을 방영하기도 하였다. 2008
년 이후로는 공중파 이외에도 케이블 방송국들이 한국 드라마를 방영하고 있
는데 그 인기에 힘입어 드라마 이외의 예능 프로그램들도 방영한다고 한다.

한국관광공사 방콕 지사에서 2012년 태국 현지인들을 대상으로 진행한 설
문조사 결과 태국인들의 한류에 가장 큰 영향을 준 것은 드라마(52.4%)인 것
으로 나타나 현지에서의 한국 드라마의 위상을 보여 주기도 하였다(김홍구,
2006).

태국에서 흥행한 한국 드라마로는 〈가을동화〉와 〈풀하우스〉, 〈마이걸〉을

───────────

연가〉 등의 한국 드라마 14편을 주요 시청 시간대에 편성하여 한류 확산에 큰 영향을 주었다.

대표적으로 말할 수 있다. 〈풀하우스〉의 경우 드라마에 출연한 가수 비(RAIN)의 태국 현지에서의 인기와 더불어 약 75%의 시청률을 기록하기도 하였다."3. 〈가을동화〉 역시 태국 현지에서 큰 인기를 끌었는데, "얼마면 돼?"라는 극중 대사가 화제가 되기도 하였

그림 2. 태국 푸켓에서 촬영된 풀하우스의 한 장면
(출처: 트래블로, http://www.travelro.co.kr/route/2470)

다. 〈가을동화〉는 2003년 토·일요일 오후 시간대 방송되는 등 모두 3차례나 방송되었으며 연출자인 윤석호 씨가 태국 현지 언론에 소개되기도 하였다.

태국 현지에서의 한국 드라마의 인기를 어떻게 설명할 수 있을까? 현지인

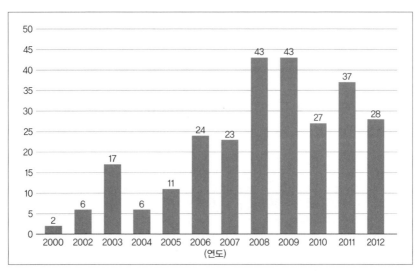

그림 3. 태국 방송사의 연도별 한국 프로그램 방송편수
(출처: KTCC MEDIAa, 2013, The Bridges, March 2013. (장원호·김익기·조금주(2013)에서 재인용))

3. 연합뉴스, 2013년 6월 25일, "태국서 한국 드라마 잇따라 '리메이크'"
 (http://news.naver.com/main/read.nhn?mode=LSD&mid=sec&sid1=106&oid=001&aid=0006335416)

들은 주연 배우들의 연기의 내용이 뛰어나고 외모가 뛰어나다는 평과 내용이 재미있다는 등의 평가를 내리고 있었다. 특히, 내용적 부분이 태국에서의 한류 드라마의 성공에서 큰 역할을 한 것으로 보인다. 이는 동아시아에서의 한류 주요 국가인 대만이나 중국의 경우와 유사한 것으로 보인다. 즉, 현지 자체의 드라마의 기술적 측면 이외에도 내용적 측면이 한국 드라마에 비해 수준이 낮기 때문으로 판단된다. 물론 태국 현지에는 일본이나 미국과 같은 상업적 대중문화가 활성화된 국가에서 제작한 드라마들도 방영하고 있다. 그러나 한국 드라마는 미국이나 일본에 비해 현지인들의 공감을 이끌어낼 수 있는 요소를 가지고 있는 것으로 보인다.

• FGD에서의 생생한 의견

태국 현지인들을 대상으로 진행한 면접조사에서도 〈풀하우스〉에 대한 응답이 나타났다. 물론 〈풀하우스〉 이외에 〈커피프린스〉 등의 드라마도 감명 깊게 보았다는 응답도 있었다. 이들은 한국 드라마가 미국, 일본 드라마와는 달리 주제가 다양하며, 태국 드라마처럼 내용이 저급하지 않다고 평가하고 있었다. 30대 이상의 성인 여성들은 한국 드라마를 대학생 때 처음 접하였으며 "마치 배고픔이 해결된 것과 같은 느낌을 받았다."라고 말하고 있다.

FGD를 통해 살펴본 한국 드라마에 대한 현지인들의 느낌

태국 드라마의 특징은 별로 말할 부분이 없어요. 소리를 지르고 따귀를 때린다던지 혹은 삼각관계가 나오고 끝나거든요. 이에 반해 한국 드라마는 내용의 전개도 훌륭하고 너무 재미있어요. 그리고 보통 외국 드라마는 수사물, 병원 이런 주제가 대부분인데 한국 드라마는 주제가 다양하고 재미있는 것 같아요.

(20대 여성 1)

개인적으로 한국 드라마를 제일 많이 보고 있어요. 왜냐하면 태국 드라마는 나쁜 사람은 왜 안 죽고… 자기가 원하는 방향으로 진행이 안 되고… 답답하거든요. 미국 드라마는 싸우는 것이 너무 잔인해요. 그런데 한국 드라마는 편하게 즐겁게 볼 수 있어요. (20대 여성 3)

가장 처음 접한 한국 드라마는 〈풀하우스〉, 가장 감명 깊었던 드라마는 〈미안하다 사랑한다〉예요. 드라마를 보고 3일 동안 울었거든요. 남자주인공이 죽어서 너무 슬퍼서… 그리고 다 보기 시작하면 시간을 너무 잡아먹어서 안 보려고 노력하는 중이지만 계속 보게 돼요. (20대 여성 2)

대학교에 다닐 때 〈가을동화〉를 처음 봤어요. 친구들이랑 같이 봤는데 배경이나 배우의 연기가 너무 좋았어요. 나도 저렇게 되고 싶다. 이런 느낌 받았어요. 그 뒤로 계속 한국 드라마를 봤어요. 가장 인상 깊었던 드라마는 〈봄의 왈츠〉였던 것 같아요. 마치 이 드라마를 보고 배고픔을 해결하는 듯한 만족감을 느꼈어요. (30대 여성 1)

이는 한국 드라마가 현지 여성들이 원하는 부분을 충족시킬 수 있었기에 현지에서 큰 성공을 거둘 수 있었다는 점을 시사한다.

☙ 태국의 한류 영화

한국 영화 역시 한류에 있어서 큰 부분을 차지하고 있는 것으로 보인다. 앞서 언급한 한국관광공사의 설문조사에서도 한국 영화가 현지인들의 한류 인식에 드라마 다음으로 큰 영향력(38.4%)을 준 것으로 나타났다. 태국 현지에서는 한 해 평균 200여 편의 영화가 상영되는데 한국 영화는 10여 편 정도 상영되고 있다. 하지만 할리우드 영화에 비해서 흥행에서 크게 성공한 모습은 보여 주지 못하고 있다.

그러나 DVD 대여점에서는 홍콩, 일본 영화 부스가 사라지고 한국 영화

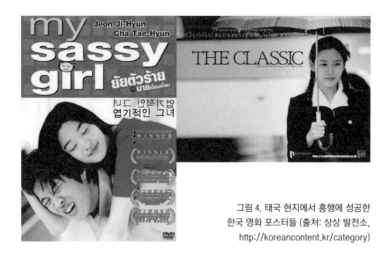

그림 4. 태국 현지에서 흥행에 성공한
한국 영화 포스터들 (출처: 상상 발전소,
http://koreancontent.kr/category)

부스가 설치되는 등 한국 영화에 대한 인기가 지속되고 있는 모습을 보여 주고 있다. 태국에서 상영된 최초의 한국 영화는 〈용가리〉였는데, 당시에는 이 영화를 한국 영화가 아닌 미국 영화로 인식하는 경우가 많았다. 하지만 흥행에는 실패하였다고 한다. 그러나 2002년 〈엽기적인 그녀〉^{…4}가 흥행에 성공하면서 한국 영화의 진출이 본격적으로 진행되기 시작하였다(김홍구, 2006). 당시 〈엽기적인 그녀〉의 인기는 영화 〈옹박〉으로 유명한 프라차야 핀카엡(Prachya Pinkaew) 감독이 "〈엽기적인 그녀〉가 태국에서 흥행할 당시 태국의 모든 감독들이 전지현과 작업하고 싶어 난리였다. 거의 무아지경이었다."라고 말을 할 정도로 현지에서의 인기가 대단하였다. 이후 2004년 방콕국제영화제 당시 영화 〈클래식〉에 출연한 배우 손예진이 귀빈 자격으로 초청되기도 하였으며, 2010년 10월 한류를 소재로 한 태국 영화 〈헬로스트레인저〉는 태국 영화 중 박스 오피스 1위에 오르기도 하였다^{…5}.

4. 태국 현지에서는 'My sassy girl'이라는 제목으로 개봉되었다.
5. 뉴스엔, 2011년 3월 11일, "韓 올로케 촬영 '헬로스트레인저' 泰 영화 흥행 1위 쾌거", (http://www.newsen.com/news_view.php?uid=201103101329581001)

그럼에도 불구하고 태국 현지에서의 한국 영화가 그리 큰 성공을 거두지 못하고 있다는 시각도 존재한다. 일례로 영화 〈색즉시공2〉가 당시 현지에서 개봉한 한국 영화들 중에서 흥행 1위를 차지하였으나 태국 전체 순위에서는 79위를 기록하였다는 것이다. 또한 2008년 당시 태국에서 개봉한 전체 240여 편의 영화들 중에서 한국 영화가 차지하는 비중이 4.2%에 불과하다는 점 또한 태국에서 한국 영화가 성공적이지 못하다는 모습으로 비춰질 수 있다. 무엇보다도 태국 현지에서 한국 영화의 성공에 대한 가장 큰 걸림돌은 수입료가 지나치게 비싸다는 점이다…[6].

• FGD에서의 생생한 의견

그렇다면 태국 현지인들은 한국 영화를 얼마나 접하고 있으며 어떻게 생각하고 있을까? 현지인을 대상으로 진행한 초점집단토의에서는 한국 영화에 대한 연령대별 이용의 차이가 나타나는 것으로 보인다. 20대 젊은 층들과 30대 이상의 성인들은 모두 〈엽기적인 그녀〉, 〈클래식〉 등을 본 경험이 있다

FGD를 통해 살펴본 한국 영화

〈편지〉, 〈엽기적인 그녀〉 등 여러 편을 봤지만 영화는 별로 좋아하지 않아요. 영화는 한 편에 줄거리가 모두 들어 있어 아쉽거든요.　　(20대 여성 1)

너무 좋았어요. 배경들이 너무 아름답고 정말 가 보고 싶다는 느낌을 많이 받았어요.　　(30대 여성 4)

태국 영화는 내용이 진부해서 절대 보지 않아요. 하지만 한국 영화를 보면 내용이 어떻게 전개될지 흥분하게 돼요. 전개 과정이 흥미로워요. (30대 여성 3)

6. 마이데일리, 2009년 1월 8일, "한국 영화, 태국서는 어떨까? 亞 3번째 한류시장 '가능성 있다'"

고 응답하였다. 그러나 20대는 한국 영화보다는 한국 드라마를 선호한다고 응답하였으며, 그 이유로 '내용의 연속성'이라는 측면을 언급하였다. 30대 이상의 성인들 역시 영화보다는 드라마를 선호한다고 하였으나 한국 영화를 긍정적으로 평가하는 동시에 한국 영화를 DVD를 통해 접하고 있는 것으로 나타났다.

🎬 태국의 K-POP

태국에서의 K-POP은 태국의 대표 미디어 그룹인 GMM Grammy사에서 2003년부터 한국 음악을 도입하기 시작한 이후 본격적으로 시작되었다. 초기에는 베이비복스 등이 인기를 끌며 시장 인지도를 높였다. 태국에서의 K-POP의 본격적인 흥행은 2004년 방콕에서 가수 비(RAIN)의 소규모 쇼케이스가 열린 것으로부터 시작되었다. 가수 비는 태국에서의 K-POP 흥행에

〈표 1〉 Channel [V] Thailand Asian Chart(Week 17:2-27 April 2014)···**7**

순위	곡명	아티스트	국가
1	Mr.Mr.	Girls' Generation	한국
2	Come Back Home	2NE1	한국
3	Spellbound	TVXQ!	한국
4	Yume no Hajima Ring Ring	Kyary Pamyu Pamyu	일본
5	Step by Step	2PM	한국
6	Whatcha Doin' Today	4Minute	한국
7	Something	TVXQ!	한국
8	Blind (Korean Version)	S.M. THE BALLAD	한국
9	Uh-ee	Crayon POP	한국
10	My Oh My	Girls' Generation	한국

7. http://www.channelvthailand.com/v/category/v_asianchart/

결정적인 역할을 하였는데 2004년 첫 진출 이후 2년 만인 2006년에 대규모 콘서트 공연을 개최하였다. 현지의 한인회 기고문에 따르면 태국 현지인의 약 78%가 비를 알고 있다고 응답하였다. GMM Grammy사에서는 2007년 이후에도 비를 비롯한 세븐, 동방신기, 빅뱅, 슈퍼주니어, 소녀시대, 2PM 등 한국 아이돌 가수의 대부분의 태국 현지 음반을 발매하고 있다.

　K-POP의 인기와 더불어, 이영애, 이준기를 비롯하여 슈퍼주니어, 동방신기, 빅뱅, 티맥스, 카라, 신화, 2PM 등의 아이돌 그룹들이 현지 광고 모델로 활동하고 있는데 이들은 주로 10~20대에 인기를 끌고 있는 가수들이다. 이 중 비, 슈퍼주니어, 빅뱅, 신화 등은 방콕에서 모두 단독콘서트를 개최한 경험을 갖고 있다. 이러한 태국에서의 K-POP의 성공은 당시 한국 드라마의 흥행과 일종의 시너지 효과를 보인 것으로 파악할 수 있는데 드라마 〈대장금〉, 〈풀하우스〉의 OST가 드라마의 인기와 더불어 큰 판매량을 보이기도 하였다.

• FGD에서의 생생한 의견

　현지인들은 K-POP을 유튜브와 같은 인터넷 매체를 통해 접하고 있으며, 소녀시대와 같은 아이돌 그룹 이외에도 윤도현 등의 가수들도 좋아한다고 응답하였다. 특히, K-POP 자체가 한국적인 특성을 가지고 있는 것으로 느껴진다고 생각하고 있었다.

FGD를 통해 살펴본 K-POP

인터넷과 유튜브나 휴대폰을 통해 K-POP을 듣고 있어요. 좋아하는 이유는 들으면 '아 이게 케이팝이구나.'와 같은… 뭐라 말할 수 없지만 한국인의 맛과 냄새가 음악에 배어 있는 느낌이 들어요.

(20대 여성 4)

인터넷을 통해서요. 한국 가수들은 노래를 굉장히 잘해요. 태국 가수들은 얼굴만 좀 되면 노래를 못해도 방송에 나오는데, 한국 가수들은 얼굴뿐 아니라 노래도 잘하는 것 같아요. 예를 들어 윤도현, 보아, 에일리를 말할 수 있을 것 같아요. (20대 여성 3)

'굉장히 한국적이다.'라고 할 수 있는 특징이 한국 음악에 있는 것 같아요. 음악을 들으면 한국을 느낄 수 있을 정도랄까… 뭔가 다르다는 생각이 들어요. 여러 가지가 섞인 것이 아니라 한국적이란 느낌… 그리고 HOT, SES와 같은 그룹들이 활동하던 당시부터 K-POP을 들었어요. (20대 여성 2)

K-POP은 처음에는 잘 모르지만, '뭐가 이렇게 유명한지 나도 들어 보자.' 하고 들어 보면 그냥 귀에 들어오고 계속 편안하게 들을 수 있는 노래인 것 같아요. 그리고 뒤에 댄서들이 같이 춤을 추는 것도 K-POP이 성공할 수 있었던 하나의 요인이 아닐까 싶어요. (20대 여성 3)

2) 태국 한류와 문화변동

태국 현지에서의 한류의 성공은 그동안 태국인들이 막연하게만 알고 있었던 한국이라는 나라에 대하여 자세하게 알게 된 계기가 되었으며 현지인들의 생활양식에도 큰 영향을 미치고 있는 것으로 보인다.

출판 분야에서는 태국 방송사의 한국 드라마 방송과 함께 출판사업도 활기를 띠어 드라마 대본을 단행본으로 출간하는 등의 파급효과를 가져왔다. 잠사이(JAMSAI)와 같은 태국 출판사는 한국방송과 관련 단행본을 매해 수십 권씩 발행하고 있다. 이 출판사에서는 2004년 인터넷 소설 〈그놈은 멋있었다〉를 초판 발행하여 총 3000부를 판매하였다…[8]. 이외에도 태국 대중잡지

8. 한국경제, 2004년 5월 26일, "귀여니 인터넷 소설 중·일·대만·태국 수출 .. 총 3만 달러"

를 포함한 정기 간행물들도 한국 연예계, 한국 드라마, 한국 가요 등에 대한 소식을 상당 부분 할애하여 보도하고 있다.

그림 5. 드라마 대장금을 퀴즈의 소재로 등장시킨 태국 유명 오락 프로그램 '블랙박스'의 방송 장면 (출처: http://www.happythai.co.kr/)

태국 방송에서도 오락, 여행 프로그램 등에서 한국을 배경으로 한 프로그램을 많이 제작하고 있으며, 드라마나 영화의 무대로 한국을 선택하는 경우가 증가하고 있다. 이와 같은 것은 한류에 열광하는 태국 내 젊은 층을 타깃으로 한 것이라고 볼 수 있다. 2009년 태국 드라마가 전주 등지를 배경으로 촬영됐고, 같은 해 한국을 무대로 한 태국 영화가 처음으로 제작되기도 하였다.

태국에서의 한류의 인기는 현지의 방송 광고에서도 살펴볼 수 있다. 드라마 〈대장금〉이 유행했던 2006년에는 현지 업체의 광고 전단지에 한복을 입은 태국인 여성 모델과 태극기가 등장하기도 하였으며, TV 광고와 간판, 심지어 중국 화장품에도 어설픈 한국어가 사용되고 있다.

한류와 함께 한국어를 배우려는 태국인들도 꾸준히 증가하는 추세다. 현

그림 6. 태국 현지의 '어설픈 한국어'(출처: 한국문화산업교류재단 글로벌 한류동향 43호, p.10)

지에서는 1986년 송클라(Song Khla) 대학에서 한국어과목이 최초로 개설되었다. 이후 국립대학인 쭐랄롱꼰(Chulalongkon) 대학에서는 1989년 한국어를 커리큘럼으로 채택했으며, 2004년에는 한국어 센터를 설립하였다. 2010년을 기준으로 한국어를 전공과목으로 채택하고 있는 대학은 총 7개이며, 교양과목을 포함해서는 총 20여 개의 대학에서 한국어를 강좌가 이루어지고 있다.

한류의 인기와 더불어 태국 현지에서는 각종 오디션이 진행되기도 하였다. 2007년 JYP엔터테인먼트에서는 '제2의 비를 찾아라'라는 슬로건하에 태국 현지에서의 오디션을 진행하였다. JYP는 태국인 가수, 모델, 연기자, VJ 등 다양한 분야의 인재를 발굴하는 오디션을 개최했으며, 그 어느 동남아시아 국가보다 열띤 참가율을 보일 만큼 태국 현지 청소년들의 한류 엔터테인먼트에 대한 인지도는 매우 높다고 한다…[9].

현지인을 대상으로 한 조사에서도 한류의 영향력을 살펴볼 수 있었다. 특히 젊은 층들은 한류의 인기가 워낙 높아 이제 태국적인 것과 한국적인 것의 구분이 힘들 정도라고 말하고 있다. 태국의 한 전문가는 한류가 시작된 10년 동안 태국인들의 생활양식에 엄청난 변화가 있었음을 말하고 있다. 한류 열풍이 시작되기 이전에는 주로 유럽이나 일본의 문화가 태국인들의 생활양식에서 나타났지만, 현재는 한국의 문화로 대체되었다는 것이다.

그림 7. 태국 현지에서 진행된 JYP 오디션…[10]
(출처: (재)한국문화산업교류재단, www.kofice.or.kr)

9. KOFICE, 2012, "'태국의 Rain을 찾아라' 한국 연예기획사 태국 오디션에 뜨거운 관심"
10. 가수 '비'의 인기를 등에 업고 2006년과 2007년 연속 오디션이 펼쳐져 스타를 꿈꾸는 수많은 태국 젊은이들이 응시했다.

3) 태국의 반한류

　태국 현지에서의 한류는 대만이나 일본, 중국에 비해 그 기간이 길지 않지만, 다른 지역들과 비교해 보아도 그 열기가 적다고 할 수 없다. 또한 태국에서는 대만이나 일본에서와 같은 반한류의 기류가 거의 보이지 않는다는 점 역시 긍정적이라고 할 수 있다. 그러나 태국 현지의 전문가들은 현재의 한류에 대해 몇 가지 문제점을 지적하고 있다. 우선 태국에서의 한류가 주로 젊은 층을 대상으로만 나타나고 있다는 점이다. 중국이나 일본, 대만 등지의 한류는 젊은 층 이외에도 중장년층까지 보다 넓은 수용자층이 존재하지만 태국은 그렇지 않다.

　이러한 현상의 원인으로는 태국의 한류 추세가 초기의 한국 드라마나 영화의 성공으로부터 점차 K-POP으로 전환되고 있다는 점을 말할 수 있다. 특히, 태국시장을 포화된 한국시장을 넘어선 제3의 시장으로 인식하고 있는 한국 엔터테인먼트사들은 주로 아이돌 그룹들을 통해 태국에 진출하고 있다. 이러한 경향은 젊은 층들에게 한류를 유행시킬 수는 있으나 비교적 연령이 높은 층들에게는 어느 정도 한계가 있다는 것이다. K-POP 이외에도 한국 드라마, 한국 영화의 지속적인 콘텐츠 개발 및 보급이 이루어져야 할 것이다. 초창기 한류의 성공 요인이었던 한국민의 감성을 담은 문화콘텐츠를 부활시켜야 할 필요성을 제기할 수 있는 것이다.

　동시에 태국에 진출하고자 하는 엔터테인먼트사들이 수익의 부분에만 지나치게 집중하여 현지에서의 한류 열풍에 악영향을 미친 사례가 존재한다. 한류 스타나 업체의 승인 없이 비즈니스를 진행하다 태국 한류 소비층에 찬물을 끼얹은 사례가 특히 많다. 이 중 유명 한류 스타들의 초상을 무단 사용하여 입장권을 판매하다 문제된 사례와 거액의 스타 팬미팅 입장표를 판매하다 한국 연예 제작사의 제지와 항의로 무산된 사례 등은 한국 언론에 일제

히 보도되기도 했다. 보다 최근의 사례로는, 2012년 아이돌 그룹 '블락비'가 태국 방송과의 인터뷰 중에 보인 무례한 태도로 현지인들의 반감을 산 사건을 말할 수 있다. 당시 태국에서는 태풍으로 인해 심각한 피해를 입은 상황이었다. 이때 "홍수로 인해 어려운 것 잘 안다."라고 말하며 "금전적인 보상으로 마음의 치유가 됐으면 좋겠다. 저희가 가진 건 돈밖에 없다. 7000원?"이라는 발언을 한 것은 태국인들을 자극하기에 충분하고도 남았다. 물론, 태국인들을 조롱하거나 비하할 의도가 아니었다는 해명이 이루어졌지만, 블락비와 한국에 대한 반감은 쉽게 수그러들지 않았다. 대다수의 태국인들이 한류에 대해 부정적인 시각을 표현하였고 인터넷상에는 "한류는 끝날 것이다!"와 같은 공격적인 댓글이 나타나기 시작한 것이다. 블락비 사태는 해당 아이돌 그룹 이외에도 소속사의 체계적인 현지 모니터링과 관리의 소홀을 그 원인으로 말할 수 있다. 한류의 지속적인 성공을 위해서라도 이러한 사태를 방지하고자 하는 노력이 필요하다. 블락비 사건은 그동안 태국에서는 찾

그림 8. 블락비의 인터뷰 논란(출처: http://woongnemo.tistory.com/362)

아볼 수 없었던 반 한류의 기류가 대대적으로 나타난 사건이라는 점에서 교훈을 준다고 할 수 있다.

• FGD에서의 생생한 의견

현지인들은 반한류에 대하여 거의 들어 본 적도 느껴 본 경험도 없다고 하였다. 그럼에도 불구하고 한국에 대하여 좋지 않은 감정이 태국 현지에서 한류를 맹목적으로 따르는 것에 대한 지식인층의 비판 내지는 어린 학생들의 과소비에 대한 우려 등을 통해 나타나는 것으로 보인다. 성인층에서는 한국 가수들의 콘서트만 열리게 되어 태국 가수들의 입지가 위태로워질 수도 있다는 의견이 나타났다.

안티 한류는 철없는 애들이 머리부터 발끝까지 한국 것을 다 따라하고 한국 것이라면 모두 사야 한다고 난리를 심하게 치는 아이들 때문에 부모들이 걱정을 하는 것이지 특별히 안티 같은 것은 없다고 생각해요.

(20대 여성 3)

우리 것을 버리고 너무 한류를 따라가는 것에 대해 걱정하는 일부가 있긴 하지만 그것을 안티 한류라고 하기까진 무리인 것 같아요. (20대 여성 2)

한국 가수들이 너무나 많이 와서 공연을 하기 때문에 태국 가수들이 기회를 못 얻는다는 것이죠. 이런 부분은 안티 한류라기 보다 한국 가수들이 태국 가수들의 기회를 너무 많이 잡아먹는 부분에 대해 염려하는 부분인 것 같아요.

(30대 여성 4)

(한류에 대하여) "난 별로 안 좋아해." 하는 정도지, 안티까지 가는 상황은 없어요. (30대 여성 3)

3. 한류와 태국의 문화변동

태국의 대중문화는 대만과 유사하게 미국과 일본의 영향을 크게 받아 왔다. 특히, 일본과는 경제적으로 긴밀한 관계를 맺고 있어 자연스럽게 그들의 대중문화가 태국인들의 일상생활에 큰 부분으로 자리 잡고 있었다. 이러한 태국 현지에서의 일본문화의 강세가 한류를 통해 점차 바뀌고 있다. 태국 현지에서의 미국과 일본 문화의 아성이 한류로 인해 흔들리고 있는 것이다.

물론 아직까지 일본이나 미국문화의 영향력이 사라지거나 약화된 것은 아니다. 중요한 것은 한류가 빠른 시간 동안 엄청난 영향력을 행사하였다는 것이다.

태국 현지에서 한국문화의 강세는 드라마와 음악 등의 부분에서도 확인할
수 있다. 태국에서 일본의 만화나 애니메이션은 여전히 호응을 얻고 있지만
음악이나 드라마 등에 대한 관심사는 예전에 비해 그 관심사가 많이 줄어들
었다. 대신 그 자리를 한국 드라마와 K-POP이 차지해 가고 있는 것이다.

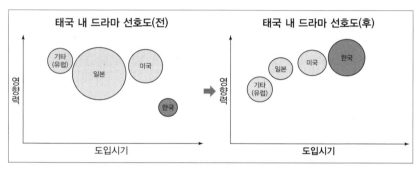

그림 9. 태국 내 드라마 선호도 변화

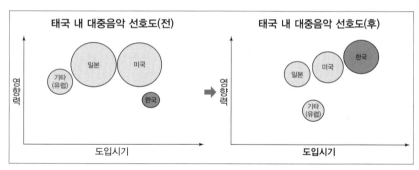

그림 10. 태국 내 대중음악 선호도 변화

FGD를 통해 살펴본 태국 현지에서의 한류의 영향력

과거에는 한국문화와 태국문화 사이의 구분을 명확하게 할 수 있었어요. 그런데 지금은 한류의 영향으로 지금 태국의 청소년들이 한국문화를 따라 하게 되면서 무엇이 다르다고 말할 수 없어요.　　　　　　　(20대 여성 1)

지금은 한국의 문화와 태국의 문화가 서로 비슷해져 가기 때문에 한국과 태국이 무엇이 다른지 정확히 말하긴 어려워요.　　　　　　　(20대 여성 2)

일본과 태국 사이의 관계는 너무나 오래되었어요. 일본문화를 받아들이는 것은 그냥 일상 옷을 입는 것처럼 당연한 것으로 받아들여졌었어요. 그런데 한류는 일본과 비교해서 짧은 시간 그 이상의 영향력을 보여 주고 있어요. 대부분의 태국 사람들이 한국에 놀러 가고 싶어 해요. 이러한 점에서 한국 드라마와 같은 것들이 큰 영향을 준 것은 분명해요.　　　　　　　(30대 여성 3)

현재 태국은 말로 표현하기 힘들 정도로 한류의 영향을 받고 있어요. 예를 들어 제 아내도 한국에 가고 싶다는 말을 입버릇처럼 하고 있어요. 제가 젊었을 때에는 유럽과 일본의 문화가 큰 영향을 미쳤어요. 하지만 현재의 한류 열풍에는 미치지 못해요. 지금은 음식, 비비크림, 화장품 이런 것들에 대해 누구나 '한국 한국'하고 있어요.　　　　　　　(태국 현지 전문가)

물론 일본 애니메이션은 지금도 좋아하지만 만약 한국 음악과 드라마가 없다면 일본문화를 굉장히 좋아했을 거예요.

<div align="right">(20대 여성 2)</div>

다른 나라의 문화콘텐츠들을 보긴 하지만, 많이 보지 않는 편이에요. 제일 좋아하는 문화는 한국문화예요. K-POP, 특히 소녀시대 좋아해요.

<div align="right">(20대 여성 3)</div>

태국에서의 일본과 한국을 비교하기 위해 하나의 예를 들어 볼게요. 일본 콘서트엔 사람들이 거의 없는데 한국 콘서트가 있으면 우리 청소년들이 들어가려고 밤새 줄을 서요. 그리고 티켓이 싸지 않은데도 불구하고 어떻게든 들어가려고 수만 명이 앞에서 아우성치는 모습을 보면, 한국문화가 짧은 시간 동안 엄청난 영향력을 미친 것 같아요.

<div align="right">(30대 여성 1)</div>

소녀시대가 'Gee'를 부르면서 스키니진을 입었을 때, 시내에 나가면 젊은 여성이 대부분이 스키니진을 입었을 정도로 영향력이 대단했어요.

<div align="right">(20대 여성 1)</div>

제8장

인도네시아

한류의 혼종화와
I-POP

1. 인도네시아의 팝문화

인도네시아는 2012년 기준 전 세계 인구 4위의 인구 대국이자 다민족국
가로서 지방마다 언어 등 문화적 차이가 큰 나라이다. 2009년 한국과 인도
네시아는 한–아세안 정상회담에서 양국 간의 경제협력을 통한 공동 번영을
합의하였다. 2013년 한국과 인도네시아의 경제협력공동위원회는 '인도네시
아 경제개발 마스터플랜'을 위해 9개 분과를 중심으로 협력 관계 강화를 동
의하였는데 문화산업도 이에 속한다. 인도네시아의 문화산업은 관광산업과
함께 다각도에서 자국 정부의 지원을 받으며 성장하고 있다. 인도네시아는
한류의 성공으로 인해 한국 정부의 문화산업 발전 정책을 롤모델로 인식하
고 있다.

인도네시아의 방송산업은 정부 독립기관인 인도네시아 방송위원회와 정
부 부처인 통신정보기술부의 정책하에 운영된다. 인도네시아 방송위원회
(Indonesian Broadcasting Commission, IBC)는 방송 프로그램을 규제하며 국내 방
송사가 상업적, 공익 광고 방송을 방영할 수 있는 지침을 제시한다. 인도네
시아의 방송산업은 1990년대 민영 방송사가 설립되기 시작하면서 성장하기
시작하였다. 인도네시아의 방송사는 TVRI, Indosiar, SCTV(뉴스 중심 채널),
RCTI, TPI, Anteve, Metro TV(뉴스 중심 채널), Trans TV, GTV, Lativi 등으
로 미국, 유럽, 일본, 인도, 중국, 대만, 홍콩 드라마와 영화를 주로 방영한
다. 한국 드라마는 주로 Indosiar, Anteve, JakTV 등의 방송사 채널을 통해
전파되었다…[1].

인도네시아의 방송법(Broadcasting Act, 2002)은 전체 방송시간의 60% 이상
을 국내 방송 프로그램을 방영하도록 규정하고 외국으로부터 수입한 프로그

1. 정영규·정선화, 2011, p.61.

램에 대해서는 더빙, 내용, 방영 횟수 등을 규제한다. 인도네시아의 방송 프로그램 유통 경로는 크게 3단계로 허가 수입업체의 신청, 인도네시아 검열위원회의 사전 검열, 방송사의 쿼터 제한을 통과하여야 한다. 외국 방송 프로그램을 수입하는 업체는 사전에 허가를 받아야 하는데 영상물 수입, 제작, 유통에 대한 구비 서류를 제출하면 허가를 받을 수 있다. 인도네시아는 자국의 문화콘텐츠의 제작 능력이 부족하기 때문에 아직까지 외국 방송 프로그램의 수입에 의존하는 경향이 크다"[2].

인도네시아 정부가 시행하고 있는 검열 제도는 인도네시아의 정체성과 경쟁력을 향상하고 종교 가치와 문화를 실천하는 내용의 정보, 교육, 오락 프로그램을 방영하는 것을 목표로 하고 있다. 또한 방송 콘텐츠는 중립성을 유지하며 타인에 대한 비방 및 왜곡된 내용, 특정 민족, 종교, 인종에 대한 비하, 폭력, 마약, 도박, 음란물의 표현을 해서는 안된다"[3].

인구 대국답게 인도네시아는 페이스북 이용률이 아시아 2위이며, 20~30대는 인터넷, 유튜브를 비롯한 소셜 네트워크 서비스, 그리고 DVD를 통해 외국 팝문화콘텐츠를 소비하는 편이다. 인도네시아는 미국, 일본, 대만, 인도의 팝문화를 수용해 왔다. 특히 미국과 일본 양국의 팝문화가 인도네시아 팝문화에서 중요한 위치를 차지하고 있다. 영화 분야는 주로 미국과 인도의 영화가 인기가 높으며 인도네시아의 영화산업은 인도의 발리우드(Bollywood)에 경쟁의식을 갖고 있다. 일본의 팝문화는 1990년대보다 인기는 하락하였지만, 여전히 상당한 수준의 영향력을 보유하고 있다. 대만의 드라마와 팝음악도 인기가 높은 편이었으나 한류로 인하여 그 인기가 하락하였다.

네덜란드 식민 시대에 형성된 인도네시아 영화산업은 이후 1940년대에 일본의 지배로 인해 일본 통치를 선전하기 위한 프로파겐더(propaganda)적인 영

2. 정영규·정선화, 2011; 전용욱·김성웅, 2012, p.18.
3. 전용욱·김성웅, 2012, p.18.

화로 전락하였다. 하지만 일본으로부터 독립한 후 인도네시아 정부는 인도네시아의 전통적 정체성을 함양하기 위하여 철저하게 자국 영화산업을 장려하고 외국 영화의 수입을 금지하며 보호주의 정책을 실시하였다. 이로 인해 1980년대에 인도네시아 영화는 연간 100여 편이 넘는 영화를 자체 제작할 정도로 성장하였으며 예술성을 인정받는 영화가 다수였다[4]. 그러나 1990년대에 민간 방송사가 증가하고 과거 장기간 동안 실시된 미디어 통제로 인해 자국의 영화산업의 부흥을 지속할 자생력을 형성하지 못하면서 인도네시아 영화산업은 급격히 쇠퇴하였다. 동시에 미국과 홍콩 영화가 수입되고 자국의 드라마 산업이 성장하기 시작하면서 인도네시아 영화는 경쟁력을 상실하였다. 대규모의 멀티플렉스 극장에서는 미국과 홍콩 영화가 주로 상영되었고 인도네시아 영화는 TV에서 방영하는 용도로 규모가 축소되거나 B급 영화로 인식되었다. 1990년대 말 민주화 운동으로 인해 정부의 미디어에 대한 통제가 줄어들었고 2000년대부터 인도네시아 영화산업은 다시 양적, 질적인 면에서 성장하며 1980년대 이후 제2의 전성기를 맞이하였다. 연간 자국 영화의 제작은 꾸준히 증가하였고 2000년대 후반부터 인도네시아 정부는 영화산업을 국가경쟁력을 향상시킬 수 있는 사업으로 인식하고 장려 정책을 실시하고 있다[5].

인도네시아의 문화산업은 인도네시아의 중산층 및 청년층 인구의 증가와 함께 대도시를 중심으로 발달하고 있다. 자카르타에는 상업성이 강한 음악과 해외 팝아티스트의 음악이 유행한다. 최근 자카르타는 K-POP과 같은 해외 팝스타의 공연 주최를 늘리고 문화산업 시설 및 인프라를 설립하여 동남아시아 문화산업의 중심지 역할 및 경제적 효과를 이루길 희망하고 있다[6].

4. 영화진흥위원회, 인도네시아 영화산업의 개요.
5. 영화진흥위원회, 인도네시아 영화산업의 개요.
6. The Jakarta Post, 2013년 4월 15일.

중상류층 가구의 10~30대 초반의 인도네시아인들은 현지 미디어 외에도 다양한 글로벌 미디어 접촉과 문화상품 소비 및 수용 능력이 높은 편이다. 이들은 미국, 유럽의 팝음악과 같은 국제적으로 유행하고 있는 문화를 동경하며 자국의 문화에 대한 만족도가 낮은 편이다.[7].

인도네시아의 팝음악은 당돗(dangdut)[8]과 밴드 문화가 발전하였으며 말레이시아, 대만, 유럽, 인도 음악의 영향을 많이 받았다. 인도네시아 팝음악의 주종은 솔로가수와 록밴드의 음악이었으나 최근에 K-POP의 영향을 받아 댄스음악도 빠르게 성장하고 있다. 현지의 도시인들은 주로 외국의 댄스음악을 선호하는 경향이 높지만 지방에서는 여전히 밴드음악과 인도네시아 전통음악의 인기가 높다.

인도네시아의 음악산업은 외국계 메이저 제작사 및 레코딩 회사가 제작 및 트렌드를 주도하고 있다. 자국의 음악산업은 체계적인 제작 시스템 및 전략이 부족하며 불법 복제물로 인해 성장이 매우 느리다. 하지만 현지인들은 인도네시아의 팝음악 스타일을 선호하는 편이어서 잠재적인 가능성은 높다고 볼 수 있다. 인도네시아 내에 K-POP의 영향은 댄스음악과 아이돌 그룹의 생성뿐 아니라 가수를 육성하는 시스템까지 확대되었다. 한국의 연예기획사 레인보우브릿지는 인도네시아에 진출하여 현지인으로 구성된 남성그룹 'S4'를 관리하고 있다[9]. 이는 한국 문화산업의 현지화 전략이라 할 수 있다.

7. The Jakarta Post, 2013년 1월 11일.

8. 당돗은 말레이시아, 아랍 및 인도 음악의 영향을 받은 인도네시아 대중음악의 한 장르로서, 1970년대 고향을 떠나 도시의 일상에 찌든 이슬람 청년 노동자들로부터 발전하기 시작하였다. (정영규·정선화, 2011, p.99)

9. http://wstarnews.hankyung.com/apps/news?popup=0&nid=03&c1=03&c2=03&c3=00&nkey=201404291103361&mode=sub_view

2. 인도네시아 한류의 현황

1) 인도네시아 한류의 도입

정영규·정선화(2011)는 한류가 인도네시아에 전파된 시기를 외환위기 전후로 보고 있다. 본격적으로 한류가 인도네시아에 확산된 시기는 2002년 월드컵 이후이며, 싱가포르, 베트남, 태국 등지에서 유행하기 시작한 한국 드라마와 영화는 빠른 속도로 인도네시아에 소개되었다. 초기에 중국에서 한류에 대한 열광적 반응이 나타나면서 중국 문화권을 공유하는 인도네시아의 상류층에게 전달되었다. 한국 드라마의 수입 가격이 상대적으로 저렴하여 인도네시아의 위성채널 사업자와 방송국은 한국 드라마를 수입하기 시작하였다. 그러나 한국 드라마 수입 초기에는 더빙된 드라마가 방영되었기 때문에 한국 드라마를 인식하기 어려웠다(FGD 인터뷰).

〈표 1〉을 보면 인도네시아는 아시아, 대양주 지역의 12개 국가 중에 한류의 경험률(63.9%)은 4위, 한류 선호도(5.08/7점 만점)는 3위를 차지하였다. 흥미로운 점은, 동남아시아 국가들이 한류 선호도에서 한류가 생성되었던 중국과 일본보다 높은데 이는 현재 동남아시아 내 한류의 인기를 대변해 주는 것이라 할 수 있다.

인도네시아의 한류 소비율은 한국 드라마(76.1%), 영화(70.8%), 그리고 대중음악(69.1%)의 순이었다. 조사 대상자에 따라 차이가 있겠지만 현재 한류

〈표 1〉 인도네시아의 한국 드라마·영화·대중음악 경험률

(단위: %)

	드라마 경험률	영화 경험률	대중음악 경험률
인도네시아	76.1	70.8	69.1

자료: 국가브랜드위원회·KOTRA·산업정책연구원, 2011, 「문화한류를 통한 전략적 국가브랜드맵 작성」.

열풍의 중심의 K-POP을 포함한 대중음악이 제일 소비가 낮은 장르로 나타
났다.

2) 인도네시아 한류의 현황

🎬 한국 드라마

2004년 인도샤(Indosiar) 방송국에서 〈가을동화〉를 방영하여 큰 인기를 끌
었고, 이후 한국 드라마는 연이어 성공을 거두었다. 〈가을동화〉의 성공 이후
〈모델〉, 〈경찰특공대〉, 〈궁〉, 〈겨울연가〉, 〈호텔리어〉, 〈풀하우스〉, 〈내 이름
은 김삼순〉, 〈대장금〉, 〈꽃보다 남자〉, 〈동이〉, 〈천국의 계단〉, 〈시크릿가든〉
등이 JakTV, Anteve, LBS TV, B Channel Television과 같은 인도네시아 주
요 방송 채널에서 방영되었다.

한국의 최신 방송 프로그램은 KBS World, SBS, MBC, tvN 등을 통해 전
파되지만, 이러한 한국의 채널들은 현지 케이블 채널과 고가의 패키지 형태
로 되어 있어 일부 계층만 접하고 있다. 한국 드라마의 주요 팬은 10~30대
초반의 연령층이다. 대다수의 한류 팬들은 최신 한국 방송 프로그램을 인터
넷 실시간 동영상 사이트와 불법 복제한 DVD를 통해 접하고 있다. 인도네
시아는 저작권법이 체계적이지 않아서 불법 복제품이 성황을 이룬다…**10**.
인도네시아에선 최신 외국 드라마가 DVD로 제작되는 시간이 짧고 자막 처
리가 되어 있어 TV 방영 시간을 맞출 수 없는 젊은 세대들에게 외국 드라마
DVD의 인기가 높다. 외국 드라마의 경우 정품을 판매하는 매장도 있지만
저작권에 대한 인식이 낮아 불법 DVD가 중형 쇼핑몰이나 대학가 근처 상
가에서 많이 팔리고 있다.

10. 정영규·정선화, 2011, p.37.

그림 1. DISC TARRA 매장 내 한국 드라마 DVD

그림 2. 한류 콘텐츠 불법 복제물

• FGD 분석

FGD 조사에 따르면, 인도네시아에서 인기가 높은 대표적인 한국 드라마는 〈대장금〉, 〈풀하우스〉, 〈궁〉, 〈꽃보다 남자〉, 〈동이〉 등이다…[11]. 인도네시아에서는 사극의 인기가 높은데 이러한 경향은 한국 드라마에도 나타나고 있다. 〈꽃보다 남자〉는 일본과 대만의 제작물과 내용이 유사함에도 불구하고 한국 드라마 중 가장 인기가 높다. 한국판 〈꽃보다 남자〉는 연출이 화려하고, 등장 배우들의 외모가 출중하기 때문이다.

한국 드라마의 주요 시청자는 20대 이상 여성으로 대체로 20~30대는 인터넷을, 40대 이상은 TV를 통해 한국 드라마를 시청하고 있다. 한국 드라마의 대표적인 인기 요인은 한류 스타의 화려한 스타일과 외모, 부드러운 이미지와 배우들의 연기력, 한국 드라마 배경 및 연출력, 아시아적 정서를 담은 사랑 표현법, 일본 드라마에 비해 현실적인 주제를 다룬다는 점이다. 한국의 사극은 30대 이상 남성과 여성 시청자가, 트렌디 드라마의 사랑 이야기는 20대 여성들이 선호한다.

그러나 한국 드라마는 2005년부터 인기가 서서히 감소하고 있는데 주된 이유는 단조로운 스토리이다. 인도네시아에서 실시한 FGD에 따르면, FGD 조사 참여자들 모두 한국 드라마는 '뻔한 결말', '예상 가능한 전개 과정', '슬픈 내용'으로 인해 신선함을 느끼지 못한다고 하였다. '슬픈 내용'은 한국 드라마의 특색으로 지적될 만큼 한국 드라마의 주요 테마인데 조사 참여자들이 '내용이 너무 슬퍼 울게 되고 끝까지 보고 싶지 않게 된다'고 말할 정도로 인도네시아인들에게는 드라마에 몰입하기 힘든 부담스런 요인이 되기도 한다. 물론 한국 드라마의 선호 이유 중 하나는 '감동적인 주제'이지만 슬픔을 자극하는 연출 및 한국인의 취향 중심으로 전개되는 슬픈 스토리 구조는 인

11. 정영규·정선화, 2011; FGD 전문가 인터뷰.

도네시아인의 한국 드라마 소비를 방해할 수 있다.

FGD를 통해 살펴본 한국 드라마

한국 드라마는 미국 드라마와 달리 성적인 표현이 많지 않아서 좋아요. (한국 드라마를) 많이 봐서 이젠 보면서 웃다가 울기도 해요. (30대 이상 여성 3)

배우들은 매력적이에요. (20대 남성 1,2)

계속되는 것(반복되는 내용)이 싫어요. (20대 여성 2,3)

한국 드라마 속 애정 표현은 미국과 일본에 비해 점잖아요. 한국 드라마 중 노골적인 표현을 하는 것도 있다고 들었지만 여기로 수입되는 것은 그렇지 않은 것인가 봐요. 한국 드라마는 가족이 함께 볼 수 있어요.

(30대 이상 여성 2)

🎬 한국 영화

인도네시아의 관광창조경제부는 한국의 영화산업 지원 정책을 본받아 인도네시아의 영화산업을 부흥하기 위한 계획을 하고 있다. 인도네시아 관광창조경제부는 한국 정부의 문화산업 지원 정책을 한류의 성공 요인 중 하나로 고려하고 있으며 인도네시아에서도 창조산업을 육성하기 위해 정부의 지원 및 정책 구조를 형성하려 애쓰고 있다. 그 예로 2013년 인도네시아 영화산업 관계자는 한국을 방문하여 인도네시아 영화산업을 발전시킬 수 있는 방안을 모색하고 한국 측의 지원도 부탁하였다…[12].

12. "인도네시아 관광창조경제부 초코르다 이스트리 데위 장관 특별보좌관은 12월 11일 자카르타에서 열린 '한국-인도네시아 영화산업 협력 공동 세미나' 기조연설에서 한국의 문화콘텐츠 산업을 자국 창조산업의 발전 모델로 삼고 있다며 이같이 밝혔다."(연합뉴스, 2013년 12월 11일)
http://news.naver.com/main/read.nhn?mode=LSD&mid=sec&sid1=104&oid=001&aid=0006645519

앞서 언급했던 국가브랜드위원회·KOTRA·산업정책연구원(2011)의 한류의 선호도 및 경험도 조사에서 인도네시아 내에 한국 영화의 경험률은 70% 이상으로 높게 나타났다. 이는 최근 경향이 반영된 것이라 할 수 있다. 인도네시아에서는 2009년부터 한국 영화를 알리기 위해 'Korean Film Festival Indonesia'가 매년 이루어지고 있는데 이 행사는 인도네시아 주재 한국문화원 및 CJ E&M, CJ CGV, Blitz Megaplex 등이 협력하여 주최해 오고 있다. 특히 2013년에 실시된 행사에서는 한국에서 개봉된 최신작 여러 편이 소개되었는데 〈광해〉, 〈도둑들〉, 〈연가시〉, 〈7번방의 선물〉 등 10편의 영화가 상영되었다. 특히 〈도둑들〉, 〈마이리틀 히어로〉, 〈차형사〉 등에 대한 반응이 무척 높아 바로 매진되었다.

한국 영화는 인도네시아에 2000년 초반에 소개되었으나 2000년대 후반까지는 소수의 한국 영화만이 현지에서 개봉되었다. KOTRA의 글로벌 리포트 조사(2006)에 따르면 2002년 월드컵 직후 〈엽기적인 그녀〉가 거대 배급사인 21그룹에 의해 소개된 이후 2006년 초반까지 한국 영화는 현지의 극장에서 상영되지 않았다. 주된 장애 요인으로는 1) 거대 유통 및 배급사에 한국 영화의 상품성이 어필되지 못함, 2) 홍콩 영화에 비해 한국 영화배우의 낮은 인지도, 3) 한국 영화에 대한 인지 및 관심 부족, 4) 인도네시아의 검열 기준, 5) 마케팅 능력 부족, 6) 불법 복제 DVD 유통 등이었다…[13].

한국영화진흥위원회는 해외 한국 영화 유통 및 개봉 실적을 공개하고 있는데, 2000년대 이후 인도네시아에 유통된 한국 영화는 총 6편으로 〈마리 이야기〉(연도 정보 없음), 〈고死: 피의 중간고사〉(2009), 〈과속스캔들〉(2009), 〈7급 공무원〉(2009), 〈차우〉(2009), 〈전우치〉(2010)이다. 인도네시아의 영화관에서 실제 상영된 영화는 총 3편인데, 〈엽기적인 그녀〉는 기록되어 있지 않다.

13. pp.281-284.

상영된 3편의 한국 영화는 〈조폭마누라2〉(2004), 〈여고괴담 세 번째 이야기〉 (2004), 그리고 〈도마뱀〉(2008)이다.

• FGD 분석

FGD 조사 참여자들은 한국 영화를 드라마보다 적게 소비하였다. 2000년대 후반부터 코미디와 공포 장르를 중심으로 몇몇의 한국 영화가 거대 멀티플렉스에서 상영되었지만, 실제 인도네시아 영화관에서 한국 영화의 상영 여부에 대해서는 인식하지 못했다. 〈엽기적인 그녀〉는 FGD 조사 참여자들에게도 강한 인상을 남긴 한국 영화의 히트작이었다. 이외에 조사 참여자들은 〈과속스캔들〉, 〈여고괴담〉, 〈조폭마누라〉를 주로 DVD나 인터넷 사이트를 통해 관람했다. 인도네시아에서는 공포 영화가 인기 장르이기 때문에 FGD 조사 참여자들도 한국 공포 영화에 대한 관심과 만족도가 높은 편이었다.

FGD를 통해 살펴본 한국 영화

한국 영화가 극장에서 상영했는지 잘 모르겠다. 주로 인도네시아의 영화관은 미국과 인도 영화를 상영한다. 미국 영화는 인기가 높다.　　　(20대 여성 1)

내가 본 한국 영화는 대부분 공포 영화와 로맨틱코미디였어요. 제목은 기억이 안 나요. 내 보기엔 한국 사람들이 영화를 만들 때 최선을 다하는 것 같아요.　　　(20대 남성 3)

DVD를 통해 봤어요. 친구들이 추천해 주거나 (DVD를) 빌려 주는 영화를 주로 봐요.　　　(30대 남성 2)

☞ 한국의 팝음악

2005년 이후 아이돌 그룹 위주의 K-POP이 인도네시아에 소개되며 점차 한국 팝음악의 인기는 상승하였다. 현재 인도네시아에서 K-POP은 한류를 대표하며 양국 간의 문화교류 활성화 및 한국의 이미지를 향상시키는 데 중요한 역할을 하고 있다.

인도네시아의 경우 현지인의 음악 취향이 전통음악부터 댄스음악까지 다양하며 도시별로 유행하는 음악 장르가 다르다. 수도권인 자카르타와 족자카르타에는 K-POP을 비롯한 한류의 열풍이 강한 반면 관광도시로 알려진 수마트라 섬 지역의 경우 인도네시아의 민속음악 및 밴드음악이 강세를 보인다.

현지에서 한국의 팝음악은 드라마의 배경음악으로 인기를 얻었으며 대형 연예기획사의 아이돌 그룹의 음악이 대성공을 이뤄 K-POP이라는 장르를 발전시켜 왔다. 한국 드라마의 배경음악은 대부분 발라드 장르로 전 연령대의 인도네시아 시청자들에게 자연스럽게 어필할 수 있었다. 반면 아이돌 그룹의 음악은 기존의 인도네시아의 팝음악 취향과 다르지만 특유의 세련됨으로 강한 인상을 남겼다. 흔히 K-POP은 아이돌 그룹의 댄스음악으로 연상된다. FGD 조사 참여자 중 일부는 한국 아이돌 그룹의 댄스음악은 일본의 댄스그룹 음악의 영향을 받았다고 인식하였다. 이러한 점은 한국의 댄스음악 수용자들에게도 인식되었다. 그럼에도 불구하고 일본의 팝문화에 큰 영향을 받아 온 인도네시아에서 K-POP이 열풍을 일으킬 수 있는 이유는 댄스 위주의 리드미컬한 음악과 화려한 패션 스타일이 합쳐진 한국 댄스음악의 특징 때문이다. 또한 인접국을 비롯하여 전 세계적으로 전파되고 있는 K-POP의 확산으로 인해 K-POP은 인도네시아에서 단기간 내에 유행할 수 있었다. 현재 한류의 다양한 장르 중 FGD 조사 참여자들은 K-POP을 한류의 대표적 장르로 꼽고 있으며 K-POP의 열풍은 다양한 한국의 문화상품(게임, 만화 등)

이 인도네시아에 진출 및 성장할 수 있는 발판을 마련했다.

• FGD 분석

인도네시아 FGD 조사 참여자들이 선호하는 K-POP 가수는 슈퍼주니어, 빅뱅, 동방신기, 소녀시대, 2NE1, IU 등이다. 아이돌 그룹 외에도 한국의 솔로 가수 또는 발라드 가수에 대한 조사 참여자들의 관심도 높았는데 이는 인도네시아인들의 음악적 취향이 반영된 것이라 할 수 있다. K-POP 가수들은 실력과 외모가 갖추어진 프로페셔널한 이미지가 강하여 FGD 조사 참여자들은 이들의 패션과 라이프 스타일에 관심이 매우 높다. 조사 참여자들 중 일부는 국제적 규모의 K-POP 가수 팬클럽에 가입하여 공동으로 음반을 구

FGD를 통해 살펴본 K-POP

빅뱅, 2NE1, 소녀시대가 매우 유명해요. 그들은 매우 프로페셔널해요. 한류 스타들의 콘서트 티켓료가 비싸서 (티켓료를 벌기 위해) 파트타임으로 일을 해 본 적도 있어요. (20대 여성 2)

아이돌 그룹 외에도 발라드 가수들을 좋아해요. 포맨(4Men)이나 아이유 (IU) 같은 실력이 좋은 가수들. 한국의 발라드 음악은 주로 한국 드라마 주제가를 통해 알게 돼요. (20대 여성 4)

슈퍼주니어의 동해를 특히 좋아해요. 가끔 남편이 그 점을 싫어해요.
(30대 이상 여성 2)

패션 스타일과 퍼포먼스가 너무 화려하기만 해요. 인도네시아의 음악적 스타일과 너무 다른데, 요즘 K-POP에 영향을 받은 인도네시아 I-POP의 보이·걸그룹이 탄생하면서 인도네시아의 10대들은 I-POP 그룹을 좋아해요. 딸이 매우 어린데 걸그룹을 따라하고 동경해서 걱정이에요. (30대 이상 남성 3)

매하기도 한다. 나머지 참여자들은 K-POP을 주로 유튜브나 모바일 다운로드를 통해 소비하고 있으며 유튜브 및 동영상 사이트에서 K-POP 가수들의 뮤직 비디오를 시청하는 것을 선호하였다.

3) 인도네시아 한류의 영향력

이슬람 문화권인 인도네시아에서 한류가 성공할 수 있었던 요인은 한류 콘텐츠에 내재되어 있는 보편적인 주제와, 현대성과 글로벌 문화를 동경하고 있던 인도네시아 팝문화 소비자들 간의 공감대 형성 때문으로 볼 수 있다. 인도네시아의 한류는 해외 팝문화의 수용에 따라 현지 문화가 변화하는 사례 중 하나이다. I-POP의 생성이 그 대표적인 예로, I-POP은 K-POP의 글로벌한 인기와 경제적, 문화적 효과에 영향을 받아서 K-POP의 스타일과 유사하게 제작된 인도네시아의 아이돌 그룹의 댄스음악이다. K-POP의 현지 활동을 위해 진출한 한국의 연예기획사는 현지 에이전시와 협력하여 오디션 프로그램을 공동으로 개최하면서 I-POP의 성장을 촉진시키고 있다. 인도네시아의 I-POP은 한국 연예기획사의 아이돌 제작 시스템을 그대로 따르며 한국의 아이돌 그룹과 유사하게 보이밴드와 걸밴드…[14] 위주의 음악과 스타일을 참고하며 제작되고 있다. 현재 I-POP은 인도네시아 중산층 가정의 어린 10대에게, K-POP은 중상류층 가정의 10~20대에게 유행하고 있다…[15].

인도네시아 관광소비자 마케팅조사(2011)에 따르면 인도네시아인의 해외 관광 및 한국 방문은 2008년부터 꾸준히 상승하고 있다. 인도네시아 내에 한류의 영향력이 증가하면서, 설문 참여자들 중 27.9%가 한류로 인해 한국에 대한 관심도가 증가하였다고 답했다. 또한 중산층(1~2억 루피아 미만)에서

14. 인도네시아의 FGD 조사 참여자들은 "보이/걸 그룹", "보이/걸 밴드"라는 표현을 섞어 가며 응답하였다.
15. The Jakarta Post, 2013년 1월 11일.

한류에 대한 관심이 증가하였다. 한국 드라마나 방송 프로그램은 한국 방문을 위한 동기 및 정보를 제공하는데 44.1%의 설문 참여자들은 주로 'TV 프로그램/드라마'에서 얻는다고 답하였다. 방한 인도네시아 관광객의 한류 선호 이유는 흥미(23.3%)와 연예인(23.3%), K-POP(13.3%) 등이다…[16].

한류의 유행에 따른 후광 효과에 힘입어 다수의 한류 관련 유·무형의 상품의 수출이 증가하고 있다. 이 중에서도 급성장하고 있는 한류 관련 상품은 화장품으로 인도네시아를 비롯한 동남아시아 여성들에게 한국 화장품은 그 자체가 브랜드로 인식될 정도로 선호도가 높다. 〈표 2〉는 2005년부터 2012년 동안 인도네시아로 수출된 한국 화장품의 총액수를 정리한 것인데, 2010년 이후 한국 화장품의 수출이 급증함을 알 수 있다.

한류 수용 국가에서 한류가 유행하기 위해서는 현지에 진출한 한국 기업의 현지화 활동의 역할이 크다. 인도네시아에 진출한 한국 기업들의 현지화 활동은 크게 한류 마케팅을 통한 기업의 홍보와 사회공헌 활동과 같은 지역사회에 필요한 경제적, 사회적, 문화적 자본을 제공하는 것이다. 한국 기업의 현지화 사업은 기업의 인지도 상승뿐만 아니라 한국의 이미지 제고에도 영향을 발휘한다. 또한 한국 기업과 현지사회와의 관계를 발전시키고 한국의 문화를 전파할 수 있는 계기가 된다. 한류가 유행하면서 한국 기업의 현지화 사업은 한류 스타를 활용한 마케팅을 넘어 기업의 사회공헌 활

〈표 2〉 2005~2012년
대인도네시아 화장품 수출액

(단위: 천 불(USD 1,000))

	대인도네시아 화장품 수출액
05	842
06	1,064
07	837
08	1,114
09	1,527
10	6,055
11	9,044
12	11,772

자료: 관세청 수출입 통계

16. pp.89-92.

동에 한류 콘텐츠를 활용하는 방식으로 사업의 목적, 범위 및 대상 면에서 확대되었다.

나아가 한국 기업의 현지화 사업은 보편적인 가치와 의미를 공유할 수 있는 한국의 문화양식을 전파하기도 한다. 이러한 양식은 현지에서 지속적으로 수용 및 변형하는 과정을 통해 토착될 수 있으며 한류의 의미와 한국과 인도네시아의 우호적 관계가 발전되는 계기가 된다"[17].

한류가 유행하면서 인도네시아 내에서 한류를 경험할 수 있는 기회는 점차 증가하고 있다. 그 예로 2011년에 한국문화원이 자카르타에 설립되었으며 시내에서 한국 음식점의 수가 증가하고 있다. 온라인에서도 야후나 유튜브에서 Korean Wave와 K-POP과 같은 한류 관련 카테고리가 생겨났으며 SNS에서는 한류 팬 페이지가 늘어나며 문화적 흐름의 공간적 제한을 극복하고 있다. 국내에서는 CJ E&M이 M-Wave라는 한류 동영상 제공 웹사이트를 신설하여 다양한 언어 서비스와 함께 CJ E&M이 창조하는 한류 콘텐츠를 집중적으로 제공하고 있다. M-Wave는 한류 동영상 콘텐츠를 실시간으로 제공하면서 해외 팬들과 한류 스타들이 온라인상에서 쌍방향 커뮤니케이션을 할 수 있는 이벤트를 개최하고 있다"[18].

한류는 인도네시아 내 다양한 팝문화 중의 하나로 기존에 인도네시아에서 유행했던 이문화와 차별되는 문화이다. 인도네시아 FGD 조사 참여자들은 한류를 '글로벌 문화현상', '한국의 경제발전 원동력', '국가 이미지 및 위상을 상승시킨 요인' 등 공통적으로 국제적인 문화현상으로서 이해한다. 한류는 인도네시아 청소년 및 여성에게 현대적이고 도시적인 스타일을 제시하며 유행을 주도하게 되었다.

17. http://www.etoday.co.kr/news/section/newsview.php?idxno=864335
18. http://mwave.interest.me/index.m

• FGD 분석

　대체로 여성층에서 한류의 인기가 높았다. 청년층은 한류 관련 상품을 적극 소비하며, 한류 스타들의 패션을 따라하는 경향을 보인다. 현지 의류, 패션 시장에서도 한국 스타일의 상품들이 진열되는 등 전반적인 파급력이 상당한 수준이다. 아시아적 표현으로 현대 서구식 감성을 표현한 점 역시 높은 평가를 받는 부분이다. 반면에 한류가 급격히 세를 불린 것에 대한 경계심을 표현하는 의견도 있었다. 한류가 단기간에 중요한 위치에 이르게 되면서 일부 사람들은 반감을 갖게 되었고, 침략적인 전파라고 여기는 사람도 있는 것으로 파악되었다.

FGD를 통해 살펴본 한류의 영향력

　지금 인도네시아의 걸/보이밴드는 한류를 모방하고, 한류가 동남아시아에서 마켓을 넓혀 가는 과정을 지켜보고 있어요. 걸/보이밴드들은 한류 스타의 외모와 스타일을 따라하죠. 또 아마 교육이나 문화 분야에서, 내 생각엔 많은 인도네시아인들이 한류 스타에게 친밀감을 느끼기 위해서 한국어를 배우고 있어요. 경제나 교역 분야에선, 인도네시아는 이제까지 한국과 좋은 관계를 유지했기 때문에… 내 생각엔 한류는 한국의 발전을 돕는 제1순위 요소인 것 같아요. 왜냐하면 우리가 앨범, 한국에서 생산된 오리지널 앨범, 및 화장품, 한국 제품 등을 구입하잖아요. 그래서 한국과 인도네시아 사이에 발전도 있고 협력도 있는 것 같아요. (20대 여성 1)

　긍정적 부정적 영향이 다 있는데… 긍정적인 것은 인도네시아 젊은이들이 새로운 문화에 대해 배우고 싶어하는 점이에요. 그러나 부정적인 영향은 한국 스타일을 너무 베끼려는 것이에요. (30대 이상 남성 1)

　사람들이 사실 한류를 좋아하는 데 부정적인 영향도 있어요. 한국에서는 성형수술 인기가 많잖아요. 그러니까 여기서 그런 좋지 않은 영향을 받으면

나중에 어떻게 될지 모르는 그런 무서운 느낌이 있어요. 그리고 자살 현상은 좀… 한국에서는 좌절감 때문에 자살할 수도 있어요. 그래서 한류를 좋아하는 것은 괜찮다는 의견이 맞긴 한데… (한류를) 좋아하는 느낌은 한계가 어디까지 있어야 돼요. (20대 남성 3)

(I-POP이) 모방하는 것이 맞을 수 있어요. 아티스트 매니지먼트에 관한 것은 한국이 더 발전해서 데뷔할 가수들이 준비를 섬세하게 해요. 외양을 부각시키기 위해서 트레이닝, 수술 등. 기술도 더 발전했으니 우리보다 나아요. (30대 이상 여성 2)

인도네시아에서 한국 드라마를 많이 수입했어요. 그냥 자막을 붙이고 아니면 대체 설명을 삽입해요. 그렇게 해서 인도네시아 TV에 (한국 드라마가) 많이 있어요. 그러면 인도네시아는 창조적이지 않게 돼요. (20대 남성 2)

한류는 한국을 잘 홍보해서 한국에 대한 이미지를 높였어요. (30대 여성 1)

4) 인도네시아의 반한류

아직 인도네시아에서는 반한류 현상이 두드러지게 나타나지는 않고 있다. 하지만 반한류 자체가 정치적 이슈가 반영되어 한류 수용자들의 개인적 차원보다는 집단 또는 국가 단위에서 발생하는 대립적 현상이기 때문에 그 가능성은 상존하고 있다. 반한류는 유행하는 해외 팝문화를 소비하는 과정에서 나타나는 불만족보다는 인도네시아 사회 내에서 발생하는 이슈들로 인해 형성될 가능성이 있다.

인도네시아 반한류 가능성 요인은 크게 세 가지로 나뉜다.

첫째, 한류로 인하여 인도네시아의 팝문화 장르의 형식 및 스타일이 변하고, 이로 인해 자국의 문화적 창조력이 약화된다는 의견이 있다. 다수의 인

도네시아인들이 I-POP을 K-POP의 복제에 불과한 것으로 여긴다. K-POP의 복제 과정에서 인도네시아 고유의 특징을 버리고 한국식 음악에 휩쓸리는 경우가 늘어난다는 의견이 인도네시아인 사이에서 대두되고 있다. 예를 들어, 현지인들은 솔로가수들의 가창력과 밴드그룹의 악기 연주 실력을 중시하는 인도네시아 팝음악 특색이 I-POP이 등장하면서 약화되는 추세를 지적하였다. 따라서 조사 참여자들의 견해는 해외 팝문화의 인기에 대한 단순한 경계심이 아닌 이전의 미국 팝문화의 지배적 영향력에 대한 아시아 국가의 반응처럼 인도네시아의 문화산업에 대한 자성적 판단으로 볼 수 있다.

둘째, 한류 행사가 한국 정부 행사와 관련해서 반복적으로 진행되는 국가 홍보성 한류 공연의 경향을 띠는 것을 지양해야 한다. 즉, FGD 조사 참여자들은 한류 행사가 팝문화로 즐길 수 있는 요소보다는 보여 주기 형식으로 한국 정부가 한류 행사를 홍보 목적으로 활용하는 점에 대한 반감을 간접적으로 나타내었다. 따라서 한류가 국가 홍보 행사로 반복적으로 활용된다면 글로벌 팝문화로서 한류가 발전하는 데 제한적일 뿐만 아니라 팝문화가 국가의 선전 도구로 이용되는 프로파겐더적인 성향을 나타낼 수 있다는 점을 유의해야 할 것이다.

마지막으로 반한류를 야기할 수 있는 한류의 문제점으로는 반복되는 콘텐츠 소재와 한류의 열풍이 인도네시아 문화산업 발전을 더디게 할 수 있다는 것이다. 이는 자국문화 보호주의와 연관되어 한류에 영향을 받고 있는 인도네시아 문화산업 시장이 획일화될 수 있는 가능성 및 자생력을 잃을 수 있다는 우려이다.

• FGD 분석

FGD 조사 참여자들 역시 반한류의 문제를 국가 간의 정치적 관계 또는 대립에 의한 한국에 대한 거부적 반응이 가시적으로 드러나는 한류에 빗대

어 표현된 현상이라고 인식하였다. 다수의 조사 참여자들은 인도네시아와 한국의 관계가 점차 발전하고 있기 때문에 반한류 현상은 인도네시아에서 일어나지 않을 것이라고 하였다. 반면 몇몇 조사 참여자들은 한류 소비로 인하여 청소년들 사이에서 성형수술과 같은 이슈가 떠오르고 맹목적으로 한류 스타의 이미지를 소비하는 문제들이 향후 인도네시아 내에 반한류 현상을 야기할 수 있다고 하였다.

FGD를 통해 살펴본 인도네시아에서의 반한류

또 얘기하면 제 친구들도 한국은 다 부정적인 영향들이라고 생각해요. 가끔은 걸밴드를 좋아하면 게이(gay)라고 하는데 보이밴드를 좋아하면 호모(homo)라고 해요. 좀 웃긴 상황이지만 (한류의 여성적이고 화려한 스타일 때문에 한류를 좋아하는) 사람을 오해하게 만들었어요. (20대 남성 1,2)

인도네시아에 반한류 현상은 아직 나타나지 않았지만 한류의 문제점들이 지적되지 않으면 (현상이) 일어날 수도 있을 것 같아요. (30대 이상 남성 3, 4)

반한류 현상은 없어요. 일본에서는 반한류 움직임이 있다는 얘길 들었어요. 하지만 인도네시아에서는 없어요. (30대 이상 여성 1)

3. 한류의 확산과 인도네시아 내 팝문화의 변화

I-POP 사례를 통해 알 수 있듯이 한류가 확산되면서 인도네시아 문화산업 분야에 큰 변화가 일어났다. 인도네시아와 한국은 오랫동안 경제교류를 하였지만 양국 간에 서로의 문화에 대한 경험 및 이해는 낮았다. 한류를 계기로 양국 간의 정서적 유대감이 상승하고 한류 콘텐츠를 공유할 수 있는 경로가 확대되고 있다. 인도네시아의 경우 한류가 유행하고 있지만 다수의 한

류 콘텐츠는 불법 저작물 형태로 확산되고 있다. 불법 DVD는 저렴한 가격
에 손쉽게 구할 수 있는데 이는 한류의 확산을 돕는 반면 한류가 현지에서
안정적인 유통 시스템을 구축하기 어렵게 하는 요인이기도 하다.

1) 한류의 확산과 인도네시아 팝문화의 장르별 변화

🎬 드라마

인도네시아 방송사들은 유럽과 미국의 방송 프로그램, 드라마, 영화를 방
영하는 채널을 운영하고 있으며 이 중 유명 프로그램의 포맷(format)을 구입
해 현지에 맞게 제작한다. 이는 인도네시아 방송 제작자의 미흡한 제작력
을 보완해 주며 현지인들에게는 글로벌 콘텐츠를 누릴 수 있는 기회를 주기
도 한다. 현지에서 일본의 드라마, 음악, 애니메이션은 전반적으로 높은 인
기를 누린다. 홍콩과 대만 등 중화권 지역의 문화는 인도네시아의 화교층이
수용하는 콘텐츠로, 이들에 의해 두 지역에서 유행하는 팝문화콘텐츠는 인
도네시아에 자연스럽게 전달된다. 또한 말레이시아와 같이 지리적 접근성이
높은 인근 지역의 팝문화는 인도네시아 팝문화와 지속적으로 교류하며 라이
프 스타일에 영향을 미친다. 한국 드라마는 말레이시아, 싱가포르 등 인근

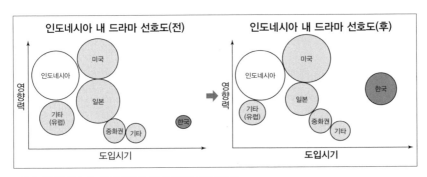

그림 3. 한류의 확산 후 인도네시아 내 외국 드라마 선호도 변화

지역 국가에서 유행하면서 인도네시아에 전달되었다.

그림 3은 현지에서 한류가 본격적으로 확산되기 전과 후에 현지인들이 주로 수용했던 해외 드라마들을 도입시기와 영향력에 맞춰 정리한 것이다.

한국 드라마는 단기간에 인도네시아 내에 확산되었다. 드라마에 나타나는 '가족 간의 사랑', '낭만적인 로맨스 스토리', '직설적이지 않은 애정 표현', '전통문화(사극)' 등의 주제는 한국 드라마의 정체성을 형성하였다. 인도네시아의 드라마는 'sinetron'으로 불리며 대체로 장편의 시리즈로 구성된다. 한국 드라마는 20편 이하의 시리즈물이 많아서 현지인들에게 부담이 적고 현지의 지상파 및 케이블 방송 채널을 통해 쉽게 접할 수 있다.

🎬 팝음악

유럽의 밴드음악은 인도네시아에 많은 영향을 주었으며 20대 이상 남녀가 선호하는 장르이다. 미국과 일본의 록음악도 20대 이상 조사 참여자들이 자주 소비하는 음악 장르로 K-POP의 유행에 영향을 받지 않는다. 즉 유럽, 미국, 일본은 오래전부터 지속적으로 인도네시아에 유통 경로를 확보하고 교류하였기 때문에 고유의 팬 커뮤니티가 형성되었다. 말레이시아와 인도네시아의 팝음악은 상호 교류를 통해 성장해 왔으며 음악적 스타일이 유사하다. K-POP의 확산 전후에 대만 및 중국의 팝음악 소비는 다소 차이가 있다. 이는 음악적 스타일의 변화보다는 K-POP으로 인해 느린 템포의 솔로 음악 또는 대만의 밴드음악에 대한 관심이 적어졌다고 예상할 수 있다. 따라서 K-POP의 유행으로 인한 변화는 댄스음악에 대한 소비가 증가하고 현지에서 I-POP의 등장으로 인해 새로운 음악 장르를 형성했다는 점이다. 그림 4는 현지에서 한류가 본격적으로 확산되기 전과 후의 변화를 정리한 것이다.

인도네시아에서 K-POP의 유행은 수용자의 문화소비 패턴부터 현지 음악 산업에 이르기까지 다방면에서 변화를 일으켰다. 현재 인도네시아에는 한국

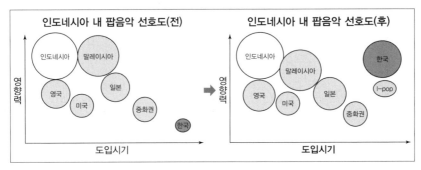

그림 4. 한류의 확산 후 인도네시아 내 팝음악 선호도 변화

팝음악 제작사와 스태프들이 진출하여 한국과 인도네시아에서 활동할 수 있는 가수를 육성시키고 있다. 현지에서 한국의 오디션 프로그램의 포맷을 수입하여 이와 유사한 방송 프로그램을 방영하기도 한다. 이러한 현지화 작업은 K-POP을 계기로 한국의 팝음악 제작 시스템이 토착화될 수 있으며 이는 한류의 지속적인 성장에 기여할 수 있기 때문에 매우 중요하다.

I-POP의 대표적인 그룹 S4는 한국의 연예기획사 레인보우브릿지에이전시가 인도네시아에 신인 발굴 및 육성, 제작 시스템을 OEM(Original Equipment Manufacturing) 방식으로 수출하여 형성한 인도네시아 보이그룹이다…"[19]. 한국과 인도네시아의 합작 그룹인 S4는 긍정적인 평가를 받는 한류의 현지화 사례 중 하나로 현지 문화산업과 지속적인 파트너십이 중요하다. S4는 양국에서 활동하고 있으나 한국에서는 인지도가 매우 낮은 편이다.

나아가, 한류의 열풍은 인도네시아 문화콘텐츠 산업이 한국 드라마와 유사한 내용의 현지 드라마 제작, 한국 연예기획사와의 프로그램 공동 기획,

19. "S4 총괄 프로듀서인 레인보우브릿지의 김진우 대표이사는 "한국의 체계적인 아티스트 제작 시스템을 통해 발굴, 육성된 그들이 이제는 인도네시아뿐만 아니라 전 세계에서 주목을 받고 있다. 세계적인 음악 축제에 케이팝 제작 시스템으로 성장한 해외의 아티스트인 이들의 활동이 매우 고무적이다"라고 말했다."
http://news.hankooki.com/lpage/entv/201401/h20140113170456133460.htm

<표 3> 한-인도네시아 드라마, 영화, 팝음악 공동제작의 사례…20

2011년	2012년	2013년
• 〈갤럭시 슈퍼스타〉 오디션 프로그램 기획 - 한국 기획사 YS미디어, 레인보우브릿지, 인도시아르 방송 협력	• 드라마 〈사랑해, I love you...〉 제작(가수 팀 출연) • 한-인도네시아 혼성 아이돌 그룹 'Hitz' 현지 활동 (한국인 1명/ 인도네시아인 2명) • 〈갤럭시 슈퍼스타〉 최종 우승자, 아이돌 그룹 'S4'로 데뷔(2012.10.31) • 인도네시아 영화 〈헬로우 굿바이〉 개봉 (가수 이루 출연)	• 가수 이루, 현지 가수 술래와 듀엣곡 〈사랑해요〉 발표 - (제목) 한국어, (가사) 한국어, 영어, 인도네시아어

한류 스타 캐스팅 등 한류의 성공 요인을 최대한 활용하는 동기가 되었다. 이는 인도네시아 팝문화의 혼종화가 이루어지는 과정에서 한류 콘텐츠를 혼용함으로써 인도네시아 방송 제작의 형식, 내용, 효과를 향상시키려는 의도라 할 수 있다.

이 중 한국인 가수 팀이 출연한 〈사랑해, I love you...〉는 한국-인도네시아 최초의 합작 드라마로 2012년 7월에 인도시아르(Indosiar) 채널에서 인도네시아 전역에 방영되었다. 드라마의 전, 후에 방영되는 광고료가 타 프로그램에 비해 2배 정도 높을 정도로 현지 반응이 성공적이었는데, 인도네시아에서 제작하는 드라마와 차별되는 콘셉트가 인기 요인이었다. 드라마의 출연자 팀과 드라마 주제곡의 인지도도 급상승하였다…21 (장원호·송정은, 2013).

20. http://tvdaily.asiae.co.kr/read.php3?aid=1343286099363961011
21. 장원호·송정은, 2013, pp.116-117

• **FGD 분석**

　FGD 조사 참여자들의 자국의 문화에 대한 선호도는 연령에 따라 차이가 나타났다. 20대 조사 참여자들은 인도네시아의 드라마에 관심이 적으며 주로 미국, 일본, 한국, 유럽의 드라마를 개인적 미디어(모바일폰, 인터넷 등)를 통해 관람하였다. 이들은 인도네시아 드라마는 장편으로 구성되어 있고 내용 및 표현력이 보수적이고 지루하다고 생각하였다. 30대 이상 조사 참여자들은 성별에 따른 차이는 있지만 대체적으로 일본과 유럽 문화의 수용에 익숙하였다. 이들의 청소년기에 인도네시아에서는 일본의 드라마와 만화 그리고 유럽의 팝과 록음악이 크게 유행하였기 때문에 이들에겐 한국보다 일본과 유럽 문화를 소비하는 것이 더욱 익숙하게 느껴졌다. 2002년에 한국 드라마가 소개되기 직전까지 대만 드라마가 유행하였다. 하지만 한국 드라마가 인기를 얻게 되면서 대만 드라마의 소비는 크게 줄었다…[22]. 이는 현지에서 한국 배우들의 연기력, 외모, 주제, 그리고 복잡하지 않은 극의 전개 방식 등 새로운 형식의 한국 드라마가 부각되면서 상대적으로 익숙한 형식의 대만 드라마에 대한 관심이 낮아졌기 때문일 것이다.

　FGD 조사 참여자들은 종종 일본과 한국의 팝문화를 비교하며 현지에서 한류의 확산 현상에 대해 설명하였다. 30대 이상 남성 조사 참여자는 일본과 한국의 팝문화산업은 아티스트(연예인)들의 외모와 스타일을 상품화하려는 경향이 강하지만 이를 표현하거나 홍보하는 방법에 차이가 있다고 느꼈다. 일본에 비해 한류 스타와 연예인들의 이미지는 부드러우면서도 섹시한 이미지가 강한 것이 차이점이었다. 또한 일본 드라마의 경우, 대다수의 FGD 조사 참여자들은 '독특한 주제', '사회 비판적 내용', '제작 능력' 등을 바탕으로 일본 드라마의 경쟁력을 인정하였다. 한류의 유행으로 인해 한국 드라마의

22. 전문가 인터뷰

노출이 늘어났지만 이들은 한국 드라마가 일본 드라마보다 더 우수하기 때문에 한국 드라마가 유행하고 있다고 생각하지 않았다. 즉 양국 팝문화의 유사성과 차이를 바탕으로 참여자 개개인의 취향에 따라 드라마를 수용하는 태도를 보였다.

일부 여성 조사 참여자들은 한국 드라마의 수입이 증가하면서 선택의 폭은 넓어졌지만 이는 인도네시아 드라마 산업에 부정적인 영향을 초래할 수 있다고 말하였다. 즉, 인도네시아 방송사가 인기가 높은 한국 드라마를 수입해서 자막만 삽입하거나 또는 유사한 형식으로 인도네시아 드라마를 제작해서 한류의 인기에 편승하려는 경향은 인도네시아 드라마를 창조적으로 제작할 수 없는 원인이 된다는 것이다.

인도네시아는 밴드 그룹의 음악, 타악기 연주의 음악, 발라드 음악 등 다양한 종류의 팝음악이 고르게 소비되고 있으며 지방마다 선호하는 음악의 장르가 다를 정도로 다양성을 띠고 있다. FGD 조사에 참여한 전문가는 자카르타와 족자카르타와 같은 대도시와 인도네시아의 지방을 비교하며 지방에서는 K-POP의 영향력이 낮을 것이라고 예상하였다. FGD 조사 참여자들도 인도네시아의 음악적 특색을 강조하면서 I-POP의 미래에 대해 회의적인 반응을 나타내었다. I-POP의 등장 및 콘텐츠의 질적인 면에 대해서 인도네시아의 20대 이상 남, 여 FGD 조사 참여자들은 부정적인 견해를 나타냈다. 주된 이유는 I-POP이 경제적 효과를 위해 K-POP의 흥행 요인을 현지 팝문화산업에 그대로 활용하여 인도네시아의 문화적 정체성을 저해한다는 인상이다. FGD 조사 참여자들은 대체로 I-POP에 대한 관심이 낮았으며 일부는 I-POP은 K-POP을 모방했다고 비판하였다.

한류의 유행은 현지에서 팬덤을 형성하기도 하였는데 이는 미국 및 해외 팝문화를 수용하는 팬들의 태도와 차이가 있다. FGD 조사에 참여한 한 전문가에 의하면 현지에서 한류의 팬덤은 새로운 현상으로서 SNS에서 한류

팬들은 한류 스타들을 적극적으로 지지하며 한류 팬으로서의 정체성을 나타낸다. 한류 스타의 팬덤은 경우에 따라 부정적인 인상을 주기도 한다.

마지막으로, K-POP은 한국의 아이돌 그룹과 방송 프로그램에 자주 노출되는 소수의 한국의 발라드 음악 가수의 음악 위주로 한국의 팝음악을 소개하고 있다. 한국 드라마의 주제가가 인기를 얻게 되면서 해당 가수와 그의 음악이 알려지기도 한다. 일부 K-POP 팬들은 유튜브를 통해 한국의 팝음악을 검색하여 80년대 음악까지 경험하였다. 이와 같이 팬들의 적극적인 활동은 '외모가 뛰어난 가수들이 완벽하게 춤추고 노래하는' 또는 '보여 주기 위주의 반복되는 리듬의 구성'이라는 K-POP에 대한 선입견을 타파할 수 있을 것이다. 나아가 보다 다양한 종류의 한국의 팝음악이 널리 확산되며 이를 통해 한류가 한 단계 발전하며 지속될 수 있을 것이다.

이와 같이, I-POP은 인도네시아 내 한류의 영향력을 대변하며 글로벌 문화로서의 한류가 인도네시아에서 현지화 되어 가는 과정을 나타내는 사례이다. I-POP은 일본과 홍콩 팝문화의 영향을 받으며 한국문화의 정체성이 혼종되는 과정을 통해 형성된 초기 한류와 유사한 형태라 할 수 있다. I-POP도 역시 K-POP의 영향 아래 모방과 공동제작을 통해 혼종문화로서의 I-POP의 정체성을 구체화하려 노력하고 있다고 할 수 있다. 또한 인도네시아 팝문화 제작자들은 한류의 성공을 성장 모델로 여기며 I-POP의 발전을 통해 경제적 효과를 이루길 희망하고 있다.

한류는 현지에서 영향력이 높은 해외 팝문화콘텐츠임은 분명하지만 한류를 통해 양국 간 문화적 차이를 감소시키기는 어려운 실정이다. 예를 들어, 현지의 한국 이민자 사회와 인도네시아 주민들과의 정서적 교류는 적으며 상호문화에 대한 이해가 적어 갈등이 큰 편이다. 물론 과거에 비해 한류의 유행으로 이러한 정서적 거리감은 약화되고 있다. 한류로 인해 과거에 부정적이었던 한국과 한국인에 대한 인식이 긍정적으로 전환되고 있으며 한국문

FGD를 통해 살펴본 인도네시아 한류의 확산과 문화변동

일본과 한국의 팝문화 상품의 차이는 전략과 판매력에 있어요. K-pop은 더 부드러운 이미지, 섹시한 이미지로 성공을 보여 줬어요. 남자와 여자의 사이에도 패션에 대한 한계가 없어 보여요. 비슷한 것은 다 '외모'를 판매하려 해요. (이런 경향은) 그전에 일본이 해 본 거였어요.　　　　　(30대 이상 남성 3)

K-POP의 영향이 너무 강해요. I-POP이 생겨나고 인도네시아에 안티팬 문화도 생길 정도로. I-POP은 인도네시아 내 대도시 청소년들에게 유행하기 시작했어요. 하지만 도시 이외 섬 지역은 아직 K-POP과 I-POP이 유행하는지 모르겠어요.　　　　　　　　　　　　　　　(30대 이상 남성 2, 3)

인도네시아 드라마와 팝음악산업이 한류 문화콘텐츠의 유행으로 인하여 한국(의 드라마와 팝음악)을 모방하려는 경향이 강해졌어요. 이는 인도네시아 문화산업의 성장을 저해시키는 요인이 될 것입니다.

　　　　　　　　　　　　　　　(20대 남성 2,3/ 30대 이상 여성 2)

한류는 인도네시아 젊은이들의 행동을 바꾸어서 팬덤(fandom)도 많이 생겼다. … 미국과 한류 팬들 중에 차이점이 있다. 제일 티가 나는 한류 팬들의 행동은 미국 대중문화 팬들보다 더 광적인 편이다. 예를 들면 소셜 미디어에서 어떤 사람이 슈퍼주니어를 욕하면 슈퍼주니어 팬들이 가만히 있지 않을 것이다.　　　　　　　　　　　　　　　　　　(전문가 2)

화에 대한 선호도도 향상되고 있다.

　하지만 인도네시아의 한류는 아직까지는 팝문화로서의 한류 상품이 부각되는 단계로, 한류 및 관련 상품이 현지에 집중적으로 수출되며 인도네시아 한류에 대한 연구도 한류의 경제적 효과에 집중되어 있다고 할 수 있다.

　한류가 지속적으로 발전하고 현지 사회에서 한국인에 대한 인식 전환 및 양국 간의 문화교류가 활성화되기 위해서는 한류 상품을 통해 한국의 다양

한 문화를 소개할 수 있는 기회를 모색하여야 할 것이다. 나아가 인도네시아 팝문화를 꾸준히 한국에 소개하고 양국 간 팝문화 상품의 공동제작을 통해 문화교류를 증가시켜야 할 것이다.

말레이시아

한류를 통한
문화교류의 확산

1. 말레이시아의 팝문화

말레이시아는 아시아 지역에서 화교 문화권과 이슬람 문화권을 연결해 줄수 있는 지정학적, 언어적, 종교 문화적 요건을 가지고 있다. 말레이시아는 다민족의 문화로 이루어져 있으며 각 민족의 문화적 특성이 보장된다. 또한 이문화의 수용에도 개방적이다. 말레이시아는 주로 미국, 영국, 홍콩, 대만, 호주, 인도, 일본 등의 팝문화를 소비하며 이 중 미국, 홍콩, 일본의 문화상품은 말레이시아 문화산업에 영향력이 매우 크다.

말레이시아는 1998년에 통신멀티미디어위원회법을 제정하고 방송과 통신 분야를 감독, 규제, 관리하는 통신멀티미디어위원회(Malaysian Communication and Multimedia Commission, MCMC)를 설립하였다. MCMC는 방송 프로그램에 대한 심의를 비롯하여 방송과 통신 분야의 융합화에 대처하고 있다[1]. 최근에는 말레이시아의 지속적 경제 성장과 함께 페낭 섬을 중심으로 문화콘텐츠 산업단지를 조성함으로써 문화콘텐츠 관련 산업을 집중적으로 육성하고 있다. 말레이시아는 선진국 진입을 위한 미래 설계 보고서 "비전 2020"을 발표하였는데, 국가의 경제 발전의 동력으로 인터넷, 통신, 하이테크, ICT, 전자/선박과 함께 문화콘텐츠가 선정되었다.

말레이시아의 자국 방송 콘텐츠의 영향력은 수입 콘텐츠에 비해 낮다. 말레이시아의 방송사는 ASTRO, RTM, MiTV, FineTV, Media Prima로, ASTRO는 아시아 주요 방송사와 제휴하여 채널을 확보하고 있으며, 한국 드라마가 주로 방영되는 채널이다[2]. 현지 방송 제작사는 제작 규모, 유통 경로, 콘텐츠 제작 등의 면에서 제작능력이 미비하므로 안정된 제작 체계를 갖춘 글로벌 미디어사와 민간 방송 콘텐츠 수입 업체로부터의 외국 프로그

1. KOTRA, 2006.
2. KOTRA, 2006.

램 수입률이 높다. 글로벌 미디어사의 방송콘텐츠는 현지 방송콘텐츠로만 충족할 수 없는 양과 질적인 면을 대체해 줄 수 있다.

방송사가 수입한 방송 프로그램 유통 경로는 크게 3단계로 구분될 수 있는데 프로그램 수입-내용 사전 검열-프로그램 방영이다. 국영 방송사는 현지 수입업체를 통해, 민영 방송사는 직접 수입하고 있다. 수입한 방송 프로그램의 내용은 통신멀티미디어콘텐츠포럼에서 검열을 거치며 외국 방송 쿼터 제한 내(40%)에서 방영된다"[3]. 통신멀티미디어법에 따라 수입된 콘텐츠가 현지의 이슬람 문화와 전통적 가치관 및 정서를 반영하지 못하고 악영향을 줄 수 있다는 우려로 인해 모든 지상파 채널에 60% 국내 제작 편성이 의무화되었다.

방송 프로그램 내용의 사전 검열에서는 이슬람 문화권의 종교적 신념을 훼손하는 내용—음주, 도박, 키스신을 포함한 성적인 장면 금지, 마술, 포르노, 폭력, 종교의 중립성 등에 위배되는 내용—에 대한 방송 프로그램의 내용에 대한 규제가 엄격하다. 프로그램의 일부 시간에 국익 목적의 내용도 포함되어야 한다"[4].

말레이시아의 영화산업은 90년대 초반에 급격히 쇠퇴했다가 국립영화정책(National Film Policy, NFP)이 설립되면서 다시 성장하였다. NFP의 영화산업 발전 정책은 경제 발전을 위한 산업 정책의 목표와 밀접히 연관되어 있으며, NFP는 말레이시아 영화의 보편적 가치를 창조하는 것을 주요 목표로 하고 있다. NFP는 영화산업을 "영화장비 제조, 창조적 제작(촬영), 영화 시나리오 제작, 영화 거래, 영화 교육, 프로모션, 법률, 규정 및 관리 등"의 영역으로

3. 전용욱·김성웅, 2012, p.14.

4. 프라임 시간대인 20:30~21:30에는 외국 프로그램의 방송이 제한되며, 지상파 방송의 경우 매일 8시부터 30분 이상은 뉴스를 방송해야 하며, 공익광고의 경우는 시간당 2분 이하로, 상업광고의 경우 시간당 10분 이하로 방송해야 한다(전용욱·김성웅, 2012, p.14).

나누어 연구를 실시하고 있다."[5]. 말레이시아 현지에서 관객 동원율이 가장 높은 영화는 영어권 영화로, 주로 미국 영화가 흥행률이 높다. 영어권 영화를 제외하고 현지인들은 말레이시아와 중국 영화를 선호하는 편이다. 말레이시아 영화사는 해외 영화를 수입하기 위해 수입 면허를 취득하고 말레이시아 영화심의위원회의 사전 심의 및 검열을 통과해야 한다. 또 외국 영화는 말레이시아어 자막을 삽입해야 한다. 현지에서 영화를 제작하고 유통하기 위해서는 FINAS(National Film Development Corporation)에서 관련 면허를 획득해야 하는데 이 면허는 말레이시아 기업에게만 허용된다."[6].

현지의 문화적 다양성으로 인해 수도권에서는 다양한 종류의 음악이 존재하며 특히 BMI, SONY BMG, Universal 등의 글로벌 음반회사에서 유통하는 외국 음악이 인기가 높다. 현지의 음악산업은 1990년대 후반부터 불법 음반 및 불법 디지털 음원 다운로드가 증가하고 정품 음반의 판매가 줄어들면서 쇠퇴하기 시작하였다. 말레이시아는 문화콘텐츠에서 나타나는 선정적인 내용에 대한 규제가 엄격하여 외국 가수의 공연에서 나타날 수 있는 선정성에 관한 법률을 제정하였다."[7]. 이처럼 말레이시아의 음악산업은 문화적 다양성과 디지털화로 변모하고 있는 문화산업의 환경에도 불구하고 보호주의, 관료주의적 사고방식에 의한 표현의 자유에 대한 규제, 불법 음반 및 음원 유통, 글로벌 음반회사의 영향력 증대, 음악산업 내 전문성을 갖춘 인적 자원 부족 등으로 인해 성장이 저해되고 있다.

문화콘텐츠의 불법 유통에 관해서는 현지의 지적 재산권 보호 법률이 존재하지만 적극적인 단속이 이루어지지 않고 있다. 해외 글로벌 음반회사가 말레이시아 정부에 단속 조치를 요구하고 있지만 정부의 단속에도 불구하

5. 정영규·정선화, 2011, pp.124-125.
6. http://www.globalwindow.org/gw/overmarket/GWOMAL020M.html?ARTICLE_ID=5003730&BBS_ID=10
7. 정영규·정선화, 2011, pp.103-105.

고 불법 음반 및 음원은 근절되지 않고 있다"[8]. 수입 콘텐츠의 불법 저작물의 경우 더욱 통제가 어려운데, 한국의 콘텐츠는 타국으로부터 유입된 불법 DVD 또는 인터넷 사이트를 통해 저작권이 보호되지 않은 채 유통된다. 온라인을 통해 이뤄진 불법 이용 빈도는 84.7%로 나타났는데, 이는 말레이시아 내에 인터넷 사이트 저작권에 대한 규제가 미비하기 때문이라 할 수 있다"[9]. 말레이시아 내 불법 복제 콘텐츠가 성행할 수 있는 환경에서 한류는 용이하게 유입될 수 있었지만, 한류의 유행 이후에도 여전히 한류 콘텐츠는 불법 복제물로 유통되고 있어 콘텐츠의 가치 및 경제적 효과가 저하되는 실정이다.

2. 말레이시아 한류의 현황

1) 말레이시아 한류의 도입

한류는 말레이시아 내의 화교 인구와 문화적 접촉이 빈번한 홍콩과 대만 등지에서 확산된 한류의 영향을 받아 시작되었다. 말레이시아에는 중국계 말레이시아인 비율이 가장 크게 차지하고 있으며, 이들은 수도권의 상권을 주도하고 있다. 2002년 대만으로부터 한국의 드라마를 수입한 것을 시초로, 말레이시아는 한국 드라마, 영화, 음악 상품을 온/오프라인 유통 경로를 통해 활발히 수용하였다. 한류는 말레이시아의 해외 문화에 대한 개방성으로

8. 정영규·정선화, 2011, p.106
9. 문화체육관광부와 한국저작권위원회의 '주요 한류 국가 한국 저작물 유통 및 이용실태 조사' 보고서(2013)에 따르면 말레이시아는 56.2%의 불법 이용 비율을 보였다. 특히 온라인을 통한 한국 저작물의 불법이용은 84.7%로 집계됐다(http://news.naver.com/main/read.nhn?mode=LSD&mid=sec&sid1=106&oid=001&aid=0006091907).

인해 자연스럽게 현지에 진입할 수 있었으며, 수도권에 중심해 있는 화교문화권의 영향력으로 인해 빠르게 확산될 수 있었다"[10].

말레이시아의 한류 수용자는 중국과 대만 등을 통해 한류를 흡수한 뒤 수용 과정을 통해 다시 이슬람 문화권으로 전달하는, 문화 수용자인 동시에 전달자로서의 역할을 한다. 이는 일반 한류 팬들이 인터넷을 통해 특정한 대상 없이 한류를 전파하는 것과는 다르다. 말레이시아에서는 이슬람 문화권을 공유하기 때문에 말레이시아에서 소비되고 유행하는 한류는 이슬람 문화권의 국가에서도 공감대를 형성할 수 있다는 의미이다.

이처럼 타국의 문화가 전파되고 지속되는 데 수용 국가의 문화적 접촉능력(언어구사, 다양성 추구, 해독력)은 결정적인 요인이다. 다시 말해, 다양한 민족적 정체성을 지닌 현지인들이 이문화에 대한 관용과 문화적 유대 관계를 바탕으로 타국의 문화를 전파하는 과정에서 언어의 변환이나 이문화가 전달하는 메시지를 이해하고 현지의 정서에 반영할 수 있는 능력 등을 발휘할 수 있는 점은 이문화가 확산되고 일상생활에서 영향력을 행사할 수 있는 결정적 요인이 된다"[11]. 말레이시아 내에 확산된 한류는 지리적으로 근접하여 문화의 전파가 용이한 인도네시아로 전파되었다.

말레이시아의 한류를 대표하는 장르는 한국 드라마와 K-POP이며 한류의 유행으로 인해 한국의 영화, 음식, 전통문화, 게임, 패션, 애니메이션 등에 대한 선호도도 증가하고 있다"[12]. 말레이시아의 한류는 특히 10~20대가 열광하며 한국 드라마의 인지도는 지속적으로 높아지고 있고 K-POP은 말레이시아 팝음악의 스타일에도 영향을 미치고 있다.

〈표 1〉을 보면 말레이시아는 아시아, 대양주 지역의 12개 국가 중에 한류

10. 전용욱·김성웅, 2012, pp.3-4.
11. Chua Huat, 2013, pp.76-78.
12. 정용찬, 2012, p.174.

<표 1> 말레이시아의 한국 드라마·영화·대중음악 경험률

(단위: %)

	드라마 경험률	영화 경험률	대중음악 경험률
말레이시아	74.5	65.4	60.2

자료: 국가브랜드위원회·KOTRA·산업정책연구원, 2011, 「문화한류를 통한 전략적 국가브랜드맵 작성」

의 성숙지역으로, 한류 경험률(59.9%)과 한류 선호도의 측면(4.79/7점 만점)에서 모두 높은 국가로 나타났다. 전체 조사 대상 28개국에서 한류 경험도에서 중국, 태국, 베트남, 인도네시아에 이어서 5위로 나타났다.

한류 콘텐츠 소비율은 한국 드라마(74.5%), 영화(65.4%), 그리고 대중음악(60.2%)의 순이었다.

2) 말레이시아 한류의 현황

🎬 한국 드라마

현지에서 2002년 〈겨울연가〉가 대히트를 기록하였으며 2006년 이후 상당수의 한국 드라마가 말레이시아에 수출되고 있다. 한국 드라마의 주제 중 순수한 사랑 이야기, 전통, 그리고 가족적인 의미와 가치관이 한류의 강점으로 인식된다. 〈겨울연가〉, 〈가을동화〉, 〈대장금〉, 〈풀하우스〉, 〈꽃보다 남자〉 등이 매우 유행했으며 이 중 〈꽃보다 남자〉는 〈겨울연가〉(7%), 〈대장금〉(12%)보다 훨씬 높은 38.7%의 시청률을 기록한 가장 인기 있는 한국 드라마였다[13].

말레이시아는 외국 방송 프로그램의 내용에 대해 심의를 진행하는데 한

13. 〈꽃보다 남자〉는 인도네시아에서도 한국 드라마 가운데 가장 높은 시청률(38.9%)을 기록한 바 있어 젊은 남녀의 애틋한 사랑과 분위기 있는 정서가 말레이시아뿐만 아니라 인도네시아에서도 공통적으로 통용되고 있다 (정영규·정선화, 2011, pp.87).

국 드라마는 큰 문제점 없이 심의를 통과하는 편이다"[14]. 하지만 말레이시아를 비롯한 동남아시아 일부 국가의 정서와 맞지 않는 한국 드라마의 연상녀-연하남의 사랑 또는 사제 간의 사랑 이야기는 현지 심사에서 문제가 될 수 있다. 또한 인종차별적 요소, 폭력적, 선정적 장면은 심의에 통과하지 못한다"[15]. 한국 드라마의 주요 시청자는 중장년 여성으로 한국 드라마가 '희노애락'을 표현하고 해피엔딩인 점에서 문화적 동질감을 느낀다"[16]. 한국 드라마는 Astro"[17] 방송의 패키지인 KBS World와 KBS, MBC, SBS 방송사로부터 독점 라이센스를 구입해 한국 드라마를 무료 제공하는 동영상 웹사이트(maaduu.com)를 통해 전달된다. Maaduu.com의 한국 드라마 동영상에는 영어 자막이 기본적으로 제공되지만 일부는 말레이시아어 자막과 함께 방송된다. 이외 비디오 서비스를 제공하는 사이트인 Tonton.com에서도 한국 드라마가 방송된다.

대부분 한류 스타는 한국 방송 프로그램에 출연하여 인지도가 높아진 한국 연예인을 뜻하는데, 한국인 배우가 현지에서 데뷔하여 높은 인기를 얻는 경우도 있다. 한국인 출신 배우 김진성이 그 예로, 현지 연예 전문 매체 'The Star'는 김진성이 "매끈한 피부에 잘생긴 얼굴을 가진 환상 속 전형적인 한국 남자"의 인상에 말레이시아어를 자연스럽게 구사하는 능력으로 인해 인기가 높다고 평했다"[18]. 김진성은 한국에서는 거의 알려지지 않은 배우로, 한국인 배우가 해외 현지에서 데뷔해서 인지도를 높이는 것은 매우 이례적이

14. 정영규, 2013.
15. 예를 들어, MBC의 드라마 〈로망스〉(김하늘, 김재원 주연)의 경우 사제 간의 사랑이라는 내용 때문에 방송 심의 통과가 어렵다고 판단해 구매를 포기하기도 했다. 초반부에 서로가 사제 간인 줄 모른 상태에서 사랑의 감정을 느꼈다는 설정으로 말레이시아에서는 통용되기 어렵기 때문이다. 이외에는 한국 프로그램이 방송 심의 문제로 말레이시아 방송국에서 거부되는 사례는 거의 없다(정영규·정선화, 2011, p.83).
16. 한국국제교류재단, 2013, 지구촌 한류 현황 I, p.66.
17. 말레이시아의 대표적인 위성 방송으로, Astro에서 방영된 한국과 말레이시아 합작 TV 애니메이션 〈어리 이야기〉가 높은 인기를 얻었다(KOFICE, 한류스토리 11호, 2012. 7.).
18. KOFICE, 글로벌 한류동향 39호(2013.8), p.13.

다. 그는 말레이시아어를 원어민 수준으로 구사한다는 점에서 현지화에 적합한 인적 자원이다. 이와 같이 해외에서 한류가 확산될 수 있는 방안은 드라마 콘텐츠 외에도 다양해졌다.

• FGD 분석

FGD 조사 참여자들은 한국 드라마를 '슬프고', '로맨스와 휴머니티 스토리 위주의' 드라마로 인식하였고 배우들의 연기력을 높이 평가하였다. 이는 조사 참여자들이 말레이시아 드라마를 시청하면서 경험하기 어려운 부분으로 한국 드라마가 현지에서 지속적으로 유행하는 이유이기도 하다. K-POP 스타들이 한국 드라마에 출연하는 점도 한국 드라마 시청의 주된 동기이다.

하지만 20대 여성 중 한 명은 한국 드라마의 반복되는 주제 및 내용에 대해 불만족스러움을 나타내면서 이러한 콘셉트를 반복하는 경향은 K-POP에서도 나타난다고 지적하였다. 한류 문화콘텐츠 소비가 많은 20대 여성 조사

FGD를 통해 살펴본 한국 드라마

TV를 통해서 〈내 이름은 김삼순〉, 〈풀하우스〉, 〈궁〉 등을 보는데 1년에 보통 3편씩 보고, 문화에 대해 굉장히 많이 알 수 있어요. 음식이라든지. 특히 〈궁〉을 보면 전통적인 음식을 만날 수 있어요. (20대 남성 1)

〈가을동화〉, 〈겨울연가〉 이런 걸 보는데 집에서 가족들이 모여서 본대요. 볼 땐 항상 옆에 티슈를 하나 놓고. 다 우니까. 조금만 건드려도 울고. 여기 공영 TV, KBS World, 케이블에서 보고. 영어 자막이 달리기 때문에. (20대 남성 3)

드라마에서 내용이 똑같고. 항상 주인공은 불행 속에서 죽고. 암에 걸리고. 내용이 똑같고. 가수들도 똑같아요. 같은 컨셉으로…. (20대 여성 3)

참여자의 지적은 말레이시아 내 한국 드라마 팬들의 태도를 나타낸 것으로 추측할 수 있기 때문에 위와 같은 비판은 매우 중요하다.

🎬 한국 영화

현지에서 상영되는 영화 중 흥행 면에서 우위를 차지하는 것은 미국 영화이다. 한국 영화는 주로 극장보다는 현지 TV 채널, DVD, VCD를 통해 전파되며 배우들의 인지도에 따라 극장 및 DVD 판매의 수가 결정된다[19]. 「2012년 국제 방송시장과 수용자 통계조사」에 따르면 말레이시아인들이 선호하는 한국 방송 프로그램 유형은 드라마(81.4%), 예능(30.5%), 음악방송(28.5%), 영화(28%), 교양(18.0%), 애니메이션/만화(7.5%), 뉴스(6.2%) 순으로 나타났다. 한국 방송 프로그램을 시청하는 방법은 자국 방송채널(55.2%), 인터넷사이트(42.9%), 다운로드(35.1%), DVD/비디오 대여 및 구매(10.8%), 기타(1.3%) 순이었다[20].

말레이시아인들이 가장 선호하는 한국 영화 장르는 공포물로 소수의 한국 영화만이 현지 극장에서 개봉되고 있다. 현지에서 첫 개봉된 〈쉬리〉를 계기로 한국 영화에 대한 관심이 고조되었다. 〈폰〉, 〈공동경비구역 JSA〉, 〈엽기적인 그녀〉, 〈태극기 휘날리며〉, 〈해운대〉, 〈타워〉, 〈도둑들〉, 〈리턴투베이스〉, 〈마이웨이〉, 〈7광구〉, 〈고양이〉, 〈워리어스웨이〉 등 총 21편이 현지 극장에서 상영되었다[21]. 이 중 〈타워〉는 2013년 상반기에 현지 박스 오피스 16위에 올랐다[22].

최근에는 서울을 배경으로 한 말레이시아의 영화와 TV 프로그램의 제작

19. KOTRA, 2006, 한류, 유행에서 산업으로 성장하는 아시아 문화콘텐츠 시장 가이드. p.227.
20. 정용찬, 2012, p.86. (조사 참가자는 총 392명으로 한국 방송 프로그램 유경험자를 대상으로 함. 중복응답 가능)
21. 영화진흥위원회, 해외 개봉 실적, 말레이시아.
22. KOFICE, 글로벌 한류동향, 31호(2013.4.)

이 늘어나고 있다. 말레이시아의 라힐라 알리(Rahila Ali) 감독은 서울영상위원회의 지원하에 지난 2년 동안 서울의 공원과 대학교 등지를 배경으로 3편의 영화와 TV 드라마를 제작하였다. 이 중 이미 말레이시아에서 개봉된 2편의 드라마와 영화는 시청률이 높았으며 현지에서 양국 간 문화교류의 좋은 선례로 인식되었다…**23**.

• **FGD 분석**

FGD 조사 참여자들에게 한국 영화는 인지도가 낮지만 부정적으로 인지되지는 않았다. 한 20대 남성 FGD 참여자는 서구 영화와 한국 영화를 비교하며 한국 영화의 풍부하고 섬세한 감정표현력을 강조하였다. 또한 한국 영화를 통해 그동안 알려지지 않았던 한국의 하위문화와 언더그라운드 문화를 배울 수 있다는 것을 장점으로 꼽았다. 향후 한국 영화의 성장을 위해서는

FGD를 통해 살펴본 한국 영화

다른 나라 영화보다 많이 보는 편인데 한국 영화에는 여러 가지 감정표현이 잘 나타나 있는 것 같다. 서양 영화에 비해서 한국 영화가 감정을 더 중요시하는 것 같다. (20대 남성 1)

한국의 언더 문화. 겉으로 나타나지 않는. 신문이나 인터넷 보면 한국의 게이 문화, 호모섹슈얼 이런 언더 문화 같은 게 나타나지 않는데 영화 같은 걸보면 잘 나타나 있다. 일상적으로 인터넷을 보면 알 수 없는 내용들이 영화를 보면 많은 한국문화를 접할 수 있다. (20대 남성 2)

한국 영화가 극장에서 상영되는지 모르겠지만 (극장에서 상영된다면) 볼 의향이 있다. (20대 여성 1)

23. http://interview365.mk.co.kr/news/22520

영화작품의 소재 발굴에 노력하여 한국 영화를 통해 한국의 사회문화적 특성을 소개하는 것에 주목할 필요가 있을 것이다.

🎬 K-POP

말레이시아인 1000명을 대상으로 한국문화콘텐츠 관심 분야를 조사한 결과, K-POP은 한국 드라마에 이어 두 번째로 높은 분야였다. 〈표 2〉를 보면 K-POP을 주로 접촉하는 경로는 인터넷 사이트와 자국 방송 채널의 음악 방송이었으며, 다운로드한 음악방송, 음원 다운로드, 유튜브, 한국 음악방송(한국 인터넷 사이트), 콘서트, CD, 지인에게 대여 받은 CD 또는 파일 형태, 기타 등의 순으로 나타났다.

전 세계에서 일어나고 있는 K-POP 열풍과 마찬가지로 말레이시아에서도 한국의 아이돌 그룹이 유행하고 있다. 말레이시아의 팝음악 전문가인 하오

〈표 2〉 K-POP 주요 접촉 경로(중복 응답)

(단위: %)

지역	말레이시아 (N=269)
자국 인터넷 사이트에 접속하여 음악방송 보기	72.1
자국 방송 채널을 통한 음악방송 시청	68.1
다운로드한 음악방송 시청	47.0
음원(MP3파일 등) 다운로드 받아 듣기	43.1
유튜브를 통해 음악방송 또는 뮤직비디오 보기	37.9
한국 사이트에 접속하여 음악방송 보기	29.4
콘서트, 사인회, 쇼케이스 등에 직접 참여	21.5
CD/DVD/비디오 대여 또는 구매	20.8
친구, 가족 등 지인에게서 CD 또는 파일 형태로 무료 대여	12.7
기타	5.0
아직 직접 보지 못했음	0.6

자료: 정용찬, 2012, 「2012년 국제 방송시장과 수용자 통계조사」

민(Hao Min)은 K-POP의 성공은 엔터테인먼트회사의 팬 관리 시스템으로 소속 가수들의 이미지를 고급스럽게 관리하고 팬과 가수들 사이의 거리감을 좁히고 있기 때문이라고 말하였다…**24**.

• 한국의 팝음악

현지 K-POP 팬들은 아이돌 음악 외에도 말레이시아 솔로 가수들의 음악과 유사한 형식의 한국 가수들의 발라드 음악을 선호한다. 가사를 인지하기 쉬운 발라드 음악은 한류 팬들이 한국어를 배우는 데 도움이 되기도 한다. FGD 조사에 따르면, K-POP은 현지 말레이시아 팝음악이 다양성을 추구하는 데 영향을 미치고 있다. 말레이시아 팝음악은 솔로 가수의 발라드 음악과 밴드 음악 위주였는데 K-POP의 영향으로 유사한 형식의 음악이 생겨나고 있다.

하지만 한 명의 20대 조사 참여자는 K-POP을 비롯한 한류의 유행이 젊은 층에 편중된 경향이 있으며 현재 K-POP 가수들이 이전 가수들의 음악보다 발전된 모습을 보여 주지 못한 점을 지적하였다. 이는 한류 팬인 20대 여성의 의견이라는 점에서, K-POP이 크게 성행하고 있지만 모든 연령층에 어필하지 못하고 상품성이 높은 스타일이 반복되는 점은 팬들 사이에서도 공감하는 문제점이라 할 수 있다.

말레이시아 음반시장의 경우, 글로벌 음반회사의 시스템이 유통을 주도하고 있는 경향이 있으며 한국 음악이 진출하기 위해서는 그 시스템에 합류하여야 한다. K-POP은 일반적으로 한국에서 직수입한 음반과 말레이시아에서 현지 제작한 음반으로 나뉘어 현지에서 유통되고 있다.

24. 전문가 인터뷰

케이팝이 제이팝, 칸토팝, 타이완팝에 비해 많은 관심을 받는 이유가 엔터테인회사의 역할이 큰 것 같아요. 칸토나 타이완팝은 가깝게 만날 수 있어요. 케이팝 특히 SM엔터테인먼트 같은 경우 팬이랑 아이돌의 관계, 물론 다들 팬카페가 있지만 조금 고급스럽게 만드는 그런 것. 사람들이 얻을 수 없는 것은 더 욕심이 많은 법이죠. (전문가 3)

예전에는 말레이시아가 솔로 가수들에게밖에 관심이 없었다. 슈퍼주니어 이런 그룹이 들어오면서 말레이시아도 솔로 가수보다는 밴드, 그룹 가수들도 좋아하게 되었다. 노래도 한국 것을 굉장히 많이 따라간다. 처음에 노래를 들었을 때 한국 노래인지 말레이시아 노래인지 모르겠다. 요즘에는. 말하는 걸 들어 보고 이게 말레이시아 노래구나. 노래도 한국 요소들을 많이 따라가고 있다. (20대 남성 3)

창민하고 박효신을 원래 좋아하는데 목소리가 좋아서 박효신을 더 좋아한다. (발라드를 좋아하는 이유가 있나요?) 두 가지 이유가 있다. 첫 번째는 가사의 의미. 두 번째는 한국어를 배우고 싶은데 힙합이나 댄스 같은 경우는 슬랭(Slang)을 쓰기 때문에 못 알아듣겠다. 그래서 발라드가 천천히 전개되기 때문에 한국어 배우기가 더 쉽다. (20대 남성 2)

한류를 다 받아들이는 건 아니다. 아이들만 다 받아들이지 어른들은 그렇지 않다. 많은 가수들이 데뷔를 하는데 예전 가수만 못하다. 동방신기 같지 않고 다 비슷비슷하고. 예전 동방신기나 다른 가수들처럼 다 유니크(unique)하지 않다. (20대 여성 1,2)

그러니까 말레이시아 가게에 가면 두 가지 버전이 있어요. 한국에서 바로 가져온 오리지널 버전이 있고, 말레이시아에서 만든 말레이시아 버전이 따로 있어요. 이게 좀 더 싼데 패키지 상품이나 … 한국 제품은 사진 같은 걸 많이 끼워 주는데 여기에는 사진 자체가 없고 CD와 가사밖에 없는 말레이시아 버전이 따로 있어요. (20대 여성)

3) 말레이시아 한류의 영향력

말레이시아에서 한류의 경제, 사회, 문화적 영향력은 한국의 이미지 형성 및 국가 간 문화교류를 활성화하는 데 영향을 미친다. 말레이시아의 언론에서 한류와 한국에 대한 기사를 자주 소개하고 한국 교민사회가 중심이 되어 한류 콘텐츠를 활용한 한국문화의 날과 같은 행사를 개최하고 있다. 이러한 한류의 확산은 공공외교의 기반이 되었다. 또한 한류 스타는 콘서트나 팬미팅 행사를 통해 대규모의 인원을 모을 수 있기 때문에 해외 현지의 대형 규모의 마케팅 이벤트에도 초대된다. 최근 한류 콘텐츠 및 한류 스타가 말레이시아의 정치적 이벤트에 활용되는 사례가 있었다. 선거 홍보행사에 여당 후보가 가수 싸이(PSY)를 초대하였는데 이에 반대하는 야권 성향의 한류 팬들이 싸이에게 보이콧을 요구하는 사례가 있었다. 이는 한류 콘텐츠가 전달하는 메시지의 내용보다는 한류가 말레이시아의 일상 문화에 깊게 침투하여 그 인기만으로 현지 이슈에 활용할 수 있는 단계임을 나타낸다…**25**.

한류의 경제적 영향력은 문화산업 분야 외에도 한류 타운을 구성하거나 신도시 설계에서 한국의 전문가들에게 조언을 구하는 등 말레이시아의 경제 성장을 위한 전략에까지 미치고 있다. 현지에 진출한 한국의 기업은 한국식 행사를 통해 말레이시아에 새로운 문화를 형성하기도 한다. 한 예로 이중근 부영그룹 회장은 아·태 지역 국가에 디지털피아노를 지원하면서 한국의 졸업식과 유사한 행사를 실시하여 베트남, 캄보디아, 동티모르, 스리랑카, 라오스, 태국, 인도네시아, 말레이시아에 졸업식 문화가 생성되었다. 이는 기업이 자사제품을 지원하는 사회공헌 사업을 통해 기업의 인지도를 궁극적으로 높이면서 현지에 새로운 문화를 형성했다는 데 의의가 있다…**26**.

25. http://www.newswire.co.kr/newsRead.php?no=736436
26. http://www.etoday.co.kr/news/section/newsview.php?idxno=864335

또한 드라마 〈대장금〉의 성공과 함께 쿠알라룸푸르(Kuala Lumpur) 지역 내 암팡(Ampang), 몽키아라(Mon't Kiara) 지역에서 한국 교민의 수가 증가하면서 한국의 음식 문화가 확산되고 있다. 2010년 기준으로 약 100개의 한국 음식점과 한국 마트가 쿠알라룸푸르 지역에 위치하고 있다. 한국 드라마의 영향으로 라면과 같은 인스턴트 음식은 이미 말레이시아에 유행하고 있었다. 드라마 〈대장금〉은 한국 음식에 웰빙(well-being) 이미지를 더하는 데 공헌하였다. 말레이시아 국민의 소득수준이 향상되면서 현지인의 웰빙 음식에 대한 소비가 점차 증가하고 있다. 한국 음식산업 분야는 동남아시아 시장 개척을 위해 노력하고 있다. 최근 말레이시아를 대상으로 할랄인증 음식품을 수출하면서 한국의 농수산식품 수출량이 조금씩 증가하고 있다"[27].

한국 드라마는 스토리 구성 및 촬영 장소와 같은 말레이시아 드라마 제작 방식에도 영향을 미쳤다. 말레이시아 드라마 제작팀이 한국에 와서 촬영을 하고 구성 인물 중 일부를 한국인으로 설정하는 등 한국 드라마의 스타일에 모티브를 얻은 드라마가 제작되기도 했다. 이러한 현지 드라마들은 한국의 경치를 드라마의 배경적 요소로 활용한 것 이상으로 한국의 문화와 한국에 대해 호감을 가지고 있는 말레이시아인들에게 한국적 요소를 활용한 말레이시아 제작물의 이미지 상승을 목표로 한다"[28]. 이는 한류의 유행이 단순히 한류 스타나 드라마의 내용적 소비를 넘어 한국문화가 말레이시아인들의 일상생활 및 인식에 광범위하게 영향을 미치고 있다고 할 수 있다.

또한 한국 드라마의 유행은 한국식 음식, 패션, 라이프스타일뿐만 아니라 말레이시아인들에게 한국인들의 의식문화를 전파하는 기회가 되었다. 조

27. 할랄인증은 이슬람 율법 샤리아(Syariah)에 의해 비율법적인 행위를 가하지 않은 식음료, 약품, 화장품 등에 부여하는 것으로 식품에 포함되는 원료뿐 아니라 생산시설에 대해서도 인증을 받아야 한다. 한국 음식의 말레이시아 진출을 위해 필수적이다(KOTRA. "말레이시아 한류 열풍과 한국 음식 진출 방안", 2012.3.27).
http://www.globalwindow.org/gw/overmarket/GWOMAL020M.html?ARTICLE_ID=2148916&BBS_ID=10
28. http://article.joins.com/news/article/article.asp?total_id=13141262&cloc=olink|article|default

철호(Cho, Chul Ho, 2010)에 따르면 한국 드라마를 통해 말레이시아 한류 팬들은 한국인들의 생활양식을 따라하는 경향이 있다. 일상생활 문화 외에도 한국사회에서 새로이 일어나는 의식이 한국 드라마 스토리에 반영되기 때문에 말레이시아 한류 팬들은 드라마를 통해 새로운 한국의 문화를 수용할 수 있다. 예를 들어, 장기 기증이라는 이슈를 다루는 한국 드라마는 말레이시아 한류 팬들에게 새로운 내용이자 선진의식이어서 동참하고자 하는 욕구를 불러일으킬 수 있다. 실제로, 한 말레이시아 팬은 한국 드라마를 본 후 자신의 장기 기증을 선언했고 이는 현지 미디어를 통해 알려지며 말레이시아 대중에게 장기 기증 문화에 대해 소개하는 계기가 되었다. 한국 드라마에서 표현되는 한국인의 공동체 의식, 성실함, 매너 등은 말레이시아사회에 한국인에 대한 긍정적 인식을 형성한다. 이렇게 한류의 유행은 거대 미디어나 정부기관의 외교적 활동이 아닌 민간 영역에서 한류 수용자들이 자발적으로 한국문화의 가치를 인정하고 동참 및 확산시킨다는 점에서 경제적 효과와는 다른 영향력을 형성한다. 다시 말해, 말레이시아인들은 한국의 팝문화상품을 통해 한국과 한국인 그리고 한국사회를 간접 경험하고 이러한 수용 과정에서 그들의 가치관과 생활양식, 그리고 선호에 따라 한국과 한류에 대한 인식 및 태도를 재형성하며 관계를 발전시킨다.

• FGD 분석

말레이시아 FGD 조사 참여자들은 지역 내에 확산되는 한류의 영향력을 한류의 의미로 인식하였다. 한류의 장르나 한류 스타에 대한 인식보다는 한류의 유행이 현지에 고조되면서 일어나는 현상 및 변화에 더욱 관심을 나타냈다. 말레이시아인들에게 한류는 "한국의 제품이나 문화가 말레이시아에 유입되는 현상", "영화, 드라마, K-POP 이외에 한국의 전자제품이나 음식과 언어 같은 문화가 말레이시아에서 확산되는 것", "청소년에게 미치는 영향

3~4년 전부터 말레이시아 드라마가 한국 영향을 많이 받아서 한국 드라마 스토리처럼 구성이 되고 있고. 1년 전인가 2년 전에 한국 올로케 영화가 있었대요. 말레이시아 배우들이 한국에서 다 영화를 찍어서 개봉을 했대요. 그런 영향도 있다고. (예를 들면 어떤 영향이었나요?) '스트로베리 찐따'라고. 주인공은 둘 다 말레이시아 사람인데. 설정하기로는 여자가 한국에서 온 여자. 한국 여자. 남자는 말레이시아 사람이고, 원래는 여자가 말레이시아 여자인데 한국 여자로 설정을 해서 와서. 그런 사랑 이야기. (20대 남성 4)

오히려 말레이시아 경제에 도움이 되는 것 같다. 왜냐하면 한류와 같은 새로운 문화가 들어오면서 말레이시아 문화도 예를 들어, 영화 같은 경우도 한국 것을 따라가기 때문에 사람들이 굉장히 좋아한다. 그래서 오히려 말레이시아 경제에 도움이 될 것이다. 이렇게. (20대 남성 2)

그룹 밴드와 한국 드라마가 여기 젊은이들에게 청소년들에게 영향을 미치고 있다. 그러면서 말레이시아 청소년들이 한국에 대해 더 알고 싶어한다.
(30대 이상 남성 2)

한국문화가 말레이시아사회에 스며든다는 느낌이 든다. (30대 이상 남성 3)

이 큼" 등의 의미이다.

 20대 남, 녀 조사 참여자들은 한국의 팝문화 외에도 한국 제품을 선호하며 한류의 확산과 영향력을 한류의 의미로 해석하였다. 한류의 영향력으로는 주로 한국 제품의 인지도가 상승하고 말레이시아 여성들의 소비가 커진 점을 공통적으로 답하였다. 반면에 30대 이상 남,녀 조사 참여자들은 한류에 크게 호응하지 않았으며 한류를 '한국 팝문화가 말레이시아 청소년에게 미치는 영향'으로 청소년의 문화라는 인식이 높았다. 남, 녀 모두 한류에 대해

배타적이기보다는 하나의 유행적 흐름으로 파악하였다"**29**. 일부 조사 참여자들은 한류 콘텐츠 및 스타일의 대중적 유행이 말레이시아인들의 생산 및 소비에 긍정적 영향이 될 수 있다고 생각했다.

4) 말레이시아의 반한류

말레이시아는 한류의 확산 지역 중 하나로 반한류의 가능성보다는 한류 콘텐츠의 경제적, 사회적, 문화적 영향력이 증가하는 지역이다. 1960년에 한국과 말레이시아의 수교가 형성된 이후, 양국은 정치, 경제, 문화 분야에서 협력적인 관계를 지속하고 있다. 따라서 말레이시아에서는 한류의 확산에 대한 거부적인 태도가 없으며 한국과 꾸준히 문화교류 활동을 실행하고 있다. 현재 반한류에 대한 말레이시아인들의 반응은 한국과 말레이시아 간의 문화적 차이와 한류의 유행이 말레이시아 경제에 미치는 부정적인 영향을 우려하는 정도이다. 다만 경제적 발전이 앞선 한국의 팝문화상품이 말레이시아로 일방적으로 유입될 수 있는 문제에 대한 반감은 아직 대두되지 않고 있으나 향후 반한류의 현상을 막기 위해 이 점을 간과해서는 안된다.

한국 드라마나 한류 콘텐츠에서 표현되는 내용에서 발생할 수 있는 문화적 갈등은 반한류를 조장할 수 있는 한류의 부정적 요인 중 하나이다. 말레이시아 미디어산업은 수입한 문화콘텐츠에서 이슬람 문화의 정치, 문화적 관점에 어긋나는 내용을 엄격히 규제하고 있는데 이는 한류 확산에 장애 요인으로 작용할 수 있다"**30**. 말레이시아는 이슬람 문화로 인해 성적, 자극적 표현에 민감하게 반응하고 보수적인 태도를 가지고 있다. FGD 조사에 참여한 말레이시아 문화 전문가들은 한류 스타들의 섹시한 연출에 반감을 느꼈

29. 조금주·장원호, 2013, p.92.
30. 조금주·장원호, 2013, p.95.

고, 한류의 유행과 상관없이 현지인들의 실생활에서 이러한 부정적 요소들은 통제된다고 지적했다. 특히 한류는 현지 청소년들의 일상생활에 큰 영향을 미치기 때문에 한류 스타의 성적 매력을 표출하는 스타일은 거부감을 고조시킬 수 있다.

• FGD 분석

FGD 조사 참여자들은 한류의 문화산업적 영향력이 높아질수록 자국의 문화산업의 성장을 저해할 수 있다고 인식하였다. '한류의 유행으로 말레이시아의 연예인들이 잊혀지는 것', '여성들이 지나칠 정도로 한류에 열광하는 것이 좋아 보이지 않음', '청소년들에게 과소비를 조장할 수 있음', '인기 있는 한류 상품의 가품(짝퉁)을 제작해 말레이시아 경제에 부정적 영향을 미치는 것', '음식 내 위험 물질에 대한 관리 소홀'은 반한류를 일으킬 수 있는 요인이다. 특히 오른쪽 글상자에서 20대 여성 조사 참여자의 조언은 한국문화에 대해 신뢰할 수 없다면 이러한 부정적인 요인이 반한류로 이어질 수 있는 가능성을 암시하는 것으로 결코 간과되어서는 안 될 것이다.

말레이시아 한류의 경제, 사회, 문화적 영향력은 말레이시아의 경제 발전, 문화적 다양성, 문화산업 등을 촉진하였다. 하지만 이러한 영향력은 가품의 증가, 이슬람 문화권의 정서와 반대되는 패션 스타일, 한류 콘텐츠 향유를 위한 여성과 청소년의 과도한 시간 투자와 과소비 등의 문제와도 연관된다. 따라서 향후 지역별 사회문화적 환경 및 특성을 고려하여 한류 콘텐츠의 영향력에 대한 세심한 분석이 필요하다. 한류를 통한 교류로써 한국과 한류 수용국가 간 상호 발전할 수 있는 방안을 모색해야 할 것이다.

FGD를 통해 살펴본 말레이시아에서의 반한류

한국문화 감상과 한국문화 따라하는 것은 다른 얘기입니다. 소녀시대 좋아해요. 좋아하긴 하는데 제가 그렇게 섹시하게 입을 필요 없어요. 항상 안티까진 아니지만 조금 싫다. 이런 분들이 계세요. 무슬림들은 섹시하게 입어도 안 돼요.

(전문가 3)

안티 한류가 굉장히 많은 편이고요. 왜냐하면 여자들이 너무 한국문화, 스타일을 따라 가니까 남자들이 싫어해요. 안티 한류가 많은 것 같아요. 여자가 과도하게 많이 좋아하고 남자들이 그렇게 많이 안 좋아한다고. 친구 중에 커플이 있는데 헤어졌대요. 왜냐하면 여자가 슈퍼주니어를 너무 좋아해서요.

(20대 남성 4)

일반 쇼핑몰에 가면 한국 상품들을 굉장히 많이 파는데 오리지널은 학생들이 사기에는 가격이 너무 높아서 살 능력이 안 되니까 짝퉁을 많이 만든대요. 근데 그 짝퉁을 만드는 게 말레이시아 경제에 굉장히 안 좋은 영향을 미칠 거라고.

(20대 남성 1)

신라면 같은 경우 스프에 위험물질 있었다. 여기서 큰 이슈가 된 적이 있다. 한국은 점점 유명해지지만 작은 문제들이 생겨서 크게 더 큰 이슈가 되고 있기 때문에 나중에 한류가 문제가 될 수 있다.

(20대 여성 4)

3. 한류의 확산과 말레이시아 내 팝문화의 변화

말레이시아는 다양한 국가의 문화를 수용하지만 종교적 영향으로 드라마, 영화의 내용에 대한 심의가 엄격해 이슬람 문화권에 반하는 내용을 표현하는 일부 한국 드라마와 영화는 소개되지 못한다. 하지만 말레이시아의 한국 드라마, 영화, K-POP의 경험률은 동남아시아 국가 중에서도 높고 특히 한

국의 팝문화는 현지의 10대와 20대에게 큰 영향을 미치고 있다. 앞서 〈표 1〉 말레이시아의 한국 드라마·영화·대중음악 경험률에서 말레이시아 한류 수용자들은 한국 드라마, 영화, K-POP 순으로 경험하는 것으로 나타났다. 하지만 FGD 조사를 비롯한 말레이시아 현지 견학조사에서는 K-POP에 대한 반응이 매우 적극적이었다. 현재 K-POP은 현지 행사의 관객 동원 전략에 활용될 정도로 영향력이 크다.

드라마, 영화, 팝음악을 중심으로 한류의 문화적 영향력을 살펴보면 다음과 같다.

🎥 드라마

말레이시아의 한류는 2000년 초반에 아시아 지역에서 유행하던 한국 드라마가 현지에 전파되면서 성장하기 시작하였다. 이전까지 현지인들은 일본, 대만, 인도, 미국 및 유럽 등의 드라마를 주로 수용하였으며 이 중 일본의 팝문화가 전체적으로 유행하였다. FGD 조사에 참여한 전문가는 한국 드라마가 유행하면서 현지인의 일본 드라마의 소비가 감소했던 현상을 설명하였다. 당시 똑같은 이미지가 반복되는 일본 드라마에 대한 싫증과 특색 있는 한국 드라마에 대한 관심이 교차하였으며 이후 일본 드라마 보다 시리즈가 길고 재미있는 한국 드라마는 중년 여성과 10~20대 젊은 층이 주로 시청하였다.

그림 1을 살펴보면 기본적으로 말레이시아는 다민족으로 구성되었기 때문에 다양한 문화권에서 제작된 드라마가 지속적으로 수용된다. 미국과 유럽은 말레이시아에 장기간 동안 글로벌 미디어 플랫폼을 통해 드라마 콘텐츠를 전달하였기 때문에 일부 마니아(mania)적 수용자를 확보하고 있다. 또한 30대 이상 조사 참여자들은 말레이시아 내 미국과 유럽의 팝문화의 영향력을 강조하며 말레이시아 문화산업의 '롤모델'이라고 말하였다. FGD 조사

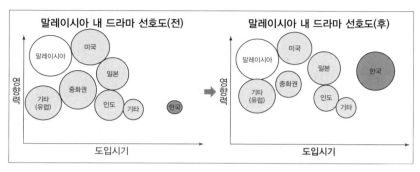

말레이시아 내 드라마 선호도(전)

말레이시아 내 드라마 선호도(후)

그림 1. 한류의 확산 후 말레이시아 내 외국 드라마 선호도 변화

참여자들은 대만의 드라마는 한국 및 일본의 드라마처럼 서구화된 현대인의 삶을 주제로 하며 언어를 비롯하여 중화권 문화를 공유하는 다수의 말레이시아 중국계에게 주로 소비되고 있다. 한국 드라마는 드라마를 포함한 한류 콘텐츠가 확산되면서 선호도와 소비량이 급격히 증가하였다.

🎵 팝음악

말레이시아인들이 즐겨 듣는 팝음악은 유럽, 미국, 일본, 대만의 영향을 받았으며 인도네시아의 팝음악과 매우 유사한 형식이다. 인도 음악은 현지에서 일정한 수의 수용자를 확보하고 있지만 FGD 조사에 참여한 전문가는 말레이시아의 인도계가 중국계에 비해 영향력이 낮기 때문에 인도 음악의 소비가 증가할 수 있는 기회가 적다고 말했다. 현지 조사 참여자들은 기본적으로 록, 밴드, 발라드 음악을 선호하며 20대 조사 참여자들이 K-POP을 주로 소비하는 편이다. 20대 중에서도 K-POP을 선호하지 않는 현지인들은 서구의 팝음악을 듣는 경향이 있다…31.

그림 2에서 말레이시아에서 K-POP이 확산되기 전과 후를 살펴보면 말레

31. 전문가 인터뷰

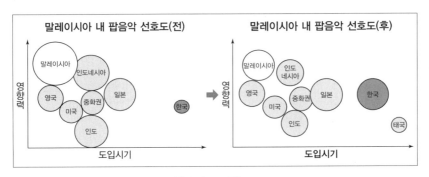

그림 2. 한류의 확산 후 말레이시아 내 외국 팝음악 선호도 변화

이시아의 음악에 대한 소비가 줄어들었으며 타국가의 팝음악은 약간의 차이는 있지만 지속되고 있다. 말레이시아의 팝음악 선호도가 감소한 이유는 K-POP에 대한 소비가 늘면서 자연스럽게 현지 수용자들의 관심 및 소비의 형태가 분산되었기 때문이다. 특히 10~20대의 K-POP 소비가 급증하면서 말레이시아, 일본, 홍콩, 대만의 팝음악 소비가 감소했다. 흥미로운 점은 K-POP이 현지에서 유행하면서 최근 K-POP과 유사한 빠른 리듬의 태국 음악에 관심이 고조되고 있다는 것이다.

• FGD 분석

FGD 조사 참여자들은 말레이시아와 한국의 문화적 차이를 반복적으로 언급하였지만 한국의 팝문화를 수용하는 데 부담감이 크지 않았다. 다시 말해 한류의 유행이 말레이시아의 문화에 미치는 영향에 대한 인식 및 거부감이 적었다. 조사 참여자들은 한류 콘텐츠를 주로 소비하면서도 취향에 따라 일본, 홍콩, 인도의 음악도 함께 즐기고 있었다. 미국 및 유럽의 팝문화콘텐츠는 한류의 유행과 상관없이 말레이시아의 팝문화산업 및 수용자의 소비패턴에 영향을 미치고 있다.

조사 참여자들은 한류는 일본, 대만, 홍콩의 팝문화와 같이 서양화된 형태

지만 한류 콘텐츠는 '빠른 전개', '세련된 스타일', '아름다움', '현대적 문화'와 같은 이미지가 부각된다고 하였다. K-POP은 이러한 특징을 모두 포함하는 형식으로 말레이시아 팝음악 분야에 자극을 주었다. 특히 싸이의 '강남 스타일'은 기존의 한국 아이돌 그룹의 음악적 스타일에 싫증을 느끼던 일부 조사 참여자들에게 새로운 K-POP의 스타일을 보여 주며 K-POP의 유행이 지속될 수 있게 하였다.

하지만 한류의 미래에 대해 의구심을 나타내는 20대 여성 조사 참여자도 있었다. 해당 참여자에 따르면, 한류가 지속하기 어려운 이유는 말레이시아 내 한류 팬의 범위가 한정적이고 이미 크게 유행한 한류에 대한 기대가 저하되었기 때문이다. 이는 한국 드라마에서 나타나는 반복적인 내용 설정에 대한 지적과 유사한 의견으로서 한류 문화콘텐츠 생산자에게 제시하는 바가 크다.

말레이시아에서 K-POP이 지속적으로 발전하기 위해서는 현지인의 음악적 취향에 대한 세심한 연구가 필요하다. 현재 K-POP의 주 소비층인 20대 여성들은 K-POP 이외에도 자신이 선호하는 음악 장르에 따라 인도네시아, 일본 등의 음악을 동시에 소비하고 있다. 따라서 한국의 팝음악산업이 K-POP의 범위를 확장시키면서 K-POP 수용 국가를 포함한 다양한 국가와의 교류를 통해 K-POP을 글로벌 콘텐츠로 발전될 수 있도록 노력해야 한다.

말레이시아의 한류는 이슬람 문화권에서 한류의 발전 가능성을 고려할 수 있는 사례라 할 수 있다. 말레이시아는 이슬람 문화에 부정적 영향을 미칠 수 있는 해외 문화콘텐츠의 내용에 대한 규제가 강하기 때문에 향후 한류의 확산을 위해서는 이슬람 문화에 대한 존중과 이해가 필수적이다. FGD 조사 중 '한류의 타깃이 한정적'이라는 태도는 현지 한류 팬들이 공감할 수 있는 한류 문화콘텐츠가 제한적임을 의미하는 것으로, 상품성만이 부각된 한류

문화콘텐츠의 주제와 내용이 현지 사회에 일방적으로 전달되는 상황을 고민해야 할 것이다.

현재 말레이시아에서는 한류의 유행이 확산되고 있으며 한국 기업들의 진출로 한국의 음식 및 생활 문화가 서서히 소개되고 있다. 이를 기점으로 팝문화를 넘어 광의의 한국문화가 전파될 수 있는데 이 과정에서 한국 문화상품의 확산을 통한 경제적 이익만을 추구할 가능성을 지양해야 할 것이다. 일방적인 한류 문화상품의 수출 및 한국문화에 대한 소개는 현지에서 지속적인 한류의 발전을 저해하는 요인이 될 것이다. 향후 한국 기업을 비롯한 양국의 민간 단체들과의 교류 등을 통해 한국과 말레이시아 문화의 차이를 인정하고 이해를 넓힐 수 있는 경로를 마련하여 지속적으로 문화를 교류해야 할 것이다.

FGD를 통해 살펴본 말레이시아 한류의 확산과 문화변동

예전에는 서양이나 홍콩, 대만 드라마가 많았는데 지금은 한국 드라마가 TV에 굉장히 많이 나온다. (20대 남성 1)

한국문화 외에는 관심없는데, 일본문화와 같은 경우 너무 극단적이고 그런 건 받아들이기 쉽지 않다. 홍콩의 팝문화에 한류처럼 관심이 있는 것은 아니지만 (홍콩의 팝문화가) 쉽게 접할 수 있으니까 듣는 것이고, 주위에서도 들으니까 듣고. 롤모델이나 모던한건 항상 서양문화이다. 인도 음악은 매우 매력있다. 한류의 유행 이전에는 인도문화의 인기가 무척 높았었는데 이젠 한류 때문에 (그 인기가) 내려갔다. (30대 이상 남성 2,3,4)

제10장

한류,
아시아 팝문화의
글로벌 확산

아시아의 문화상품으로 전세계에 확산된 것은 여러 개가 있다. 그중 가장 대표적인 것이 일본의 애니메이션인데, 전술한 대로 일본 애니메이션은 일본색의 강화와 일본의 청소년 인구 감소 등의 요인으로 영향력이 감소하고 있는 추세이다. 또 다른 아시아 문화상품으로는 홍콩 영화가 있다. 하지만 홍콩 영화는 2000년대 들어서 중국 영화에 밀릴 정도로 인기가 떨어졌다. 반면, 중국 영화는 장예모 감독과 같은 5세대 감독들의 활약으로 최근 전 세계적인 주목을 받고 있다.

현재 아시아의 문화상품을 대표하는 것은 역시 K-POP과 드라마를 중심으로 하는 한류라 할 수 있다. 문화상품으로서 한류는 현재 아시아를 넘어 전세계에서 소비되고 있다. 먼저 음악의 경우 2008년에는 1600만 달러 수준이었던 수출 실적이 2012년에는 2억 3500만 달러에 이르러 5년 사이에 14배 이상의 급격한 증가세를 보였다.

드라마 역시 전 세계 30개국 이상에 수출되어 2012년 수출 실적은 1억

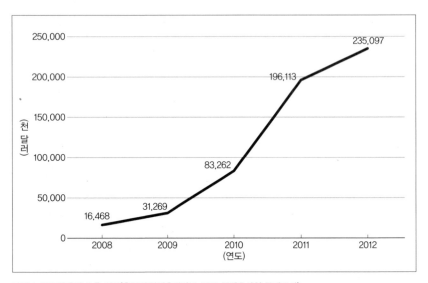

그림 1. 연도별 음악 수출 실적(출처:문화체육관광부, 2013 콘텐츠산업 통계조사)

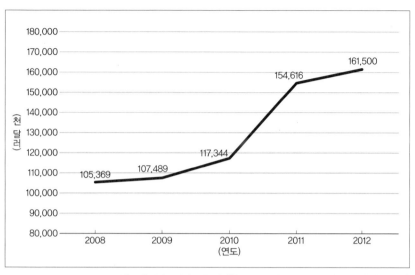

그림 2. 연도별 드라마 수출 실적(출처:문화체육관광부, 2013 콘텐츠산업 통계조사)

6000만 달러에 달하고 있다. 이러한 수출이 실제 각국에서 어떻게 받아들여
지는지 몇 가지 예를 통해 알아보자.

 '중앙아시아의 거인'으로 불리는 카자흐스탄에서 한류 드라마는 국민적인
오락거리이다. 1998년 〈첫사랑〉이 처음 방영된 이후 〈올인〉, 〈불새〉, 〈대장
금〉, 〈가을동화〉, 〈겨울연가〉 등 다양한 드라마들이 주요 방송에서 큰 인기
를 끌었다. 이슬람 문화가 강한 카자흐스탄에서 한국 드라마는 비폭력적인
데다가 노인공경 문화 등 내용 면에서도 세련됨과 교훈성을 동시에 가진 것
으로 평가되어 할아버지에서 손자에 이르기까지 다 같이 안심하고 볼 수 있
는 콘텐츠라는 인식이 높다…1. 최근에는 인터넷 보급과 유튜브 등의 SNS
이용이 증가하면서 K-POP 인기도 급속도로 증가하였다. 현재 카자흐스탄

1. 2013년 10월 카자흐스탄 방송국들은 돌연 한국과 터키 드라마 방송을 규제하기 시작했는데, 이것은 한국과 터
 키 드라마가 자국 방송시장에서 차지하는 비중이 너무 크기 때문이었다. 이 사실은 카자흐스탄에서의 한국 드
 라마의 인기를 역설적으로 보여 준다.

팝음악 시장의 규모가 작아 대규모의 K-POP 공연은 없지만, 카자흐스탄 팬들은 모스크바로 K-POP 공연을 단체로 보러 갈 정도로 그 열정이 높다.

　중동 지역에서 한류는 중요한 사회현상이다. 중동의 한류는 드라마로부터 시작하였다. 2006년 10월부터 2007년 10월까지 이란에서 방송되었던 〈대장금〉은 최고시청률 86%를 기록하였고, 뒤이어서 방송된 〈주몽〉 역시 최고시청률 85%를 보이는 등 큰 인기를 끌며 한국 대중문화를 중동에 알렸다. 대장금은 이란뿐 아니라 이집트, 사우디아라비아에서도 가장 인기 있는 드라마로 평가받고 있다…2. 2008년 이스라엘의 일간지는 이스라엘에서 일고 있는 한류 현상에 대하여 "문화적 취향의 혁명"이라는 특집기사를 연재하였다. 중동의 많은 국가에서 한국 드라마가 상영되고 있는데, 중동국가들은 한국 드라마를 통해 자국의 청소년이 서구문화로 치우치는 것에 대한 균형을 유지하려 하고 있다(Otmazgin, 2013).

　한류는 유럽 지역에서도 많은 반향을 불러일으켰다. 유럽 지역에는 주로 K-POP을 통하여 전파되었다.

　프랑스는 유럽에서도 두드러지는 한류 수입국이다. 특히 유럽에서 〈SM타운 라이브 월드투어 인 파리〉 공연의 티켓을 구하지 못한 팬들이 루브르 박물관 앞에서 플래시 몹을 보이면서 공연 연장을 요구한 것은 유명한 일화이다. 이에 SM측은 1회로 예정되었던 파리 공연을 한 번 더 하기로 결정하였고, 총 1만 4000여 명의 관객이 입장하였다. 위에서 알 수 있듯이 프랑스에서 한류는 K-POP을 중심으로 저변을 넓히고 있다. 유럽에서의 K-POP의 인기는 프랑스뿐 아니라 독일, 이탈리아, 그리고 영국으로까지 확대되었다. 흥미로운 사실은 유럽에서 K-POP의 열렬한 팬층은 20~30대 여성들인데, 30대 여성들은 일본 음악이나 드라마를 보다가 K-POP 팬이 된 사람들이 많

2. 조선일보, 2007년 5월 24일, "이란 뒤덮은 〈대장금〉 시청률 최고 86%", http://www.chosun.com/site/data/html_dir/2007/05/24/2007052400017.html/

은 반면, 20대 여성들은 유튜브와 SNS를 통해 직접 K-POP 음악을 접하고 있다는 사실이다.

　아프리카에서도 한류는 인기 있는 문화상품이다. 특히 나이지리아와 모로코에서 한류가 가장 두드러지게 인기를 끌고 있다. 한국은 2000년대 후반부터 아프리카 국가들과 관계를 강화하기 위해 주요 국가들에게 한국 드라마를 무상으로 제공하고 있다. 2007년에는 짐바브웨 국영방송 ZBC TV에서 한국 드라마가 최초로 상영되었고, 2008년에는 나이지리아 민영방송 AIT TV에서 〈대장금〉이 방영되었다. 이후 〈겨울연가〉 등 유명 드라마들이 아프리카 각지에서 방영되기 시작하였다. 현재는 짐바브웨의 이웃나라 보츠와나를 비롯하여 수단, 케냐, 말라위 등의 나라에서 한국 드라마가 지상파 TV를 통해 방영되고 있다. 2012년 8월 KBS에서 전 세계 청소년들을 대상으로 〈글로벌 한류 퀴즈쇼〉를 개최하였는데, 아프리카의 앙골라에서 참가를 신청한 사람의 수가 100명을 넘었다. 앙골라에서는 중국 노동자들을 통해 한국 드라마가 소개되었는데, 지금은 한국 드라마가 앙골라에서 가장 인기 있는 문화상품 중 하나이다. 아프리카에서의 한류 인기의 증가로 외교부와 문화체육관광부가 주관하는 〈K-POP World Festival 2013〉의 지역 예선을 올해부터는 케냐, 튀니지 등 아프리카·중동의 7개국 7개 지역에서도 진행한다고 발표했다. 이와 같이 아프리카 전역에 걸쳐 한류가 인지도를 얻고 있지만, 대체로 대도시 중심으로 보급이 되고 있다는 한계를 가지고 있다. 또, 한국문화의 보급을 위한 방편으로 무료 배포를 하다 보니 유통 및 소비 환경이 유럽이나 아시아 등보다 열악하다는 것이 문제점으로 지적되고 있다.

　남미의 한류 또한 K-POP을 중심으로 전파되고 있다. K-POP은 페루, 칠레, 브라질, 아르헨티나에서 그 인기가 매우 높다. 각국마다 K-POP 팬클럽이 존재하는데, 예를 들어 아르헨티나에는 K-POP 팬클럽이 150개가 넘고 그중 가장 인기가 있는 K-POP 아르헨티나의 회원 수는 1만 3000명이 넘는

다. 페루에서도 K-POP의 인기가 매우 높은데, 아이돌 그룹 슈퍼주니어의 팬클럽은 회원 수가 2만 명이 넘는다. 심지어 남미에서 개발 속도와 외래 문화 유입이 가장 늦은 볼리비아에서도 한국 아이돌 그룹의 팬클럽은 수십 개에 달하고 있다. 이러한 현지 호응에 힘입어 남미 각지에서 K-POP 공연도 성황리에 열렸다. 2012년에도 빅뱅, JYJ 김준수, 유키스 등이 월드투어 콘서트를 남미 각국에서도 진행하였고, 뮤직뱅크 월드투어가 칠레에서 개최되기도 하였다. 그리고 2013년 4월에는 슈퍼주니어가 브라질, 아르헨티나, 칠레, 페루 등 남미투어 콘서트를 성황리에 마무리하기도 하였다.

위의 사례에서 알 수 있듯이, 한류는 이미 아시아를 넘어 세계 각국에 진출해 있는 글로벌한 문화상품이다. 중앙일보에서 2010~2012년 사이에 유튜브(YouTube)에서 K-POP을 조회한 횟수를 매년 정리한 자료에 따르면 2010년에 이미 한국 가수 동영상들은 8억 회에 가까운 조회 수를 기록하였고, 이는 11년 22억 회 이상, 12년 49억여 회로 매년 급증하고 있다. 이러한 증가세는 K-POP이 얼마나 빨리 전 세계적으로 소비되는 글로벌 문화상품으로 발전하였는지를 보여 준다.

위의 온라인상의 K-POP 문화소비 이외에도 한국의 K-POP은 전 세계에서 다양한 공연활동을 전개하여 왔다. 그 대표적인 예가 〈표 1〉과 〈표 2〉이다.

〈표 1〉은 언론 보도자료를 바탕으로 2011년부터 전세계 K-POP 공연 횟수 및 장소의 개수를 표시한 것이다. 표에서 알 수 있듯이 2011년 11개 국가 15개 도시의 공연에 불과했던 K-POP 공연은 2012년 18개국 62개 도시로 급증하였고, 2013년에는 20개국 87개 도시에서 공연이 이루어졌다. 〈표 2〉에는 공연의 구체적인 내용과 장소가 제시되어 있

〈표 1〉 K-POP 공연 개최 국가 및 도시 수

연도	대륙	국가	도시
2011	4	11	15
2012	3	18	62
2013	5	20	87

출처: 관련 언론 보도자료

<표 2> 주요국별 K-POP 공연 사항

년도	공연명	대륙	장소
2011	SM타운 월드투어	아시아, 북미, 유럽	5개국, 6개 도시
	코리안 뮤직 웨이브 인 방콕	아시아	태국, 방콕
	동경전설 2011	아시아	일본, 도쿄
	샤이니 쇼케이스	유럽	영국, 런던
	서울 오사카 뮤직 오브 하트	아시아	일본, 오사카
	뮤직뱅크 인 도쿄	아시아	일본, 도쿄
	JYJ 바르셀로나 공연	유럽	스페인, 바르셀로나
	K-POP 뮤직 페스티벌	오세아니아	호주, 시드니
	Mnet Asian Music Award	아시아	싱가포르, 싱가포르
	포미닛 비스트 지나 합동공연	남미	브라질, 상파울루
2012	골든 디스크 시상식	아시아	일본
	빅뱅 갤럭시 투어 2012	아시아, 북미, 남미, 유럽	13개국, 21개 도시
	뮤직뱅크 인 베트남	아시아	베트남, 하노이
	코리안 뮤직 웨이브 인 방콕 2012	아시아	태국, 방콕
	Junsu World Tour	아시아, 북미, 남미, 유럽	11개국, 12개 도시
	슈퍼주니어 도쿄돔 공연	아시아	일본, 도쿄
	코리안 뮤직웨이브 인 구글	북미	미국, 산타클라라
	뮤직뱅크 인 홍콩	아시아	홍콩, 홍콩
	2NE1 Global Tour -New Evolution	아시아, 북미	5개국, 9개 도시
	원더걸스 월드투어	아시아	4개국, 4개 도시
	CNBLUE Live in London	유럽	영국, 런던

년도	공연명	대륙	장소
2012	2AM Concert in Asia The Way of Love	아시아	2개국, 2개 도시
	뮤직뱅크 인 칠레	남미	칠레, 비냐델마르
	U-KISS SOUTH AMERICA TOUR	남미	페루, 리마
	디셈버 일본 라이브	아시아	일본, 도쿄
	2012 SBS K-POP Super Concert in America	북미	미국, 어바인
	MBC 쇼! 음악중심	아시아	베트남, 하노이
	Mnet Asian Music Award	아시아	홍콩, 홍콩
2013	카라시아 2013 해피뉴이어 in 도쿄 돔	아시아	일본, 도쿄
	일본 투어 언리미티드 김현중	아시아	일본, 7개 도시
	DREAM K-POP FANTASY CONCERT	아시아	필리핀
	TEEN TOP Show! Live tour in Europe 2013	유럽	4개국, 5개 도시
	K-POP 페스티벌 2013	아시아	일본, 삿포로
	케이윌 일본 투어	아시아	일본, 3개 도시
	뮤직뱅크 인 자카르타	아시아	인도네시아, 자카르타
	K-POP 쇼케이스	북미	미국, 오스틴
	코리안 뮤직 웨이브 인 방콕	아시아	태국, 방콕
	박정민 일본투어	아시아	일본, 4개 도시
	시크릿 라이브 인 싱가포르	아시아	싱가포르
	2013 G-Dragon World Tour	아시아	8개국, 12개 도시
	슈퍼주니어-슈퍼 쇼 5	남미	4개국, 4개 도시

년도	공연명	대륙	장소
2013	씨엔블루 월드투어-블루문	아시아, 오세아니아	7개국, 7개 도시
	2013 틴탑 넘버원 아시아 투어	아시아	일본, 2개 도시
	I Love K-POP With Friends	남미	칠레
	시아준수 아시아 투어	아시아, 오세아니아	일본, 호주 3개 도시
	김재중 콘서트	아시아	일본, 요코하마
	슈퍼주니어 콘서트	아시아	말레이시아, 마카오 2개 도시
	Like a Boss in Tokyo	아시아	일본, 도쿄

출처: 관련 언론 보도자료

는데, K-POP 공연내용과 장소가 점점 다양해지는 것을 알 수 있다.

이상에서 알 수 있듯이, 한류는 이미 전 세계에서 소비되고 있는 글로벌한 문화상품이다. 한류의 전파 과정에서 드라마의 경우는 정부의 문화 정책에 도움을 받은 것이 어느 정도 사실이지만, 콘텐츠가 뒷받침되지 않았다면 중동이나 아프리카에서까지 인기를 끌기가 쉽지 않았을 것이다. K-POP의 경우는 유튜브를 비롯한 SNS를 통한 전파가 큰 역할을 하였다. 하지만 이 또한 K-POP 아이돌 그룹들의 전세계 투어 등으로 뒷받침되었다고 할 수 있다. 이러한 한류의 글로벌 전파는 현재 아시아 팝문화의 글로벌 확산을 이끌고 있다. 일본의 게임·애니메이션, 중국의 블록버스터 영화, 인도의 흥겨운 발리우드 영화 등과 더불어 한국의 드라마와 K-POP은 아시아 문화의 대표 주자라 할 수 있다.

제11장

결론

한류,
소통과 문화공동체의
희망

이 책에서는 한류의 전파로 인한 아시아 각국의 팝문화변동, 그리고 아시아를 대표하는 문화상품으로서의 한류의 글로벌 확산을 설명하였다. 그 과정에서 한류의 소비가 각 국가의 문화적 특성뿐 아니라, 정치적, 경제적 상황에도 많이 좌우되고 있다는 점을 알 수 있었다. 이러한 사실은 우리나라에도 적용될 수 있다. 즉, 우리도 한류 문화상품을 경제적, 정치적으로 해석하고 이용하려고 한다는 것이다.

한류가 한국을 대표하는 문화상품임에는 맞지만, 한류가 향후 오래 지속되기 위해서는 문화국가주의(cultural nationalism)를 경계해야 한다. 즉, 한류로 인해 문화적 자부심을 얻는 단계를 넘어 한국의 문화상품이 우수하다는 것을 강요하는 방향으로 전개되면 안 된다는 것이다. 특히 문화적 교류에 정치적 이슈가 작용하는 것이 문제이다.

일본의 사례가 이것을 잘 보여 준다.

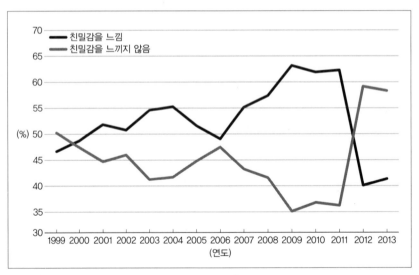

그림 1. 한국인에 대한 일본인의 외교인식 조사(출처: 내각부) … [1]

1. http://www8.cao.go.jp/survey/index-all.html

그림 1을 보면, 2009년부터 2011년까지 한국에 대해 친밀감을 느끼는 일본인의 비중이 60% 이상이었다. 하지만 2012년 8월 이후 한국과 일본 사이에 영토 문제가 불거지면서 그해 10월의 조사에서는 한국에 친밀감을 느낀다는 사람의 비중이 40% 이하로 떨어졌다. 이렇듯 정치적인 이슈 특히 국가주의를 바탕으로 문화를 바라보는 시각은 문화를 통한 교류와 협력보다는 일방향적 문화 확산을 조장하는 것이다. 최근 소프트 파워의 강조와 더불어 한류의 중요성이 재인식되고 있지만, 한류를 한국이라는 국가가 국제사회에서 영향력을 높이기 위한 방법으로만 사용하는 것은 매우 위험한 발상이다. 문화국가주의로 한류를 추진하는 경우, 혐한류 또는 반한류 등의 부작용이 나타날 수 있다.

또한, 한류의 경제적 효과만을 추구하는 것을 지양해야 한다. 국가의 정책에서 이러한 경향이 자주 나타나는데, 문화의 공유를 통한 공동체의 형성이라는 취지에서 보면 경제적 효과의 추구는 신자유주의적 경쟁으로 한류를 몰고 가게 되어 언젠가 한계에 봉착하게 될 것이다. 최근 동남아시아에서 K-POP 아이돌 그룹들이 짧은 기간 대규모 공연만을 위해서 동남아시아를 방문하고 바로 출국하는 것은 이러한 경향의 대표적 예라 할 수 있다. 경제적 이익만 챙기고 그 지역 팬들에 대한 이해 및 교류가 없다면 한류의 열풍은 빠른 시간 내에 멈추고 말 것이다.

그렇다면, 향후 지속가능한 한류를 위해서는 어떠한 노력이 필요할까?

한류라는 문화상품의 교류를 통한 상호 이해와 협력의 증진, 더 나아가 문화공동체의 형성을 추구해야 한다.

인터넷의 발달로 인한 통신 문화의 글로벌화와 이에 따른 문화소비 패턴의 변화는 한류의 확산에 기여했을 뿐 아니라 한류를 통한 문화공동체 형성을 위한 구조적 기반을 마련했다. 태블릿 PC, 스마트폰 등 휴대 정보통신 기기의 보급으로 온라인 공간에 시공간적 제약이 더욱 완화되었고, 시각, 청각

등의 감각적 정보들이 언어와 국가의 경계를 넘어 전 세계적으로 소비되고 있다. 이러한 정보통신 기술 및 문화의 급격한 변화로 문화소비에서 온라인 은 주요한 공간으로 자리매김했다. 특히 유튜브와 SNS의 발달은 기존의 문 화상품 생산 및 유통의 과정에 새로운 혁신을 가져오고 있다. 특히 유튜브는 K-POP 성공의 일등공신이라고 할 수 있다.

유튜브와 SNS는 또한 한류라는 문화상품을 바탕으로 국경을 넘어선 문화 공동체가 형성될 수 있는 가능성을 제시하고 있다. 즉 한류 문화상품에 대하 여 공통의 취향을 지닌 사람들이 국적을 초월하는 유대감으로 상호 교류하 며 문화소비의 이외의 영역에서 서로 협력할 수 있는 것이다. 최근 급속히 증가한 다국적 한류 팬들의 봉사활동 및 사회기부 활동은 그 좋은 예라고 할 수 있다.

기존의 팬덤은 좋아하는 스타를 응원하고 소비하는 문화였으나, 최근에는 쌀 화환 기부, 불우이웃 돕기 성금 모금 등의 기부와 자원봉사 등의 사회적 활동에 참여하는 형태로도 확대되었다. 이러한 사회적 활동에는 국내 팬뿐 만 아니라 다국적 한류 팬의 참여도 활발히 이루어지고 있다.

대표적인 팬클럽의 기부 활동은 쌀 화환 기부이다. 사회적기업 나눔스토 어의 조사에 따르면, 2012년 한 해 동안 팬들이 스타에게 보낸 쌀이 240톤 이상으로 추정된다"[2]. 쌀 화환 외에도 라면, 분유, 연탄 등의 화환을 스타의 국내외 공연, 제작발표회 등의 이벤트에 기부하고 있다. 〈표 1〉은 2013년 한 해 동안 한류 스타 팬들이 기부한 쌀 화환 이벤트의 수를 정리한 것이다.

흥미로운 것은 지드래곤의 팬 클럽들이 벌인 기부 활동으로, 2013년 3월 30일 G-DRAGON 2013 WORLD TOUR: ONE 공연에서 지드래곤 쌀화 환 응원은 중국에서만 팬클럽 9개가 참가했다. 또한 미국, 영국, 일본, 프랑

2. 스포츠월드, 2013년 1월 21일, "'아이돌스 오블리주' 기부하는 착한 아이돌 열풍"

<표 1> 2013년 주요 팬클럽 쌀 화환 기부 현황

기간 (2013년)	횟수	예시
1월	1회	MBC '메이퀸' 종방연 김재원 응원 - 중국, 국제 팬클럽 외
2월	25회	① 뮤지컬 '황태자 루돌프' 안재욱 응원 - 미국, 대만, 일본, 싱가폴, 홍콩 팬클럽 외 ② 뮤지컬 '잭 더 리퍼' 안재욱 응원 - 일본, 중국 팬클럽 외
3월	55회	① 뮤지컬 '엘리자벳' JYJ 응원 - 일본, 중국 팬클럽 외 ② 뮤지컬 '캐치 미 이프 유 캔' 샤이니 응원 - 일본, 중국, 싱가폴, 태국 팬클럽 외 ③ 빅뱅 얼라이브 갤럭시 투어 응원 - 필리핀, 영국, 일본, 중국, 인도네시아, 터키, 필리핀, 국제 팬클럽 외
4월	65회	① 뮤지컬 '잭 더 리퍼' 슈퍼주니어 응원 - 홍콩, 일본, 중국, 필리핀, 태국 팬클럽 외 ② MBC '아랑사또전' 이준기 응원 - 일본, 중국, 대만, 말레이시아 팬클럽 외 ③ 김형준 미니콘서트, 쇼케이스 응원 - 일본, 홍콩, 싱가폴, 대만, 중국, 필리핀, 대만, 캐나다 팬클럽 외
5월	43회	① MBC '네일샵 파리스' KARA 응원 - 태국, 일본, 국제 팬클럽 외 ② 이승기 희망 콘서트 응원 - 인도네시아, 홍콩, 대만, 베트남, 태국, 일본, 국제 팬클럽 외 ③ 이승기 생일 축하 - 인도네시아, 일본, 중국, 필리핀, 유럽 팬클럽
6월	13회	① 뮤지컬 '남자가 사랑할 때' 가수 브라이언 응원 - 미국, 캐나다, 일본 팬클럽 외 ② SBS '너의 목소리가 들려' 배우 윤상현 응원 - 홍콩, 대만, 일본 팬클럽 외 ③ 쇼케이스 김현중 응원 - 대만, 중국 팬클럽 외

기간 (2013년)	횟수	예시
7월	12회	① 3rd Anniversary 그룹 인피니트 응원 - 프랑스, 일본, 중국 팬클럽 외 ② '구가의 서' 제작발표회 그룹 miss A 응원 - 중국 팬클럽 외 ③ Debut 5th Anniversary 그룹 샤이니 응원 - 멕시코, 페루, 일본, 중국, 대만 팬클럽 외
8월	13회	① 뮤지컬 '모차르트' 공연 그룹 비스트 장현승 응원 - 중국, 대만, 일본, 말레이시아 외 ② '2013 TEEN TOP No.1 Asia Tour in Seoul' 콘서트 그룹 틴탑 응원 - 중국, 대만, 태국 팬클럽 외 ③ 드라마 '너의 목소리가 들려' 이종석 응원 - 중국 팬클럽 외
9월	6회	① 드라마 '장옥정, 사랑에 살다' 배우 유아인 응원 - 일본 팬클럽 외 ② KHJ Show Party People 김현중 응원 - 브라질, 중국, 일본, 말레이시아 팬클럽 외 ③ 영화 '화이; 괴물을 삼킨 아이' 여진구 응원 - 중국, 대만 팬클럽 외
10월	11회	① G-DRAGON 1ST WORLD TOUR 응원 - 러시아, 볼리비아, 페루, 멕시코 팬클럽 외 ② TAKE FT-ISLAND 콘서트 응원 - 대만, 싱가포르, 태국 팬클럽 외 ③ 소녀시대 MR.MR 미니콘서트 & 쇼케이스 응원 - 일본 팬클럽 외
11월	16회	① 드라마 '상어' 제작발표회 배우 김남길 응원 - 일본 팬클럽 외 ② 엠블랙 지오 생일기념 - 일본 팬클럽 외 ③ 영화 '캐치미' 제작발표회 배우 주원 응원 - 베트남 팬클럽 외

기간 (2013년)	횟수	예시
12월	26회	① 아이유 3집 발매기념 쇼케이스 응원 - 아랍권 팬클럽 외 ② 드라마 '예쁜남자' 제작발표회 배우 장근석 응원 - 일본, 중국, 대만, 홍콩, 러시아 팬클럽 외 ③ 드라마 '닥터진' 제작발표회 JYJ 김재중 응원 - 일본, 중국, 베트남 팬클럽 외

출처: 드리미(http://www.dreame.co.kr/) 홈페이지의 행사 결과보고서

스, 페루, 에콰도르, 푸에르토리코, 인도네시아, 필리핀, 칠레, 멕시코, 러시아, CIS(중앙아시아 독립국가연합)의 팬클럽들 또한 쌀 화환 응원을 전송하여, 도합 9톤 하고도 930kg의 쌀을 기부했다.

또한, 국내 팬들은 국내를 넘어 해외의 사회공헌 활동에 참여하고 있다. 비스트 멤버의 아프리카 봉사활동에 영향을 받아 국내 팬클럽에서 아프리카 아이들을 위한 의류를 전달하였다. 또한, 씨엔블루가 아프리카 부르키나파소에 '씨엔블루 학교'를 설립한 소식을 접한 국내 팬들은 학교와 지역 교육비를 위한 기금을 전달하였다. 서태지 팬들은 아마존 열대우림 파괴에 대한 문제의식을 느끼고 나무심기 사업에 참여하여 브라질에 '서태지 숲'을 조성하였다. 그 외에도 백퍼센트, 인피니트, 비스트 팬클럽은 NGO 단체를 통하여 미얀마 캄보디아 등에 우물, 책걸상 기부 및 후원에 참여하고 있다.

해외의 한류 팬들도 사회기부 및 봉사활동에 활발히 참여하고 있다. 동방신기의 유노윤호의 일본 팬들은 일본대지진 피해자 가족을 위하여 500만 엔을 기부하였고, 빅뱅의 인도네시아 팬들은 대성의 이름으로 자선 행사를 열고 고아원에 생활물품을 전달한 바 있으며, 소녀시대 태연의 중국 팬들은 태연의 생일을 맞아 지진이 발생했던 쓰촨성 학교에 도서 300여 권을 기증하였다. 최근에는 이민호의 칠레 팬들이 칠레 남부의 파타고냐 지역의 재식

림사업에 참여하여 '이민호 숲'을 조성하였다. 또한, 〈겨울연가〉로 일본에 한류 열풍을 일으킨 배용준의 아시아 각 국의 팬클럽은 배용준 생일 기념 자선 행사 및 기부를 꾸준히 실천하고 있다.

한류 스타의 봉사활동에 이어 팬들이 자발적으로 기부 및 봉사활동에 참여하기도 한다. 그룹 비투비가 지난 2013년 여름 캄보디아 프놈펜의 복지시설에서 자원봉사 및 기부 활동을 펼친 이후, 현지 팬들이 '라이튼 업 스마일 윗 비투비 캄보디아(Lighten Up Smile With BTOB Cambodia)' 프로젝트를 통해 봉사활동을 진행하였다. 캄보디아 현지팬들은 비투비가 다녀간 시설에서 수차례 자원봉사를 하였으며, 캄보디아 곳곳에 쌀 기부를 하는 프로젝트를 진행하고 있다.

이상에서 살펴보았듯이 한류 문화상품을 중심으로 전 세계 팬들이 공통의 문화적 취향이라는 유대감을 바탕으로 다양한 방식으로 사회관계를 맺고 상호협력 속에 국제적으로 활동하고 있다. 이런 모습이 한류를 바탕으로 한 문화공동체의 가능성을 보여 준다. 향후 단순한 한류 콘텐츠의 공유를 넘어 가치관과 정체성이 공유가 이루어진다면 글로벌 문화공동체도 자연스럽게 나타날 것이다. 그리고 이 과정에서 SNS는 이러한 문화공동체가 국경을 넘어 공통의 취향의 문화를 소비하는 플랫폼으로 작용할 것이다. 나아가 한류 스타들도 자신들이 한국을 넘어 전 세계의 사람들, 특히 청소년들에게 큰 영향을 주고 있다는 것을 인식하고, 롤모델의 역할을 담당하여야 할 것이다.

향후 한류의 지속 가능성을 생각할 때, 과거 미국, 유럽, 일본의 대중문화도 흥망성쇠를 겪었듯이 한류의 미래가 반드시 낙관적인 것만은 아니다. 한류의 미래를 위해서는 새로운 문화콘텐츠를 지속적으로 개발하여야 한다. 이 과정에서 우리가 새롭게 노력해야 할 것은 각 지역문화를 적극적으로 수용해야 한다는 것이다. 한류의 출발이 하이브리드였다는 것은 주지의 사실이다. 이러한 하이브리드적 성향을 바탕으로 다시 각 지역문화와의 하이브

리드 문화를 만들어 쌍방향적 소통을 해야 한다. 이럴 때 비로소 한류는 한국과 각 지역문화 그리고 각 지역문화 간의 상호 교류를 증진시키는 교량적 문화상품이 될 것이다.

한류가 지역문화 간의 상호 교류를 증진시키는 예로 다문화국가 말레이시아에서 한국 아이돌 그룹이 광고모델로 활약하는 것을 들 수 있다. 말레이인, 중국화교, 인도인으로 이루어진 다문화 국가인 말레이시아에는 세 에스닉 그룹을 통일할 문화적 도구가 없었다. 하지만 최근에는 세 에스닉 그룹의 취향을 아우르는 교량적 문화상품으로서 한류 문화상품이 작용하고 있다. 그래서 세 에스닉 그룹 전부에게 영향력이 있는 한류 스타를 광고모델로 기용하기도 한다. 즉, 한류를 통해 말레이시아의 에스닉 그룹 간의 소통이 이뤄지고 있는 것이다. 이것이 향후 한류가 나아갈 방향이다. 한류를 통해 각 지역문화가 소통하고, 각 지역문화와 한국이 소통하고, 더 나아가 각 지역문화 간의 소통과 교류가 이루어진다면, 한류는 아시아 및 전 세계 문화공동체 형성의 담지자가 될 수 있을 것이다.

또 하나의 대표적인 사례가 이스라엘의 한류이다. 이스라엘에서는 소통의 가교로서 한류가 새롭게 주목받고 있다. BBC에 보도된 2013년 8월 7일자 기사에서는 한류가 이스라엘-팔레스타인 젊은이들 사이에서 공통의 화제로 떠오르고 있다고 설명하고 있다…[3].

이스라엘에서 매년 개최되는 K-POP 컨벤션은 참가자가 최근 3년 사이에 10배로 증가하였는데, 이스라엘의 한류 팬은 이스라엘의 각 민족에 골고루 분포하고 있으며 그 수도 꾸준히 증가하고 있다. 이스라엘에서 매년 개최되는 K-POP 컨벤션은 참가자가 최근 3년 사이에 10배로 증가하였다. 현재 이스라엘에는 5000명 정도의 K-POP팬이 있고, 이 중 팔레스타인 사람은 3000명에 달할 것으로 추산된다. 이들은 K-POP을 단순히 대중음악으로

3. http://www.bbc.co.uk/news/blogs-news-from-elsewhere-23606319

그림 2. BBC 보도

소비하는 데 그치지 않고, 다른 사람들과 공유할 수 있는 공동의 '문화자본'으로 인식하고 있다. 즉, 그들에게는 한류는 유대인, 팔레스타인의 구별을 넘어서 서로에게서 소통의 희망을 찾아볼 수 있는 문화적 소통 도구인 것이다.

위의 BBC 보도는 현지 언론의 팔레스타인 대학생 인터뷰를 인용하였는데, 그는 "K-POP은 예루살렘에서 보기 힘든, 희망을 가져다주는 것"이라고 구술하였다. 우리가 이스라엘에서 만난 한 팔레스타인 대학생도 이러한 소통의 희망을 얘기해 주었다. 그녀는 예루살렘에서 자랐지만, 팔레스타인 지역에서 고등학교를 나와서 유대인들과 얘기해 본 적이 없었다고 한다. 그 후, 명문 히부루 대학에 들어왔어도 유대인들과의 소통은 전혀 없었는데, 어느 날 K-POP 팬 모임을 가면서 그곳에 온 유대인 학생들을 만나게 되었다고 한다. 그곳에서 K-POP과 관련한 이야기를 유대인과 하게 되었는데, 그것이 그녀에겐 유대인과 처음으로 대화한 것이었다고 한다. 그 후 그녀는 유대인들과 K-POP 모임에서 계속해서 만나게 되었고, 지금은 친한 친구 사이로 발전했다고 하였다. 이것이야말로 향후 한류가 지향해야 할 미래이다. 즐겁게 문화를 공유하면서 소통의 희망을 전하고 공동체의 가능성을 전파하는 것 말이다.

참고문헌

고정민. 2005. "한류 콘텐츠의 경쟁원천에 대한 연구." 『문화무역연구』. 5(2): 5-18.

교춘언. 2011. "중국의 한류에 대한 태도 및 전망에 관한 이론적 연구: 드라마 중심으로."
 한양대 박사논문.

국가브랜드위원회·KOTRA·산업정책연구원. 2011. 『문화한류를 통한 전략적 국가브랜
 드맵 작성』.

국제문화산업교류재단. 2006. 『한국문화상품에 대한 동아시아 소비자 및 정책조사 연
 구』.

권도경. 2014. "동북아 한류드라마 원류로서의 한국고전서사와 한(韓), 동북아(東北亞)의
 문학공유 경험." 『동아연구』. 66.

김성건. 2011. "아시아 세기의 도래와 아시아적 가치." 『아시아연구』. 14(1): 71-95

김성옥. 2007. "한국의 '한'문화와 한류의 관계에 대한 고찰." 『동북아연구』. 22(1): 111-
 121.

김수정. 2012. "동남아에서 한류의 특성과 문화취향의 초국가적 흐름." 『방송과 커뮤니케
 이션』. 13(1): 1-50.

김수정·양은경. 2006. "동아시아 대중문화물의 수용과 혼종성의 이해." 『한국언론학보』.
 50(1): 115-136.

김연순. 2008. "현대 문화와 하이브리드." 『하이브리드컬쳐』. 서울: 커뮤니케이션북스.
 pp.3-25.

김욱진. 2011. 『동남아 비즈니스한류 현황과 활용전략』. 대한무역투자진흥공사.

김은정·박상준. 2010. "중국의 한류현상이 한국 관광의도에 미치는 영향." 『한국항공경
 영학회』. 8(1): 171-184.

김은희. 2012. "중국의 시선에서 한류를 논하다." 담론 201. 15(4): 235-255.

김익기. 2013. "동아시아에서의 한류소비의 양태: 초점집단토의 분석을 통한 중국, 대
 만, 일본의 비교." 임현진 등 편집. 『동아시아 대중문화소비의 새로운 흐름』. 나남.
 pp.63-92.

김정곤·안세영. 2012. "한류의 한국산 소비재 수출에 대한 영향: 중국과 베트남 비교연구." 『국제통상연구』. 17(3): 193-217.

김홍구. 2006. "동남아 한류의 새로운 메카: 태국의 한류." 『동아시아의 한류』. 신윤환·이한우 외. 서울: 전예원. pp.193-220.

뉴엔한나. 2013. "베트남에서의 한류 열풍: 한국 텔레비전 드라마를 중심으로." 한양대 석사논문.

대한화장품산업연구원. 2010. 『2010 해외 화장품산업 시장정보–베트남』.

문옥표·송도영·양영균. 2005. 『동북아 문화공동체 형성을 위한 한·중·일 대중문화 교류의 현황 및 증진 방안 연구』. 통일연구원.

문화체육관광부. 2013. 『한류동향보고 한류 NOW』. 1(5).

박상현. 2007. "한류의 재활성화 방안에 관한 연구." 『엔터테인먼트 연구』. 7: 73-86.

박순애. 2009. "일본의 한류 소비자 성향과 내셔널리즘." 『한중인문학회』. 27: 227-252.

박정수. 2013. "세계화와 민족주의의 문화갈등: 한중 간 한류와 반한류의 사례분석." 『중화연구』. 37(1): 271-307.

방송통신위원회. 2008. 『한류 확산을 위한 로드맵 구축 연구』. 서울: 방송통신위원회.

부티탄흐엉. 2012. "베트남 내 한식한류 조성을 위한 기초 연구." 『문화콘텐츠연구』. 2: 233-272.

심두보·민인철. 2011. "아시아 대중문화 지형과 한국의 대만 드라마 수용의 맥락." 『아세아연구』. 54(2): 155-183.

야스다 고이치. 2013. 『거리로 나온 넷우익』. 김현욱 역. 후마니타스.

윤선희. 2009. "아시아 공동체의 문화 정체성: 한국 역사 드라마의 아시아 미디어 수용에 대한 문화연구." 『한국언론정보학보』. 46: 37-74.

이동연. 2006. "한류 문화자본의 형성과 문화민족주의." 『문화과학』. 42: 175-196.

이민자. 2005. "청소년들을 파고드는 마력: 중국의 한류." 『동아시아의 한류』. 신윤환·이한우 외. pp.73-100.

이윤경. 2009. 『반한류 현황분석 및 대응방안연구』. 한국문화관광연구원.

이은숙. 2002. "중국에서 한류 열풍 고찰." 『문학과 영상』. 3(2): 31-59.

이진석·김혜성·구정화·서중석·권승호. 2006. "동남아지역의 한국문화 수용과 확산과정에 대한 연구: 한국문화 및 문화산업의 효과적인 해외진출을 위한 전략적 네트워크 구축을 중심으로." 『시민교육연구』. 38(3): 153-180.

임현진·강명구. 2013. 『동아시아 대중문화소비의 새로운 흐름』. 나남.

장수현. 2005. "한류와 동아시아의 초국가적 소통: 중국의 사례를 중심으로." 『국제학논총』 10: 27-47.

장원호·김익기. 2013. "중국에서의 한류와 반한류: 문화접변에서 혼종화로." 『지역사회학회』. 14(2): 175-202.

장원호·김익기·김지영. 2012. "한류의 확대에 관한 문화산업적 분석－일본에서의 한류를 중심으로." 『한국경제지리학회』. 15(4): 695-707.

장원호·김익기·송정은. 2013. "동남아지역의 '경제한류'－베트남, 태국, 인도네시아를 중심으로." 『지역사회학회』. 15(1): 57-90.

장원호·김익기·조금주. 2013. "'문화한류'와 '경제한류'의 관계분석: 태국의 사례를 통한 시론적 연구." 『한국경제지리학회』. 16(2): 182-197.

장원호·송정은. 2013. "인도네시아 내 한류의 의미 분석과 향후 발전방안 모색." 『예술경영연구』. 26: 107-135.

전성흥. 2006. "타이베이 시먼띵의 '하한쭈': 대만의 한류." 신윤환·이한우 편저. 『동아시아의 한류』. 서울: 전예원. pp.51-71.

전용욱·김성웅. 2012. "ASEAN 주요국 방송분야 규제현황 분석 및 시사점－말레이시아, 베트남, 인도네시아, 태국을 중심으로." 『정보통신정책연구』. 24(5): 1-25.

전현식. 2013. "한류의 인식론과 현지화." 『신학논단』. 74: 213-241.

정영규. 2013. "말레이시아 문화콘텐츠산업의 시장특징 및 성장가능성 전망－방송과 음악산업을 중심으로." 『한국이슬람학회논총』. 23(8): 57-98.

정영규·정선화. 2011. "동남아시아 이슬람 국가의 문화콘텐츠 산업 시장특성 및 성장가능성 전망: 인도네시아와 말레이시아를 중심으로." 『대외경제정책연구원』.

정용찬. 2012. "2012년 국제 방송시장과 수용자 통계조사." 『정보통신정책연구원』.

조금주·장원호. 2013. "말레이시아 청소년과 성인들의 한류 의식 비교." 『한국콘텐츠학회논문지』. 13(9): 92-101.

조한혜정. 2002. "동/서양 정체성의 해체와 재구성: 글로벌 지각 변동의 징후로 읽는 '한류'열풍." 『한국문화인류학』. 35(1): 3-40.

최민성. 2005. "한류 지속의 동력으로서 한국문화의 정체성." 『인문콘텐츠』 6.

한국관광공사. 2008. 『해외한류 및 한류관광 동향』.

한국관광공사. 2009. 『해외한류 및 한류관광 동향』.

한국관광공사. 2011. "인도네시아 관광소비자 마케팅조사."

한국국제교류재단. 2013. 『지구촌 한류 현황』.

한국문화산업교류재단(KOFICE). 2012. 『한류스토리』. 11.

한국문화산업교류재단(KOFICE). 2013a. 『글로벌 한류동향』. 31.

한국문화산업교류재단(KOFICE). 2013b. 『글로벌 한류동향』. 37.

한국문화산업교류재단(KOFICE). 2013c. 『글로벌 한류동향』. 39.

한국문화산업교류재단(KOFICE). 2013d. 『글로벌 한류동향』. 43.

한국콘텐츠진흥원. 2009. 『우리 콘텐츠의 일본진출을 지원하기 위한 전략적 킬러콘텐츠 일본진출 보고서』. 글로벌마케팅팀 일본사무소.

한국콘텐츠진흥원. 2010. 『2010년 홍콩 한류 결산』.

한국콘텐츠진흥원. 2012a. "국가별 한류 콘텐츠 수출동향과 한국 상품 소비인식 분석— 중국, 일본, 태국, 베트남 사례 비교". 『코카포커스』. 53(5): 1-25.

한국콘텐츠진흥원. 2012b. 『2012년 해외 한류동향—홍콩』.

한은경·장우성·이지훈. 2007. "'반한류' 구성요인에 대한 탐색적 연구—중국 대학생을 중심으로." 『한국호텔경영학회』. 3(38): 217-235.

현남숙. 2012. "문화횡단 시대의 한류의 정체성 – 개념 분석을 중심으로." 『시대와 철학』 23(3).

홍지희. 2012. 『태국 한류, Korean Wave in Thailand 현주소, 경제에 미치는 영향과 양국 교류 현황』. 한태상공회의소 한태교류센터.

KOTRA 글로벌 윈도우. 2013. "대만시장에서 한류 활용하기." KOCHI 13-001.

KOTRA. 2006. "한류, 유행에서 산업으로 성장하는 아시아 문화콘텐츠 시장 가이드."

KOTRA. 2009. 『아세안 휩쓰는 '경제한류'』. Global Business Report 09-016.

石田佐恵子(이시다 사에코)·木村幹(키무라 미키)·山中千恵(야마나카 치에). 2007. 『ポスト韓流のメディア社会学』. ミネルヴァ書房.

李美智(이미지). 2010. "韓国政府による対東南アジア"韓流"振興政策: タイ·ベトナムへのテレビ·ドラマ輸出を中心に." 『京都大学東南アジア研究所』. 48(3): 265-293.

Cho, Chul Ho. 2010. "Korean Wave in Malaysia and Changes of the Korea-Malaysia Relations." *Malaysian Journal of Media Studies*. 12(1): 1-4.

Chua, Beng Huat. 2013. *East Asian POP Culture*. Hong Kong University Press.

Chuang, Yin C. 2012. "Between Love and Hate-The Complexity of Taiwanese Society's

Consumption of Korean Cultural Commodities." *Paper presented at International Conference on Korean Wave and Formation of Asian Cultural Community.* University of Seoul.

Iwabuchi, Koichi. 2007. *Recentering Globalization: Popular Culture and Japanese Transnationalism.* Durham: Duke University Press.

Jang, W, I. Kim, K. Cho and J. Song. 2012. "Multi-dimensional Dynamics of Hallyu in the East-Asian City." *Korean Journal of Sociology.* 46(3): 73-92.

Jang, Wonho and Youngsun Kim. 2013. "Envisaging the Sociocultural Dynamics of K-pop: Time/Space Hybridity, Red Queen's Race, and Cosmopolitan Striving". *Korea Journal.* 53(4): 83-106.

Kim, I, J. Song and W. Jang. 2014. "Anti-Hallyu in East Asia: The cases of China, Japan, Vietnam and Indonesia." *Korean Journal of Sociolgy.* 48(3): 1-24.

Kong Tsz Yan. 2013. Does the Korean Popular Culture Influence on Hong Kong Generation Y's Consumer Behavior on Fashion? Bachelor of Arts (Honours) Thesis. The Hong Kong Polytechnic University.

Liu, Lili & Dongjian Liu. 2012. "Collision and blend: "Korean Wave" in Mainland China." paper presented at a conference on 'The Korean wave and formation of Asian cultural community.' Sept. 21, 2012. University of Seoul.

Otmazgin, Nissim. 2013. "The Korean Wave and the Remaking of Korean Studies." Paper presented at the International Conference at the Hebrew University of Jerusalem.

Syamanada, Rong. 1973. A History of Thiland. Bangkok: Thai Watana Panich.

관세청 http://www.customs.go.kr

경향신문 http://news.khan.co.kr

네이버뉴스 http://news.naver.com

네이버뉴스라이브러리 http://newslibrary.naver.com

뉴스와이어 http://www. newswire.co.kr

대한무역투자진흥공사 http://www.kotra.or.kr

매일경제 http://interview365.mk.co.kr

영화진흥위원회 http://www.kofic.or.kr

외교통상부 http://www.mofa.go.kr

이투데이 http://www.etoday.co.kr

주베트남한국문화원 http://vietnam.korean-culture.org

티브이데일리 http://tvdaily.asiae.co.kr

한국아이닷컴 http://news.hankooki.com

한국국제교류재단 http://http://www.kf.or.kr

한국문화산업교류재단 http://www.kofice.or.kr

한국콘텐츠진흥원 http://www.kocca.kr

BOA official fanclub http://fc.avex.jp/boa

CNTV http://english.cntv.cn

Globalwindow http://globalwindow.org

Joins http://article.joins.com

Mwave http://mwave.interest.me

News1 http://news1.kr

NHK http://www.nhk.or.jp

TBSテレビ http://www.tbs.co.jp

The Jakarta Post http://www.thejakartapost.com

Wikipedia http://www.wikipedia.org

WStar news http://wstarnews.hankyung.com

オリコン http://www.oricon.co.jp

テレビ東京 http://www.tv-tokyo.co.jp

テレビ朝日 htttp://www.tv-asahi.co.jp

日本ウィキペディア http://ja.wikipedia.org

日本テレビ http://www.ntv.co.jp

フジテレビ http://www.fujitv.co.jp